U0107352

《艺术的故事》笺注

COMMENTARY ON
THE STORY OF ART

第 2 版

范景中 笺注

广西美术出版社

前　言

　　《艺术的故事》，仗着杨成凯先生的努力，二十世纪八十年代初译毕。那时出书不易，稿子闲置在出版社，无人审阅。兴衰无聊中，忽生为书作笺之念。于是，但随闻见，或长或短，时辍时续地写了一堆乱稿。当译稿突然要出版时，笺注亦草草附上。越十馀年，北京三联出版社改版重梓，因念注释荒陋，毅然删去。

　　又近十年，广西美术出版社再次出版《艺术的故事》，责编冯波女士几次提起"注释"，竟说还有点儿意思，并催促重印。心里感念她的好意，可又实在不愿回看旧笺。眼疾在身，也无力大加修订，使之精善。情急之下，亟请范我闻帮忙，他改写了初版的几条原先过简的注文，又据他的考试用书 *Barron's AP Art History* 增添了几处文字，即负笺美邦了。无可奈何，我只好勉力而为：改正几处错误、补充几条文献，附上几篇文章，算是为旧作翻新，增光简册。实际上，还是老面貌一般。这是要请读者宽恕的。

　　冯波女士耐心的等待和编排本书出版，王爱红女士大量默默无闻的劳作，都令人纫佩无既，写述难周；感切高谊，倍荷心存，谨记。

范景中
2011年3月1日

再版前言

　　《笺注》完稿于1983年岁杪，其时我刚接任《美术译丛》编辑，坐在办公室里，望着窗外纷然飘落的大雪，把景物装点得洁白美丽，不觉出神。可忽然心中生起一种莫名的惆怅。可能是意识到眼前的乱稿皆速朽之物，因此，几年后付梓时并不措意，甚至连校样亦懒得一看。2011年，《笺注》单独出版，虽有增订，态度依然如此。2018年10月我在喜马拉雅线上讲课，翻起此书，拾掇记忆，一下子发现不少外文拼写之误，猛然间舌挢色变，没想到贻误读者这么多年，惭灼无已。借此再版之机，遂不顾修途暮景，老老实实细校字符。尽管知道怕犯错误的想法是种可怜的愿望，还是努力不使其再误。写出以上的想法，不敢求乞读者谅解，只望不再污坏纸张，即幸也。范景中愧记。

2020年11月1日

目 录

前言

再版前言

导　言
《艺术的故事》的讲述者
2009年10月为纪念贡布里希一百周年诞辰所作的讲座

一

今天讲一位伟大的美术史家贡布里希和他的代表著作《艺术的故事》，纪念他一百周年诞辰，在讲正题之前，我先介绍几种与美术史有关的重要观念。

第一个观念出自九世纪中叶的张彦远（约815—907），他是中国第一位美术史家，因家藏名画，遭难失坠，而生记录之心。所撰《历代名画记》开篇就说："夫画者：成教化，助人伦，穷神变，测幽微，与六籍同功，四时并运。"把画说得超凡入圣，提到了不能再高的地位，这是一种超前绝后的观念。但是，若把它和下文联缀来读，多少会有些折扣，觉得它更像修辞性套语。因此这部书中最惊人的观念是在第二卷最后一节《论鉴识收藏购求阅玩》，他说：

余自弱年鸠集遗失，鉴玩装理，昼夜精勤，每获一卷、遇一幅，必孜孜葺缀，竟日宝玩，可致者必货敝衣、减粝食，妻子僮仆，切切嗤笑。或曰："终日为无益之事，竟何补哉？"既而叹曰："若复不为无益之事，则安能悦有涯之生？"是以爱好愈笃，近于成癖。每清晨闲景，竹窗松轩，以千乘为轻，以一瓢为倦，身外之累，且无长物，唯书与画犹未忘情。

这是他的心里话，把画看得如此重要，值得把生命和时间花费在它上面，否则就觉得此生难熬。这是一个惊人的观念。

第二个观念出自十一世纪的米芾（1051—1108），他读过张彦远的《历代名画记》，对"不为无益之事，安能悦有涯之生"一定有非常深刻的印象，他也像张彦

远那样，并引用陶弘景"苦恨无书，愿作主书令史"的典故自述说：

> 余无富贵愿，独好古人笔札，每涤一研、展一轴，不知疾雷之在旁，而味可忘。尝思陶弘景愿为主书令史，大是高致。一念不除，行年四十，恐死为蠹书鱼，入金题玉躞间游而不害。

米芾是个大书法家，也是个大收藏家，还是一个了不起的美术史家，他撰写的《画史》不是纯粹的美术史著作，但许多真知灼见闪耀其中。《画史》开章就说：

> 杜甫诗谓薛少保"惜哉功名近，但见书画传"，甫老儒，汲汲于功名，岂不知固有时命，殆是平生寂寥所慕。嗟乎，五王之功业，寻为女子笑。而少保之笔精墨妙，摹印亦广，石泐则重刻，绢破则重补，又假以行者，何可数也。然则才子鉴士，宝钿瑞锦，缥袭数十以为珍玩，回视五王之炜炜，皆糠秕埃壒，奚足道哉！虽孺子知其不逮少保远甚。

这是我想介绍的第二个观念。它也许比第一个更让人吃惊。

这两种观念在西方是否存在，我闻见有限，不得而知。不过，光绪三十年（1904年）五月，康有为游历罗马，抱着东山再起的梦想，遍览古迹，时发感慨，获得不少让他深受刺激的观感。那时他写下的文字，有很多就是今日读来仍觉得有益。他说罗马的古迹：

> 二千年之颓宫古庙，至今犹存者无数。危墙坏壁，都中相望。而都人累经万劫，争乱盗贼，经二千年，乃无有毁之者。今都人士皆知爱护，皆知叹美，皆知效法，无有取其一砖，拾其一泥者，而公保守之，以为国荣。令大地过客，皆得游观，生其叹慕，睹其实迹，拓影而去，足以为凭。

> 而我国阿房之宫，烧于项羽，大火三月。未央、建章之宫，烧于赤眉之乱。仙掌金人，为魏明帝移于邺，已而入于河北。齐高氏之营，高二十六丈者，周武帝则毁之。陈后主结绮临春之宫，高数十丈，咸饰珠宝，隋灭陈则毁之。馀皆类是。故吾国绝少五百年前之宫室。即如吾粤巨富，若潘、卢、伍、叶者，其居宅园林，皆极精丽，几冠中国，吾少时皆尝游之。即若近者，十八铺伍紫垣宅，一门一窗一

栏一楣木，皆别花式，无有同者。而前年伍家不振，忽改为巷，遂使全粤巨宅，无一存者。夫以诸巨富者之讲求土木，不惜巨赀。其玲珑窈窕，花样新奇，皆几经匠心，乃创新构……乃不知为公众之宝，而一旦扫除，后人再欲讲求，亦不过仅至其域，谈何容易胜之乎？

故中国数千年美术精技，一出旋废，后人或且不能再传其法。若宋偃师之演剧术人，公输、墨翟之天上斗鸢，张衡之地动仪，诸葛之木牛流马，南齐祖冲之之轮船，隋炀之图书馆能开门掩门、开帐垂帐之金人，宇文恺之行城，元顺帝之钟表，皆不能传于后，致使欧美今以工艺盛强于是地球。此则我国人不知崇敬英雄，不知保存古物之大罪也。然不知崇敬英雄，不知保存古物，则真野蛮人之行，而我国人乃不幸有之。则虽有千万文明之具，而为二者之扫除，亦可耗然尽矣。虽有文史流传，而无实形指睹，西人不能读我古书也。宜西人之尊称罗马，而轻我无文，亦固然哉！

此处的英雄指那些对文明有突出贡献的人，康有为时也用英哲称呼，他在苏格兰就谈到了那些英哲：

吾游苏格兰时，自创汽机之瓦特，创生物学之达尔文，及诸诗人、文人、乐人、机器人诸遗宅，马夫扬鞭，皆能指而告我，各国皆然。其崇敬英哲，虽最鄙下人，皆能如是，而穷乡皆能行之。中国人非不好古，然自一二名士外，则鲜能知之。其趋时风或好言适用者，则扫除一切，此所以中国之古物荡然也。夫不知西人者，以为西人专讲应用之学者也，而不知其好古而重遗物，遍及小民，乃百倍于我国。

注意，此处所论极重要，西人之重无用之物如此，让我们可以和前面的张彦远的言论挂起钩来。康有为更进一步看出，此无用之物实关乎文野的分别、文明的存亡。他是这样接着上文振发议论的：

夫天下固有以无用为有用者矣。虚空，至无用也。而一室之中，若无虚空，则不能旋转。然则无用之虚空，之为用多矣。凡小人徒见其浅，而君子所虑其远。古物虽无用也，而令人发思古之幽情，兴不朽之大志，观感鼓动，有莫知其然而然者。

这是一段极深刻的议论，下面我们讲到德语国家的 *Bildung*，希望大家能想起这段话。在康有为看来，若只讲实用，我们可能会倒退成农夫，倒退成野人，他这样继续说：

> 若农夫乎，则耕田而食，作井而饮，抱妻子而嬉，奚所事于古物为？若野蛮乎，渔猎而食，捕虏杀人，悬人头于胸及其室庐以夸勇，掠妇女而淫焉，奚所事于古物为？过欧洲之都会，古董之肆森列；其馀国，则食肆、用物肆耳。观古董之多寡，而文野之别可判矣。

他又讲欧洲人居室和亚洲人居室的区别：入欧人之宅，其厅必遍挂古董异物以相争耀。亚洲人亦有名士故家藏古董者，然不悬于外。且若是之家亦甚渺，郡邑一易一二见也。故观室庐古物之多少，而其人民文野之高下可判矣。

由于今天是在古籍善本名列中国前茅的上海图书馆讲座，我也顺便引一段康有为在罗马观赏古书的感受：

> 书橱不用玻门，不如各国新制。惟此院皆藏千数百年古书，凡百馀万册，而近书不得阑入一部，此惟教皇之力为能。印度博物馆古书甚多，可以略比，此外则可俯视大地矣。此又我中国号称文明所深愧也。所见拉丁书在西历前四五百年者多种，其纸甚旧，与今文不同，然亦不相远。其千年下者无数。有草稿数大册，皆拉丁文，千二百年者。我国藏书，以宋元板为至古，唐前笔迹，几于无有。而此院则几于宋元后不收。一面观之，一面私惭，甚憾吾国人之不能保存古物也。若其钉装之伟丽，多用金花，饰以杂宝……中国愧矣，愧矣！

当然，那时康有为未见到敦煌遗书，有些记录也欠准确，但大体不误。这里谈论康有为也许谈得太多了，但是，由于他是第一个真正的中西美术比较者，他表明了美术史对一个文明多么至关紧要，他的话对于了解美术史的意义是重大的。还有两件事尤其不能略过。一件是：

> 昔张督欲以焦山为炮台，吾争之，谓焦山佳胜，岂可为炮台以煞风景。张谓吾等名士诞虚，卒行之，此可谓能讲实用者矣。然守长江者无铁舰以攻人，守于江口

外，而至设炮垒于焦山，是几若某抚之陈炮于大堂矣。张固能好古者，然使英人为之，则必保存焦山矣。故保存古物会不可不设，而好贤慕古之风流，中国人犹未至也，宜更加之意也。

另一件事已越来越接近今天要讲的西方美术史。康有为在罗马，不但看建筑看得激动，看绘画也一样激动，他看拉斐尔的画，竟激动地连写八首诗予以赞美。特别是他在邦堆翁庙（也就是《艺术的故事》中的万神庙）看到左壁供奉着意国前王之棺，右壁供奉着拉斐尔之棺的情景时，更是边感慨边惭愧，他说：以一画师与一名王并列，意人之尊艺术亦至矣，宜其画学之冠大地也，中土惭之矣。并为口占绝句：

邦堆翁庙二千年，画著名王棺并肩。叹甚意人尊艺术，此风中土甚惭焉。（以上引文均出自康有为《欧洲十一国游记》）

这种画师与国王并肩的观念已经超过米芾的梦想，但关键是，米芾的梦想，只是孤独的一己之见，根本没有落实的社会基础。而意大利从文艺复兴时已把艺术看得如此重要，以至艺术家可以和国王真的并驾齐驱了。可在此之前，西方的艺术家还只是工匠。正是从文艺复兴开始，一个崭新的艺术世界才在西方恢弘地展开。到了十八世纪，在欧洲竟掀起一场Grand Tour的运动，那场运动，简单地说，艺术是任何一个绅士的必修课，要做一个真正的绅士，就必须到意大利，到罗马去接受艺术教育，这种艺术教育在德语国家几乎成为宗教。歌德说：

对科学与艺术深知者，
从不缺少宗教；
对之不知者，
必少不了宗教。

换言之，有两种宗教，一是神的宗教，一是科学与艺术的宗教。艺术在欧洲受教育人那里已变得如此重要。

二

贡布里希出身在维也纳一个犹太人家庭，从他父辈起开始脱离犹太教，改宗基督新教。父亲是律师，母亲是钢琴家，两位姐姐，一位是小提琴家，一位也是律师，所以他们的精神依托不是神的宗教，而是科学和艺术的宗教。贡布里希小时候受的主要教育，一是大提琴，一是随着父亲常去的自然史博物馆和美术史博物馆，这种人文教育或者说修养或者说宗教就是德语中常说的 *Bildung*，这在德语国家，主要是歌德一手缔造的。歌德说：

一个人不应当虚度一天的时光，他至少应当听一曲好歌，读一首好诗，看一幅好画——如果可能的话——至少说几句通达的话。

这是贡布里希常常引用的话，听音乐、读好诗、看好画，也是贡氏每天的日课，用贡氏的话说："我和同代的许多中欧人都是在这种宗教中成长起来的，这里的'宗教'不是随意说说。我的童年在维也纳度过，那时几乎每逢星期天，我父亲就要带我们到博物馆去，到著名的维也纳森林去。对他来说，这是一项规矩。我至今还清楚记得，他认为这种常规活动比我们在学校所要求的宗教仪式更有意义。他从不唱高调，他温和地暗示：这种常规活动对我们应该是与礼拜仪式等效的活动。"说明这一点，对理解贡氏极为重要。贡氏还说："对绝大多数维也纳人来说，音乐无疑是最重要的；演奏古典乐曲在精神上和信仰上都近乎宗教仪式。我当然是在这种信仰中长大的，它认为伟大的音乐显示了更高的价值观。"

音乐生活究竟在贡氏的早期生活中占据着多么重要的位置，我无法给出一幅清晰的图像，下面只能提供一些零碎的片断，供大家去想象。

贡氏的母亲是莱舍蒂茨基［Theodor Leschetizky］（1830—1915）的学生，也就是说是贝多芬的再传弟子，莱氏像其师车尔尼一样都是在钢琴艺术史上有着卓越贡献和深远影响的钢琴教师，他曾应安东·鲁宾斯坦之请，在彼得堡音乐学院任教达16年之久，教过的学生数以百计，有施纳贝尔［Artur Schnabel］（1882—1951）、萨方诺夫［Vasily Safonov］（1852—1918）等一连串名家。贡氏的母亲当过莱氏的助手。她的音乐理论（和声与对位）老师是布鲁克纳［Anton Bruckner］（1824—1896），

布氏在《牛津简明音乐词典》中占了两页半还多的篇幅，而有些人只有几行。

他母亲的好友中有大名鼎鼎的马勒，她常去参加马勒的排练，是马勒妹妹的钢琴老师。她也和勋伯格很熟，有时还和他一起演奏，但她觉得勋伯格的大提琴节拍掌握得不好。贡氏一家的另外一些好友有小提琴家布施［Adolf Busch］（1891—1952）和塞尔金［Rudolf Serkin］（1903—1991），前者是布施四重奏乐团的创立者，后者是二十世纪中叶十大钢琴家之一。他们演奏的碟片，我们很容易在店里买到。贡布里希和他们一起演奏过家庭室内乐。

贡氏的姐姐狄亚［Dea］是胡贝尔曼［B. Hubermann］（1882—1947）的学生，胡氏是二十世纪上半叶伟大的小提琴家，巴勒斯坦交响乐团的创立者，贡氏的姐姐也在那里任过职，还曾经是韦伯恩、贝尔格、勋伯格那个圈子里的人。

贡氏的夫人则是他母亲和塞尔金的学生，如果没有二战，她大概会成为职业钢琴家。有意思的是，正是通过音乐，贡氏与中国结下了缘分。他的母亲有位中国学生叫李惟宁，与贡氏是很好的朋友，李惟宁为中国古诗谱写的乐曲能在维也纳广播电台播出，全靠贡氏翻译成德语。二十世纪四十年代李惟宁代理上海音乐院院长，商务印书馆出版了他的中德对照的歌曲集，德文就出自贡氏的文笔。所以说，贡氏的文字在中国发表是半个多世纪前的事，那时我们在座的大部分人还未出生。如果翻开《艺术的故事》，看他写的中文本前言，他说曾经学过汉语，绝不是客套，而是实录。他发表的第一篇论文就是关于中国古诗的，那时他25岁。

也正是由于音乐，他在二战中为BBC作监听工作，从德国电台播放的布鲁克纳第7交响乐中献给瓦格纳的一章中，他听出了希特勒之死的消息，成了为盟国传递这一消息的第一使者。

音乐在贡氏生活中的位置可以从他儿子理查德的回忆中略见一斑。他说：

我父母总是打开收音机倾听从中飘出的旋律。一旦开始就不可打断。电话听筒搁在一边，进入房间的人要么坐下静静地倾听，要么转身离开。在他们看来，把音乐当成烘托气氛的道具，不仅焚琴煮鹤，甚至亵渎文明，是对作曲家和演奏家失礼的冒犯。因此，他们会拒绝在播放背景音乐的餐厅里用餐。

所以，理查德说："我想在今天，父母所谓的'倾听音乐'这回事，已经没有多少人能做到或理解了。"

贡氏早年兴趣的第二个方面是文学，他读过《荷马史诗》、《摩诃婆罗多》[*Mahabharata*]、《那罗和达摩衍蒂》[*Nala and Damajanti*]、《水浒传》、《二度梅》、《玉娇梨》等，德国文学则谙熟歌德、席勒、莱辛，莎士比亚的诗句他也脱口而出。他中学毕业要选两门课程考试，选的是德国文学和物理。他写了不少德语诗，大学时还以《玉娇梨》为底本写了戏剧，他说，若不是到英国转变了语言，也许去做诗人了。

当然，他没有去做诗人，这也与他早年的生活有关。大约15岁的时候，他写了一篇很长的关于希腊花瓶的文章。他准备高中毕业的论文，选的考试文章是"从温克尔曼到当代的艺术趣味的变迁"。当时他已阅读了德沃夏克[Max Dvořák]的《精神史之为美术史》[*Kunstgeschichte als Geistegeschichte*]（1924年）、韦措尔特[W. Waetzoldt]的《德意志美术史学家》[*Deutscher Kunsthistoricker*]（1921—1924）等名著。

简略而言，西方美术史的研究大致经过如下的几个阶段，从文艺复兴到十八世纪，主要由画家和美术爱好者撰写，例如瓦萨里的《名人传》。但1764年温克尔曼出版《古代美术史》，表达了新的观念之后，十九世纪开始出现新型的美术史家，他们一方面查找文献和档案中记载的艺术家传记，一方面记录教堂、宫殿和博物馆收藏的作品，到了十九世纪九十年代，已经把美术史的中心集中在风格史上，例如李格尔和沃尔夫林。贡布里希求学时代，一些新的观念已引人注目，美术史不再被看成仅仅由艺术构造的历史，它也把美术史与历史的其他分支，例如政治史、文学史、宗教史、哲学史联系起来。这种新观念主要兴起于汉堡的瓦尔堡学派。但在维也纳，人们关心的仍是风格问题。而维也纳学派的抱负，就是要对风格的发展、变化作出科学的解释。

1928年，贡氏进入维也纳大学，师从施洛塞尔学习美术史。在大学期间他到柏林旁听了沃尔夫林的讲座。贡氏在谈到他跟随施洛塞尔学习的往事时，几次提到施洛塞尔的讨论课，那些讨论课涉及面很广，共有三类，一类是瓦萨里的《名人传》及其史料来源。一类是艺术理论，例如李格尔的《风格问题》、中世纪的仪式图像，等等。第三类是在博物馆，主要是鉴定藏品，大体上每隔两周一次。他说，讨论课的气氛非常好、水平非常高，他从中学到很多东西。在施洛塞尔的指导下，他完成了论述文艺复兴后期的艺术家朱利奥·罗马诺的博士论文，成为最早发现手法主义风格建筑的学者。

施洛塞尔是研究艺术文献的大师，也是最早论述维也纳学派的作者，他把凡属维也纳大学的美术史教师和学生都归为维也纳学派，这个学派不仅人数最多，而且也对西方美术史的研究影响最大。它有个突出的特点，就是心理学取向，认为美术史要想获得科学基础，就要建立在心理学的解释上。所以在大学期间，贡氏参与了一系列知觉心理学的研究。此外，贡氏也对心理分析很熟悉，他的周围这种气氛很浓郁，他的母亲曾在弗洛伊德家住过，他的挚友克里斯就是弗洛伊德圈子里的人。

我们翻开贡氏的代表作《艺术与错觉》，马上就能看到，书是题献给勒维、施洛塞尔和克里斯三位老师的。勒维是在美术史中最早使用心理学概念"记忆式图像"［Gedaechtnisbild］的人，施洛塞尔也再三专注中世纪艺术中模式［simile］的心理学问题，克里斯则是心理分析专家，并提出用"概念式图像"［Gedankenbild］来取代记忆式图像。他们三位都是维也纳美术史学派的大师。

1933年贡氏毕业后，为儿童写了世界史，出书的当年就译成了三种文字，1936年移民英国，后来成为瓦尔堡研究院院长。他的著作有《艺术的故事》《艺术与错觉》《木马沉思录》《秩序感》《象征的图像》《偏爱原始性》等十几部。

在学术领域，贡氏通过《艺术与错觉》奠定了他的思想家地位。波德罗说：40年来，它一直是艺术哲学和艺术批评讨论的中心。它的影响不限于美术史、美学和知觉心理学，也对研究莎士比亚的学者、研究地图的学者和科学哲学的学者产生了影响。他在英国被授予爵士勋位，在世界各地获得过多种极高的殊荣。

现在我们就讲讲他的《艺术的故事》。

<p style="text-align:center">三</p>

《艺术的故事》是在世界范围获得最大成功的美术通史著作，如果用好评如潮来形容，一点也不夸张。一位卢浮宫博物馆馆长甚至说它就像蒙娜·丽莎一样出名。2000年英美的几家杂志用民意测验的方法推选影响二十世纪人类思想的百部著作，艺术著作入选的仅有这一部。它已译成三十多种语言，而中文译本竟有四种，Phaidon印行的英文本售出七百万册。在欧洲，凡是爱好美术的人，几乎没有不知道这部书的，它是美术史中的圣经。

这部书的魅力何在，我想除了它的语言平易之外，简单地说，就是它的结构之美。它相当清晰，相当完整，一章接一章，环环相扣，浑然一体，有一气呵成之感。又像一部小说，因为它似乎隐藏着一条线索连带着情节而层层展开，不像一般的史书让人有豆腐块堆聚的感觉。也许这与贡氏的写作速度有关，那是他在经历了六年的战时监听工作后，想考验一下自己还记得多少美术史，只花了几个月的时间，几乎是凭借记忆写成的。

通俗作家房龙［Van Loon］（1882—1944）也写过美术史的通俗读物，而且可读性很强。但《艺术的故事》的深刻性却是房龙的《人类的艺术》［The Arts］（1937年）望尘莫及的。《艺术的故事》在1950年出版，当时《泰晤士文献副刊》［The Times Literary Supplement］发表博厄斯［T. S. R. Boase］的评论说：

贡布里希学识渊博，可他表达得不露声色，只有专业的学者才能感觉到，他几乎对每一个论题都给出了崭新的见解。他能用寥寥几笔就勾勒出一个时代的整体气氛。这部肯定为人广泛阅读的书必将影响一代人的思想。

贡氏的学识到底多么渊博，非我能力所及，且搁置不谈，只谈一谈他的崭新见解。刚才讲过，维也纳美术史学派的一个重要特征就是心理学取向，他们看待艺术变化的观点，就建立在知觉心理学上。维也纳学派的代表人物维克霍夫［Franz Wickhoff］和李格尔都认为每个画家据其所见来描绘世界，但是由于人类的知觉是多样的，每个画家看到的也是他自己的世界，所以画出的也不一样。这种理论可称为艺术变化的知觉论［the perceptual theory of artistic change］。用这种理论，他们解释了艺术何以会存在风格的差别；不过，却不能解释艺术为什么会有一部连贯的历史。另有一种理论，可称为艺术变化的技术论［the technological theory of artistic change］，它很古老，可追溯到普林尼和瓦萨里。他们认为艺术的进程在再现的技艺上随同技术的历史前进，而特殊的发明和发现有助于画家在写实逼真的效果方面超越前人。按照这种理论，埃及艺术之所以幼稚，那是因为他们的能力仅此而已。这样，它就解释了艺术何以有部历史。缺点是，它说明不了我们何以会欣赏古老的艺术作品。

第三种是"所见和所知"［seeing and knowing］的理论，它宣称历代艺术家坚持不懈地与妨碍他们精确描绘视觉世界的知识进行斗争。知道事物实际如何，例如

知道人的面部是以鼻子为中轴线两边对称的，就会妨碍人们对侧面像的描绘，要获得纯粹的视觉艺术就需要不带成见地看这个世界，就要恢复被污染的纯真之眼，正是这种决心，使艺术从埃及的完全概念性的艺术走向了印象主义的完全知觉性的艺术。以上这些观点构成了《艺术的故事》的理论背景。《艺术的故事》正是以"所知"与"所见"为出发点开始讨论。所谓的"所见"指我们的视觉，而"所知"则是我们头脑中的概念和知识。《艺术的故事》实际讲述了写实绘画的进化史，贡氏认为古埃及人画"他们所知道的"，而印象主义者却想画"他们所看见的"，从而展示了艺术家如何从原始人、古埃及人的概念式图像向印象主义者方法的步步进展。我们先看《艺术的故事》第34图（赫亚尔肖像，赫亚尔墓室的一扇木门，约公元前2778—前2723年，开罗，埃及博物馆）。

这幅图显示了古埃及人如何用概念式图像表现人体。赫亚尔的头部在侧面最容易看清楚，就处理成侧面像的样子。但是，如果我们想起人的眼睛来，就自然想到它从正面看见的样子。因此，一只正面的眼睛就放到侧面的脸上。躯体上半部是肩膀和胸膛，从前面看最容易看见胳膊怎样跟躯体接合；而一旦活动起来，胳膊和腿从侧面看要清楚得多。那些画里的埃及人之所以看起来那么奇特的扁平而扭曲，原因就在艺术家的这种处理方式。此外，埃及艺术家发现，想象出哪一只脚的外侧视图都不容易。他们喜欢从大脚趾向上去的清楚的轮廓线。这样，两只脚都从内踝那一面看，浮雕上的人像看起来就仿佛有两只左脚。不过我们千万不要设想埃及艺术家认为人看起来就是那个样子。其实他们不过是遵循着一条规则，以便把自己认为重要的东西都包括在一个人的形状之中。埃及艺术总是如此恪守规则，这大概跟他们想行施巫术有关系。因为一个人的手臂被"短缩"或"切去"时，他怎么能拿来或接过奉献给死者的必需品呢。

一般说来，埃及艺术不是立足于艺术家在一个特定的时刻和位置所能看到的东西，而是立足于他所知道的一个人或一个场面所具有的东西。他以自己学到和知道的那些形状来构造自己的作品。现在我们再来看埃及人的学生希腊人的作品。这是一幅红像花瓶上的画，为《艺术的故事》第49图（花瓶，辞行出征的战士，有攸亚米德斯的署名，约公元前500年，慕尼黑，古代美术馆）。从图中我们看到，两边人物仍旧严格用侧面像表现，但是身体已经不再是埃及样式了，手和臂也没有摆布得那么明显，那么生硬。画家显然力图想象出两个人那样面对面时，看起来到底会是什么样子。他已略去隐藏到肩膀后面的部分，不再认为只要他知道场面上确有其物

就非画出来不可。埃及的古老规则一旦被打破，艺术家一旦开始立足于自己看到的情况，一件了不起的事情就发生了，那是一场真正的山崩巨变。因为画家们作出了一项伟大发现，即发现了短缩法［foreshortening］。大概比公元前500年稍早一些，艺术家破天荒第一次胆敢把一只脚画成从正面看的样子，这只脚是空谷足音，踩在美术史上震撼人心的时刻。而在流传到今天的几千件埃及人和亚述人的作品中，上述情况根本没有出现。

我们从图中看见站在中间的青年的头部也表现为侧面像，而且我们能够看出画家把侧面的头安到一个正面的身体上遇到很大的困难。右脚仍然是用"保险"的方法画的，但是左脚已经运用透视缩短——我们看到五个脚趾好像一排五个小圆圈。对这样一个微末细节大讲特讲也许显得过分，实际上它却意味着古老的艺术已经死亡，意味着艺术家的目标已不再是把所有的东西都用一目了然的形式画入图中。艺术家开始着眼于他看对象时的角度。就在青年的脚旁，艺术家表现出他的意图所在。他画的盾牌不是我们知道的那种圆形，而是从侧面看去倚在墙上的形状。

图55掷铁饼者（罗马时代的大理石摹品，原作为米龙制作的青铜像，约公元前450年，罗马，国立博物馆）是我们大都熟悉的一件古希腊雕像，它有很多复制品，这不是坏事，因为它们至少给了我们一般的印象，它把那个青年运动员表现为恰好处于要掷出沉重铁饼的一瞬间。运动员向下屈身，向后摆动手臂，以便用更大的力量投掷。刹那之间就要投出，他以转体动作来使劲助力，姿势看起来那么真实，以至现代运动员拿他当样板，试图跟他学习地道的希腊式铁饼投掷法。然而事实表明这绝不像我们想的那么容易。我们忘记了米龙的雕像不是从体育影片中选出的一张"快照"，而是一件希腊艺术作品。实际上，如果我们仔细看一下，就会发现米龙达到这一惊人的运动效果主要还是得力于改造古老的艺术规则。站在雕像前面，仅仅考虑它的轮廓线，马上就发觉它跟埃及艺术传统的关系。米龙也让我们看到躯干的正面图，双腿和双臂的侧面图，也是用各部分最典型的视像组成一个男子人体像。但在他的手中，埃及的古老公式变成了一种完全不同的东西。就像那时的希腊画家征服了空间一样，他征服了运动；而不是把那些特征拼在一起构成一个姿势僵硬、不能令人信服的动态人体像。至于雕像跟最恰当的投掷铁饼动作是否完全一致，那无关紧要。

如果贡布里希只用作品谈论所见与所知的对立发展，这样完全线性的叙述肯定会让全书平扁、枯燥，显不出一种立体感和厚重感来。贡氏的智慧在于，他把所

知与所见的矛盾，转化成一个含蕴丰富的形式分析公式，即所画的越是接近现实，画面就越混乱，越失去图案性、失去秩序感；反之，离实际所见的差距越大，越不立体，越是使用概念性的图像，越是按所知作画，就越容易布局，越有秩序的和谐感。而在这二者之间取得平衡，正是文艺复兴盛期的伟大成就。为了说明这个形式分析公式，我们看作者选用的几幅作品，第一幅是图119（出自士瓦本的福音书写本，约1150年，斯图加特，地方图书馆），画的是圣母领报［Annunciation］，它看起来就跟一件埃及浮雕那样僵硬、死板。圣母是正面像，似乎出于惊愕而抬起双手，圣灵［Holy Spirit］之鸽突然从天上降临到她头上。天使是半侧面像，伸出右手，是中世纪艺术表示讲话的手势。如果我们在看这样一幅画，指望能看到描绘生动的现实场面，肯定会觉得叫人失望。但是，如果我们再一次想起艺术家本来就不注重摹写形状，而是注重怎样布列那些传统的神圣象征物，也就是他在图解神秘的圣母领报时所需要的一切，那么对于画面上缺少画家本来无意画出的东西，也就不再理会了。

第二幅是一所修道院使用的历书中的一页（图120：圣徒格伦，威廉马若斯，加尔和圣乌尔苏拉［St Ursula］与她的11000名殉难的贞女，出自历书写本，作于1137—1147年之间，斯图加特，地方图书馆）。它标出了十月要纪念的圣者的主要节日。可跟我们的历书不同，它既用文字，又用图解来说明。我们在画中的拱形之下看到圣威廉马若斯［St Willimarus］和圣加尔［St Gall］，加尔拿着主教牧杖，还带着一个随从，扛着这位漫游各地的传教士的行李。上边和下边的古怪图画，画的是十月份应该纪念的两起遇难殉教的事件。如果请后来那些对自然作巨细无遗描绘的艺术家来处理这样的题材，他们往往不厌其详，画出多种多样恐怖的细节；而我们这位艺术家却能摒弃这一切。圣格伦［St Gereon］和他的随从的头被割下扔到一口井里，为了使我们想起他们，他安排了一批被割掉头的躯干，整整齐齐绕井一周。根据传说，圣乌尔苏拉和她的11000名贞女遭到异教徒的大屠杀，我们看到她端坐宝座上，被她的信徒团团围住。一个丑陋的野蛮人手执弓箭，一个男人挥舞长剑，都放在框外，对着那位圣者。从这张画页上我们就能直接了解那个故事，用不着非在心里把故事形象化。而且，由于艺术家能够不用任何空间错觉，也不用任何戏剧性动作，这就使他能够直接运用纯粹装饰性的方法来安排人物和形状。它使我们认识到，一旦艺术家最终彻底绝念，不再想把事物表现成我们所看见的样子，绘画的确就倾向于变成一种使用图画的书写形式；这种形式在中世纪艺术家的面前展

现出伟大的前景，给予他们一种新的自由，让他们去放手使用更复杂的构图（构图一词是composition，即放在一起之意）进行实验。没有那些方法，基督教的教义就很难转化成可以目睹的形状。

贡氏这种形式分析看似简单，实际在学术上却有很大的贡献。因为他把前辈沃尔夫林的形式分析工具简洁化了。如果我们用理论或公式的简洁性标准看，这是智力上的一大推进。沃尔夫林是西方美术史领域的巨人之一，他的最有名而且也是艺术学生必学的方法就是用五对概念分析作品的方法。这五对概念是线描与涂绘、平面与深度、封闭与开放、多样性和同一性、明晰与朦胧。例如：我们可以比较提香的《圣母、圣徒和佩萨罗家族的成员》（图210）和鲁本斯的《加冕的圣母、圣婴及其圣徒》（图256），前者可以看作线描的、平面的、封闭形式的、多样性的和明晰的；后者是绘画的、深度的、开放形式的、同一性的和朦胧的。但贡氏认为只用一对就够了，即立体性和图案性的概念，像图172波蒂切利的《维纳斯诞生》那样古典的画，用沃尔夫林的分析工具，我们很容易把它归在线描、平面、封闭等概念的名下，我们现在看看贡氏是怎样把它纳入立体和图案一对概念下进行分析的：

在波拉尤洛失败之处（关于此点见下文），波蒂切利获得了成功，他的画确实形成一个完美和谐的图案。然而波拉尤洛可能会说，波蒂切利是牺牲了一些他当初下了那么大苦功要保留下来的成就，才取得这一效果的。波蒂切利的人物看起来立体感就不那么强，画得不像波拉尤洛或马萨乔的人物那么准确，但他的构图中的优雅，线条具有韵律，使人想起吉伯尔蒂和安杰利科修士的哥特式传统，甚至可能是十四世纪的艺术——例如西莫内·马丁尼的《圣母领报》（见213页，图141）和法国金匠的圣母像（见210页，图139）之类的体态轻柔、衣饰飘落的作品。他的维纳斯是如此之美，以至我们忽略了她脖子的长度不合理，双肩是直削而下，还有她的左臂跟躯干的连接方式也很奇特。或者更恰当一点，我们应该这样说，波蒂切利为了达到轮廓线优美而更改了自然形象，增强了设计上的美丽与和谐，因而加深了她的感染力，更加使人感到这是一个无限娇柔、优美的人物，是从天国飘送到我们海边的一件礼物。（《艺术的故事》第264页）

贡氏的高超之处还不止于纯形式的分析上改造简化沃尔夫林的五对概念，用它来分析画面的构成，而且还更进一步地用来分析色彩。

　　我们还记得意大利十五世纪征服自然和发明透视法曾经危及中世纪绘画作品的清楚布局，产生了只有拉斐尔那一代人才能解决的问题（见262页，319页）。现在同样的问题又在一个不同的发展阶段上重复出现。印象主义者把坚实的轮廓线解体于闪烁的光线之中，并且发现了色影，这就又提出了一个新问题：怎样才能既保留这些新成就又不损害画面的清晰和秩序？简单些讲就是：印象主义的画光辉夺目，但是凌乱不整。塞尚厌恶凌乱。可是正如他不想重新使用"组配的"风景画去求取和谐的设计一样，他也不想重新使用学院派的素描和明暗程式去制造立体感。他在考虑正确用色时，面临一个更迫切的问题。跟他渴望清楚的图案一样，塞尚也渴望强烈、浓重的色彩。我们还记得中世纪的艺术家（见181-183页）能够随心所欲地满足这个愿望，因为他们不必尊重事物的实际面貌。然而当年艺术重新走上观察自然的道路时，中世纪彩色玻璃和书籍插图的纯净、闪光的色彩就已经让位于柔和的混合色调，威尼斯（见326页）和荷兰（见424页）的最伟大的画家就是使用混合色调表现出光线和大气。印象主义者已经不在调色板上调色，而是把颜色一点一点、一道一道地分别涂到画布上，描绘"户外"场面的种种闪烁的光线反射。他们的画在色调上比前人的画要明亮得多，但是其结果还不能让塞尚满意。他想表现出在南方天气中大自然的丰富、完整的色调。不过他发现，简单地走老路使用纯粹的原色去画出画面上整块整块的区域，就损害了画面的真实感。用这种手法画出的画好像平面图案，不能产生景深感，这样，塞尚似乎已经陷入矛盾的重围之中。他既打算绝对忠实于他在自然面前的感官印象，又打算像他所说的那样，使"印象主义成为某种更坚实、更持久的东西，像博物馆里的艺术"，这两个愿望似乎相互抵触。难怪他经常濒临绝望的地步，难怪他拼命地作画，一刻不停地去实验。真正的奇迹是他成功了，他在画中获得了看起来不可能获得的东西。如果艺术是一项计算工作，就不会出现那种奇迹；然而艺术当然不是计算。使艺术家如此发愁的平衡与和谐跟机械的平衡不一样，它会突然"出现"，却没有一个人完全了解它的来龙去脉。论述塞尚的艺术奥秘的文章已有许许多多，对他的意图和成就提出了各种各样的解释。但是解释还很不成熟；甚至有时听起来自相矛盾。即使我们对批评家的论述很不耐烦，却永远有画来使我们信服。这里跟其他各处一样，最好的建议永远是"去看原画"。（《艺术的故事》第538-539页）

　　贡氏在讲述塞尚的故事时，正是用这种方式让我们理解他的艺术成就的。这

就是贡氏的崭新之处，可他使用的语言却明白如话，完全洗净了德语学术的晦涩尘土。如果我们不了解西方美术史学术的传统成就，也许就很难看出他的形式分析方法的创见。这是我们读《艺术的故事》要注意的第一点。

而《艺术的故事》的真正奇迹，也许在于，它叙述的手法是如此简单，可又总能创造一种意外的感觉。意外，也就是超越我们的预期，让我们感到惊奇。作者在讲述艺术的发展关系时，贯穿全书的手法是：用一件作品揭示另一件作品。由于我们对一件作品已经比较了解，所以我们有可能借助它去探讨另一件作品，看清另一件作品或另一位艺术家的所作所为。作者总是让我们回翻书页参见已熟悉的图画并且想一想，倘若一个从来没有见过达·芬奇绘画而只见过他的前辈绘画的人，会怎么看待达·芬奇的艺术成就，从而形成预期与意外的张力。就此而言，全书的情节有些像听音乐的展开，一方面是预期到的秩序（即和声系统的秩序），另一方面是偏离和变调（即偏离了被预期的音调），它们在不停地相互作用。贡布里希常说：他对古典音乐的喜爱可能要比对视觉艺术的喜爱更直接也更自然。这当然来自小时候的家庭熏陶。而且他在讨论视觉艺术时也经常插进对音乐的讨论，给人们留下的印象很深，使我们很容易想到，《艺术的故事》在写法上有种音乐性的东西，因为他描述了一种预期框架，使我们观赏艺术风格好像在聆听音乐。用贡氏本人的话说就是：

> 我们甚至能强加给过去一种交响结构，古典交响乐中有主题或母题，有展开部，其中有复杂的变化和变调。这些人们都可以在美术史中找到类比和隐喻，我们可以把美术史看作一种大型交响乐来观赏。我认为这是一种很有用的隐喻，但仅此而已，因为音乐中程式和发现之间的关系不同于美术中程式和发现之间的关系。

《艺术的故事》让我们在一个预期的框架中看出艺术创新的特色，让我们想象当时观众的惊奇感，在这种移情的过程中，我们似乎也体验了惊奇感。在此，我们可能也理解了美术史的重要性：如果没有一个预期的框架，不能把一件作品放在一个链条中去理解，我们就无法理解一件艺术品的成就，美术史就提供了这样一种框架。没有这个框架，尽管我们能欣赏作品，甚至陶醉其中，可我们却不能掌握它的真正语言，因此也就不能领略它的真正精髓。

这样一种框架说起来乏味，可读起原书却引人入胜，有种天然高淡、不琢自

雕的美好，它仿佛焕发出无穷的魅力，牢牢吸引着我们。尤为妙绝的是，我们看着看着，明明已晓知了他的叙事手法，可还是不觉得单调，还是会感到惊奇，总觉得前面是一片灿烂，有一种深远之华，静待着我们赏览。这是我想强调的《艺术的故事》的第二点。如果说第一点即贡氏的形式分析的特点显示了他的传统渊源，来自他受过的大学教育，那么第二点则主要与他的音乐修养、与他的诗人天赋有关。

现在我们谈《艺术的故事》的第三点。凡是读过此书的人，都很容易看出，这是一部由艺术问题组成的史书。这个特点使它既不同于文字漂亮飘逸的弗雷［E. Faure］（1873—1937）的 *Histoire de l'art*（1909—1927），也不同于四平八稳的詹森［H. W. and D. J. Janson］的 *A History of Art*（1962年），更不同于早被人遗忘的斯普林格［Anton Springer］的 *Kunsthistorische Briefe*（1857年）。斯普林格是贡氏学术传统中的老前辈，他的美术史的一个鲜明特色就是挖掘艺术品中的时代精神。他虽然在西方学术史已鲜有人提及，但在中国却能找到回声。李泽厚先生的《美的历程》（一部讲中国艺术历史的颇具影响的通俗读物）即是一例，它孜孜以求的就是用艺术来揭示隐藏在历史深处的精神：时代精神和民族精神。这种德国的黑格尔历史哲学传统，总是以豪迈的壮语宣称：一个时代的所有具体显示，包括哲学、艺术、经济、社会结构，等等，都有一种共同的本质，都有一种同一的精神。如果你深入挖掘艺术，你就会发现艺术表现了这种精神，就像你能在法律和宗教中也将发现这种精神一样。这是一种整体的时代观，说它整体也许还不够，几乎可以用极权来称呼，因为这是一种每个时代都极端统一的观点。用黑格尔主义的话说，在每个时代，所有东西都逻辑般地相连，它们都是绝对精神的展示。德语国家持有这种信念的美术史家正是认为，由于艺术品反映了隐藏在其中的时代精神和民族精神，所以可以用艺术来打开一个时代的奥秘。许多美术史家不惜耗费精神，用渊博的知识和机智去论证其间的相互联系，以求得各种形式所反映的同一个精神。例如，潘诺夫斯基就曾写道，米开朗琪罗的素描技巧和他的新柏拉图主义完全对等。他还写过一本论述此类联系的书《哥特式建筑和经院哲学》［*Gothic Architecture and Scholasticism*］（1951年）。

在他的另一部名著《西方艺术中的文艺复兴和各种复兴》［*Renaissance and Renascences in Western Art*］（1960年）的开头，即称为"文艺复兴：自我定义还是自我欺骗"的第一章，他也重谈了他的老观念：文艺复兴是一种特定"精神"的表现。在一个注释中，他提到乔治·博厄斯［George Boas］对他理论的批评，博厄

斯是历史学家和哲学家。他曾经抗议说人们不应该像界定动物种类一样界定历史时期。潘诺夫斯基礼貌但又坚定回答：在他看来，人们可以。他解释说："猫由于具有了与狗性相对立的猫性精神而不同于狗。"这一陈述区别于下面的陈述："猫不同于狗，是由于它结合了诸如具有能伸缩的爪子和不能游泳等特征，这些特征合起来界定了与genus Canis［狗类］相对立的genus Felis［猫类］。"接着又说："如果谁为了方便起见而决定把这些特征的总和称为猫性［cathood］和狗性［doghood］，这样做只会伤害英语语言而不会伤害方法。"

贡布里希评述道：这种亚里士多德式的猫性本质或文艺复兴本质的观念正是博厄斯和我所不能接受的，但潘诺夫斯基绝对相信它。当贡氏在1964年12月18日的《泰晤士报》上看到一篇关于猫能游泳的文章时，他把它剪下寄给了乔治·博厄斯而没有寄给潘诺夫斯基。贡氏还说，1952年在阿姆斯特丹开的一次美术史会议上，人们开始对布克哈特以及文艺复兴概念有点持批评的态度，这使潘诺夫斯基非常生气。他打出两张不同建筑物的幻灯片，一张是文艺复兴的教堂，另一张是哥特式教堂，他说："一定发生了什么事情。"贡氏在下面自言自语说："当然发生了事情，他们引进了一种新的建筑风格，但这不一定就是另外一件事情的本质的征象。"贡氏在二战后不久，和一些德国学者讨论哥特式风格，他们大都相信哥特式大教堂自发的产生于那个时代的精神之中。贡氏却说：不，建筑家得学那种风格。当时有画谱，一位师傅的徒弟可能会到另一个镇上去建另一座哥特式教堂。那些学者大为惊讶，由于他们满脑子时代精神，所以从来没有像贡氏那样思考过。

总之，贡布里希的出发点不是时代精神，不是民族精神，而是要回到一种更个人主义的态度上去，因为他对任何形式的集体主义都非常反感。他说：不是集体意识创造了风格而是风格得由某个人发明。

我们可以说圣德尼修道院的叙热院长［Abbot Suger of Saint Denis］发明了哥特式风格，也许他没有发明，但我们可以这样假设。问题是，什么使得哥特式风格如此成功？人们为什么想要模仿它？哥特式教堂为什么比罗马式教堂更具有吸引力？这些问题不易回答，但有些还是可能的。比如它迎合了一种新趣味，它满足了人们需要巨大的玻璃窗的欲望。不久前我写了一篇文章叫做"风格史中的需求与供应"［Demand and Supply in the History of Style］。在那篇文章中，我说，首先某个人需要某种东西，然后另一个人找到了提供这种东西的手段，处处都有一种反

馈，一种循环发展。我喜欢用冬季运动作例子，十九世纪没有冬季运动，人们不知道怎么在雪上用滑雪板运动，只有挪威例外。但随着旅游业的发展，1890年左右，基茨比厄尔［Kitzbühel］的一个人在挪威买了本关于滑雪的书，并从挪威订购了一套滑雪板开始练习。大家都觉得非常有趣，然后便是对它的大量需求，最后冬季运动的形式全然变了。再想想小型录音机，在日本人生产它们之前，没有人想要，但一旦它们存在了，人人都想要。（《艺术与科学》）

哥特式就像冬季运动，显然具有时尚的特征，但对其偏爱却不可能笼罩那一时期所产生的每种事物。任何风格和任何时期也都是这样。是我们把类似哥特式之类的范畴投射到历史的不断波动之中，而那个时期并非每个人都是哥特式手法者。因此，贡布里希坚定地批判了美术史中的德国传统（《美的历程》无疑也受了那一传统的影响）。他不仅认为时代精神根本不存在，而且认为它在学术上导致了一种陈词滥调，一种智力的偷懒，尤其是它导致专制。在艺术欣赏方面则是对于艺术的精华没什么体验就夸夸其谈。在波普尔哲学的启发下，贡氏用问题情境或者说情境逻辑去替代时代精神的理论，以讨论风格的变化。所谓的情境逻辑，简单地说就是：如果你想买幢房子，你肯定想尽量便宜，但一旦告诉中介你想买房子，实际上你就抬高了房价。如果我们假设（尽管并不总是正确）每个人都按自己的利益行事，按理性行事，那么每人都有一种选择，都会像棋手一样计算特定情境中存在的各种可能性。

这种理论，贡氏是用更浅近的语言表达的。他在前言说：他想帮助读者鉴赏艺术作品，但不是求助于热情奔放的叙述去实现目标，而是给读者一些启示，用以说明艺术家可能怀有的创作意图。这样做至少能够消除那些最常产生误会的根源，防止跟艺术品的寓义毫不沾边的评论。此外，作者还有一个较远大的目标，他打算把书中论及的作品跟历史背景结合起来，由而触及艺术家的目标。每一代人都有反对先辈准则的地方；每一件艺术品对当代产生影响之处都不仅仅是作品中已经做到的事情，还有它搁置不为之事。在这种情境中，它意味着有些可能性对艺术家不存在，因为这些可能性以前有人做过，现在却成为禁忌。由于作者要讨论艺术目标，有个重要因素就突现出来，那就是艺术家都想成功，都想给人留下深刻印象。所以情境逻辑能解释艺术风格的变化。作者在前言中举的莫扎特的例子就是这样。莫扎特从巴黎寄信给父亲说："这里的交响乐都用快乐章结尾，所以我要用慢乐章。"

显然，他既想与众不同，但又要为人接受。贡氏极力强调这一点：每一件艺术品对当代产生影响之处都不仅仅是作品中已经做到之处，还有它搁置不为之处。传统既留下了成就，也留下了悬而未决的问题，而艺术家正是想解决那些问题。比如当人们批评较早的艺术不够逼真时，透视的问题就应运而生，所以艺术家总是面临着问题，他们要考虑怎样才能够有所作为。

透视的问题是贡氏极为关注的问题，在《艺术的故事》第12章，他给予其重要的位置，后来在《艺术与错觉》、《从文字的复兴到艺术的革新》等论著中又专门讨论这个问题。有人误以为透视法是贡氏的偏爱，但恰恰是贡氏用清晰的笔调指出了它的局限和问题。他这样描述当时的问题情境说：佛罗伦萨艺术家在最初一阵胜利的冲动下，也许认为发现透视法和研究大自然就能把面临的一切困难全部解决。但是我们绝不能忘记艺术跟科学完全不同。艺术家的手段、技巧，固然能够发展，但是艺术自身却很难说是以科学发展的方式前进。只要某一方面有所发现，其他地方就产生新的困难。我们记得中世纪画家不理解正确的素描法，然而恰恰是这个缺点使他们能够随心所欲在画画上分布形象，形成完美的图案。十二世纪插图历书或十三世纪《圣母安息》的浮雕，都是那种技术的例证。甚至像西莫内·马丁尼之类十四世纪画家也还能布列人物形象，使它们在黄金背景中形成清楚的设计。等到把画画得像镜子一样反映现实这种新观念给采纳以后，怎样摆布人物形象的问题就再也不那么好解决了。在现实中，人物并不是和谐组织在一起，也不是在浅淡的背景中明确显露出来。换句话说，这里有一个危险，艺术家的新能力会把他最珍贵的天赋毁灭掉，使他无法创造一个可爱而惬意的统一体。当巨大的祭坛画和类似的任务落到艺术家身上时，问题表现得尤其严重。这些画必须要能从远处看到，而且必须适合整个教堂的建筑骨架。此外，它们还必须把宗教故事用清楚动人的轮廓呈现给礼拜的人们看。十五世纪后半叶，一位佛罗伦萨艺术家安东尼奥·波拉尤洛［Antonio Pollaiuolo］（1432？—1498）为祭坛创作圣塞巴斯提安殉难（祭坛画，1475年，伦敦，国立美术馆）试图解决这个新问题，他想让画面既有精确的素描又有和谐的构图。

图171就是波拉尤洛的祭坛画，它的尝试可能不完全成功，也不很吸引人，但是它清楚表现出佛罗伦萨艺术家是多么有意着手解决这个问题。我们看到圣塞巴斯提安［St Sebastian］被绑在木桩上，六个刽子手在他四周围成一群。这群人组成一个很规则的尖削的三角图形。这一侧的每一个刽子手都在另一侧有一个类似的形象相配。

　　事实上，这种布局非常清楚、非常对称，几乎过于生硬了。画家显然意识到这个毛病，试图采取一些变化。一个刽子手弯腰整理他的弓，是从正面看过去的形象，对应的一个人物是从背面看过去的；射箭的人物也是这样。画家用这个简单的方法努力调剂构图的生硬的对称性，并造成一种运动和反运动的感觉，很像在一段音乐中的进行和反进行。在波拉尤洛的这幅画中，这种方法用得显然不大自然，其构图看起来有些像技巧练习。我们可以设想他画对应的人物形象是使用同一个模特儿而从不同的侧面去观看，他好像以熟悉人体的肌肉和动作为荣，而几乎使他忘记了这幅画的真正主题是什么。此外，他要着手解决的问题也很难说已完全成功。他的确运用透视法的新技艺画出了背景中的一段奇妙的托斯卡纳风光远景，然而中心主题跟背景实际互不调和。前景中圣徒殉难的小山丘没有道路通向后面的景致。人们几乎要纳闷，如果波拉尤洛把他的构图放到浅淡或金色之类背景中是不是要更好一些。但是人们很快就明白他无法采纳那种设计，因为，如此生动、如此真实的形象放到金色的背景中看起来就会不得其所。一旦艺术走上了跟自然竞争这条路，就绝不会回头。对于波拉尤洛的画所表现的这类问题，十五世纪的艺术家一定在画室中作过讨论，而意大利艺术在后一代到达顶峰也正是由于找到了解决这个问题的方法。

　　这些看似平凡的事，实际上已渗透着波普尔的哲学思想，那是我在这次讲座中一直还未提及的一个重要方面，由于在这方面我已陆续出版了一些书，可以参看，此处从略，只是简单地强调一点：我们能说艺术有真正的进化，有一条解题的链条，而无须认为在风格的内部有某种神定的东西驱使它自动地向前发展，艺术不是时代精神的传声筒，艺术家也无须把时代的表现当作自己的道德责任。这是一个最理论化的问题，可惜在这里不能深讲。

　　最后，让我转向贡布里希的道德责任，或者说他的 *Bildung* 传统赋予了他何种宗教感情。他说："我对宗教有某种尊敬感，因为它激发了伟大的艺术……但我不相信任何传统意义上帝的存在，我也不属于任何宗教派别。我观看宇宙和大自然的运转，体验到了一种敬畏感，产生了一种万物神秘的感情，但这并不能使我相信，有一位须发银白的老人主宰着我们的生命。"

　　当有人问贡氏是否为价值而战斗的时候，贡氏答道：

　　我可以简单概括说，我为西欧的传统文明而战。我知道西欧文明中有许多可怕

的东西，我知道得很清楚。但我认为美术史家是我们文明的代言人：我们想对我们的艺术精华（奥林匹斯山）知道得更多一点。

记忆那些精华是我们的责任，但还不仅如此。我批评过说我们逃避现实的人，如果我们不能逃到伟大的艺术中寻求安慰，那生活就不堪忍受。人们应该怜悯那些与往昔遗产脱节的人，人们应该为自己能够聆听莫扎特的音乐和欣赏委拉斯克斯的绘画而感恩，并怜悯那些不能这样做的人。（《艺术与科学》）

为了说明这段话的意义，我们把它跟一段相反的话作比较，那段话出自扎克斯尔的著名讲演《为什么要有美术史》。扎克斯尔说：

1914年战争期间，我曾走进意大利北部的一家文具店。货架空荡荡的，让人感到凄凉。我在上面发现了一本书，约有几百页，那是一批自称未来主义者的意大利青年艺术家的宣言。在神学用语中，未来主义者的意思是相信《启示录》[Apocalypse]的预言将会实现的人。这些意大利艺术家对神学几乎一窍不通，但是从他们的表现来看仿佛他们本身就是启示录中的骑士[Apocalyptic Riders]。他们要求用一颗原子弹——用我们这一代的语言来说——摧毁博物馆和往昔的遗产。请听一听他们的呐喊："致意大利的青年艺术家们！我们要同往昔的狂热的、不负责任的和势利的宗教无情斗争，这种宗教是由博物馆的致命的存在滋养的。我们反抗对古老的油画、古老的雕塑、古老的物品的奴颜婢膝的赞美，反抗对一切破烂的、肮脏的、陈腐的事物的热情，我们认为通常对于一切年轻的、新颖的、生机勃勃的事物的蔑视是不公平的、可耻的……我们必须从当代生活的实实在在的奇迹中，从围绕地球的高速的铁网中，从横渡大西洋的班轮、无畏级战舰、掠过天际的令人惊异的班机、水下航海者可怕的冒险、为征服未知事物所进行的时断时续的奋斗中汲取灵感……"《未来主义画家宣言》[Manifesto of the Futurist Painters]写于1910年，这种态度也许导致了法西斯主义。在此我不关心它的政治方面。我关心的是这样的事实，在这篇宣言上签名的人们，没有一个成长为伟大的艺术家。富有创造性的艺术家们从来没有证明，甚至从来没有觉得有必要证明，一切对于往昔的艺术的兴趣都是邪恶的。

上引的话，有些会让我们想到"'文化大革命'破四旧"的一些呐喊。但还是

让我们回到《艺术的故事》上来。我想再次强调，这是一部文字非常浅近而思想非常深刻的书。正如我在前面说的，它要写出一种惊奇感，要让我们用崭新的眼光去领会作品。如果这样强调，大家觉得有些抽象的话，我想用一幅人们已经熟悉得不能再熟悉的画为例，听听贡布里希如何讲解，试试我们听了后眼睛是否骤然一亮：

　　莱奥纳尔多·达·芬奇另一幅作品可能比《最后的晚餐》更著名。那是佛罗伦萨的一位女子的肖像画《蒙娜·丽莎》［Mona Lisa］（图193）。对于一件艺术作品，像《蒙娜·丽莎》这样享有显赫的名声不完全是福分。我们在明信片上，甚至在广告上，已经司空见惯，以致很难再用崭新的眼光，把它看作现实中的一个男子所画的一个有血有肉的现实中的女子的肖像。然而，抛开我们对它了解或者自信了解的一切，像第一批看到它的人那样去观赏它，还是大有裨益的。最先引起我们注意的是蒙娜·丽莎看起来栩栩如生，足以使人惊叹。她真像是正在看着我们，而且有她自己的心意。她似乎跟真人一样，在我们面前不断地变化，我们每次到她面前，她的样子都有些不同。即使从翻拍的照片，我们也能体会到这一奇怪的效果。如果站在巴黎卢浮宫的原作面前，那简直就神秘而不可思议。有时她似乎嘲弄我们，而我们又好像在她的微笑之中看到一种悲哀。这一切听起来有些神秘，它也确实如此，一件伟大艺术作品的效果往往就是这样。但是，莱奥纳尔多无疑知道他怎样能获得这一效果，知道运用什么手段。对于人们用眼睛观看事物的方式，这位伟大的自然观察家比以前的任何一个人知道得都多。他清楚地看到了征服自然后有一个问题已摆在艺术家面前，它的复杂性绝不亚于怎样使正确的素描跟和谐的构图相结合。意大利十五世纪效法马萨乔的作品，有一个共同之处：形象看起来有些僵硬，几乎像是木制的。奇怪的是，显然不是由于缺乏耐心或缺乏知识才造成了这种效果。描摹自然，没有一个人能比杨·凡·艾克（见241页，图158）更有耐心；素描和透视的正确性，没有一个人能比曼泰尼亚（见258页，图169）了解得更多。尽管他们表现自然的作品壮观而感人，可是他们的人物形象看起来却像雕刻而不像真人。原因可能是我们一根线条一根线条地、一个细部一个细部地去描摹一个人物，描摹得越认真，就越不大可能想到它是活生生的人，有实际的运动和呼吸。于是看起来就像是画家突然对人物施了符咒，迫使它永远站在那里一动不动，像《睡美人》［The Sleeping Beauty］中的人物一样。艺术家们已经试验过各种方法来打破这个难关。例如波蒂切利（见265页，图172）曾在画中尝试突出人物形象的秀长

头发和飘拂衣衫，使人物轮廓看起来不那么生硬。然而，只有莱奥纳尔多找到了解决问题的有效办法：画家必须给观众留下猜想的余地。如果轮廓画得不那么明确，如果形状有些模糊，仿佛消失在阴影中，那么枯燥生硬的印象就能够避免。这就是莱奥纳尔多发现的著名画法，意大利人称之为"*Sfumato*"［渐隐法］——这种模糊不清的轮廓和柔和的色彩使得一个形状融入另一个形状，总是给我们留下想象的余地。

如果我们回头再看《蒙娜·丽莎》，就可以对它的神秘效果有些省悟了。我们看出莱奥纳尔多极为审慎地使用了他的"渐隐法"。凡是尝试勾画或涂抹出一个面孔的人都知道，我们称之为面部表情的东西主要来自两个地方：嘴角和眼角。这幅画里，恰恰是在这些地方，莱奥纳尔多有意识地让它们模糊，使它们逐渐融入柔和的阴影之中。我们一直不大明确蒙娜·丽莎到底以一种什么心情看着我们，原因就在这里，她的表情似乎总是叫我们捉摸不定。当然仅仅是模糊还产生不了这种效果，它后面还大有文章。莱奥纳尔多做了一件十分大胆的事情，大概只有像他那样高超才艺的画家才敢于如此冒险。如果我们仔细观看这幅画，就能看出两侧不大相称。在背景的梦幻般的风景中，这一点表现得最为明显，左边的地平线似乎比右边的地平线低得多。于是，当我们注视画面左边，这位女子看起来比我们注视画面右边要高一些，或者挺拔一些。而她的面部好像也随着这种位置的变化而改变，因为即使在面部两侧也不大相称。然而，如果莱奥纳尔多不能准确地掌握分寸，如果不是近乎神奇地表现出活生生的肉体来矫正他对自然的大胆违背，那么他使用这些复杂的手法很可能创作出一个巧妙的戏法，而不是一幅伟大的艺术作品。让我们看看他怎样塑造手，怎样塑造带有微细皱褶的衣袖吧！在耐心观察自然方面，莱奥纳尔多狠下苦功，不亚于任何一位前辈。不过他已经不仅仅是自然的忠诚奴仆了。在遥远的往昔，人们曾经带着敬畏的心情去看肖像，因为他们认为艺术家在保留形似的同时，也能够以某种方式保留下他所描绘的人的灵魂。现在伟大的科学家莱奥纳尔多已经使远古制像者的梦想和恐惧变成了现实，他会行施符咒，用他那神奇的画笔使色彩具有生命。（《艺术的故事》第300—304页）

此讲初稿刊于上海市图书馆学会、上海图书馆编《图书馆杂志》，2010年第1期第81—88页。

《艺术的故事》笺注

左边所标页码据广西美术出版社版本

初版前言

9页 **伊特拉斯坎** 位于意大利西北部，公元前283年被罗马人征服。

奎尔恰［Jacopo della Quercia］（约1374—1438） 锡耶纳最伟大的雕刻家，吉伯尔蒂和多纳太罗的同时代人。他参与了1401年佛罗伦萨洗礼堂大门的第一次竞标，结果是吉伯尔蒂得中。他的最早作品是卢卡大教堂内伊拉利亚·德尔·卡雷托之墓［Tomb of Ilaria del Carretto in Lucca Cathedral］（约1406年），如今已残缺不全。此作似有北方母题的特质，据说他学习过斯鲁特尔［Sluter］为首的勃艮第派的画理。而石棺用戴花环的裸体小孩儿作装饰，也许是近代最早使用古典的罗马母题。1409年，他受托为家乡锡耶纳制作一个公共喷水池欢乐之泉［Fonte Gaia］，1414—1419年完成，好像拖拉很久，现今已移存于锡耶纳市政厅。1417年到1431年之间，他为吉伯尔蒂和多纳太罗也效力过的锡耶纳洗礼堂创作了浮雕。多纳太罗的莎乐美浮雕原本是委托奎尔恰的。可在1425年，这三位雕刻家不得不为他们迟滞的工作进度退还钱款。从1425年开始，奎尔恰也受委托在博洛尼亚的圣彼得罗尼奥教堂［S. Petronio］制作浮雕，直至去世。这些浮雕有种近乎多纳太罗式的气度，得到了米开朗琪罗的高度赞扬。奎尔恰的其他作品分别收藏在博洛尼亚的圣贾科莫大教堂［S. Giacomo］、费拉拉大教堂、圣吉米尼亚诺［S. Gimignano］和卢卡的圣费雷迪亚诺［S. Frediano］教堂。

西尼奥雷利［Luca Signorelli］（1441—1523） 意大利画家，皮耶罗·德拉·弗兰切斯卡［Piero della Francesca］的学生。有关他最早的记载始于1470年，著录最早的作品是1474年卡斯泰洛城［Città di Castello］的些许残片。他最早期作品（包括布雷拉列队的两方旗帜，存于米兰）体现出一点皮耶罗的影子，但从夸张动作的肌肉表现来看，更多受到波拉尤洛的影响。这位

佛罗伦萨人强调以一种戏剧性的方式表达轮廓，并运用富有特征的姿势，把他和多纳太罗与韦罗基奥联系起来，这点或许可以从他的洛莱托圣所［Casa Santa at Loreto］的湿壁画上看出。西尼奥雷利十五世纪八十年代早期在罗马，可能跟佩鲁吉诺、波蒂切利、罗塞利［Rosselli］等一些人为西斯廷礼拜堂绘制壁画。他的杰作是奥维亚托大教堂［Orvieto Cathedral］里的系列壁画，由安吉利科修士始作于1447年，而他受委任1499年完成。这些画用生动的写实主义描绘了世界末日、反基督者的灭亡以及最后的审判。他的素描天赋充分显示在对人物的短缩法上，他们具有紧张的姿势、透视感、坚实的轮廓和发人想象的力量，例如，他创作的地狱不用怪诞的半人半兽填充画面，而用强壮凶猛的魔鬼，他们从事凶恶残忍的活动，虽然是人形，但有着腐肉般恐怖的颜色。他为了戏剧性目的所运用的裸体形象，他对古典时代的兴趣以及他对terribilità［恐怖］预兆的描绘，都影响了米开朗琪罗。他后来的作品再未达到这样的程度，这可能是由于创作奥维亚托壁画的时候正值法国入侵，萨沃纳罗拉［Savonarola］的末日预言还有反基督的兴起，充斥了人们的头脑。他大约在1508年、1513年两赴罗马，但在拉斐尔和米开朗琪罗面前完全得不到机会。于是他以一位优秀的地方性大师安居在科尔托纳［Cortona］，并开了一家大型作坊，制作一些坚实而重复性的老式祭坛画。瓦萨里号称是他最出色的侄子。他的作品分藏在世界各地，主要在阿尔滕堡、阿雷佐、科尔托纳等地。

卡尔帕奇奥［Vittore Carpaccio］（约1460—约1525）　意大利威尼斯派画家，詹蒂莱·贝利尼［Gentile Bellini］的追随者，兴许是詹蒂莱的学生。他1507年当过乔瓦尼·贝利尼［Giovanni Bellini］的助手，受其影响；乔尔乔内可能也影响过他。他最好的作品是存于威尼斯美术学院的巨幅连作《圣乌尔苏拉的传说》［Legend of S. Ursula］。其中标记最早的为1490年。1511年，他出售了一张《耶路撒冷景致》［View of Jerusalem］，由此可知，他到过那里。《风景里的骑士》［Knight in a Landscape］模糊的日期为1510年或1526年，估计是克拉纳赫［Cranach］与莫雷托［Moretto］之前最早的等身肖像画。此说若真，显然是从圣人画像诸如乔尔乔内《弗朗科堡的圣母》［Catselfranco Madonna］里的圣利贝拉莱［S. Liberale］衍生而来。卡尔帕齐奥其他的作品分藏于柏林、伦敦国家美术馆、米兰布雷拉美术馆、纽约大都

会博物馆、巴黎罗浮宫等地。

彼得·菲舍尔［Peter Vischer］　为德意志雕塑和金属铸造家族，活跃于十五世纪中期到十六世纪中期。先是赫尔曼［Hermann］（？—1488）在纽伦堡建立了家庭作坊，后来他的儿子老彼得［Peter the Elder］（约1460—1529）接手，与其子小赫尔曼［Hermann the Younger］（1486—1517）、小彼得［Peter the Younger］（1487—1528）和汉斯［Hans］（约1489—1550）共同经营。他们的作品是德意志文艺复兴作品的优美范例。主要包括马格德堡大教堂［Magdeburg Cathedral］的萨克森大主教恩斯特［Archbishop Ernst von Sachsen］之墓（1495年，老彼得作）、英斯布鲁克［Innsbruck］的马克西米连一世皇帝［Emperor Maximilian I］之墓的等身大圆雕亚瑟王［King Arthur］和提奥多里克［Theodoric］像（1513年，皇宫教堂［Hofkirche］），以及纽伦堡的圣塞巴尔都斯之墓［Sebaldus Tomb］（黄铜，作于1507—1512年和1514—1519年，老彼得与小彼得合作）。

布劳韦尔［Adriaen Brouwer］（1605/6—1638）　他是连接起佛兰德斯和荷兰风俗画的画家。出生在佛兰德斯，但在荷兰生活过，也许还在弗朗斯·哈尔斯门下学习。除去几张风景画之外，他的作品表现了小客栈内莽汉们寻欢作乐的下层生活。他本人过的就是这种生活，最后在安特卫普死于瘟疫，有人拿他和维龙［Villon］并论。他最早的作品可能始于布吕格尔的乡村场景。1625年他去阿姆斯特丹之前，可能见过布吕格尔的一个儿子。在哈勒姆还遇到过哈尔斯，1631年或1632年，他在安特卫普的行会工作，并与鲁本斯相互产生影响。他的政治活动导致他1633年锒铛入狱。布劳韦尔最好的作品可以跟施特恩［Steen］还有大卫·特尼尔斯二世［David Teniers II］相比较（两人都受他的影响）。这些画作以细腻的色彩结合着宽大的笔触而超越题材，让他最热切的仰慕者看到了伦勃朗式的情感。他最好的作品收藏在慕尼黑，其余的分藏在阿姆斯特丹、安特卫普、柏林、布鲁塞尔、德累斯顿、法兰克福、哈莱姆和海牙等地。

特博尔希［Gerard Terborch］（1617—1681）　荷兰风俗和肖像画家，一个小画家的儿子，非常早熟。他1632/4年在阿姆斯特丹和哈勒姆，与此同时，伦勃朗正名声卓起，哈尔斯正在哈勒姆工作；1635年他游历英格兰；1640年在意大利；他可能途经法国回到荷兰，1640年又去威斯特伐利亚的明斯特

［Münster in Westphalia］（大概是给威斯特伐利亚的和平大会［Congress of the Peace］的权贵们画像）。1648年他和西班牙使者一道前往马德里，1650年回到荷兰。从这些旅行来看，特博尔希肯定掌握了关于十七世纪几乎所有伟大艺术家的第一手信息——伦勃朗、哈尔斯、委拉斯克斯、贝尼尼——但他的风格没有任何迹象受到他们的影响，他仅安乐于绘制小型肖像和上流社会的风俗场景，手法精细，特别注意对绫罗绸缎的渲染。他最著名的作品要数《1648年5月15日明斯特和平协议》［Peace of Münster, May 15, 1648］（伦敦国家美术馆），一幅等身大的权贵群体肖像。其馀作品不外是小肖像和群体肖像，以及荷兰的富人家庭或是守卫室的场景。他塑造的大多数形象都有一种奇怪的玩偶似的美，而且服装和饰物，甚至衣服上的褶皱会在不同的肖像中重复，这可能是因为他提前就绘制好这些东西，然后再往上加画人物的头和手。他的作品和小于他的梅特苏［Gabriel Metsu］（1629—1667）大都很像，但对于光和颜色的微妙处理远不如维米尔。代表作有《书信》［The Letter］、《唱歌课》［Singing Lesson］等。

卡纳莱托［Giovanni Antonio Canaletto］（1697—1768）　威尼斯实景画家［vedutista］。他大约1719年去罗马，不清楚是如何受到了帕尼尼［Panini］的影响。这时他已经身为一个场景画家［scene-painter］和他父亲一起工作，并于1720年返回威尼斯。行会1720—1767年有他的记录。他最早有记录的作品是1725年至1726年为卢卡的斯特凡诺·孔蒂［Stefano Conti of Lucca］画的四幅威尼斯景色（现为蒙特利尔的私人收藏）：这些实景画具有强烈的光影对比，使他超过了卡勒瓦里斯［Carlevaris］（后者也许是他师傅，虽然可能性很小）；它们画于实地，而不是根据素描。可到后来，他又转向传统的据素描作油画的方法，有些作品还借助了暗箱［camera obscura］。偶尔他甚至会借用卡勒瓦里斯的蚀刻版画。1726年，他已经为英国市场作画，约1730年跟约瑟夫·史密斯［Joseph Smith］签订合同，这位后来的不列颠驻威尼斯领事为他的作品安排销售。这也许促使他1746年到1756年左右留在英格兰，这期间只在威尼斯有短暂逗留。在这段时期，他绘制了不少英国景观和随想画［capricci］。尽管一开始他碰到一些困难，就像英国美术史之父维尔丘［George Vertue］（1684—1756）所说："整个事情对他来说是模糊和陌生的。他画不出像在威尼斯或意大利其他地方所作的精品……特别是他在

这里画的形象，明显不如他在国外的作品——那些作品非常精彩，自由而富于变化，画的水和天空无时不佳而又自然随意。而在这里的作品无论是对树木的观察还是粗笔或细笔的处理，都毫无人们期待的变化和精练……这使人们更加怀疑他是否是真正的威尼斯的卡纳莱托。"其中部分的原因或许是他的侄子贝尔洛托［Bernardo Bellotto］（1720—1780）冒用了他的名字。在英格兰这段时期和其后的日子里，卡纳莱托的风格就像维尔丘观察到的，越来越生硬紧密，丧失了早期作品的宽博和自由。这些晚期作品被英格兰诸如斯科特［Samuel Scott］（约1702—1772）、马洛［William Marlow］（1740—1813）（他也可能伪造过贝尔洛托的画）不断模仿。

英国皇家珍藏［The Royal Collection］收藏着最多最好的卡纳莱托作品，包括50多幅油画和来自史密斯收藏的140多幅素描。其他美术馆大多仅有一件。

贡布里希美术史观的要点大致如下：

一、波普尔［K. Popper］说：科学始于问题。科学史不仅是一部理论发展史，而且也是一部问题发展史。在本书中，贡布里希不断提出艺术问题，正如他自己所说的："我的奢望始终是提出问题，而不是结束问题"（*Sense of Order*, Cornell University Press, 1980, p.16）。贡布里希这位有苏格拉底式提问者称号的这部美术史就是一部美术问题史（参见本书第二十七章595页注）。

二、贡布里希在著名的讲演《美术史与社会科学》［*Art History and the Social Sciences*］中把美术史与社会科学并列，而不像人们通常认为的那样，美术史是社会科学的一部分，是社会科学的陪衬人，即*ancilla sociologiae*［社会学的女仆］。他说，他要引导读者们得出结论：从经济学到心理学的所有社会科学都应做好准备充当美术史的陪衬人。他在另一篇文章中说："将不只有一种美术史，而是有许多跨越'学科'的不同探索路线"（"A Plea for Pluralism", *Ideals and Idols*, Phaidon, 1979, p.188）。

三、本书原名 *The Story of Art*，此处 *Story* 有故事和历史的意义，因此也可译成"美术史话"。但作者的 *Story* 显然别有所指：*Story* 不是简单的故事，它反映了作者的美术史观。作者曾说：

"学者是记忆的保护者。当然不是每一个人都需要去照料记忆。但我个人就不太愿意在一种抹去对过去一切记忆的世界中生活或制度下工作。不过

这不是在两者间的选择，不是在对过去的知识和对未来的关切之间选择；如果是那样的话，将是种很难的选择。它是在探索真理和接受虚妄之间选择。因为每个社会都坚持要求雷尼尔 [G. J. Renier] 教授所说的关于过去本身的'必须要讲的故事 [the Story] '（ *History: Its Purpose and Method*, London, 1950 ）在一个学问衰落的社会，神话就会滋生"。（ *Meditations on a Hobby Horse*, Phaidon, 1978, p.107 ）

　　作者在另一篇论文中阐述了他的"故事"理论，他认为艺术中存在着竞赛，并在竞赛中产生了一些英雄，有的人被遗忘，有的给记住。结果是我们听到长辈们常说"可惜你没有见过某某人"。通过这种方式，某些成就变成传说并进入神话：阿喀琉斯 [Achilles] 的勇敢，尤利西斯 [Ulysses] 的机智，代达罗斯 [Daedalus] 的技艺，都成为标准或试金石。每个人都可凭想象去体会他们杰出的程度。这种杰出当然是超人的，远非我们所能企及。这里，只差一步就达到了尼采所说的阿波罗式 [Apollonian] 和狄俄尼索斯式 [Dionysiac] 的神明。从人类学观点来看，往昔的大师有点像文化英雄 [culture hero]。这些英雄的艺术成就不仅通过传说而且通过社会流传下来，成为对后人的不断挑战。如果我们认为那些往昔的大师过时，那么受损失的将是我们自己。因为他们并不是由于出名才伟大，而是由于伟大才出名。不管我们喜欢与否，他们的伟大之处是我们受命讲述故事 [Story] 的一个因素。它构成了情境逻辑的一部分，没有这种逻辑，历史将陷入混乱（ *Ideals and Idols*, pp.152—164, Phaidon, 1979 ）。从某种意义上讲，本书就是运用情境逻辑的方法，沿着两条线——艺术家的情状和艺术品的形式——讲述艺术的故事。

　　四、美术史本身对艺术家创作来说价值不大，但对增强评论能力来说却有重要作用。艺术家喜欢谈论过去，谈论历史，但他们有时却对其知之不多。一般人不仅相信所有伟大的艺术总会遭人反对，而且相信任何遭人反对的东西都可以是伟大的艺术。贡布里希认为，具有少量的美术史方面的知识，就很容易摧毁这种信念。

　　五、坚决批评美术史研究领域中的黑格尔主义，即认为艺术是时代精神或民族精神的表现的观点。关于这一点，请参见我的文章《贡布里希对黑格尔主义批判的意义》，载《新美术》1987年第一期；现重印于《附庸风雅和

艺术欣赏》，中国美术学院出版社，2009年，第43—80页。

六、西方关于美术史的理论大致有三种：

第一种理论可称为艺术变化的知觉论［the perceptual theory of artistic change］，他们看待艺术变化的观点，建立在知觉心理学上。维也纳学派的代表人物维克霍夫［Franz Wickhoff］和李格尔［A. Riegl］都认为，每个画家据其所见描绘世界，但是，由于人类的知觉是多样的，每个画家看到的也是他自己的世界，所以画出的画也不一样。这样，它就解释了艺术何以会存有风格的差别。不过，它却不能解释艺术何以有一部连贯的历史。

上述理论可称为艺术变化的知觉论，还有一种理论更古老，可名之为艺术变化的技术论［the technological theory of artistic change］。这种理论的代表是普林尼［Pliny］和瓦萨里。他们认为艺术的进程在再现的技艺上随同技术的历史前进，而特殊的发明和发现有助于画家在写实逼真的效果方面超越前人。按照这种理论，埃及艺术之所以幼稚，那是因为他们的能力仅此而已。这样，它就解释了艺术何以有部历史，但却说明不了我们何以还会欣赏古老的艺术作品。

第三种理论是"所见和所知"［seeing and knowing］的理论。虽然"所见和所知"是贝伦森［Berenson］一本著作的名字，但贡布里希指出它源于拉斯金和弗莱［Roger Fry］。这种观点认为历代艺术家坚持不懈跟妨碍他们精确描绘视觉世界的知识进行斗争。知道事物实际如何，例如知道人的面部是以鼻子为中轴线两边对称的，就会妨碍人们对侧面像的描绘，要获得纯粹的视觉艺术就需要不带成见看这个世界，就要恢复被知识污染的纯真之眼，正是这种决心，使艺术从埃及的完全"概念性的"［conceptual］艺术走向了印象主义的完全"知觉性的"［perceptual］艺术。

以上这些观点构成了《艺术的故事》的理论背景。《艺术的故事》就建立在讨论所见和所知这种矛盾的基础上。不过贡布里希已经对这种理论作了彻底改造，特别是在反对纯真之眼的问题上。他曾经说过：所见和所知更精确地说，是思考和知觉［thought and perception］。解决这个问题的研究者可能没有谁比莱奥纳尔多提供了更重要的证据。对于有兴趣探讨理论和观察的相互作用，并确认正确再现自然是建立在良好的视觉也同样是建立在理智的理解基础上的人来说，莱奥纳尔多代表着一种测试的范例。如果他认为一

个画家"仅有只眼睛"就够了的话，他就不会写出充满了科学观察的《画论》（*The Heritage of Apelles*, p.40, Phaidon, 1976）。后来贡布里希在其经典著作《艺术与错觉》［*Art and Illusion*］中更深入讨论了这种理论。

二十世纪七八十年代，西方美术史界发生了巨大的变革，产生了所谓新美术史，不少学者对传统的美术史研究发起攻击，贡布里希首当其冲，他的《艺术的故事》也成了"视觉文化"批判的对象（例如Richard Howells' *Visual Culture*）。在这股浪潮中，贡布里希发表讲演"美术史三论"（The Problem of Explanation in the Humanities; Technology and Tradition in the Arts; "Value−free" Humanities? In E. Fox Keller et al., *Three Culture*, pp.161−67, 169−72, 173−75, 1989; Repr. *Topics of our Time*, pp.162−73, as Approaches to the History of Art: Three Points for Discussion, 1991），表明了自己的观点。他甚至在一次访谈中说："我的确认为把美术史家的注意力引向技术问题是很重要的。我觉得现在美术史家们什么都写，就是不写艺术。我们常读到他们关于妇女研究的文章，关于黑人以及艺术市场的文章。我当然不会否认这些问题也可以让人感兴趣，但是毕竟我们有权要求美术史要关心艺术本身！因为我认为我们对艺术仍然知之甚少。实际上，我想对我的同事们说，我们仍然没有一部美术史。"（贡布里希《艺术与科学》，杨思梁、范景中译，浙江摄影出版社，1998年，第164页）

10页　**利奥波德·埃特林格**［Leopold Ettlinger］（1913—1989）　美术史家，生于德国，1938年流亡至英国，成为瓦尔堡研究院成员。1970年后移居美国。代表作为《波拉尤洛兄弟》［*Antonio and Piero Pollaiuolo*］（1978年），以及与 H. S. 埃特林格合著的《波蒂切利》［*Botticelli*］（1976年）和《拉斐尔》［*Raphael*］（1984年）等。

奥托·库尔兹［Otto Kurz］（1908—1975）　英国美术史家，瓦尔堡研究院［Warburg Institute］教授，本书作者的同学与好友，他们曾一起就读于维也纳美术史学派的最后一位代表施洛塞尔［Julius von Schlosser］（1866—1938）门下。著有《瓦萨里的菲利波·利皮修士传记》［*Zu Vasaris Vita des Fra Fillippo Lippi*］（1933年），以及与著名的美术史家、心理学家克里斯［E. Kris］（1900—1957）合著的《艺术家传奇》［*Die Legende von Künstler*］（1934年）（英文译本为 *Legend, Myth, and Magic in the Image of*

the Artist，贡布里希撰写前言）。贡布里希的《阿佩莱斯的传统》［*The Heritage of Apelles*］（1976年）扉页有纪念他的题词。

费顿出版社［Phaidon Press］ 世界著名的美术书籍出版社之一，贝拉·霍罗威茨［Bela Horovitz］创办于维也纳，后迁往伦敦，已有近百年的历史。出版社以苏格拉底的学生费顿［Phaidon］命名，反映了出版社的宗旨。《艺术的故事》是它出版的最著名的书。

导　论

15页　**艺术**　原文为art，希腊语作 *techne*，拉丁语作 *ars*，有技能和技巧的意思。在古代，艺术不仅和美与道德有关，同时也和实用有关。例如，古希腊艺术守护神的缪斯［Muses］共有九个，分管史学、音乐、舞蹈、悲剧、喜剧、抒情剧、史诗、颂诗和天文，中国古代以礼、乐、射、御、书、数为六艺，日本也把香道、茶道、歌舞、乐曲统称为游艺。在近代，西方越来越强调艺术与美的关系，即所谓美的艺术［fine arts］，以别于应用的艺术［applied arts］。一般说来，美的艺术包括建筑、雕刻、绘画、音乐、诗歌、戏剧等。但人们通常用它指绘画、雕刻、建筑，所以art也可译为"美术"。

　　"艺术"在历史中是个变动的概念，因此"美的艺术"的产生极为重要。在古典时代和中世纪，艺术还没有单纯和美联系起来，因而，古老的艺术分类不包括那些现在叫美的艺术或者美学语境中的艺术。绘画、雕刻和建筑不包括在自由学科［liberal Arts］当中，也没有一个缪斯分管它们。"艺术"的美学观念是渐渐出现的。将近古典时期末，老菲洛斯特拉特斯［Philostratus］把诗、音乐、绘画和雕刻的艺术从工艺当中区分出来，并且把它们归入"科学"，为智慧的表现形式［*De Gymnastica*, 1］。但是这种区分在中世纪失传了（例如乔托在佛罗伦萨为坎帕尼莱［Campanile］作的设计（1334—1387），把雕刻、绘画与文法、算术、音乐、逻辑和声学结成一组，把建筑和农艺与手工艺那样的实用"艺术"结成一组），直到莱奥纳尔多，造型艺术才又从手工技艺中分离出来归为自由的或理论的学科。强调艺

术的知识化一直继续到启蒙时代。十八世纪，美的艺术的观念，即法语的 *les beaux arts*，确立起来，那时诗歌、音乐、绘画、雕刻、建筑和舞蹈由于都遵循美而统纳入一个范畴。

较早提出这种分类想法的，如法国建筑家布隆代尔［Nicolas—François Blondel］（1617—1686）在《建筑教程》［*Cours d'Architecture*］（1675年）中阐明了各类艺术中存在着一种共同东西，他说："我在某种程度上同意某些人的意见，他们确信存在着一种自然的美。他们认为在建筑中，也在它的两个同伴中——即雄辩术和诗歌中——甚至在芭蕾舞中也存在着某种统一的和谐。"他又说："我们从建筑和其他艺术品中，例如诗歌、雄辩术、喜剧、绘画、雕刻等等得来的快乐，全部立足于某项共同的原则。"但他并没有用一个术语来描述这组"艺术"。这个任务留给了巴托［Charles Batteux］（1713—1780），他在《归结到同一原则下的美的艺术》［*Les Beaux Arts réduits à un même principe*］（1746年）中用美的术语把各种艺术归类，这样，各种艺术第一次获得了一个通用的术语。巴托细分了实用艺术［the useful arts］，美的艺术［the beautiful arts］（包括雕刻、绘画、音乐、诗歌）以及一些结合了美与功利的艺术（如建筑、雄辩术）。

最终，在狄德罗编纂的百科全书［Encyclopédie, ou Dictionnaire raisonné des Sciences, des Arts et des Métiers］（1751—1772）中，达朗贝尔［D'Alembert］把艺术列为：绘画、雕刻、建筑、诗歌、音乐。它们与英语中说的"五种艺术"［five arts］大致相当。关于艺术概念演变的最佳论述，是克里斯特勒［P. O. Kristeller］（1905—1999）的名作《艺术的近代体系》［*The Modern System of the Arts*］（1951年），中译本见《文艺复兴时期的思想与艺术》，克里斯特勒著，邵宏译，东方出版社，2008年，第166—224页。

在今天，艺术大致有两种意思：1. 当我们说"儿童艺术"或"狂人艺术"时，艺术不是指伟大的艺术品，而是指绘画或图像。2. 但如果我们说"这是件艺术品"，或"莱奥纳尔多是位伟大艺术家"，则表现了一种价值判断。这是两种不同的"艺术"，但有时被混淆，因为我们的范畴总有点儿漂移不定。所以一开始贡布里希就告诉读者不要拘泥概念和定义。因为定义是人造的，艺术没有本质。我们可以规定我们所谓的艺术和非艺术。

由于艺术有上述两种意义，所以《艺术的故事》实际讲述两件事：首

先，它是人们制作图像的故事，从史前洞穴直到现代人制作图像的故事；其次，所讲的作品都是具有价值的好作品，所以又是另外一种意义上的"艺术"的故事，即制作好图像的故事。我们可以以此为据来理解本书的第一句话：实际上没有艺术这种东西，只有艺术家而已。参见本书的附录《〈艺术的故事〉和艺术研究》。

艺术家还做其他许多工作　作者开宗明义，指出了他写的不是"美术史"，而是艺术家和艺术作品的相互关系史。这样，作者就在两个方面展开了论述：一是艺术本身发展的动力学，一是艺术家地位变迁的社会学，并讨论了它们的相互关系。

趣味　英语taste，德语Geschmack，法语goût，意为味觉、滋味，引申为审美力、鉴赏力。Taste成为艺评术语首见于十七世纪晚期法国作家拉布吕耶尔［La Bruyére］《品性论》［*Les Caractères*］（1688年），书中谈到艺术中的"趣味有好有坏"［il y a donc un bon et un mauvais goût］。稍后，艾迪生［J. Addison］在他主编的《旁观者》［*Spectator*］（1712年）中将taste定义为心灵所具有的能分辨一个作家完美与否的能力。德意志著名古典派画家蒙斯［A. R. Mengs］（1728—1778）曾写有《绘画之美与趣味随想录》［*Gedanken über die Schönheit und über den Geschmack in der Malerei*］（1762），他从历史角度讨论趣味，并提出通向纯正趣味的两条路：一条是从自然中探求本质的和美的东西，另一条是从艺术作品中学习，但前者要难于后者。十八世纪后这一术语得到广泛应用。"高雅趣味"［good taste］（见本书第二十三章）一语也流行开来。对趣味的解释虽然人言言殊，但是人们还是常把精微、多样当作趣味的属性或形式。而把它用作"品味"来指审辨的敏感时，则近似印度美学中的"味"［rasa］和中国古代文评中的"滋味"。rasa在《吠陀》中本指"汁"、"味"，《奥义书》赋予哲学的意义，后来又成为五感觉（即色、声、香、味、触）的一种。婆罗多牟尼［Bharatamuni］的《舞论》［*Nāṭyaśāstra*］最早把它用为美学术语，认为味渗透于一切事物，"产生于别情、随情和不定的情的结合"，"正如味产生于一些不同的作料、蔬菜和其他物品的结合"。他还指出味有"被尝"的意义（参见《古代印度文艺理论文选》第5页，金克木译，人民文学出版社，1980年）。在中国，很多古代文评家阐述了"滋味"的理论，特别是司空图

的《与李生论诗书》和朱熹的《朱子语类》（卷八）。

对趣味史（即包含在艺术品自身、收藏活动、赞助制度及其艺术的社会作用之中的未形诸文字的批评论和美学观）的研究是现代美术编史工作的一个重要内容。这方面的名著如克拉克［K. Clark］（1903—1983）的《哥特式复兴：关于趣味史的一篇论文》［*The Gothic Revival: An Essay on the History of Taste*］（1928年），赫西［C. Hussey］的《如画》［*The Picturesque*］（1927年），文杜里［Lionello Venturi］（1885—1961）的《原始的趣味》［*Il gusto dei primitive*］等等。贡布里希对趣味也作过深刻的研究，他用"社会测试"［Social testing］的论点批判了康德关于审美不带偏见的观点。详情可见《名利场的逻辑：时尚、风格、趣味研究中历史决定论的替代理论》（The Logic of Vanity Fair: Alternatives to Historicism in the Study of Fashions, Style and Taste, *Ideals and Idols*, Phaidon, Oxford, 1979）。关于早期趣味史的研究，请见David Summers, *The Judgment of Sense: Renaissance Naturalism and the Rise of Aesthetics*, Cambridge, London, New York, 1987，此书提供了丰富的细节。

素描 英文drawing，法文dessin，德文Zeichnung，约有三层意思：一、用铅笔、钢笔、炭笔等工具所作的画，通常画在纸上；二、用墨水或淡彩，并用画笔［brush］制作的小幅作品，通常叫毛笔素描［brush drawing］；三、结合上述的方法或其他方法所作的画。素描尺寸可大可小，或用作物象的记录，或用作其他作品的整体的或局部的画稿［study］，或用作插图，或用作某种技术的图解。它既可以是一幅快笔挥就的速写［sketch］，也可以是一幅精心结构的作品。根据画笔的不同，素描可分五类：一、毛笔素描，包括中国的水墨画、干笔素描［dry brush］、淡彩素描［wash drawing］；二、金属笔素描［metal point drawing］，包括银尖素描［silver point drawing］、金尖素描［gold point drawing］、铅尖素描［lead point drawing］；三、吸水笔素描［pen drawing］，包括芦苇笔素描［reed pen drawing］、鹅毛笔素描［quill pen drawing］、钢笔素描［steel pen drawing］；四、铅笔素描［pencil drawing］；五、粗线笔素描［broad drawing］，包括蜡笔素描［crayon drawing］、粉笔素描［chalk drawing］、色粉笔素描［pastel drawing］、炭笔素描［charcoal drawing］。

　　西方古典时代和中世纪的素描尽管保留甚少，可在中世纪素描已成为一种独立的技术，主要用于作坊的画谱，最著名的是维拉尔［Villard d'Honnecourt］（十三世纪）画谱。乔托以后，出现了独立的素描，意大利艺术家兼作家琴尼尼［Cennini］（约1370年生）详细描述过各种素描法，说它对于绘画来说是"凯旋门"。到了莱奥纳尔多手里，素描成为独立的艺术。米开朗琪罗又以他的名声促成人们对这种独立性的承认，尽管他不想让后人知道他的创作过程而毁掉了许多能体现他最初构思的素描，但他还是把素描当作礼物赠送密友。正是那时，瓦萨里形成了以收集素描来记载艺术家各种不同手法的革命性想法，他的《画集》［Libro］中收入的素描还出于他亲手装裱。其时，desegno这个术语也在艺术理论中获得了决定的、几乎是玄学的意义。素描的这一角色引起了托斯卡纳派和威尼斯派的争论，前者重视素描而后者忽视之。后来在卡拉奇的学院，素描成了系统教授的技法。到十七世纪托斯卡纳派与威尼斯派之间的分歧加剧。卡拉瓦乔、哈尔斯和委拉斯克斯这些绘画革新者都没有留下可以证明和油画同一的素描，而学院传统的继承者多梅尼基诺［Domenichino］、普桑和勒布朗［Le Brun］在他们精心计算的构图的所有阶段都运用素描。相比之下，伦勃朗在他的油画和蚀刻画的准备稿［preparation］中就很少使用素描。对于伦勃朗来说，素描是一种独立的表现手段和各种观念的试验场。他的素描曾招致收藏家出高价收买，佛罗伦萨艺术家、美术史家巴尔迪努奇［Baldinucci］（1624—1696）曾为之吃惊。十七世纪后半期拉法热［Nicolaus Raymond la Fage］（1656—1684）有时就靠向收藏家出售素描谋生。十八世纪英国有很多艺术家和鉴赏家是素描的热心收集者，例如理查森［Richardson］和雷诺兹家族以及托马斯·劳伦斯爵士［Sir Thomas Lawrence］。所以英国大英博物馆和牛津的阿什莫尔博物馆［Ashmolean Museum］都藏有意大利素描的珍品。十九世纪素描和色彩之争又在安格尔和德拉克洛瓦身上重演，安格尔有一句著名的格言 Le dessin est la probité de l'art［素描是纯正的艺术］反映了他的观点。在英国，前拉斐尔派和拉斯金也追求纯正、精确的素描。拉斯金在《素描的要素》［Elements of Drawing］总结了他的看法。十九世纪的几位雕塑家的素描也值得一提，例如罗丹捕捉模特儿动态的自由素描和高迪埃-柏塞斯卡［Gaudier-Brzeska］（1891—1915）的描画动物的书法式素描［calligraphic

drawing]。二十世纪，马蒂斯、毕加索、克里的素描都使素描的面貌、作用有所改变，但很少有人否认素描在教学中的作用。

17页　**画稿**［study］　或译局部习作。指画家为研究人物形体、手部或衣饰而画的习作，往往是为较大构图做的准备，描绘精确，与速写不同。

18页　**穆里略**［Bartolomé Esteban Murillo］（1617—1682）　西班牙画家，塞维利亚学院的创始者之一，并任第一任院长。根据色彩通常把他的风格分为四个时期。第一，受委拉斯克斯等人影响，以少年乞丐为题材的强烈的自然主义时期。第二，早期宗教画题材的"冷风格"［estilo frio］，冷漠、超然，有点理想化。第三，在《念珠圣母》［*Madonna del Rosario*］一画中所见的"热风格"［estilo cálido］，理想化，温暖迷人，有宗教的虔诚感。第四，晚年的"薄雾风格"［estilo vaporoso］，色彩柔和甜美，有感伤情调。他的画成为一种样式，一直影响到十九世纪。

　　皮特尔·德·霍赫［Pieter de Hooch］（1629—1683）　荷兰画家，其画多取材于有几个人做家务的室内景象，以表现阳光照射在各种物体表面上的效果。这一点跟他同时代的画家维米尔相似，他们都从卡拉瓦乔和荷兰乌得勒支画派［Utrecht School］发展而来。

20页　**梅洛佐·达·福尔利**［Melozzo da Forli］（1438—1494）　意大利画家，以"仰角透视"［Sotto in Su］闻名。他的大部分现存作品都是剥裂的断片，真伪难断。

23页　**汉斯·梅姆林**［Hans Memling］（1430/5—1494）　佛兰德斯画家，出生于德意志。他的画丝毫没有德意志传统，而是和佛兰德斯画家威登的画风有关，具有中世纪后期的宽和、真切的情态。

　　艺术表现［expression］　艺术表现的理论很复杂，这里简谈两个重要方面。意大利文艺复兴时期的理论家把表现看作是一个成功的艺术家所必须具有的一种特殊知识。阿尔贝蒂认为一幅好的画之所以能影响观众是因为画中形象的感情触动了他，因此他特别看重画家以姿势和面部表现传达感情的能力。他在《绘画论》［*Della Pittura libritre*］（1436年）论历史画说："当画家把自己的感情更多注入画中，其叙事方法才会感动心灵……但是这些感情要能从动作中看出来。因此画家最好精通人体动作，那些动作无疑要从自然中学习……"莱奥纳多同意阿尔贝蒂认为历史画是最高画类的观点，也强调了

以动作表现情感的看法。

后来，普桑在给尚特卢［Fréart de Chantelou］的信（1647年11月24日）中提出：表现不必依赖面容和姿势，因为它可以体现在画中的抽象成分上。根据意大利音乐理论家札里诺［Gioseffo Zarlino］（1517—1590）《和声组织论》［Institutioni Harmoniche］（1588年）所讨论的古代调式，普桑提出了图画的"调式"［modes］论。这种观点曾在勒布朗和费利比安［Félibien］办的法兰西学院流行，并出现在后来蒙塔贝尔［Paillot de Montabert］的《绘画总论》［Traité complet de la peinture］（1829年）之中。约略同时，苏佩维埃尔［Humbert de Superville］出版了他的颇有影响的著作《论艺术中的绝对符号》［Essai sur les signes inconditionnels dans l'art］（1827—1832）。这部书也把可以预先说出的表现价值和色彩与线条的抽象图形联系起来。上述两部著作的观点由于批评家、美术史家布朗［Charles Blanc］（1813—1882）在《绘画艺术的法则》［La Grammaire des arts du dessin］（1867年）中加以推广而流行，并且通过美学家亨利［Charles Henry］之手，成了修拉在1884—1887年这一阶段的美学理论基础。西涅克还证明了普维斯·德·夏凡纳［Puvis de Chavannes］的美学也是得自普桑的调式理论。自修拉以后，绘画因素中存有内在"表现力"的信仰已经成了潜在于表现主义的主要原则之一。对于表现理论的研究和对于表现主义的批判，是贡布里希艺术理论的重要组成部分，除了《艺术与错觉》的相关章节之外，一篇简明的论文是"Four Theories of Artistic Expression", Architectural Association Quarterly, 12, 4, 1980, pp.14–19; Reprinted in Richard Woodfield, ed., Gombrich on Art and Psychology, Manchester, 1966, pp.141–155；李本正先生的中译本即出。

25页 **迪斯尼**［Walt Disney］（1901—1966）　又译狄斯耐，美国动画片大师，他创造的米老鼠、唐老鸭、白雪公主、睡美人等形象极其著名，他还建有规模宏大的游乐场。

26页 **《自然史》**［Natural History］　法国作家布丰［Leclere de Buffon］（1707—1788）的巨著（共36册），在文学史上极负盛名。

28页 **热里科**［Théodore Géricault］（1791—1824）　法国画家，法国浪漫主义绘画的代表之一。1808年随维尔内［Carle Vernet］学画，两年后离开时说：

"我的一匹马可以吃下他的六匹"。后又进入盖兰［Guérin］的画室，当时德拉克洛瓦亦在那学画，他对热里科颇为推崇。

快照 这里可能是指英国人麦布利基［Eadweard Muybridge］（1830—1904）拍摄的赛马连续镜头，麦布利基从1872年开始研究动物的运动，他看到当时的学者正在为飞跑中的马腿动作争吵不休，便在1878年到1879年间同时用十二架乃至二十四架摄影机拍摄跑马动作。由于拍摄成功，他纠正了前人的错误看法。参见P. Pollack, *The Picture History of Photography*, chap.18, Harry N. Abrams, Inc. N. Y. 1969。

32页 **"博物馆"**［museum］在英国偏重于人类学和古物学，而"美术馆"［gallery］才针对绘画和雕塑。但这种区分并无历史根据。古希腊的 *mouseion* 原是缪斯的神庙，后来成了学术、文学和艺术机构的标志。最著名的博物馆是公元前3世纪托勒密二世［Ptolemy Ⅱ］在亚里山大里亚建立的文学院［Literary academy］。美术馆的起源可以追溯到现在还使用的词 *Pinacotheca*（拉丁语，绘画馆），它是雅典卫城入口［Propylaea］的一部分，曾陈列过波利哥诺托斯［Polygnotus］（活动于前475年—前447年）的画。在罗马，柱廊［colonnades］也用来陈列绘画。

文艺复兴时期，博物馆一词指人文主义学者或君主的书斋，他们在那里埋身于珍宝、古币、肖像、铭文、写本等古物当中。十六世纪中期，意大利开始重视藏品的美学性质而不单单对古物感兴趣。文艺复兴后期收藏家的标准成了现代博物馆和美术馆的起点。

33页 **日常生活中被压制的坏习惯在艺术世界恢复了地位** 这种说法似来源于弗洛伊德［Freud］的理论。可参见他的《创作家与白日梦》［*Creative Writers and Day-dreaming*］。

速写稿 牛津英语词典［O. E. D］对"速写"［sketch］的原意解释说："某些事物的粗略素描或轮廓勾勒；用它描绘对象的外形线或主要特征，不拘泥细节，特别是用来当作一幅要进一步完成的画的基础，或那种画的构图……"就此而言，它相当于预想图［modello］。到十八世纪后半期它又增添了一层意思："一种轻松或不加矫饰的自然的素描或绘画。"特别是在十八世纪对于"如画"［picturesque］的崇拜中，这种意思经英国画家吉尔平［William Gilpin］的促进，更引发了人们对于速写的欣赏，因为它具有出

乎自然而又"未完成"［unfinished］的特点，可以激起人们的想象力。二十世纪特别注意这种未完成，即 *non finito* 的美学意义。

36页　**趣味问题讲不清**　拉丁格言，原文为 *De gustibus non est disputandum*；意大利语为 *Dei gusti non si disputa*；法国也有类似的格言 *Chacun son goût*［各有各的趣味］。很多人引用这句格言讨论趣味问题，例如休谟［David Hume］《论趣味标准》［*Of the Standard of Taste*］，帕克［H. Parker］《美学原理》［*The Principles of Aesthetics*, chap.7, "The Standard of Taste"］。贡布里希并不赞成这句格言，他在《美术史和社会科学》［*Art History and the Social Sciences*］中称它为"学究式的口头禅"，因为我们的趣味也受阶层和集团的制约，也是可以改变的。

鉴赏家［connoisseur］　意大利文艺复兴时期，由于美学欣赏的发展产生了 *conoscitore*［鉴赏家］一词，后来在十七世纪法国又出现了 *connoisseur*（现作 *connaisseur*），见之于拉布吕耶尔、拉辛和莫里哀的作品。十八世纪初传入英国，见于曼德维尔［Mandeville］和贝克莱［Berkeley］的著作。1750年左右，connoisseurship［鉴赏力］也出现在菲尔丁、理查森、斯特恩等人的书里。十八世纪初期英国画家理查森［Jonathan Richardson］在《艺术二讲》［*Two Discourse*］中用它来指能把敏感性、识辨力和基本知识、基本理解结合起来的艺术爱好者。

　　与鉴赏家相关的鉴赏力一词在十九世纪保留了人的敏感性和辨别力的意思，但也指美术史家和博物馆学者所受的特殊训练——德语称之为 *Kunstwissenschaft*。英国画家伊斯特莱克［Sir Charles Eastlake］（1793—1865）对传播这种用法起过作用，他在《如何观察》［*How to Observe*］（1835年）中特别指出鉴赏家应熟悉时代、流派和各位大师的特点，能辨伪存真，能将哲理和博学结合起来。他还区别了鉴赏家和业余艺术爱好者［amateur］，认为前者欣赏艺术靠判断力而后者靠想象力。

37页　**明暗对照法**［chiaroscuro］　巴尔迪努奇在1681年用这个术语描述纯色调的单色画，例如灰色调的单色画［grisailles］。这种画的效果主要依靠明暗之间的层次渐变。德皮勒［De Piles］在他的《绘画原理》［*Cours de peinture par principes*］（1708年）里一方面将此词定义为："有助于分布明暗的艺术，这种明暗应该在一幅画里显现出来，而另一方面就总体效果而言，它要使

眼睛感到和谐与满足……为了全面理解这个词的意义，我们必须知道 *claro*
［明］的含义不仅是暴露在直接光线下的任何物体，而且是所有本质就是
明亮的色彩；而 *obscuro*［暗］……则指具有褐色性质的色彩……深色的天
鹅绒，褐色的织品，黑色的马，发亮的盔甲，等等，它们不论在任何光线下
都保留着天然的明显的晦暗性。"（参见《美术史的形状》，中国美术学院
出版社，2003年，第I册，第95—98页）后来，英国画家巴里［James Barry］
（1741—1806）、奥佩［John Opie］（1761—1807）、弗塞里［Henry
Fuseli］（1741—1825）在皇家美术院的讲演中都用过这个术语。代表画家是
伦勃朗。

第一章

39页　**制像**［image-making］　贡布里希的常用术语，他用来说明艺术与宗教、
巫术、文学的关系。他曾说：一切艺术都是制像，一切制像都植根于创造
替代品［substitute］。例如偶像可以是上帝的替代品。还说："一个'像'
［image］……不是对一个客体外在形式的模仿，而是对其某些特有的或有
关的方面的模仿。"（Cf. *Meditations on a Hobby Horse*, pp.1–9, Phaidon,
1978）

40页　**行施巫术**　中国亦有类似的传说，例如，顾恺之"常悦一邻女，乃画女于
壁，当心钉之，女患心痛，告于长康，拔去钉乃愈"（见张彦远《历代名画
记》）。正是在这种画像与被画者同一的信仰中，法国哲学家拉罗［Charles
Lalo］机敏地看出了人类最初的美学理论不仅与再现艺术的开始有关，而且
也支配着一些传说的构成，它关乎艺术的起源。那种传说可分两类，一类
是用图像当作替代品的故事，马可·波罗记载的锡兰岛的传说即是一例：
佛陀死后，他的父亲叫人用黄金和宝石制作了一个跟他儿子一样的像，那
是第一个偶像［idol］（见《马可波罗游记》第15章）。这可看为艺术起源
于制作替代品（参见本章前注）的故事。另一类和影子有关，普林尼在《博
物志》［*Historia Naturalis*］中记载：绘画起源于用线勾画人影（第35章第15

节）；同样，雕塑也如此起源，陶工布塔德斯［Boutades］的女儿借灯光把她爱人的影子画在墙上，布塔德斯用陶土填充了影像，烧成第一件浮雕（第35章第131节）。影子是一种潜在的图画的观念也见于吐蕃人和蒙古人关于佛像起源的传说。据说几位艺术家为佛陀画像，他们都画不成功，于是佛陀便画下自己的影子并敷以色彩（Cf. E. Kris and O. Kurz, *Legend, Myth and Magic in the Image of Artist*, Yale University Press, 1979）。在西方，剪影画［silhouettes］在十八世纪曾风行一时。有趣的是中国古代绘画很少画影子，不过也用影子来帮助绘画，如杨无咎的墨梅影。相反，日本则利用白纸来刺激想象，日本室町时代末期（十六世纪）的"白纸画赞"就是在白纸一隅题几行诗或歌赞来刺激想象。很可能就是关于影子的传说启发阿尔贝蒂提出了艺术起源的理论。他在《论雕塑》［De Statua］中说：

"我相信以模仿自然造物为目的的艺术起源于下述方式：一天，人们在一棵树上，一堆泥土上，或者在一些别的东西上，偶然发现了只要稍加改变，看来就和自然物惊人相似的那些轮廓。注意到这点，人们就会试图去看能否通过增添或减少的办法来完成作为完美的写真所缺少的那些东西。这样按照对象自身要求的方式去顺应、移动那些轮廓和平面，人们达到了他们的目的，就不无喜悦。从此，人创造形象的能力飞速增长，直到他能创造出任何写真像为止，甚至在素材并无某种模糊的轮廓能助成他时，也不例外。"

贡布里希在《艺术与错觉》援引上述的话说："今天我们在思索艺术起源的问题时缺乏阿尔贝蒂的胆量。'制作第一个像的时候'，谁也不在现场。然而我认为阿尔贝蒂关于投射［projection］在艺术起源中作用的说法值得严肃对待。"循此，贡布里希提出了艺术起源投射论（*Art and Illusion*, pp.90—92）。詹森［H. W. Janson］在美术史中重述了这种观点（Cf. *History of Art*, p.25, Harry N. Abrams Inc., N. Y.）。

盖伊·福克斯［Guy Fawkes］（1570—1606） 英国阴谋家，策划火药案，企图在1605年11月5日炸死詹姆斯一世和议员，事败后被处死。英国每年十一月五日为盖伊·福克斯节，焚烧盖伊像。

法国南部的穴壁画 1879年西班牙工程师索特乌拉［Marcelino de Sautuola］带着女儿玛丽亚［Maria］在收集化石时发现阿尔泰米拉［Altamira］山洞。当索特乌拉向西班牙科学界公布他们的发现时，被人当作骗子。1888年他去

世后，于1895—1901年在法国西南部又相继发现了一些洞穴壁画。

谁也不会一直爬进那可怕的地下深处　"这种陡峭的路可能表现了原始人的一种愿望：防止洞窟里的东西和发生的事情被别人看到，以保护他们的秘密"（Aniela Jaffé，"Symbolism in the Visual Arts"，*Man and his Symbols*, p.235, ed. Carl G. Jung, Doubleday, Wind fall, N. Y. 1979）。

42页　**真正的野兽也就俯首就擒了**　德国美术史家屈恩［Herbert Kühn］《欧洲的岩画》［*Die Felsbilde Europas*］说："奇怪的是有许多原始艺术被用作靶子。在蒙特斯潘［Montespan］，有表现被赶入陷阱的马的雕刻就带有被投掷物打中的伤痕。在同一洞窟的一个泥塑的熊上有42个洞。"通过对动物的替代品（动物图像）的象征性猎杀来保证狩猎的成功，是人类学上称之为交感巫术［sympathetic magic］的一种形式（Cf. *Man and his Symbols*, p.235）。

43页　**罗慕洛和勒莫**　罗慕洛是传说中的罗马城的建立者。他和弟弟勒莫在幼儿时被阿穆留斯下令扔到台伯河，结果给一只母狼救起。后来他们杀掉阿穆留斯，建立了罗马城。母狼因此成为罗马人的崇拜物。与此类似的图腾信仰我国史籍中亦多有记载，例如《魏志·高车国》、《隋书·突厥传》等。

卡通［cartoon］　原意为大型素描草图，来自意大利语 *cartone*［大张的纸］，是指一幅画的原大素描，有完整的细节，以供转画到墙上、画布上或画板上，现在通常指幽默性或讽刺性图画。

图腾　源自奥吉布瓦［Ojibwa］语，西文作totem, tatam或dodoaim等，意为"他的亲族"。主要有两点：一是遵守禁令，例如禁止伤害与图腾有关的动物、植物；二是对亲属关系的信仰，即相信群体成员乃是某一神秘图腾祖先之后裔，或者说他们和某一动植物是"兄弟"。图腾一词在1791年由英国的朗［J. Long］引入西方，关于它的起源和详细讨论可参见弗洛伊德的《图腾与禁忌》［*Totem and Taboo*］。

既是人，同时又是动物　法国人类学家列维－布留尔［Levy-Brühl］（1857—1939）用"互渗"［participation］的定律来解释这种原始意识。（参见《原始思维》，丁由译，商务印书馆，1981年）

面具　雅费［Jaffé］说："面具的象征作用相当于原来的动物的伪装。虽然个人的表情被遮掩，但是由之产生的却是戴面具者获得了一种动物般的恶魔的尊严和美（以及一种可怕的表情）。用心理学术语说，面具把戴面具者转

化为一种原型形象［archetypal image］。"（*Man and his Symbols*, p.236）

46页　**乱画之物**　指人们在吸墨纸等材料上涂抹出的东西。现代心理学对这种乱画之物的研究引起了人们的兴趣。"doodle"一词的流行通过卡普拉［Frank Capra］（1892—1991）导演的电影《迪兹先生进城》［*Mr. Deeds Goes to Town*］（1936年）传播开来。二十世纪艺术家，例如超现实主义，常常采用无意识的信笔直画［automatic drawing］。妥斯托耶夫斯基［Dostoevsky］的手稿边缘上也有一些这种乱画之物。

53页　**阿兹特克时代**　中美洲的一个历史阶段，按照《泰晤士世界历史地图集》的说法，中美洲的古典时期是玛雅时代（300—900），后古典早期是托尔特克时代（900—1325），后古典晚期是阿兹特克时代（1325—西班牙征服）。阿兹特克的中心是特诺奇蒂特兰城，十六世纪二十年代初被西班牙侵入者埃尔南多·科特斯［Hernando Cortes］（1485—1547）所灭。

关于艺术的起源　贡布里希在他的著名论文《木马沉思录或艺术形式的根源》［*Meditations on a Hobby Horse or the Roots of Artistic Form*］中提出了语言和艺术同出一源的假说，兹摘引如下：

"艺术的起源"已不再是热门的话题。但是木马的起源可能是个值得深思的题材。姑且让我们假定，那位骄傲地骑在木棒走在地上的人，出于游戏或是玩魔术——有谁总能将这二者区分开——决定给木棒套上"真的"缰绳，甚至最终还要在它顶端安上一双眼睛，或者加几根草当鬃毛。这样，我们的发明家就"有了一匹马"，他制作出的一匹马。这个虚构的故事中有两点跟造型艺术观念有关。一点是，与有时所认为的相反，这个过程根本不涉及交流。他可能不想把他的马展示给人。他骑着木马奔跑，木马不过是他驰骋想象力的中心而已——显然，这对一个用它"再现"［represented］具有生育和威力的马精［horsedemon］的部落来说，它发挥的大抵也是同样的功能。这个"原来如此的故事"的寓意可以总结为：替代可能先于画像，创造可能先于交流［substitution may precede portrayal, and creation communication］。但如何检验这种一般理论还有待于今后。倘若能够检验，它就可以真正阐明一些具体的问题。甚至语言的起源这个思辨史上有名的问题，也可以从这个角度探讨。因为我们可以在现有的认为语言源于模仿的"泼喔"理论［"pow-wow" theory］和认为语言源于表现感叹的"噗

噗"理论 ["pooh-pooh" theory] 之外再加上一种理论,这种理论就是我所谓的"啮馍啮馍"理论 ["niam-niam" theory]。它假设:原始猎人在饥寒难眠的冬夜发出吃东西的声响,倒不是为了交流,而是代替吃东西——也许还伴随着试图诱发食物幻象的仪式性合唱……

饥饿者甚至能把食物的样子投射到各种不相干的对象上,就像卓别林在《淘金热》[Gold Rush] 中演出的那样,他的大个子同伴在他面前忽然成了一只鸡。是否就是这样的经验刺激了我们那些发出"啮馍啮馍"声音的猎人,使他们在黑暗的洞壁纹路上和不规则的形状上看到了他们渴望已久的猎物?是否他们可能在神秘的岩石深处逐渐获得了这种体验,就像莱奥纳尔多以败壁残墙助成他的视觉想象?是否他们最后想到了用有色泥土去填满这种"可读解的"[readable] 轮廓——至少让身边有某种"可猎取的"东西,以便用魔法把它"再现"成食物?这样一种理论无法检验,但是,如果洞穴的艺术家确实常常"利用"岩石的自然形状,他们的作品又具有"逼真的"[eidetic] 特点,那么这至少和我们的想象不会矛盾。(*Meditations on a Hobby Horse*, p.5, 7, Phaidon, 1978)

第二章

55页　**金字塔**　源自埃及神话:国王奥西里斯 [Osiris] 被自己的恶兄弟塞特 [Set] 所杀,尸体也被剖成十四块扔在尼罗河里。奥西里斯的妻子伊西丝 [Isis] 将尸体找出,伏尸恸哭,感动太阳神。在天神帮助下,尸块做成"木乃伊",奥西里斯复活,并成为冥界主宰。据此,每个埃及法老死后,都要把奥西里斯神话表演一次,这样他们在冥界仍会成为统治者。表演的程序首先是寻尸,然后是举行洁身仪式,制成木乃伊,接着再为木乃伊开眼、开鼻、开耳、开口,并将食物塞入口中,最后把木乃伊装入石棺,送进"永久住所"。法老的坟墓起初是在地上挖坑,再堆成沙堆,后来发展成金字塔。

61页　**母题**　或译画因。指作品中重复的细节或局部图形时又译纹样。母题则专指一幅画的主题或某个部分,例如艺术家处理的人物姿势和衣饰。潘诺夫斯基

［E. Panofsky］把人物、器具、屋宇之类的自然物的纯形式（线条与色彩）世界称之为艺术母题世界。

62页　**荷拉思神**　奥西里斯和伊西丝之子，鹰头神，手执安克［ankh，很像十字架，象征生命］。埃及国王常把自己想象为与荷拉思二位一体。

阿努比斯神　茔墓神，豺头，手执神的节杖，送死者到冥界，在对死者的审判中主管称量心脏。

65页　**风格**　贡布里希的主要著作都是论述风格的，还为百科全书写过专文。他说：“风格是具有特色因而也可让人辨认的方式，用这种方式表明一种行为，制作一件作品，或者要表明一种行为和制作一件作品。”他认为按照惯例，风格的用法可分为“描述性的”［descriptive］和“规范性的”［normative］两种。描述性的可按团体、民族、时期，等等，把表明或制作的各种方式予以分类。规范性的可由下述说法看出：“这个演员有风格”，“这座建筑缺乏风格”。

语言学家乌尔曼［Ullmann］说：“整个表达理论的支点就是选择的概念。除非发言的人或作者在两种可供选择的形式中具有选择的可能性，否则就无风格可言。同义词就其广义而言是整个风格问题的根源”（Stephen Ullmann, *Style in the French Novel*, p.6, 1957, Cambridge Univ. Press）。贡布里希曾引用这段话强调选择对于风格的重要作用。

Style一词来自拉丁语 *stilus*，为罗马人的书写工具。虽然在指称文学风格时更常用的是 *genus dicendi*［表达方式］，但西塞罗在《布鲁特斯》［*Brutus*］却用它指作家写作风格的特点。希腊和罗马的修辞学教师在他们的作品留下对风格的各种潜在性和范畴的微妙的分析，认为词的效果有赖于对高贵的或卑微的术语的正确选择，并且注意到旧式用法和流行用法的不同（Cf. Gombrich, *The Debate on Primitivism in Ancient Rhetoric*）。但如果符合情境的要求，两种用法可能都正确，这就是适合的原则［the doctrine of decorum］。在琐屑的题材上使用宏伟风格就像在庄严的场合使用口语一样可笑（Cicero, *Orator*, 26）。但过分注意效果就会产生空洞和做作的风格而缺乏气概。因此要经常研究“古典”作家的风格以保持风格的纯净（Cf. Ernst R. Curtius, *European Literature and the Latin Middle Ages*. N. Y, Harper, 1963, 据1948年德语本翻译）。

依据上述原则的批评理论同样也适用于音乐、建筑、视觉艺术，这种理论一直沿用到十八世纪。文艺复兴时期，瓦萨里用规范的术语讨论了各种艺术风格及其向完美的发展。"风格"一词虽然在十六世纪后期和十七世纪才日渐为人所用，但在视觉艺术中的应用却是缓慢发展起来的（Cf. J. Bialostocki, Das Modusproblem in der bildenden Künsten, *Zeitschrift für Kunstgeschichte*, 24：128-141, 1961）。十八世纪由于温克尔曼《古代美术史》的出现，风格才在美术史上得到公认。（Cf. Gombrich, Style, *in International Encyclopedia of the Social Sciences*, Vol. XV.1968）

贡布里希对风格的研究，还见于他的《规范与形式》［*Norm and Form*］、《理想与偶像》［*Ideals and Idols*］等书，他在《艺术与错觉》反复强调这样一种思想："艺术家……不能转录［transcribe］他所看到的，他只能将他所看到的转译［translate］为他的传达术语"；风格，尤其对绘画而言，是由艺术家发展形成的一套视觉惯例，而不仅仅是服务于"捕捉写真"的一种手段。

67页　**阿克纳顿**（？—前1358）　意为"太阳的光辉"，另一说为"太阳的奉事者"。太阳神名称不定，本体叫Ra，圆面叫Aton，光辉叫Shou。

埃尔-阿玛尔那　在中埃及，古称阿克塔顿［Akhetaton］，意为"太阳普照之地"。

68页　**逼真的肖像**　詹森说："阿克纳顿的头部和面部似乎丑陋：既不像神，也没有安详的表情。雕刻家告诉我们阿克纳顿是一个敏感、苦思而又睿智的人。那是一个心理肖像。"（H. W. Janson with Samuel Cauman, *History of Art for Young People*, p.28, Harry N. Abrams, N. Y., 1971）

图坦卡门（约前1358—前1348）　埃及第十八王朝的法老。阿克纳顿无男嗣，传位给两个内婿，他是其中之一。其墓1922年被英国考古学家卡特尔［H. Carter］（1873—1939）发现，内有金棺、法老木乃伊和大批艺术珍品，现藏开罗博物馆。

70页　**苏美尔人**　公元前三千年初在美索不达米亚占优势的民族，后来由于闪米特人的移入（公元前三千年）势力衰退，他们的最后一个王朝在公元前2006年崩溃。

71页　**纳拉姆辛王纪念碑**　这块浮雕石版为纪念阿卡德王纳拉姆辛［Naramsin］对

鲁鲁俾人作战获胜而建。图中表示纳拉姆辛率领军队登山杀敌的场面，注意他的头上，有依丝特女神之星在照耀。

第三章

77页　**额枋**　古典建筑檐部最低的部分，是受圆柱直接支撑的一系列石块。

檐部　1. 古典柱式中，圆柱上面的整个结构，包括额枋、中楣和檐口；2. 在任何古典风格的建筑中出现的上述结构。

三槽板　指多立安式建筑的中楣把连续的间板［metope］分开的部分，它由三个凹槽组成，可能源于用石头模仿木梁的梁。

间板　是多立安式建筑中楣上的嵌板，或有装饰或不带装饰，在三槽板之间。它可能起源于覆盖木梁的梁头与梁头之间的间隔空隙。

那些圆柱似乎具有生命　这种看法，德国美学家立普斯［T. Lipps］（1851—1914）有详细的论述，他在《空间美学和几何学视觉的错觉》［*Rau-mästhetik und geometrischoptische Täuschungen*］（1897年）分析了多立安式石柱纵直方向的"耸立上腾"与横平方向的"凝成整体"之间的活动与反活动的矛盾统一。不过，把"移情说"［*Einfühlung*］系统地用于建筑，首先应归功于沃尔夫林。

81页　**短缩法**　指当物体离开眼睛或视点远去时物体体积的缩小。在被画平面前面的物体——即处于眼睛和被画平面之间——要扩大，被画平面后面的物体要短缩，短缩法跟透视画法一起在古代艺术，例如庞贝壁画上已有使用，但在文艺复兴时才发展成一种科学的方法。

82页　**西方艺术家的社会地位**　它的情况大致如下：在原始阶段，艺术家要不就是手艺人，要不就享有巫师的待遇，在后者，艺术家的职业常常成为一种特殊的家庭特权世代相传。

在古希腊，诗人一方面是专门技艺的手艺人，一方面是神所昭示的预言家或先知。但是画家和雕刻家却被列入工匠。塞内加［Seneca］曾说："我们在神的雕像前祈祷和供奉物品，但我们却轻视那些制作它们的雕刻家。"艺术家（除了少数例外）一般说来地位低下。

中世纪把"七艺"当作人文教育的科目，美术因缺乏理论基础而被排斥在外。艺术家是工匠行会的成员，或与金饰工为伍（在布鲁塞尔），或与屠夫结伴（在布鲁日），或与药剂师、香料商联盟（在佛罗伦萨）。直到1339年才成立了佛罗伦萨人自行管理的绘画公会。

文艺复兴时期产生了艺术家是学者和科学家的观念，这特别反映在莱奥纳尔多写的《比较论》［Paragone］中。从那时起，人们开始重视艺术的"哲学"内容和美的理智特性。而艺术家有了新的社会地位后，便分化成两种类型：一类受过良好教育，在贵族社会中怡然自适；另一类是孤傲的天才，屡与赞助者对立。

十八世纪德国浪漫主义的天才论祖述了古代关于艺术家是神灵启示的承受者和传播者的观念。后来，艺术是艺术家个性的表现、艺术是抽象真理的体现的观念，从十九世纪一直延续到二十世纪。

在十九世纪，官方艺术和独创性艺术开始分道扬镳。这种分裂的产物之一，是认为艺术天才叛逆于社会的传统观念，而另一些艺术家则是官僚市侩习气的牺牲品。

二十世纪三四十年代在教育家和哲学家中形成一种新概念，艺术家给看成是培育人的美感与洞察力的人，或者是能有系统而无害的激发起人的天性的人，从而提供了一个有价值的手段来抗衡那种偏爱智力和实际事物的观念。

卫城　希腊文 *Acropolis*，意为"高城"［High city］。希腊的城市通常都有一个卫城，雅典的卫城最著名。在迈锡尼时期，卫城用作城堡，后来变成祭奠守护神的地方，到了中世纪又用作城堡。

伊克底努　希腊伟大的建筑家，活动于公元前五世纪后半叶，从公元前447年到前433年他和卡里卡拉特斯［Callicrates］一起建筑了帕特侬神庙。

圣经引文　本书的中文圣经引文均用官话和合本译文。

84页　**帕拉斯·雅典娜**　智慧女神，雅典的保护神，在罗马神话中叫密涅瓦［Minerva］，她在无意中杀死海神特里同［Triton］的女儿帕拉斯，为了纪念她，自称帕拉斯·雅典娜。

87页　**衣饰**［drapery］　在欧洲艺术中处理衣饰的手法至少从希腊艺术开始就成为一种有效的表现手段：古风时期女青年像［Korai］的服装是过细的衣褶；处理自由、不但遮身而且能显示出躯体的衣饰是帕特侬神庙雕刻的特点；而

石栏的胜利女神［Nike Balustrade］的衣饰则优美，飘逸。后期古典艺术的衣饰例如萨莫色雷斯的胜利女神又转为厚重、繁复，类似于罗马的宽外袍［toga］，例如和平祭坛［Ara Pacis］的屈曲［gravitas］衣饰。中世纪艺术接过古典着衣形象的程式和惯例，基督和使徒被塑造成古代的教师和清谈家。这样基督教艺术就把古典衣饰的基本结构保存在拜占庭和西方，尽管那时已经不穿罗马宽外袍和希腊短斗篷［chlamys］了。衣饰的自然处理的多方面可能性表现在：拜占庭细密画的粗而薄的衣褶，阿达派［Ada School］的福音书作者形象的书法线条，以及兰斯派［Reims School］的令人兴奋激动的传统。在罗马式艺术中，衣饰往往比较厚重，但质料自然下垂的感觉消失，衣褶反映了他们的生活风貌。直到在十三世纪的哥特式艺术中，人们才重新对人体与柔和的衣饰之间的关系感兴趣，艺术家又开始到拜占庭和古典榜样中寻求灵感。从此以后，北方的哥特式艺术日益重视柔美下垂的衣褶，而在国际哥特式时期，这一兴趣达到高潮。由于它对柔软毛料的蜿蜒起伏、没有间断的曲线特性的喜爱，故又称"柔和风格"［soft style］。

但出乎意料，南方的马萨乔与北方的凡·艾克兄弟显然逆此风尚而行，他们强调衣褶的厚重和棱角，以加强一种新的立体感，瑞士画家维茨更是这一风格的狂热爱好者。当吉伯尔蒂在佛罗伦萨精心创作流畅线条时，多那太罗却用衣饰来加强他的先知和使徒的重量感和庄严感。

在十五世纪和十六世纪初的北方哥特式艺术中，像舍恩高尔、施托斯［Veit Stoss］和莱蒙施尼德尔［T. Riemenschneider］（1460—1531）那样一些艺术家继续频繁地运用带棱角的或盘曲的衣褶；在南方，与之呼应的有杜奇奥［Agostino di Duccio］和波蒂切利与新阿提卡［Neo-Attic］浮雕有关的线型衣饰。在这里，和其他领域一样，拉斐尔的古典风格不仅打破了传统与模仿之间的平衡，还赋予《雅典学院》中哲学家的衣饰以一种自然的尊贵。手法主义重新增强了人们对飘逸衣饰的兴趣，这在巴洛克时期达到登峰造极的程度。当时，贝尼尼在飘洒而优美的旋转衣饰中发现了新的表现强烈情感的可能性——它更多模仿但绝不等同于北方的巴洛克风格。新古典主义的衣饰和姿势的特征则是返回冷静和单纯，即温克尔曼的高贵的单纯的理想。卡诺瓦［Canova］、弗拉克斯曼［Flaxman］和考夫曼［Angelica Kauffmann］式的衣服特点是高雅而又朴素的下垂，这也反映在帝政风格的式样中。十九

世纪的浪漫主义、现实主义以及印象主义已经很少把风格建立在对衣饰描绘的基础上，衣饰已经成为空洞的学院派程式。但是新艺术运动中的一些制图家［draughtsman］，像克兰［Walter Crane］从波蒂切利式的华丽衣饰中发现了新奇的意义。这种衣饰的灵感来源，或许要归于发生在上流社会中的当代运动——抵制使用紧身饰带的维多利亚主义。在十九世纪末，美术史家开始谈论"线条"的"抽象"性质，并开始不断重视衣褶的音乐性线条。然而美术史家尚没有告诉我们：亚麻或毛织物的垂线与在各种各样的衣饰处理手法中，传统和观察的相互作用之间有什么真正的区别。用贡布里希的话说："我想确切知道博尔希［Ter Borch］画丝绸时是怎么着手的，在这方面，美术史家几乎很少把他所评述的作品抽出来并集中精力研究它。"（贡布里希《艺术与科学》，浙江摄影出版社，1998年，第274页）

89页　**希腊的运动会**　都为祭奠神权、祈求庇护举办，例如皮施因运动会祭阿波罗，伊斯玛斯运动会祭海神，尼米亚运动会祭赫丘利，奥林匹克祭宙斯。

"古奥运会有十分鲜明的氏族和宗教色彩。参加运动会的每个竞技者，不仅必须是纯希腊血统的自由男子，而且还必须是从未受过刑罚的自由人。大会的这一规定在奥运会漫长的历史中，一直被人们当作最重要的原则之一。"（见范益思、丁忠元《古代奥林匹克运动会》，第6页，第21页，山东教育出版社，1982年）

90页　**模特儿**［model］　通常用来指人物绘画和雕塑中为艺术家摆好姿势成为临摹对象的人。"人体素描"通常意味着裸体素描，是任何艺术学校必修的课程，是画家和雕塑家训练的基本部分。裸体素描的传统可以追溯到文艺复兴时期，但恐怕不会再早。在古希腊，男子裸体是竞技场上常见之事，在雕塑中也成为正规的特征。女子裸体，可能除了斯巴达之外，也不太符合当时的社会惯例。色诺芬［Xenophon］在《回忆录》［*Memorabilia*］中谈到一个轻浮而又异常美貌的女子，当画家去给她画像时，她只在"不失体统的情况下才尽可能多地显露自己"。在《人体》［*The Nude*］中，克拉克［Sir Kenneth Clark］写道：在希腊艺术的伟大时代，女子裸体是如此罕见，以致去追溯波拉克西特列斯之前维纳斯形象的演变时，几乎找不到完全的裸体，因此必须把那些薄衣贴身（法语称：*draperie mouillée*）的雕刻也包括在内。波拉克西特列斯雇佣弗里尼［Phryne］为裸体模特儿制作克尼多斯维纳

斯［Cnidian Venus］（公元前350年）的故事之所以在古代产生巨大影响，正是因为那是不同寻常的事。中世纪的艺术，除了某些允许之外，人物通常是规范的着衣形象，这种限制有时候让亚当和夏娃也身着长服。在中世纪的大部分时期里，裸体像就等于光条赤身。直到十三世纪的新自然主义，我们才能假设有根据真人为模特儿所作的作品，例如凡·艾克的根特祭坛画中的亚当与夏娃，马萨乔在佛罗伦萨圣母圣衣教堂［Sta Maria del Carmine］为布朗卡奇［Brancacci］礼拜堂所作的湿壁画中的裸体，以及后来胡戈·凡·德尔·格斯画的《人类的堕落》［The Fall］。

现存最早的几幅裸体模特儿素描出自皮萨内罗［Pisanello］之手。微妙的外形线再现了一个女子几种不同的自然姿态，阴影画得很淡，以至使人猜想在画家与模特儿之间挂了一层轻纱。十五世纪人体研究的对象往往是男子，这不仅因为他们较少引起教会的反对，还因为当时人们普遍认为男子形体更高贵，而女子形体比例欠佳。在画坊里，摆姿势的任务自然落在学徒们的身上。波拉尤洛圈子中的人所画的几幅素描，再现了一些年轻人，有穿衣的，也有裸体的，那些手拿长杖，站着的姿势使人想起随从的圣徒。甚至以女性特征为研究对象的人也常常采用男子模特儿。寺院的画家当然不可能有别的选择，除非他用的是人体活动模型［Lay Figure］。米开朗琪罗在西斯廷礼拜堂所作的女预言家看上去像是男子。丢勒对理想人体比例进行探索，把他的教学体系和一种取自古代雕塑的形式联系起来，但像裸休的《主妇》［Hausfrau］（1493年），《浴女》［Women's Bath］（1496年）和《四女巫》［Four Witches］（1497年）那样的一些素描，是以真人为模特儿画的。

裸体素描在文艺复兴时期已有反对派。瓦萨里讲过一个故事：巴托罗梅奥修士［Fra Bartolommeo］听了萨伏那罗拉［Savonarola］充满激情的布道后把自己的画烧了，可他看了米开朗琪罗在罗马的作品后，又改变了主意。当这一倒退行为引起责怨时，他画了圣塞巴斯提安的诅咒画来为之辩护。一般说来，模特儿常选身材修长者。莱奥纳尔多建议说：模特儿应该四肢长而肌肉又不可太发达。西尼奥雷利［Signorelli］和米开朗琪罗则强调男子的力量和肌肉，这就是卡拉奇继承下来并传给后代的传统。最早明显使用职业模特儿的绘画出现在十五世纪后期。到十六世纪，意大利画家们成群结伴雇一个模特儿作画——凡·曼德尔［Van Mander］在游历意大利时注意到这一做

法并在1583年引入荷兰。从那时起，"人体写生课"［life class］成为画家教育的一个组成部分。十五世纪七十年代，祖卡罗［Federico Zuccaro］试图改革佛罗伦萨绘画学院［Accademie del Disegno］，他提议辟一个房间用于人体素描［life drawing］。他的建议虽未被采纳，但到了十六世纪末，人体写生课已经成为不论是公立还是私立的学院的一个特色了。在博洛尼亚，由卡拉奇创立的人体素描学派经常使用男性模特儿，而十七世纪的罗马艺术家则用女性模特儿来作他们临摹的对象。然而在十九世纪下半叶以前，很少有美院用裸体的女性模特儿。1648年建立的法兰西学院雇用了一个专职的男子模特儿，使人体写生在教育课程上达到最高点，并通过劝说路易十四禁止其他地方的一切人体素描，取得了垄断特权。作为准备阶段，学生们先要临摹古典作品的石膏像［plaster casts of the antique］，每天上四小时的课，教授有责任"规定"何种姿态。尼德兰没有这样的限制，十七世纪时，艺术家已用裸体作素描和绘画。1650年的一幅再现伦勃朗画室的素描，画的是一个女性模特儿在台上，几个学生在画她，两位老师则以评判的眼光看着一个学生的作品——整个场面准确得就跟今天的人体写生课一样，除了那些学生用的是翎毛笔和墨水之外。事实上，伦勃朗执著于不完美的模特儿遭到了学院派批评家的责难。十八世纪，英国的艺术家联合起来组织的人体写生课要早于皇家美术院的建立，而在皇家美术院里模特儿常常由教师摆好种种因袭的姿势。正是为了避免这种学院派人体的不自然姿势，十九世纪后期，罗丹让他的模特儿在画室中自由自在走动。

二十世纪由于躲避自然主义，人体写生也成了问题，尽管绝大多数艺术学校仍然设置这门课程。不过，二十世纪的艺术家（不管在学校还是在其他地方）几乎都承认人体素描用作训练的价值，以及用作搜集和掌握各种形体手段的价值。（见《牛津艺术指南》）

饰带 或译中楣。1. 有绘画或雕刻装饰的一种连续的带形物。2. 古典建筑中檐部的一部分，在额枋和檐口之间；多立安饰带由三槽板和间板相互交替构成，间板常带有雕刻；爱奥尼亚饰带通常用连续的浮雕装饰。

92页 **庆祝雅典娜的节日** 传统上称"泛雅典娜节"［Panathenaea］，为雅典全国性节日，届时举行游艺、体育和音乐等比赛，据说为雅典国王忒修斯［Theseus］所定。

希腊人甚至竟用红和蓝这种对比强烈的颜色去涂刷神庙　神庙的雕像和浮雕均有颜色，不像现在看到的是白色的。为雕像着色的佐证，见于出土的铭刻，也见于经典著述，例如柏拉图《理想国》中的一段描写就说："假如我们正在给雕像［statue］上色，有个人来对我们说，你们为什么不把最美的色彩施在人体最美的地方，眼睛应该用（美丽的）紫色，而你们却把它们涂上了黑色。对此我们可以给他一个恰当的回答，先生，你一定不想让我们用美丽的色彩给眼睛上色，以致它们不再是眼睛了吧。"（Eng. Rans.B. Jowett, *The Republic*, Book IV.420, Airmont, 1968）吴献书先生中译本把Statue译为"画像"（见《理想国》，二，第四章，商务印书馆，1957年版），当误。

94页　**苏格拉底的话**　见古希腊哲学家色诺芬的《回忆录》卷三第十章。吴永泉的中译为："一个雕塑家就应该通过形式把内心的活动表现出来。"（参见《回忆苏格拉底》，第122页，商务印书馆，1984年）

尤利西斯的故事　见荷马史诗《奥德修纪》卷十九（杨宪益译本，上海译文出版社，1979年）。尤利西斯即奥德修。

第四章

99页　**神庙别有个性**　法国美术史家弗尔［Eliè Faure］曾用一种浪漫的笔调描写希腊柱子的风格："神庙凝聚着希腊的灵魂。它既不像埃及的神庙那样是祭司之家，也不像主教堂那样是民众之家；它是精神之家，是象征性的庇护所，在那里要庆贺本性和意志结合的婚礼。雕像、绘画——所有智慧的造型结晶——都给用来装饰神庙。结构上的每一细部都是一种独特的建筑语汇，原则总是一个，各种比例也总是类似，核定并平衡了线条的也总是同一种精神。这儿有多立安的精灵在支配，它的朴素无华的圆柱宽阔而又简短；那儿有爱奥尼亚的精灵在微笑，它的修长的圆柱优雅得就像一柱喷出的水花，温柔地向着顶端扩展。有时仿佛又有几个青春少女，在漫步时微微屈身，用头部平衡着额枋，像一篮硕果。"（Elie Faure, *Hisory of Art*, pp.178-180,

Harper and Brothers Publishers N. Y., London, 1921）

厄瑞克特翁神庙　为纪念英雄厄瑞克苏尼阿斯而建，也有人认为是纪念传说中的国王厄瑞克西阿。

100页　**《胜利女神》**　一作《系皮鞋带的雅典娜》［*Athena Tying Her Sandal*］，制作时间为公元前410年—前407年之间（Cf. R. Brilliant, *Arts of the Ancient Greeks*, p.214, McGraw-Hill Book Company）；另一说为《脱鞋的胜利女神》，因为按照古希腊传统，进入圣地要脱掉鞋子，她身后还应有一只张开、一只闭合的翅膀（Cf. Janson, *History of Art*, p.133）；《牛津艺术指南》的胜利女神条目［Nike Balustrade］与贡布里希所述相同。

103页　**许多诗篇为它高唱赞歌**　古人的赞美见普林尼的《博物志》［*Natural History*, XXXVI, 20］和卢奇安［Lucian］的《图像》［*Eikones*, 4］。

104页　**希腊艺术家把自然"理想化"了**　在美术史和艺术批评中，"理想"具有截然不同的两种含义。它们都源于古典文化时代，经过中世纪和文艺复兴流传下来。

　　一、这一术语用来指再现美好的自然，加以提高、完美化的艺术，并清除那些不完美的特征。亚里士多德在《诗学》中说，戏剧家"模仿"的人常常高于或低于普通的人，他以绘画作比喻："波里格诺托斯［Polygnotus］画的人常比一般人美，泡宋［Pauson］的人则比一般人坏，而狄奥尼西俄斯［Dionysius］总画典型的人像。"普林尼提到过一个传说：当画家宙克西斯受托为克罗顿［Croton］的赫拉神庙创作海伦画像时，他让当地的少女们裸体列队，加以品鉴，然后选出五位，取她们各自形体上的最大优点来完成画像［*Nat. Hist.* XXXV. 64］。西塞罗和其他一些作家也记录过类似的故事。阿尔贝蒂《论绘画》［*De picture*］（1436年）赞许了这一方法。丢勒也说他为了理想美的类型，曾详察过两三百个人。

　　二、"理想"的另一个含义来源于柏拉图的理念论，按照这一理论，一切能知觉到的客体都是永恒的不可知觉的理念或形式的一种不完美的摹本。在这种背景下，柏拉图以"形而上学的论据"为基础，认为绘画是真实的"摹本的摹本"。后来，新柏拉图主义者普罗提诺［Plotinus］修改柏拉图的理论，认为艺术作品是理想的本质的直接反映。这些思想方式在文艺复兴时期随着柏拉图主义的复活而再次出现。

贝洛里［Bellori］1664年在罗马的圣路加学院［Academy of St Luke］作演讲，对理想论作了最有影响的系统阐述，演讲稿成为他的《现代画家、雕塑家和建筑家传记》［Vite de'pittori, scultori et architetti moderni］（1672年）的前言发表于1672年。在那里，一个真正的艺术家被看作是预言家，他凝视着永恒的真理，并将之披露给世人。正是这种天赋使艺术家有别于那种仅仅对现实外貌进行机械的、卑屈的模仿的人。但要使这一天赋得到发展，必须研究最早揭示"理想"的古代大理石雕刻。这一学说的代表人物当推普桑，他的作品成为十七世纪法兰西学院仿效的楷模。这一学说也为宏伟风格［Grand Manner］提供了哲学根据，可以用来反对卡拉瓦乔或荷兰绘画的崇拜者。雷诺兹的《讲演集》［Discourses］证明：这一官方的艺术学说对于当时经验的、光彩的、敏捷的以及乏味的十八世纪肖像画家产生了怎样巨大的影响；甚至十九世纪如安格尔派与德拉克洛瓦派之间的论战，也是在"理想美"的旗帜下展开的。

西塞罗《致布鲁图姆》［Ad Brutum］说，"菲狄亚斯在为朱庇特或密涅瓦制像时并不考虑依据任何人来作像；不过他的头脑里却萦绕着一种理想的美；他对之凝神专注，然后指导着他的技艺和他的手去产生美的形象"［Nec vero ille artifex cum faceret Iovis formam aut Minervae, contemplabatur aliquem e quo similitudinem duceret, sed ipsius in mente insidebat species pulchritudinis eximia quaedam, quam intuens in eaque defixus ad illius similitudinem artem et manum dirigebat］。这里，西塞罗是从艺术家的想象或心象的意义上来谈理想这个术语的。在拉斐尔给卡斯蒂廖内［Baltazar Castiglione］的信中也出现过同样的用法。他说，他画《该拉忒亚》时，是凭自己头脑中已有的某种理想，而并非借助某个独特的模特儿（对拉斐尔这段话的深入讨论，见贡布里希的"意大利文艺复兴绘画中的理想和类型"，收在《象征的图像》，杨思梁、范景中编选，上海书画出版社，1990年，第345-382页）。当然，我们或许还可以这样说，"艺术家头脑中的理想"是理想第一种含义的自然的"理想化"，或者说类似于柏拉图的理念。更近代一些，叔本华宣布说，视觉艺术通过对现象的永恒的、本质特性的表现，反映了柏拉图的理念。"它的一个来源是对理念的知识；它的一个目的是传播这种知识。"

就完美的古典原型而言，艺术的"理想"是由学院派理论，后来又由新古典主义理论提出来的。参见本书对320页"某个理念"的注解。更详细的论述可参见潘诺夫斯基的名著《理念论》［*Idea: Ein Beitrag, zur Begriffsgeschichte der älteren Kunsttheorie*, Studien der Bibliothek Warburg, V, Leipzig and Berlin, 1924］；中译本见《美术史与观念史》第II集，2006年。

105页　**米洛的维纳斯**　俗称断臂的维纳斯，其复原方案有很多种，例如，德国的弗特万格尔［Adolf Furtwangler］、英国的塔拉尔［Cloudius Tarral］等人的复原方案（参见何恭上编《维纳斯的艺术》，第62-70页，台湾艺术图书公司，1970年版）。

106页　**莱西波斯**　据普林尼《博物志》的记载，莱西波斯是画家欧波姆波斯［Eupomopos］的后继者，因为他被欧波姆波斯的话深深触动。有人问欧波姆波斯追随的老师是谁，他指着混杂的人群说，"所有这些"，换言之：唯一值得模仿的是自然，而不是别的艺术家［*Naturam ipsam imitandam esse, non artificem*］（Cf. Ernst Kris and Otto Kurz, *Legend, Myth, and Magic in the Image of the Artist*, p.15）。

108页　**胸像**［bust］　也称半身像，表现人的头部和上半身的雕刻。此词来源尚未确定，有人认为源自拉丁语 *bustum*［墓碑］。半身像的形式有好多种，或只表现出头部，或也包括颈部、肩膀、胳膊，甚至手在内。这样，身体的其他各部分可以简单的作为肖像头部的基础，也可以全部略掉，只留下一个方墩，例如海尔姆［Herm］型雕像。半身像的历史和肖像史密切相关。埃及人相信冥世的生活，因此要做死者的半身像。希腊人也是如此。不过他们常用海尔姆型，例如戴头盔的伯里克利像。

希腊化艺术　希腊［英语Greece，德语Griech，法语Grec］的名称源于罗马人所取的 *Graecia*［典雅、优美］，这正与希腊艺术杰作的特性相符。希腊人在古代自称为亚该俄斯人［Achaeos］或达那俄斯人［Danaos］，后来才自称海伦人［Hellenes］，称其国土为Hellas，本土文明称为Helladic，它随着亚历山大大帝的远征而广布东方，因此那一时代称为希腊化时代［Hellenistic］，其时的艺术称为希腊化艺术。

111页　**独立雕像**　雷奈尔说，雕刻可以分为两类，一类是独立式［free-standing］，一类是浮雕；前者从各个面和角度都能观看，通常称为圆雕（Cf. Edwin

Reyner, *Famous Statues and their Stories*, Grosset and Dunlap, N. Y., 1936.）。

《拉奥孔》群像 有人认为拉奥孔作于公元前二世纪中期或稍晚一些。普林尼说，在他那个时代，这组群像立于罗马的提图斯［Titus］皇帝的宫殿，雕刻家是罗德岛［Rhodes］的哈格桑德尔［Hagesandros］、波利多罗斯［Polydoros］、阿提诺多罗斯［Athenodoros］，认为它胜过所有的绘画和雕刻。（《博物志》XXXVI, iv.37）拉奥孔群像遗失以后，普林尼的赞美引起中世纪和早期文艺复兴的人对它的想象。1506年1月14日在罗马大圣玛利亚教堂［Basilica of S. Maria Maggiore］的戏剧性发现，给当时的人巨大印象，特别是米开朗琪罗。后来，又持续影响了巴洛克雕刻。通过复制和版画，它在欧洲广泛传播。讨论的文字也常见书卷，例如理查逊［Jonathan Richardson］（1665—1745）的《意大利艺术品精要》［*An Account of Some of the Statues, Bas-Reliefs, Drawing, and Pictures in Italy*］（1722年），此书不仅给莱辛启发，也是英国大旅行［Grand Tour］热潮中的指南。尤其是温克尔曼和门斯［Anton Raphael Mengs］等人的赞扬还赋予《拉奥孔》新的美学意义，称它为"eine vollkommene Regel der Kunst"［一个完美的艺术规则］，说这种悲剧英雄是道德尊严的最高象征，完美体现了"高贵的单纯，静穆的伟大"［edle Einfalt und stille Grösse］。对米开朗琪罗来说，它的解放性影响是在情感的表现上，而以前的雕刻缺少这种表现。温克尔曼却认为它把悲剧冲突中的伟大和英雄的精神化为了肃穆。1766年莱辛［Lessing］以拉奥孔为题批评温克尔曼的悲剧英雄观念，并以此反对法国新古典主义的古典美。

维吉尔（前70—前19） 古罗马最著名诗人，他过着学者的生活，与贺拉斯［Horace］、加卢斯［Gallus］为友，受到迈西纳斯［Maecenas］和奥古斯都［Augustus］的赞助，中世纪人把他看作最神秘、最有智慧的诗人，著有《牧歌》［*Bucolia*］、《农事诗》［*Georgica*］，代表作为《埃涅阿斯纪》［*Aeneis*］（旧译《伊尼德》），在这部史诗的第二卷第199-231行中描写了拉奥孔的故事。可见中译本第32-33页，杨周翰译，人民文学出版社，1984年。

113页 **有钱的人开始收购艺术品** 当人们不大关心艺术品的社会作用和宗教作用而着重品鉴艺术品的审美特性或工艺特性时，人们就会进一步去收藏艺术品。希腊化时代已有较大规模的私人藏品，如珀加蒙国王阿塔洛斯二世［Attalus Ⅱ］的藏品。公元前212年罗马人征服叙拉古［Syracuse］以后，罗

马的豪富开始在东方收集希腊艺术杰作，并刺激了复制品和伪作的产生。当时的著名收藏家如阿提库 [Atticus]，克劳狄乌 [Appius Claudius]、卢克鲁 [Lucullus]、瓦洛 [Varro]、庞培 [Pompey]、恺撒 [Julius Caesar]、维尔莱 [Verres] 等人。皇帝当中最著名的是尼禄 [Nero] 和哈德良 [Hadrian]。普林尼抱怨说私人的收藏使艺术品远隔人世，阿哥里帕 [Agrippa] 在一篇久已散佚的对话录中也主张艺术品应让公众欣赏。

在中国，由于美的艺术 [fine art] 的观念比欧洲出现早，皇帝早就开始收藏艺术品了，但大量的作品毁于改朝换代的兵燹。因此至今保存的一些最早的皇家藏品反而在日本奈良正仓院御宝库 [Imperial Treasure House]。在非洲，像伊菲 [Ife]、贝宁 [Benin] 那样的皇室藏品则大都由皇室雇佣的艺术家制作，而不是从外地搜集。

在中世纪，修道院成了庋藏艺术品的积聚地。它们不仅拥有绘画、雕塑，而且还有其他珍品，如圣德尼修院 [Saint-Denis] 就拥有"珍珠、宝石、罕见的花瓶、彩色玻璃、珐琅制品和织物"。宫廷也从事贵重物品的收藏，例如勃艮第公爵的藏品。但是中世纪的藏品，并不能证明人们已经普遍关心与稀世奇珍截然不同的美的艺术。

意大利文艺复兴时期的一个突出特点就是人文主义者对希腊、罗马古物的巨大热情，较早的收藏者有弗里德里克 [Frederick II of Hohenstauffen]、科拉·迪·里恩佐 [Cola di Rienzo] 和彼特拉克。后来有波乔 [Poggio]，尼科利 [Niccolo Niccoli] 和许多艺术家如曼泰尼亚。一些人文主义的君主如梅迪奇家族、埃斯特家族 [the Este]、贡扎加家族 [the Gonzaga]、蒙特费特雷 [Fedengo di Montefeltre] 以及许多教皇不但搜集古物、文稿，而且还收藏他们委托同代艺术家制作的绘画和雕塑。它们是现代藏品的真正前身。那个时期的收藏既反映了人们开始把希腊、罗马作品奉为完美的典范，也反映了艺术家地位开始提高。因此连艺术家和公众长期漠视的素描于十六世纪晚期在佛罗伦萨也开始得到鉴赏、得到收藏。而阿尔卑斯山以北的收藏家，多少仍按中世纪的模式进行，其中最著名的是鲁道夫二世 [Rudolf II]（1552—1612）在布拉格的藏品，它后来并入到维也纳美术史博物馆 [Vienna Kunsthistorisches Museum]。

收藏刺激了艺术品的买卖，也包括整批藏品的买卖，例如查尔斯一世

[Charles I]在1628年买下曼图亚公爵[Dukes of Mantua]的大批画和古物。收藏也影响了中产阶级,特别是尼德兰的皇室和教会对于艺术的赞助停止以后,中产阶级介入收藏,对绘画的发展起到了反馈作用,使一些新型的画种如风俗画、静物画、集团肖像画和交谈画[conversation piece]都有了市场。

十七世纪前20年在罗马还出现了第一篇关于藏品的论文《绘画罩思录》[*Alcune considerazioni appartenenti alla pittura come di diletto di un gentilhuomo nobile*],作者是曼奇尼[Giulio Mancini](1558—1630)。他在书中专门论述了绘画的收藏、鉴定和买卖等问题,预见了十七世纪后期"鉴赏"[connoisseur]在法国和英国的兴起。不过,这要远远晚于中国,例如,早在六世纪,虞龢就撰写了论书法收藏的《论书表》。

到了十八世纪,很多私人藏品开始和公众见面。1743年梅迪奇家族的最后一个成员安娜[Anna Maria Ludovica]颁布命令说,她祖先的伟大藏品将永远属于托斯卡纳人民,条件是"这些藏品不能运出佛罗伦萨",并将它们公开展示。这批藏品奠定了乌菲奇美术馆收藏的基础。大约就在同时,泰雷兹[Marie Thérèse]女皇在维也纳向公众公开了她的藏品,1750年法国也在卢森堡宫每两周展出一次皇家藏品。

自十六世纪以来,大部分主要收藏家都是当时的艺术赞助人,例如法国的弗朗西斯一世[Francis I],西班牙的查尔斯五世[Charles V]和英国的鲁道夫二世。精美的藏品一直是为人树名延誉的助手,在外交仪式中也是不可或缺的礼品。然而收藏家的社会作用从来没有比十九世纪时更为重要。印象主义在官方的贫乏狭窄的趣味之外之所以能站稳脚跟,大大有赖于收藏家。如果没有收藏家,人类的艺术遗产,即马尔罗[Andre Malraux]所说的"无墙博物馆"[museum without walls]就很难打开,而搬掉那些障碍则是现代艺术界的最大特色。日本浮世绘、非洲雕塑、大洋洲的艺术,等等,这一切之所以能注入二十世纪的美学观,首先靠的就是收藏家和人类学家的工作。Cf. N. von Holst, *Creators, Collectors and Connoisseurs*, 1967; F. H. Taylor, *The Taste of Angels: A History of Art Collecting from Rameses to Napoleon*, 1949; Joseph Alsop, *The Rare Art Traditions: The History of Art Collecting and its Linked Phenomena, Wherever these have Appeared*, 1982(贡布里希的书评见

Reflections on the History of Art, pp.168–178）。

114页　**特俄克里托斯**（前310？—前245？）　希腊诗人，首创田园诗［Idylls］，有人认为那是逃避都市生活（亚里山大里亚）的一种形式。他强烈影响了维吉尔，并通过维吉尔影响了整个西方的田园诗。

115页　**白杨大道**　指荷兰画家霍贝马［Meindert Hobbema］（1638—1709）的《林荫道》［*The Avenue at Middelharnis*］（1689年，伦敦国家美术馆藏），此画成为透视典范常在技法书中出现，例如马林斯［F. Malins］的《绘画概论》［*Understanding Paintings*, Phaidon, 1980］。

第五章

117页　**"宏伟即罗马"**　参见p.223页注解。

　　　　拱［arch］　跨越建筑开口部分的一种弯曲结构。砖石的拱用楔形砌块［voussoirs］建成，砌石窄的一边朝向开口部分，这样它们被牢牢固定住。弯曲最高处的砌块叫拱顶石［keystone］。拱有不同的形状，例如罗马圆拱，哥特式尖拱，伊斯兰上心拱［stilted arch］等。

　　　　柱式［order］　一种建筑体系，以圆柱和檐部为基础。在这种体系中，各种要素自身（如柱头、柱身、柱础等）和它们之间的相互联系被特别界定。古典柱式有多立安式、爱奥尼亚式、科林斯式、托斯卡纳式［Tuscan order］、混合式［Composite］。

118页　**圆形大剧场**　早在晚明就由南怀仁介绍到中国，但早被人遗忘，光绪十九年（1893年）《画图新报》第四卷对它再作介绍，才引起注意。其说：城之正中，有古时大戏园一，名曰哥罗逼，周约三十馀亩。戏园之大，无以逾此，周有围墙，形如鸡卵，大半埋地下，高有十六丈，直径长六十丈，阔五十丈，门共八十有一。每门宽一丈四尺，深十馀丈。墙外望之，高冲霄汉；墙内视之，斜级重叠。可坐人十万七千有奇。现在只存石座三级馀迹，而外门内，更有一重围墙阑之。墙高一丈八尺，恐兽斗时，逸出惊人也。中皆空地，长三十丈，宽十八丈，地铺沙泥。其戏皆相斗之事，或兽与兽斗，或人

与人斗，或人与兽斗，彼此争斗，死伤不较，真以人命为儿戏矣。

119页 **万神庙** 詹森说：潘提翁庙［Pantheon］的名字暗示出它是献给"所有的神"，或者更精确说是，献给七个行星的神（共有七个壁龛），因此，金色的穹隆有象征意义，代表着天穹（Cf. *History of Art*, p.162）。光绪十九年（1893年）《画图新报》第四卷介绍万神庙如下：罗马城中庙宇有四百之多，至今犹有多座存焉，中有坚而且整者，名曰众神庙，建于耶稣前二十七年，六百年后，改为礼拜堂。庙之前，作洋台式，阔十一丈，有石柱十六根，高四丈六尺，圆径十五尺，俱整石凿成，柱顶有镂美丽花纹，光滑无比。其堂圆形，对径一百四十三尺。屋顶无片瓦，均用石砌。四周无窗棂，惟顶砌一圆洞，对径二十七尺，借以透光。是堂墙壁孔厚，礼拜时，外边虽有声响，不能闻于内也。

121页 **基督教徒开始遭受迫害** "当时谣言很多，都说基督徒在秘密集会中纵酒作乐，丑态百出，吃人肉，乱搞男女关系，摆赛埃斯蒂［Thyestes］筵席（希腊神话，赛埃斯蒂诱奸弟妇，其弟报复，将其三子杀死，摆人肉筵宴，款待其兄），实行俄狄浦斯的血族通奸，等等。这些指责，不但一般群众相信，有知识的人也信以为真。地方官吏很快获悉，基督徒不但不崇拜罗马的神，更坏的是，不肯在罗马皇帝雕像前烧香，奉他的名发誓，或通过其他办法承认他的神性。这是大逆罪［laesa majestas］，从政治上、宗教上都可判处死刑。在司法上，这是即决裁判，除罗马公民外，处决方式可由地方官任意决定。他们爱用的办法，通常便是把判处死刑的犯人投给斗技场的野兽，供大众观赏，这也往往成为被判刑的基督徒的命运。"（穆尔《基督教简史》，第52—53页，福建师大外语系编译室译，商务印书馆，1981年）

庞培（前106—前48） 古罗马统帅，公元前70年任执政官。公元前60年曾与恺撒、克拉苏结成前三头政治对抗元老院。后败于恺撒之手，在埃及被杀。

奥古斯都（前63—公元14） 恺撒之甥孙及养子，古罗马皇帝。原名盖乌斯·屋大维·图里努斯［Gaius Octavius Thurinus］，奥古斯都是称号，意为"神圣的"、"至尊的"，后给西方帝王用作头衔。他执政期间，诗歌繁荣，复制希腊雕刻成为风气，这些保护文化的举措，贡布里希在《小世界史》中特意大书一笔。（Cf. E. H. Gombrich, *Eine kurze Weltgeschichte für junge Leser*, Köln, 1985, p.119）

泰特斯（39—81） 维斯佩申之子，79年继承父位，为罗马皇帝。

尼禄（37—68） 古罗马皇帝，以挥霍、暴虐、放荡出名，曾迫害基督徒。

维斯佩申（9—79） 古罗马皇帝，曾建罗马大圆形竞技场、凯旋门等。

122页 **图拉真**（53—117） 古罗马皇帝，他在公元101—106年侵占达吉亚。

124页 **犍陀罗** 又译乾陀罗或健驮逻，古印度地名。在今巴基斯坦之白沙瓦及其毗连的阿富汗东部一带。公元前四世纪末随着马其顿王亚历山大的入侵，希腊文化影响到这一地区。公元前3世纪摩揭陀国的阿育王遣僧人来此传播佛教。由中亚入侵这个地区的希腊人接受佛教之后，约公元前1世纪中叶开始雕刻佛像，修建寺院。据说佛像的起源即始于此。在此以前，佛教徒们以菩提树（释尊在此树下觉悟）为宗教的象征。近年关于佛像的起源又有新说，认为其地在秣菟罗［Mathura］。但有明确纪年的最古老佛像却属迦腻色伽［Kanishka］。

夜半逾城 原文为The Great Renunciation，此处用意译。夜半逾城为佛的八相之一即出家相，《修行本起经》出家品第五载：

太子观见。一切所有。如幻如化。如梦如响。皆悉归空。而愚者保之。即呼车匿。急令被马。车匿言。天尚未晓。被马何凑。太子为车匿而说偈言

今我不乐世　　车匿莫稽留

使吾本愿成　　除汝三世苦

于是车匿。即行被马。马便跳踉。不可得近。还白太子。马今不可得被。菩萨自往。拊拍马背。而说颂言

在于生死久　　骑乘绝于今

骞特送我出　　得道不忘汝

于是被马讫。骞特自念言。今当足踏地。感动中外人。四神接举足。令脚不着地。马时复欲鸣，使声远近闻。天神散马声。皆令入虚空。太子即上马。出行诣城门。诸天龙神释梵四天。皆乐导从。盖于虚空。时城门神人现稽首言。迦维罗卫国。天下最为中。丰乐人民安。何故舍之去。太子以偈答言

生死为久长　　精神经五道

使我本愿成　　当开泥洹门

于是城门自然便开。（《大藏经》第三册，本缘部上，第467-468页，

大正原版，新文丰出版公司影印）

127页　**犹太法**　即摩西十诫，其中第二条为不可制造和敬拜偶像。见《圣经》之《出埃及记》第二十章第4节。

杜拉-欧罗玻斯　废墟名，在幼发拉底河附近，号称叙利亚沙漠的庞贝。经地下挖掘，发现许多保存很好的建筑，包括圣像壁画，是早期基督教艺术的重要证物。

摩西击磐取水的故事　事见《圣经》之《出埃及记》第十七章第1—6节，《民数记》第二十章。摩西领以色列人离开埃及，路经利非汀，因找不到水，人们干渴难熬，于是耶和华显灵，使摩西击磐出水。

圣幕　古犹太人的移动式神堂。

七连灯台　希伯来文为měnōrah，意为"烛台"，古代犹太教圣幕所用，是犹太教的象征。《圣经》之《出埃及记》第二十五章第31—40节载，此物为纯金制造，灯脚用手工槌成花枝状，左右各三支，中间一支，顶端烛座作花托状。

128页　**圣彼得**［希腊文Petros，约卒于公元64年］　一译伯多禄。十二使徒之一，罗马天主教会奉其为第一任教皇。他原是渔民，名叫西门。据福音书载，他带头承认耶稣是基督，为此耶稣给他取名"赛法斯"，意为"磐石"［Petros］，并说要把教会建此磐石上，要把"天国的钥匙"交给他。耶稣死后，他既传教又治病，成为早期教会的第一位领袖。后被捕，倒钉十字架而死。

圣保罗［希腊文Paulos］　一译保禄。生于罗马公民家庭，是犹太教徒和法利赛人（Pharisaios，意为"隔离者"，公元前二世纪至公元后二世纪犹太教内的一个派别），曾迫害基督徒。直到耶稣在光中向他显圣，他才转而信奉基督。他曾三次到小亚细亚和希腊等地传教，后被尼禄处死。

天空之神　对基督教而言是异教题材，有的学者把基督教在四世纪的这种兼容并蓄称之为圆融［syncretism］。

地下墓室　通常指二至四世纪初基督教徒在罗马城外挖掘的地窟。通道两侧的凹处作埋葬死难者用，有时也用为举行礼拜、祈祷的集会地。四世纪地窟大增，并用碑刻、壁画装饰内部，成为朝圣地。五世纪由于哥特人、汪达尔等异族入侵，逐渐废弃。

129页　**鸽子象征圣灵**　出自《圣经》之《约翰福音》第一章第32节："约翰又作见证说，我曾看见圣灵，仿佛鸽子从天降下，住在他的身上。"

第六章

133页　**半圆形后殿**［apse］　1. 在罗马时代的巴西利卡式会堂，是在中殿的一端或两端所设的半圆或多边形的龛。2. 在基督教教堂，它通常越过耳堂或唱诗班席，设在中殿的东端；有时也在耳堂一翼的末端。

　　唱诗班席［choir］　在半圆形龛和中殿或耳堂之间的一块正方形或长方形的地方，通常用阶梯、围栏或屏风与其他地方隔开，供牧师或唱诗班使用，也叫chancel［圣乐坛］。

　　中殿　1. 罗马时代的巴西利卡会堂的中央通道［aisle］，不同于侧廊；2. 基督教巴西利卡式教堂中的同样部分，从教堂的入口一直到半圆形龛或耳堂。

　　此词原意是"船"　《马太福音》第十四章记有耶稣履海保护门徒之船的故事，后来船便成了教堂的象征。nave源于拉丁词*navis*（船）。乔托1300年后曾在圣彼得教堂设计过巨型镶嵌画《耶稣履海》［*Navicella*］（或译扁舟），象征教堂之船。

　　侧廊　罗马时代的巴西利卡会堂或基督教教堂中与中殿平行的通道，它们之间被联拱廊［arcade］或柱廊［colonnade］分隔开。在中殿的每一侧有一条或两条这种通道。

135页　**格列高利大教皇**（590—604在位）　意大利本尼狄克会修士，当权期间曾大力整顿教会，他首先使用教皇称号，意为"上帝奴仆的奴仆"［Servus Servorum Dei］。

　　"文章对识字者之作用，与绘画对文盲之作用，同功并运。"　出自格列高利给马塞莱［Marseillies］主教的信，原文为"nam quod egentibus scriptura, hoc idiotis praestat pictura cernentibus"（Cf. *Patrologiae Cursus Completus*, ed. J. P. Migne, 1896, vol.77, column 1128）。此条系贡布里希教授函告。

　　基督用五个饼和两条鱼给五千人吃了一顿饱饭　事见《圣经》之《约翰福音》第六章第9-13节。

137页　**罗马帝国东部拒绝接受拉丁教会教皇的领导**　公元395年，罗马帝国分裂为东西两部分，基督教东派（主要在希腊语地区）和西派（主要在拉丁语地区）的分化便开始加剧，1054年正式分裂，两个教会都自称是公教的和正统

的。从近代开始，习惯把东方教会称为正教，西方教会称为天主教。

偶像破坏者　历史上大规模的偶像破坏运动有三次：第一次发生在八至九世纪，当时拜占庭帝国为夺取教会财富，采取支持破坏偶像的政策；第二次是在拜占庭的偶像破坏运动的影响下，查理曼帝国为控制罗马教皇，发起的破坏偶像运动；第三次发生在十六世纪，当时主张宗教改革的新教各派把废除圣像圣物作为改革的一项内容。

公元745年　是754年之误排，当时在君士坦丁堡召开了反对偶像崇拜的会议。参见穆尔《基督教简史》，第141页。翦伯赞主编《中外历史年表》（中华书局，1982年）作公元753年。

废除圣像崇拜　在拜占庭帝国，从公元754年的废除圣像崇拜会议到公元842年西奥多拉皇后［Empress Theodora］重申尼西亚会议的恢复圣像的法令，关于圣像的争执延续了一百多年，最后以崇拜圣像者的胜利告终。东正教节（在四旬斋的第一个星期日举行）就是纪念这一胜利的。

138页　**上帝之母**　指圣母玛利亚。公元451年查尔西登会议确定了这一称号的重要意义。后来玛利亚的地位远远超过圣徒。

圣像　源于希腊语eikōn，意为"画像"［likeness］、"像"［image］、"代表"［representation］，这三种意思用于不同的语境。最早的较为不专门化的意义跟基督教美术史及教义有关。其次是十九世纪后半期某些德国的艺术研究学派所用的更一般化的含义，实际上相当于"题材"［subject matter］，在这个意义上产生了图像志［iconography］和图像学［iconology］（关于图像学的著名论文"图像志与图像学"［E. Panofsky, "Iconography and Iconology", in *Studies in Iconology*, 1939］和"图像学的目的和范围"［Gombrich, "Aims and Limits of Iconology", in *Symobolic Images*, 1972］，见《美术译丛》1984年第3—4期）。最后，是二十世纪的某些语义学派和艺术理论学派所用的表达高度专业化的概念。这个词曾经特别用来指拜占庭教会和俄国、希腊的正教教会的圣像。

141页　**圣托马斯·贝克特**（1117—1170）　英国坎特伯雷大主教，因亨利二世认为他是推行新宪法的障碍而在1170年12月29日把他杀害。当时群情激愤。1173年他受尊为圣徒。乔叟［Chaucer］《坎特伯雷故事集》［*Canterbury Tales*］里写到过人们朝拜这位圣徒的盛况。

第七章

143页 **阿拉伯式图案** 一种卷曲或互相交织的植物纹样，伊斯兰装饰中最典型的母题。中世纪后期这种图案被欧洲人称为摩尔式［Moresques］，十六世纪当欧洲人对穆斯林艺术开始发生兴趣时，才用arabesques这一名称。但这种母题在希腊化时代艺术中就已发现，而伊斯兰在公元1000年才开始使用；不过，从那以后就成为穆斯林艺术家的惯用纹样，因为伊斯兰教不允许表现人物。在希腊化艺术中，这种植物形式以自然主义手法描绘，但对于穆斯林艺术家来说，则是练习想象力和发明能力的一次机会。他们必须遵循的唯一重要规则就是分开的叶子和连续的茎。在他们手里这种阿拉伯图案呈现出复杂的卷折样式，总是被对称安排，并且常常成为图式而从现实中分离出来。阿拉伯图案的发现在装饰艺术中能得到最好的研究，特别是在写本的装饰插图中。这个术语通过扩展也可用于文艺复兴的装饰家把流畅的线条与花果和想象形象交织在一起创作的结合物。

阿尔罕布拉宫 或译红堡园，墙壁用红土夯成，经营者为回教统治者阿玛尔［Al Ahmar］，建于1248—1354年，庭园以1377年所造狮庭最为精美。庭中只有橘树，用十字形水渠象征天堂，中心喷泉的下面由十二石狮围成一周为底座，故以狮名庭。（参见童寯《造园史纲》，第5页，建工出版社，1983年）

花园月夜景色 是波斯诗人哈珠·克尔曼尼［Khwaju Kirmani］（1280—1352）的《诗集》［*Diwan*］写本的一幅小型细密画，作者是十四世纪巴格达画家朱内德［Junayd］（Cf. Basil Gray, *Persian Painting*, Skira, Geneva, 1977）。

147页 **中国人很早就精通铸造青铜器的艺术** 公元前1200年前，中国的青铜冶铸技术已达成熟阶段。据《左传》，中国夏朝已开始铸铜。

中国人的葬礼习俗跟埃及人多少有些相似 作者此处说的葬礼习俗，当指像埃及一样在墓室墙上装饰图像的情形。否则，作者所说的时间有误。早在旧石器晚期中国的墓葬已出现。新石器时代墓葬就有明确制度，那时的随葬品多为陶器，也有妻妾随葬的情形。到了商代出现宏大的陵墓，墓葬制度等级

严格。在商王和大贵族的陵墓中有数十或上百的殉葬者。（参见王仲殊"中国古代墓葬概念"，《考古》，1981年第五期，科学出版社）

朝觐图 这块画像石为武班祠（左右室）前石室的第九石，无题。石呈长方形。高0.72米，宽1.65米，厚0.2米。画面分二层：上层左边刻一双层楼阁。楼上一贵妇人端坐，左右六男一女侍奉。楼下中坐一人，左边四人执笏，二跪二拜。右边二人执笏而立，其前一人抱一物，似乐器。楼房左边一合欢树，树下一车一马，左上部有一人弯弓射鸟。此层左上角一小格内有五人跪坐。下层刻车马人物向左行进，前为两轺车，其后有两骑执幡、两卒执管持杖。最后一车，盖经绛带，应为主车。（见骆承烈、朱锡禄《武氏墓群石刻》，第55-56页，曲阜师院历史系中国古代史研究室印，1979年）

许多圆形组合 古人谈艺尚圆，如清代桐城张英《聪训斋语》卷上："天体至圆，万物做到极精妙者，无有不圆。圣人之至德，古今之至文法帖，以至一艺一术，必极圆而后登峰造极。"中国古人关于圆的观念，参见钱钟书《谈艺录》第130-134页，《管锥编》第921-922页。

148页 **他们把艺术看成一种工具** 如曹植《画说》"观画者，见三皇五帝，莫不仰戴"等语。

149页 **责妻** 此为《女史箴图》卷中的一段，据晋张华《女史箴》，此段题为："欢不可以渎，宠不可以专。专实生慢，爱极则迁。致盈必损，理有固然。美者自美，翻以取尤。冶容求好，君子所仇。结恩而绝，寔此之由。"

150页 **参悟** 参悟的方式有许多种：或按节拍进行吐纳［瑜伽术，梵语为prāṇāyama］，或参悟据说能感动精神的特殊声音咒语［梵语mantra］，或参悟象征精神或现实性质的非常复杂的视觉模式的坛或结界［梵语maṇḍala］，或参悟简单的幻方［梵语yantra］。

神圣的词语出现之前和之后的一片静寂 参见《中道》第十八条："念出一种声音清晰可闻，而后愈来愈听不见，而感觉亦跟着深入这种无声的和声。"

参悟山水 默对山水，源于玄学的影响。《世说新语·容止篇》注引孙绰《庾亮碑》文曰："公雅好所托，常在尘垢之外。虽柔心应世，蠖屈其迹，而方寸湛然，固以玄对山水。"此处所述，据儒家乐水乐山，《韩诗外传》载："问者曰：夫智者何以乐于水也？曰：夫水者缘理而行，不遗小间，似有智者。动而之下，似有礼者。蹈深不疑，似有勇者。障防而清，似知命

者。历险致远，卒成不毁，似有德者。天地以成，群物以生，品物以正。此智者所以乐于水也……问者曰：夫仁者何以乐于山也？曰：夫山者万民之所瞻仰也。草木生焉，万物植焉，走兽休焉，四方益取与焉。出云通风从乎天地之间。天地以成，国家以宁，此仁者所以乐于山也"（《韩诗外传集释》，第110–111页，中华书局，1980年版）。《荀子》、《孔子集语》等书亦有类似的记载。

153页 **怎样画树石云** 作者在另一部书谈到讲授这些技法的教科书《芥子园画传》。他写道：

这些规则中有些给总结成四言成语，初学者可以通过吟诵记住它们，如下列画兰须知："先分四叶，长短为元。一叶交搭，取媚取妍……墨须二色，老嫩盘旋。瓣须墨淡，焦墨萼鲜。手如掣电，忌用迟延。"

所以如何创造一个令人信服的兰花形象的细致规则，自然也包括一段引文所讲的那种可以赋予最佳灵感的心境。元僧觉隐说："尝以喜气写兰，怒气写竹。以兰叶势飞举，花蕊舒吐，得喜之神。"

埃及艺术逐渐形成的公式适应于它们的目的，中国的方法也一定同样美妙地适应于这种极其一贯的文化中艺术的功能，甚至不是专家，这一点也看得一清二楚。它们关注的要点既不是图像的不朽，也不是似乎可信的叙事，而是某种称为"诗意"或许最为近真的东西。中国艺术家今天仍然是山脉、树木或花朵的"制造者"，他能凭想象使之涌现，因为他知道它们存在的秘密，不过他这样做是记录并唤起一种心情，而这种心情则深深植根于中国关乎自然万象的观念之中。（*Art and Illusion*, p.129, Phaidon Press, 1983）

那些中国大师的抱负是掌握运笔用墨的功夫 我在致贡布里希教授的信中请他谈谈对中国书法的看法，他引用过去讲演［The Romanes Lecture］（1973年）中的一段话作答：

中国书法在中国文化中的作用完全可以与音乐在我们文化中的作用相媲美。因此，要说明美学的客观主义的含义，没有什么比考虑一种与我们自己经验相距甚远的艺术更好的方法了。蒋彝教授在他对书法艺术的启迪性介绍中正确评论道：

"对于缺乏抽象视觉美的感觉，或者不能从汉字体会抽象视觉美的人来说，那些中国鉴赏家为没有显然逻辑意义的简单一笔或几笔而欣然沉醉的热

情几乎近于疯狂；但是这种热情并非浪掷，本书的目的就是解释这种快乐的来源。"（Chiang Yee, *Chinese Calligraphy*, p.107, London, 1938）

他确实履行了他的许诺，贡献出他的洞察和技巧，使我们深信那些鉴赏家远非疯狂。我们甚至可以通过遥远的一瞥，懂得一点他所列举的各种败笔：

"矜敛者弊于拘束，脱易者失于规矩，温柔者伤于软缓，躁勇者过于剽迫。"（*op. cit*., p.203）

读了这张罪名表，人们也就可以理解为什么当有位女士在宴会上问要学会并能品味中国的草书要多长时间时，卫利［Arthur Waley］答道："嗯——500年。"注意这并不是相对主义的回答。如果有谁懂行的话，那就是卫利，他知道那是很有些东西需要学习的，但他也暗示出自己学不了那些东西。（《理想与偶像》）

在画中寻求细节，然后再把它们跟现实世界进行比较的做法，在中国人看来是幼稚浅薄的　例如，张彦远《历代名画记》："古之画，或遗其形似而尚其骨气，以形似之外求其画。此难与俗人道也。今之画，纵得形似而气韵不生。以气韵求其画，则形似在其间矣。"又如魏庆之《诗人玉屑》卷五引《禁脔》："东坡曰：善画者画意不画形，善诗者道意不道名。故其诗曰：'论画以形似，见与儿童邻。'"

细密画［miniature］　1. 指金泥写本里的插画，源于拉丁语 *minium*，意为朱色，中世纪写本的章节开头字母常用朱色。从十七世纪以后，此词用来称呼所有类型的写本插画，因为弄错语源，把它和 minute（小）联系起来。我们今天所谓的 miniature，在中世纪叫做 *historia*。2. 也指称小型的画，特别是希利亚德等人的画。在伊丽莎白时代，这种画叫做 "limnings" 或 "pictures in little"（小尺幅的画），常常画在羊皮纸上，偶然也画在象牙或纸牌上。

154页　**藻鱼图**　日译本将此画作者译为刘寀，但据原书标明的年代，显然有误。我曾去信向日本著名中国美术史家铃木敬先生请教（因为他曾在欧美调查过中国古画），他认为此画是明代作品，但不知出诸何人之手。

第八章

157页　**黑暗时期**　大约十八世纪开始使用，由于苏格兰史学家罗伯特逊［W. Robertson］（1721—1793）在《皇帝查尔斯五世在位时期的历史》［*History of the Reign of Emperor Charles V*］（1769年）绪论部分的精辟阐述而著名。它曾用于公元476—800年这段时间；一般是指500—1000年；有时也称古希腊史中的一段类似时期，即公元前十一世纪到公元前十世纪。黑暗时期想法源于彼特拉克。他认为自公元五世纪到他本人那个时代的欧洲史并不是从罗马帝国到日耳曼–基督教的继承者的过渡史，而是那个一度强盛的文明衰落后的残余史。他自己时代的任务就是复兴往昔罗马的光荣。因此彼特拉克给称为"第一位现代人"。

　　哥特人、汪达尔人、萨克逊人、丹麦人　均是古日耳曼人的支系。维金人［Viking］，丹麦语原意为来自峡湾的人，指丹麦人、瑞典人、挪威人等北欧人，九世纪时从事海盗式侵袭，为害西欧甚烈。

159页　**但这并不等于说他们没有美感、没有自己的艺术**　克拉克说："如果一个人想找一件最足以区别大西洋人与地中海人的象征，或者是一件跟希腊神殿完全相反的代表性艺术品。那必非维金船莫属了。希腊神殿坚固，具有静态之美，维金船则轻巧，具有动态之姿。"（K. Clark, *Civilization*, p.14, Harper and Row, N. Y., 1969）

　　诺森伯里亚　为英格兰安格鲁–萨克逊王国的名字。林迪斯法恩［Lindisfarne］在诺森伯兰［Northumberland］沿海附近，即著名的"圣岛"，圣艾丹［St Aidan］于公元635年在那里建立修道院。福音书的作者可能是林迪斯法恩的主教爱德弗里斯［Eadfrith］，那时，特别是在安格鲁–萨克逊的英格兰，很有地位的教会人士有时是很有天赋的手艺人。（Cf. Edward Lucie-Smith, *The Story of Craft*, p.114, Phaidon, 1981）

161页　**林迪斯法恩福音书**　正是这一类画使法国美术史家弗西雍［Henri Focillon］接受沃尔夫林和李格尔关于形式自律发展的论点，他在《形式的生命》［*Vie des Formes*］（1934年；现有陈平先生的精彩译本，北京大学出版社，2011年）提出，艺术的生命就在于形式的变化，其生命力可以从一个中心主

题产生的无限变化中体现出来。

163页　**查理曼**　768—814年在位，欧洲中世纪著名大帝，法兰克国家加洛林王朝的第二代君王。

接近大约三百年前在拉韦纳建造的一所著名的教堂　查理曼公元800年抵达罗马，教皇为他加冕成为新的神圣罗马帝国皇帝。回途中路经拉韦纳，他在圣维达尔教堂［St Vitale］看见查士丁尼［Justinian］和西奥多拉的镶嵌画，才知道一个皇帝原来那么荣光（他一向只穿朴素的法兰克蓝袍），返回后便决定建立一座圣维达尔式的教堂。

166页　**泥金写本**［illuminated manuscript］　一种带有图画和各种装饰物的写本。illuminated源于拉丁文关于雄辩或散文体的词*illuminare*，这里意为装饰。主要类型有三种：Miniature，小画，它或是说明性的，或和原文结合在一起，或占据整张书页，或作为边框部分；Initial Letters，起首字母，它包括用人物或动物装点的字母和精心推敲成的装饰性字母；Borders，边框，它可以由miniature组成，更常见的是用装饰性母题构成。

基督为门徒洗足　犹太人入座是脱下鞋半卧在一种躺椅上，所以入座前要洗脚，这本是仆人的事，耶稣在与门徒分别前为他们洗脚，含有为他们留下一个谦卑事人的榜样的寓意。另外还有一层寓意：一个已经蒙主赦罪的人，难免沾染世俗尘土，所以须让主洗净，但无须全身再洗。

右边的一个门徒正在脱下靸鞋　传统上把系靸鞋的门徒看作犹大，此处脱靸鞋者不知何指。

167页　**堕落后的亚当和夏娃**　克拉克说，看着这件浮雕，不禁想起维吉尔的诗：当埃涅阿斯因船失事漂流到荒岛害怕碰到野蛮人时，由于看到一些雕像才定心："人生的不幸赢得了同情之泪，万物必死的道理触动了他们的心"。（Cf. *Civilization*, pp.29−31）

169页　**诺曼底公爵威廉征服英格兰**　1064年，韦塞克斯伯爵哈罗德落到诺曼底公爵威廉手中，被迫宣誓帮助威廉取得英格兰的王位。1066年威廉征服英格兰。

贝叶花毯　或译贝叶挂幛，可能系征服者威廉之妻及其宫廷中的贵妇所绣。此画或题作《威廉的部队白诺曼底渡海至英格兰》。（见海斯穆恩、韦兰《世界史》第504页，中央民族学院研究室译，三联书店，1975年）

第九章

171页　**诺曼底风格**　直到十八世纪末此种风格在英国还未与萨克逊风格的建筑有明确区别。它们二者都被认为是还在苟延的、最终被尖拱的哥特式取代的罗马式建筑的低劣形式。然而不到十九世纪，一些作者就倾向认为诺曼底建筑是尖拱风格的最初阶段，甚至用这个术语指称尖拱建筑风格。只是随着里克曼［T. Rickman］（1776—1841）《英国建筑分类》［*An Attempt to Discriminate the Styles of English Architecture from the Conquest to the Reformation*］（1817年）用窗户形式的术语对中世纪建筑分类，诺曼底风格才成为一个完全明确的概念。像很多这类术语一样，它由于经久运用，已变得令人误解。在二十世纪建筑史著作中，它单指英国的罗马式建筑，也包括在诺曼底征服之后专门从诺曼底传到英国的罗马式风格。不过，用这个术语描述十二世纪末的建筑不尽符合实际，诺曼底风格掩盖了这样的事实：在那个时期，英国的建筑经历了一种颇具特色的发展，并不与欧洲大陆的诺曼底平行。在英国，第一座诺曼底风格的建筑是威斯敏斯特教堂［Westminster Abbey］，为忏悔王爱德华［Edward the Confessor］在诺曼底征服之前所建。

罗马式风格　美术史家用罗马式这个术语指中世纪西欧艺术和建筑的两次盛行的国际风格中的第一次。它的各个构成阶段复杂，且难以追溯，因为很多标志不是毁灭损坏就是错综交互；但一般说来成熟的罗马式风格大约在十一世纪中叶出现，到十二世纪结束。第二种国际风格哥特式在十二世纪后半期从罗马式中发展出来并取而代之。

　　中世纪的主要艺术是建筑，像"哥特式"一样，"罗马式"最初是建筑术语，后来扩用于那个时期的其他艺术。用为描述性术语，罗马式最早出现在十九世纪初期，指称罗马建筑的一切派生物，它们于罗马帝国崩溃和哥特式开始的一段时期（约500—1200）在西方发展起来。但是，当那个时期产生的知识和它的复杂性受到赏识时，史学家们发现用罗马式便于识辨那些十一世纪和十二世纪的成熟风格，并把这个术语限用于此。由查理曼发动的建筑复兴常常称为加洛林罗马式［Carolingian Romanesque］，且当作一个性

质截然不同的风格单位。"首次罗马式"［First Romanesque］这个名字先前叫做伦巴底式［Lombard］，已经给予了一种国际性的地方建筑风格，那种建筑在九世纪起源于意大利北部，然后跨越欧洲西南部的大部分进入莱茵河流域和隆河［Rhône］流域，并在其地成熟起来。这种"首次罗马式"连同在奥图帝国下的德意志艺术，以及十世纪后期至十一世纪初期在法国的蓄势发展，有时候合起来称为"早期罗马式"［Early Romanesque］。英国的罗马式即诺曼底风格。

罗马式艺术家结合罗马、拜占庭、蛮族和加洛林艺术的母题和特性，凭借某种活力、灵感和财富，在教会特别是修道院创造出一种新型的国际性风格。许多大修会（包括克吕尼修会［Cluniac Order］、西多会［Cistercian Order］、加尔都西会［Carthusian Order］）都在十世纪和十一世纪建立起来并迅速发展，在全欧建立了数百座教堂。克吕尼［Cluny］一地就曾拥有约1450座房子，直到现在还有325座。这些修道院由于礼拜仪式的需要，提出一些新的建筑问题，并为一类新型的建筑提供了功能的基础。但是他们对这些问题的直接解决——连接空间的新方式，有规则的组合成分——并不能单用功能的术语去解释。审美的沉思和急于创造表达修道院的基督教世界观的建筑象征也起了部分的作用。一些史学家在这种风格中看到了封建僧侣制社会结构的一种反映。

在这些艺术中，罗马式关心先验的价值是再明显不过了。它们很少具有自然主义和古典的或后期哥特式艺术所具有的人文主义热情。自然中的形体被自由转换成线条或雕塑的设计，这些设计有的高贵、宁静、严峻，而另一些几乎是被发疯的幻梦般的激情所搅扰。因为罗马式艺术的富有表现力的变形和自然形式的风格化，像许多往昔的伟大的非自然主义风格一样，必须等待着一场感受性上的革命，这场革命是由于现代艺术为了获得更广泛的赏识而引起的。（以上据《牛津艺术指南》）

贡布里希指出：按照威特鲁威制定的规范［norm］，罗马式是一个非古典的名称。冈恩［William W. Gunn］1819年在《季评》［Quarterly Review］上发表《关于哥特式建筑的起源和影响的调查》［Inquiry into the Origin and Influence of Gothic Architecture］，说意大利语的后缀 -esco 确实有堕落的意味，"例如现代罗马人自称 Romano，而轻蔑地用 Romanesco 来称

归化的外国人。我以同样的观点来考虑所讨论的建筑"。在冈恩的前一年，法国的热维尔［C.-A. -A. de Gerville］介绍Roman这个术语也说："大家都承认这种粗野笨重的建筑是被我们粗野的祖先弄得变质或堕落的 *romanum* 作品"［*tout le monde convient que cette architecture lourde et grossi è re est l'opus romanum dénaturé ou successivement dégradé par nos rudes ancêtres…*］（Cf. Gombrich, *Norm and Form*, pp.85-86）。

教堂的尖顶　教堂不仅以其巍峨的尖顶控制空间，而且以其钟声和人们在其内部进行的节日礼拜控制了时间，即以钟声调度工作时间，以节日调度日常生活。参见列斐伏尔［Lefebvre］《美学概论》，第87页，杨成寅译，朝花美术出版社。

十字形耳堂　巴西利卡式教堂中十字形空间的左右翼部，和中殿成直角，它通常和圣乐坛［chancel］或半圆形龛分开。

175页　**拱顶**［vault］　通常用石头、砖或混凝土制成，有扶垛支撑。主要类型有：1. 筒形拱顶［barrel vault］，半圆柱结构，由一些连续拱组成；2. 交叉拱顶［groin vault］，是两个同样大小的筒形拱交叉而成，它带有四个间隔部分的开间［bay］，间隔的交接处形成穹棱［groin］；3. 肋式交叉拱顶［ribbed groin vault］，肋加在穹棱上，在结构和装饰上都起作用；4. 六肋拱顶［sexpartite］，是一种肋式交叉拱顶，在这种拱顶中用肋把每个开间分为六个间隔；5. 扇形拱顶［fan vault］，是肋式交叉拱顶的精致化，运用了像锥体一样的花饰窗格，十五世纪发展于英国。还有穹隆拱顶［domical vault］、四分拱顶［coved vault］、叠涩拱顶［corbel vault］等。

　　肋　一种细长的像拱并支撑着拱的物件，把拱的表面横截为若干部分。在后期哥特式建筑中，往往把它的装饰作用放在首位。

176页　**上帝的宝座由四个生物共擎**　据《新约》之《启示录》第四章记载，约翰也见到了这一幻象，"宝座周围有四个活物，前后遍体都布满了眼睛。第一个活物像狮子，第二个像牛犊，第三个脸面像人，第四个像飞鹰"（第6-7节）。福音书的诠释者认为，这四个活物显示了福音书的四种特点，是基督完美的象征：至高的权柄（狮），谦卑的事奉（牛），无比的睿智（人），属灵的奥秘（鹰）。

177页　**弗朗索瓦·维龙**（1431—约1463）　法国抒情诗人，主要诗作有《小遗言

集》［*Le Petit Testament*］（约1456年）、《大遗言集》［*Le Testament*］
（约1461年）。

此处引诗出自他的《祈祷圣母的抒情诗》［*Ballade Pour prier Nostre-Dame*］，原文为：Femme je suis, pauvrette et ancienne, /Qui rien ne sais, onques lettre ne lus, /Au moùtier vois, dont suis paroissienne, /Paradis peint, où sont harpes et luths, /Et un enfer oû damnés sont boullus: /I'un me fait peur, I'autre joie et liesse。

英国诗人罗赛蒂［Rossetti］和爱尔兰诗人辛戈［J. M. Synge］（1871—1909）都曾译过此诗。本书的英译系贡布里希自译。

180页　**圣母领报**　或译"报喜"、"受胎告知"、"圣告"，天使加伯列［Gabriel］告诉玛利亚将生耶稣。事见《路加福音》第一章第26–38节。

181页　**圣威廉马若斯**　几乎所有的圣徒词典都不载此人，本书中绘有他的画，出自一本纪念圣徒的年历 *Martyrologium*。（圣格伦和圣威廉马若斯，系贡布里希教授函告）

圣加尔　公元600年左右的爱尔兰修士。曾长期居住在施坦纳希［Steinach］河流域，在那里传播福音直至去世，纪念日为10月16日。约公元720年在他当年的隐居处建立了著名的圣加尔修道院。

圣格伦　古罗马军团的一位官员，在戴克里先［Diocletian］皇帝迫害基督徒时殉难。科隆有奉献给他的教堂，但在科隆之外崇拜他的人很少。

183页　**圣乌尔苏拉**　是一位信仰基督的英国国王之女，为避免和异教徒的王子结婚，率11000贞女乘船逃走，她们到达科隆城时得到天使的指示，往罗马朝圣。返回途中科隆已被匈奴人所困，她和随从亦遭屠戮。据说圣乌尔苏拉被一个匈奴王子用箭射杀，因为她拒绝匈奴王子提出的条件，后人据此编出不同的传说。但据第五（或第四）世纪科隆城的《圣教志》［*Clematius Inscription*］证实，确有一批贞女（数目不详）在科隆城被杀并受到教徒们的崇拜。她的纪念日在10月21日。尼德兰的美姆林画在圣乌尔苏拉神龛［Shrine of St Ursula］的画作和意大利的卡尔帕奇奥［Vittore Carpaccio］（1460/5—1523/6）的巨幅连作《圣乌尔苏拉的传说》［*Legend of St Ursula*］都非常著名。

构图［composition］　据 *The Oxford Companion to Art*，构图的小史如下：

构图拉丁语作 *compositio*，相当于希腊语的 *synthesis*，是关于结构或布局的通用术语。*compositio* 和 *synthesis* 用于所有的艺术部门，具有中立的意义，不包含美或美学价值。这样狄米特里乌斯 [Demetrius] 用 *synthesis* 几乎等同于"风格" [style]，例如："composition [synthesis] 的平滑……完全不适合有力的语汇" [*On Style*, 299]。威特鲁威用以解释神庙（对他而言，美学的思索不言而喻）的结构 [composition]，它有赖于对称之美。有时composition被用于和 *dispositio* 紧密相关的意义，有时指题材的布局。最后这种用法在中世纪非常流行，但另一方面中世纪的实践却很少背离古典传统。例如阿奎那 [Aquinas]（1225—1274）《神学大全》[*Summa theologiae*]（1266—1273）说："艺术作品的形式来自艺术家的观念，因为它们除了 *compostio*，排列 [ordo] 和形状 [figura] 之外一无所有。"中世纪神秘主义学者胡戈 [Hugo，即Hugues de Saint-Victore]（1096—1141）用composition指单个事物的各部分的安排，而disposition指一组中许多事物的安排。波纳文图拉 [Bonaventura]（1221—1274）在讨论艺术的创造性时区分了模仿的活动（就模仿而言，肖像画是一种范例）和想象的活动。他认为后者并不创造新事物而是创造新composition。按照塔泰基维茨 [Tatarkiewicz]《美学史》[*Historia Estetyki*] 的说法，*compositio* 在中世纪使用起来，主要用于音乐和建筑，特别是用于纯形式的美。

在文艺复兴时期 *compositio* 一词没有更多的特别含义。皮尼亚 [Giovanni Battista Pigna] 对贺拉斯《诗艺》[*Ars Poetica*] 作了详尽评注，他区分了诗的材料 [rēm] 和词语 [verba]，而 *compositionem* 则是材料和词语的结合。他说："composition是诗的整体形式，是诗人的全部力量所在"（《贺拉斯的诗艺》[*Poetica Horatiana*]，1561）。但是塔索 [Torquato Tasso]（1544—1595）论十四行诗则认为："显然，观念是目的，所以谈论的形式和诗的词语与构成 [composition] 是材料和工具" [*Lezione sopra un sonetto di Monsignor Della Casa*, 1565]。从十六世纪到十七世纪，这个源于古典修辞理论的术语在艺术理论中正式定型。朱尼乌斯 [Franciscus Junius]《古人的绘画》[*The Painting of the Ancients*]（1638年）认为绘画的五个组成部分是invention [发明]，proportion [比例]，colour [色彩]，motion [动机]，disposition [布局]。disposition，或者说"整体的安排"，换为

学院派的语言，大致相当古典时代和中世纪的 *compositio*，即一件艺术品的平面安排或结构安排。这样尚布雷［Fréart de Chambray］在朱尼乌斯的影响下，撰写《绘画的完美观念》［*Idée de la perfection de la peinture*］（1662年），把disposition定义为"形象的有规则的排列或配置"［la collocation ou la position regulière des figures］。

从古典的希腊时代以来，基于部分与部分、部分与整体之间的比例与和谐的composition理论，已经把符合古典理想的一件艺术品设想为一个有机整体——柏拉图首先使用这个比喻。亚里士多德《诗学》提出，一件艺术品的统一性应该是："任何部分一经挪动或删削，就会使整体松动或脱节"（第八章）。这种观点影响了后来的各个时代。其他的人如德皮勒［Roger de Piles］（1635—1709）在《绘画原理》［*Cours de peinture par principes*］（1708年）中强调了贯穿于整体的和谐的重要性。

把composition看成一个美学的观念，其原则在现代已经由奥斯本［H. Osborne］《美的理论》［*Theory of Beauty*］（1952年），阿恩海姆［Rudolf Arnheim］《中心的力量：视觉艺术构图研究》［*The Power of the Center: A Study of Composition in the Visual Arts*］（1988年）给出阐述。但更深入的讨论，出自美术史领域的学者，例如巴克森德尔［Michael Baxandall］《乔托和演说家》［*Giotto and the Orators*］（1971年），布劳［Charles Bouleau］《画家的秘密几何：艺术中的构图研究》［*The Painter's Secret Geometry: A Study of Composition in Art*］（1980年），埃杰顿［Samuel Y. Edgerton Jr.］《乔托的几何遗产：科学革命时代的艺术与科学》［*The Heritage of Giotto's Geometry: Art and Science on the Eve of the Scientific Revolution*］（1991年），普特法肯［Thomas Puttfarken］《绘画构图的发现：1400—1800年绘画中视觉秩序的理论》［*The Discovery of Pictorial Composition: Theories of Visual Order in Painting 1400—1800*］（2000年）。贡布里希讨论莱奥纳尔多、拉斐尔的几篇精彩论文"Leonardo's Method for Working Out Composition"，"The Form of Movement in Water and Air"，"Raphael's Madonna della Sedia"，中译本刊于《艺术与人文科学》、《文艺复兴：西方艺术的伟大时代》。

第十章

186页　**扶垛**　抵在建筑物外墙的凸出的支撑物，通常用以抵抗穹顶或拱的侧面压力。飞扶垛是侧廊上面的拱形支撑物，上面抵住中殿的外墙的上部，下面是坚固的支柱，用以抵消中心穹顶的巨大外推力。

　　花饰窗格　1. 哥特式窗户上的石头装饰部件。在板型花饰窗格［plate tracery］，窗户是凿穿坚固的石头而成；在条型花饰窗格［bar tracery］，玻璃占了支配的地位，细长的石条被附加在窗户上。2. 许多不同的材料制成的类似装饰，用于墙壁、神龛等上面。

188页　**主教堂大都设想得十分大胆，十分宏伟**　1163年巴黎圣母院是创纪录的建筑，拱顶离地114英尺8英寸（约34.95米）。1194年沙特尔主教堂超过圣母院，达到119英尺9英寸（约36.5米）。1212年兰斯［Rheims］主教堂耸然高达124英尺3英寸（约37.9米），而1221年亚眠［Amiens］又达到138英尺9英寸（约42.3米）。这种破纪录的竞争在1247年达到顶峰，出现了高达157英尺3英寸（约47.9米）的包菲市［Beauvais］唱诗班席的拱顶方案——结果，它在1284年倒塌。（Jean Gimpel, *The Cathedral Builders*, p.44. N. Y., 1961; Cf. Gombrich, *Ideals and Idols*, p.64, Phaidon, 1979）

192页　**圣母安息**　按照一个传统的说法，圣母没死，只是睡了三天，因此叫Dormition［安睡］。雅各·德·沃拉吉纳［Jacobus de Voragine］（约1230—约1298）《金传奇》［*Golden Legend*］说圣母的灵魂从身体中飞出，飞到了基督的怀里。参见《艺术的故事》图180。

195页　**《诗篇》**　或译《圣咏集》，《旧约》中的一卷，共150篇。篇首所署主要作者三人，即大卫、可拉后裔和亚萨。全书约在公元前300到公元前180年之间编成。

196页　**画谱**　供艺术家作画参考的素描或版画集。中世纪的画谱包括普通的图样，例如各种姿势的人体与动物、花卉等，提供给画家、雕塑家、手艺人使用。它们是传播艺术观念的一种好材料。最重要的画谱为维拉尔所作。

　　马修·帕里斯（1200—1259）　或译巴黎，因留学巴黎城，故名。英国历史学家，著有《大编年记》［*Chronica majora*］、《小史》［*Historia minor*］。

198页　**皮萨诺浮雕作品的题材**　据《圣经》载，耶稣诞生后，有三种人来找：第一
种是东方三博士，他们是虔诚而有智慧的人，他们寻到圣婴，奉献了黄金、
乳香和没药。这三种礼物象征耶稣为君王、祭司和先知的三重职事。他们寻
找圣婴是为了朝拜这位新生君王（见《艺术的故事》图168）。第二种人是
希律，他是为了杀耶稣而找耶稣。第三种人就是这件作品中的牧羊人，他们
寻找耶稣是要把天使关于圣婴的话传开，为主作见证，又是为了赞美主，
把荣耀归于主。牧羊人得到天使的信后即虔诚而急切地来找耶稣（参见图
185，图215）。

201页　**湿壁画**［fresco］　意大利文，意为"新鲜"。用一种类似水彩的涂料绘
于灰泥上者叫壁画；其中绘于干灰泥者叫"干壁画"［fresco secco，简称
secco］，和一般胶彩壁画的效果差不多，同时也都有颜料容易剥损的缺点；
真正的湿壁画（也叫 buon fresco或fresco buono）兴起于十三世纪的意大利。
制作方法是先在墙上抹一层较粗糙的灰泥，然后再涂上比较细的第二层灰泥
［arricciato］，接着把整个壁画构图的素描大样［cartoon］透描上去，再涂
上更细的第三层灰泥（即壁画表层［intonaco］），涂抹面积以一日的工作
量为准。在这块"表层"上，还要配合其他未涂"表层"的部分（原先描有
底稿），再描上底稿，然后将溶于水或石灰水的颜料画在表层的湿灰泥上，
颜料干后，会变得很淡，着色时务必先斟酌浓度。颜料用矿物颜料，在湿灰
泥上会起变化，和墙壁结为一体，不易剥落。

202页　**乔托的《哀悼基督》**　詹森说，这幅画中的树林有双重作用。它干枯孤独，
暗示出自然分担着救世主的死亡。它还使我们想起但丁《神曲》描写的知识
之树，由于亚当和夏娃的犯罪而变得枯萎，又由于基督的牺牲而获得再生。
（*History of Art*, p.326）

　　他们关心乔托的生平，叙述他聪敏机智的轶事　卜伽丘《十日谈》中"潘斐
洛的故事"说乔托为佛罗伦萨增加了不少的光荣。关于乔托的轶事很多，
最著名的是契马部埃［Cimabue］如何发现这个牧羊童的天才（见瓦萨里的
《名人传》，吉伯尔蒂的《评述集》［I Commentarii］），它很可能是希腊
的希罗多德［Herodotus］发现修昔底德［Thucydides］、苏格拉底发现色诺
芬故事的翻版。十九世纪，这种轶事成为绘画中的流行题材，特别是在法
国，但也出现在英国（例如莱顿［Frederik Leighton］）和德国（例如科奈利

乌［P. Cornelius］）。

205页　**美术史就成了伟大艺术家的历史**　贡布里希与埃里邦［Didier Eriben］的对
话集 *A Lifelong Interest*（1991年）第三节专谈《艺术的故事》，其中论及乔
托的美术革命，现援引如下：

　　问：除了希腊美术革命，美术史上还有另一场革命。当艺术家开始在画上
签名的时候，这标志着我们所知道的艺术家的诞生。你说这是从乔托开始的。

　　对，但你不可太教条化。在乔托之前也有签名，比如在古希腊，艺术家
在花瓶上签名。但我们所说的在艺术作品上签名的大师是从乔托的时候开始
的，这点相当正确。

　　问：在什么时候艺术变成了一种机制［institution］？

　　我想是在十四世纪，这的确和乔托有关，佛罗伦萨的人们以乔托为荣。琴
尼尼［Cennini］写到："我的师傅是乔托的学生。"它变成了一种承袭关系。

　　问：我们是否可以说这就是美术史的真正开端？

　　对，我想是的，在那以前也有签名的艺术家如金匠等。十二世纪的晚
期，凡尔登的尼古拉［Nicholas of Verdun］备受推崇，给请到匈牙利和维也
纳工作。中世纪人们描述艺术的方式在很大程度上是以《圣经》和所罗门殿
堂［Temple of Solomon］的建造为样板的。从远方请著名大师的做法可以在
《圣经》中找到，因为所罗门曾经从提尔［Tyre］请过一名著名的工匠。尽
管如此，两者之间仍然有别，乔托时代的画家有一种新的意识，签名成了一
种民族骄傲的问题："乔托是我们的！"这就是佛罗伦萨当时发生的事，它
后来变成传统。在十四世纪人们同时形成另一种观点，即乔托也犯错误。这
种看问题的方法持续很久，至今依然存在，所以人们可以做得比乔托更好。
在十八世纪可能出现了第二次转变，这一点我在写《艺术的故事》的时候还
不知道，最近我从刚才提到的艾布拉姆斯的那本书中知道了这一点。当时人
们的艺术观念，首先是"美的艺术"［Fine Arts］。然后是"艺术"成了某
种类似宗教的东西，某种有教化意义的东西。人们当时认为诗歌、音乐、绘
画属于艺术的审美范围，是某种我们应该仰慕的东西，它对我们具有影响和
改善的作用。在十五世纪则不是这回事，当时的画家仅仅是画家，是一位
匠人。十八世纪发生的变化与当时人们到意大利的Grand Tour［大旅行］有
关，与人们把艺术看成是某种宗教的态度有关。

第十一章

207页 **乔叟**（约1343—1400） 英国伟大诗人。这里指他的《坎特伯雷故事集》中描写的人物，他们都是到坎特伯雷朝拜托马斯·贝克特的香客。注意本章中三次提到乔叟，来说明十四世纪是乔叟描写的那种香客的世纪。美术史家考奈尔［Sara Cornell］说："中世纪的香客朝圣的故事是信仰、迷信、经济投机和政治机敏的混合物"（*Art, A History of Changing Style*, Phaidon, p.85, 1983）。但她用"十字军东征和香客朝圣"［Crusade and Pilgrimages］当作罗马式时代的标志来描述的是十一世纪，与贡布里希不同。

早期英国式 1817年，里克曼以窗户的形式为英国中世纪建筑风格分类，他使用的术语依次为Norman，Early English，Decorated，Perpendicular，为后人所采用。早期英国式的窗户呈细长状，不是双联窗［mullions］。二十世纪建筑家仍用此词，但含义宽泛。

盛饰式 这个术语主要指十四世纪的英国哥特式建筑风格，后来严格限定在1250年—1350年之间。它使用条型花饰窗格，这种窗户由细长的石条组成，有直有曲，为组成多变的图案提供了很大的可能性，因为它比以前的尖头窗［lancets］要宽得多。开始，花饰窗格的图案还较单纯，基本是圆形和弧形，有变化丰富的内曲线相交成的尖角纹样［cusps］，但到后来（1300年），曲线变成起伏的线条，图案变得像雨点或火舌。盛饰式风格的花饰窗格早期是"几何式"，晚期是"曲线式"。

211页 **基督讲解教义** 事见《新约》之《路加福音》第二章第46-47节。表现耶稣的智慧倾倒全座。

212页 **Ave gratia plena** 拉丁文，意为"万福，满被圣宠者"，天主教的《圣母经》即以此为首句。

白色百合花 用百合花象征纯洁来自古典时代，盖因花色洁白之故。由于《旧约》之《雅歌》中新娘（她往往给看作圣母）自比"是谷中的百合花"（第二章第1节），所以百合花是圣母之花。

214页 **但丁《神曲》中的乔托** 见但丁《神曲》之《炼狱篇》［Purgatorio］（XI 94-96），原文：Credette Cimabue ne la pittura/ tener lo campo, e ora ha Giotto

il grido, /sì che la fama di colui è scura［契马部埃在绘画界里可称独步，然而现在的乔托已经压倒他的荣誉，呼声更高］。

彼特拉克珍藏的劳拉肖像 据说彼特拉克1327年在教堂见过劳拉一面之后，劳拉的形象便铭刻在他心中，成了诗歌创作的灵感源泉，他的《歌集》［*Canzoniere*］366首抒情诗大都为劳拉而作。这里提到的一段原文如下：Ma certo il mio Simon fu in paradiso/onde questa gentil Donna si parte;/ivi la vide, et la ritrasse in carte/per far fede qua giú del suo bel viso. /L'opra fu ben di quelle che nel cielo/si ponno imaginar, non qui tra noi, /ove le membra fanno a l'alma velo…［我的西莫内一定是在天国住过，而这位高贵的淑女就来自那里；他在那里看见她并为她画下肖像，留下她那可爱的容貌。这是一幅只能在天国而不是在我们当中才能想象出来的作品，而在我们当中，躯体是一块遮掩灵魂的面纱……］。

215页 **自雕像** 原文self-portrait，在绘画中译自画像。不论在何时，自画像都必须符合两个简单的目的：一个艺术家永远以他自己为最方便的模特儿，并且进一步，让他自己的画像具有使他永垂不朽的意义，是他为自己建立起来的纪念碑。然而，在身着华丽的贵族衣饰的鲁本斯的自画像和凡·高的激动的无产者的自画像之间有着不同的世界。任何制作自己画像的艺术家更多专注的是他自己而不是其他题材。他将不仅努力描绘他的外貌，而且在某种意义上也将像他所想看到的那样再现自己。

自画像的首次记载似乎是出于艺术技巧和才能的自豪表白：普林尼告诉我们，萨莫斯［Samos］的建筑家和雕刻家提奥多罗斯［Theodorus］用青铜翻制了自己的肖像，右手拿着一个锉，左手拿着一个为显示其宝石雕刻家身份而制作的工艺品样本——一辆制作精妙的四马拉着的战车，战车如此之小，以至可被一同制作的一只苍蝇盖住。这可能是个传说，但这种自画像的类型（表现出一个带着自己作品或正在工作中的艺术家）已经传到了现代。

要是一个艺术家把自己放在一群人物形象当中，那么这种自画像就起着用画像签名的作用。贝诺佐·戈佐利画的湿壁画《三大博士到伯利恒朝圣》（图168为局部），其中有个带着高帽的男人，画上有题词 *Opus Benotii*［贝诺佐之作］。但这类自画像并非文艺复兴特有，它们在古埃及和希腊可能就存在了。我们得知，菲狄亚斯就把自己的肖像放进《处女雅典娜》［Athena

Parthenos] 雕像盾上表现亚马逊人 [Amazons] 作战的一群武士的浮雕当中。人们猜测，凡·艾克兄弟、马萨乔、拉斐尔和许多其他艺术家也都藏身于他们大型构图作品中的某个地方。这种鉴定是否总是正确，大可怀疑；多半可能是那些旅游指南手册所编，以满足公众们想知道一幅画的作者到底是什么样子的好奇心。

以图画签名还有另外的形式。在马修·帕里斯《英国史》[*Historia Anglorum*] 的优美的卷首插画上，我们看到这位著名的画家跪在圣母面前。十二世纪的画师里奎纳 [Riquinus] 在诺弗戈拉德主教堂 [Novgorod Cathedral] 青铜大门上做有签着他名字的画像。十五世纪吉伯尔蒂在佛罗伦萨为洗礼堂制作的两套大门上也是如此。十四世纪的建筑家帕勒尔，在布拉格的圣维塔斯主教堂 [St Vitus's Cathedral] 把他的自刻像放进教堂拱门上的拱廊内那些高贵的肖像当中（图142）。这类"签名"最引人的也许是皮尔格拉姆 [Anton Pilgram]（十六世纪初期）在维也纳的圣司提反教堂 [St. Stephen] 讲坛上的图画签名。

丢勒似乎是第一个为着完全不同并且带着更多个人目的使用自画像的艺术家。他要像意大利同事和赞助人一样成为一个绅士（例如藏于普拉多宫的自画像）。他研究他的面部表情（素描，藏于利沃夫 [Lwów]），或者借助他自己的头部来证实美与和谐的规则（藏于慕尼黑）。而伦勃朗的自画像甚至更集中于解决心理的和艺术的任务。现存世有大约60幅油画自画像和20幅左右版画自画像，一系列令人感动的自我披露被展示出来：年轻时的自得，中年的宁静，老年的衰微——这一切都以卓越而不带偏见的形象作了记录。

艺术家一旦自我觉醒，他们就常常充分论证性地运用自画像来确定他们的地位：从十六到十九世纪保存下来的最佳的典型例证也许就是委拉斯克斯的《宫女》，那幅画中，画家把他自己描绘为穿着昂贵僵硬的宫廷服装正在工作的样子。与此相似，从浪漫主义时代以来，艺术家已然用自画像表明，他们完全不同于常人的那个世界。他们衣着不同，常常不修边幅或放浪不羁，并且不怕用这种方式露面。库尔贝就是最好的例证。在二十世纪的艺术家中这样类型的"表白"还采取别种形式：野兽派的一员称颂原始艺术，原始艺术给了他灵感，使他把自己画得像是某个非洲酋长；而超现实主义画家

公开披露他们的灵魂，并在自画像中放进诊室化验员的器具。（据《牛津艺术指南》）

勃艮第 欧洲古国名，在现在的法国东南部地区。

国际式风格 即国际哥特式［International Gothic］。首先由法国美术史家和收藏家库拉若［Louis Courajod］（1841—1896）在1892年使用，这种风格约在1375—1425年遍布西欧，并反映在细密画、写本、彩色玻璃上，由优雅、精致、略带拘谨的流动曲线形成。此外，也表现贵族对世俗事物的兴趣，因而常有一些造作的田园之风。起源可溯至十三世纪中叶在法国兴起的宫廷风格，即将人体比例拉长、弯曲，赋予敏感的特质。创始画家是马丁尼，他综合了法国式的优雅和乔托的自然主义，是林堡兄弟为贝利公爵［Duke of Berry］所画的《最美时祷书》［Tres Riches Heures］的先驱。国际哥特式一直延续到十五世纪初期。

"供养人"肖像［donor's portrait］ 奉献艺术品的人的肖像。供养人把艺术品当作祭品奉献给神或基督、圣母和圣徒，表示感恩，或希望保护与救渡，供养人通过把自己画入画中的特殊方式，把自己和圣人联系起来。最早的供养人是教皇和主教，后来皇帝、贵族也都加入。注意：本书所选的供养人肖像就像所选的教皇肖像一样可以连成一个系列，展示出一种肖像类型发展变化的轮廓。

218页 **林堡弟兄**［Paul, Jean and Herman］ 均逝世于1416年以前，他们合作的《最美时祷书》是国际哥特式风格最著名的杰作。

祈祷书 中世纪的一种手抄本，它从十三世纪晚期以后取代以前的《诗篇》［Psalter］成为一般世俗信徒的私人祈祷书。其内容据教堂的八个时辰所绘（教会中神职人员每日诵念的日课经［Office］包括八个部分并在八个时辰诵念：一、夜课经［Matine］，半夜十二时；二、赞美经［Laudes］，三时，现在多与夜课经合念；三、晨时经［Prime］，六时；四、午前经［Tierce］，九时；五、正午经［Sexte］，正午十二时；六、午后经［None］，午后三时；七、黄昏经［Vêpres］，午后六时；八、日终经［Complies］，晚上九时）。

第十二章

223页　**文艺复兴**　法语Renaissance，源自意大利文 *Rinascita*，这个词最先流传于一群人文学者之间，他们都是彼特拉克的追随者。彼特拉克搜集罗马帝国的钱币，布拉乔里尼［Poggio Bracciolini］（1380—1459）收藏古典雕刻和写本；当时此词即指对古典拉丁风格的模仿和对古代遗风的仰慕。流风所及，十五世纪初复兴古典艺术也成了一群佛罗伦萨艺术家的雄心。瓦萨里《名人传》用 *Rinascita* 说明意大利艺术自乔托到米开朗琪罗以来像有机体一般的发展。法国历史学家米什莱［Michelet］1840年首次采用Renaissance，他扩展瓦萨里的意义，用来涵盖一段历史时期。拉斯金《威尼斯之石》［*Stones of Venice*］（1851年）也使用"文艺复兴时期"的说法。到了1860年，伟大的瑞士美术史家布克哈特［J. Burckhardt］将"意大利文艺复兴的文化"喻为一有机体，在他看来，文艺复兴时期发现了世界和人，是源于人类心灵的新体验，而非得自于古典经籍的复兴。这种观点在英国的代表者有西蒙兹［John Addington Symonds］和佩特［W. Pater］。但是，如果以"发现世界"来表示艺术向"自然主义"趋进的话，那么这种趋势在十三世纪的法国哥特式艺术中就可见到。如果以"发现人"为准则，那么十分精确的中世纪形象如阿西西［Assisi］的圣方济［St Francis］就足堪代表新时代的先驱。由于在时期划界上的这些出入，使得二十世纪史学家又重新考查这整个观念。贡布里希认为，很难确切说明文艺复兴始于何时，他还提出一个假设，颠倒了过去的一个观念：不是由于艺术家研究了古典而要复兴古典艺术，而是他们盼望艺术复兴才去研究古典，才去借助古典以实现他们的新意图。

"宏伟即罗马"　出自爱伦·坡的名诗《致海伦》。其源自拉丁成语 *Roma quanta fuit ipsa ruina docet*［罗马的宏伟由废墟诉说］。这一成语在1510年出现在阿尔贝蒂尼［Francesco Albertini］（1469—1510）写的《罗马古今奇迹品录》［*Opusulum de mirabilibus novae & veteris urbis Romae*］，那是十六世纪最著名的罗马导览书，紧接着出现在荷兰手法主义画家赫姆斯克尔克［Maerten van Heemskerck］（1498—1574）的画上，意大利建筑家塞尔里奥［Sebastiano Serlio］（1475—1554）在他的几部建筑著作的扉页上也曾以

此为题词。这一观念在文艺复兴时期具体表现为人们对罗马古城遗迹的崇拜。贡布里希在《波利菲卢斯的绮梦寻爱》［*Hypnerotomachiana*］中评论布拉曼特的建筑时说，他的"眺望楼不仅是一座文艺复兴的宫殿，而且也是对古罗马的一种召唤"（Gombrich, *Symbolic Images*, p.104, Phaidon, 1972）。彼特拉克也告诉我们"他怎样时常和乔万尼·科伦纳［Giovanni Colonna］一起登临狄奥克莱齐安大浴室［Baths of Diocletian］的高大穹隆，在澄澈的碧空里，无边的寂静中，眺望罗马周围的全景；这时他们所谈的不是日常事务或政治事件，而是在他们足下的古城废墟使他们联想起来的历史，在他们的对话中，彼特拉克赞扬古典文化，乔万尼歌颂基督教的古代文明，然后他们进而谈到哲学和艺术的创造者。从那时起，直到吉本［Gibbon］和尼布尔［Niebuhr］的时代，这同一个废墟曾经有多少次在人们的心中唤起同样的沉思和回顾啊"。（J. Burckhardt, *The Civilization of the Renaissance in Italy*, p.108, Phaidon, 1981；参见中译本《意大利文艺复兴时期的文化》，第172-173页，何新译，商务印书馆，1983年）

229页　**布鲁内莱斯基发现透视法**　马内蒂［Antonio Manetti］为布鲁内莱斯基写的传记提供了他是美术史上透视法的最早发现者。布鲁内莱斯基的好友多纳太罗首先把这种方法用于自己的浮雕，马萨乔又首先用于绘画。后来，阿尔贝蒂也为画家发明出了一种透视结构［perspective construction］，并详细记载于他的名著《论绘画》中。对布鲁内莱斯基发现透视法的论述，请见贡布里希"从文字的复兴到艺术的革新：尼科利和布鲁内莱斯基"，收在李本正与范景中编选《文艺复兴：西文艺术的伟大时代》（中国美术学院出版社，2000年，第29-52页）。关于透视的重要著作请见E. Panofsky, *Die Perspektive als symblolische Form*, Berlin, 1927; Eng. Trans. By C. Wood, N. Y., 1991; P. Descargues, *Perspective: History, Evolution, Techniques*, N. Y., 1982; H. Damisch, *L'Origine de la perspective*, Paris, 1987; S. Y. Edgerton Jr, *The Heritage of Giotto's Geometry: Art and Science on the Eve of the Scientific Revolution*, Ithaca, 1991; P. Comar, *La Perspective en jeu: Les Dessous de l'image*, Paris, 1992; M. Kemp, *The Science of Art: Optical Themes in Western Art from Brunelleschi to Seurat*, London, 1992；以及《艺术与错觉》、《图像与眼睛》中相关论述。

马萨乔改革绘画　马萨乔引进新的绘画方式（瓦萨里所谓的第二风格［Second Manner］即由此开始，瓦萨里说的文艺复兴的第一风格由马丁尼代表，是一种国际哥特式风格；第三风格是指准确而合于比例的再现，即文艺复兴的鼎盛时期），应用科学的透视法，因而奠定他在美术史上的地位。这项发明对于文艺复兴的美学观点的影响无法估量，如阿尔贝蒂所说：画框是"一扇窗子"，观赏者透过它能欣赏到艺术家创造的小世界。

235页　**罗马遗物**　即古物［antique］，主要是指留传下来的古典雕刻，它一直为后来的艺术家看作一种灵感、一种挑战和一种完美的标准。这样，古典文物从未消失也从未被忽视。古典的装饰和衣饰被中世纪保留下来。十五世纪意大利文艺复兴对古典文物再次发生兴趣并不是新的没有预兆的现象。潘诺夫斯基《西方艺术中的文艺复兴和历次复兴》［*Renaissance and Renascences in Western Art*］（1960年）和罗兰［B. Rowland］《西方艺术中的古典传统》［*The Classical Tradition in Western Art*］（1963年）已对这一持续现象作了论证。然而正是十五世纪对过去黄金时代的古典文物的再发现在意大利形成了一种成熟的理想。艺术家和学者在古典雕刻中发现了人体美的钥匙。多纳太罗"高度赞扬"古典的大理石，如果没有对古典文物的研究，他的大卫是不堪想象的。瓦萨里认为莱奥纳尔多、米开朗琪罗、拉斐尔一代之所以能达到完美，相当程度应归功于梵蒂冈藏品的发现，例如著名的美景楼的阿波罗和拉奥孔（发现于1505年）。1587年意大利美术史家阿尔梅尼尼［Giovanni Battista Armenini］（1525—1609）出版《绘画正则》［*De'veri precetti della pittura*］，他在讨论disegno［赋形］、lume［光］、ombra［阴影］、colorito［色彩］和componimento［构成］之馀，也绘出了一张"标准的"古典文物表，其中有著名的美景楼的躯干像［Belvedere Torso］，帕斯奎诺像［Pasquino］等。尤其值得注意的是此书的献词：*a i principianti, a gli studiosi, et alli amatori delle belle arti*［献给初学者，献给学者，献给美的艺术的爱好者］。它把其前的意大利人文主义者的艺术观念和其后的费利比安［André Félibien］（1619—1695）、巴托［Charles Batteux］（1713—1780）的现代观念联系起来。

　　十七世纪，欧洲的艺术家几乎都要对古物准则表明态度。鲁本斯虽是一个伟大的古典文物学者，但他还是在一封信里提醒画家要反对因过分注重

古典文物而产生的生硬手法。而普桑，无疑给他后期的作品赋予雕像般的特性，并将人物形象的面部转变成面具。

新古典派还以古典文物反对了罗可可的浮华。那种冰冷的大理石似乎象征斯多噶式的崇高超然。温克尔曼认为古典艺术家有意回避表现激情，古典文物是高贵克制的样板。这种古典化的风格甚至影响了古典创作题材如弗拉克斯曼 ［J. Flaxman］ （1755—1826） 的素描《亨吉斯特的胜利》 ［*Victory of Hengist*］。

十八世纪后期，旅行者发现希腊，人们开始重视古希腊公元前八世纪的雕刻和古风 ［Archaic］ 艺术以及米诺斯艺术 ［Minoan］ 的雄浑形式。从此，古罗马时代那些希腊原作的摹制品开始受到冷遇。研究古物的著作近年来渐多，特别是F. Haskell and N. Penny, *Taste and the Antique* 极精彩，但早期的名著仍不可忽视，它们包括K. Borinski, *Die Antike in Poetik und Kunsttheorie vom Ausgang des klassischen Altertums bis auf Goethe und Wilhelm von Humboldt*, Leipzig, 1914−24; E. Panofsky, *Classical Mythology in Mediaeval Art*, N. Y., 1933; F. Saxl（ed.）, *Classical Antiquity in Renaissance Painting*, 1938。

236页　**祭坛画**　意大利语 *pala d'altare*，指祭坛后面上方的一幅画或一种雕镂或装饰的屏风，也叫Retable, Reredos。早期的教堂像Synagogue ［犹太会堂］ 以祭坛为神圣的餐台，只允许安放圣经和圣餐器。希腊正教非但不在祭坛上安放圣像而且反对圣像。直到大约公元1000年以后，在后来流行的圣徒像才开始尝试性在西方教会的祭坛上出现。基督教的圣餐仪式在最初的几个世纪是牧师站在祭坛后面，面对会众，直到十世纪或十一世纪，当执行仪礼的教士们改变他们的位置站在祭坛前背对会众时，在祭坛上安放圣物的容器 ［reliquary-retable］ 或在祭坛后面放置装饰的屏风才成为可能。

祭坛画一般由两块或两块以上的画板制成的绘画或浮雕组成，例如双连画 ［diptych］、三连画 ［triptych］、五连画 ［pentaptych］，超过三块的通称多翼画 ［polyptych］。典型的十四、十五世纪意大利多翼祭坛画为：中央是"圣母像"，两翼是圣徒，上方是"受胎告知"。祭坛座 ［predella］ 则为：中央是"基督传"，例如"博士来拜"；两边是"圣徒传"。

240页　**蛋胶画法**　原文为tempera，原意是指凡能"调和" ［temper］ 色彩以供运用

的调剂［binder］；但实际上只限于蛋彩［egg tempera］，这是十五世纪末叶以前架上画［easel picture］最常用的技法。此法是将醋水均匀拌以新鲜蛋黄（蛋黄加醋的目的在于防腐），调和色粉，画在一块涂好石膏底［gesso］的画板上，于是画面产生一层速干的涂料薄膜（因为涂料的表层干得快，所以难作修改），此表层薄膜坚韧耐久。待涂料全干之后，其明度比未干之前高得多。以上为蛋彩的基本调配法，另外尚有多种不同配法。油画出现后取代了蛋彩，现在蛋彩又有复兴之势。

透明的色层 一层透明的颜料涂在另一层色彩上或底层上，这样透过表面的光线由表面下的底层反射回来并且得到这层透明色层的修润。透明画法［glazing］是一种古老的方法，尤其用在中世纪的蛋胶画，也用于水彩画。十五世纪始用于油画，从那时起直到十九世纪，已然发展为成熟的绘制结构，即把各种色层，透明色层、薄擦色层［scumble］添加在直接画有高光和必要细节的底层色［underpainting］上。这种通过透明色层的底色的效果与通过混合两种颜料进行直接涂画所得到的效果不同，透明色层提供了一种特别的深度与亮度，使底色由冷转暖。一般说来（但不是必然）底色是比透明色层更明亮的色调，底色色调并不透明，而透明色层是透明的。透明颜色似乎在发展，而不透明颜色与其相比却在倒退。许多艺术家是把一系列透明色层一层加在一层上，这一方法鲁本斯特别喜欢。

有些颜料，如沉淀颜料，只有当它们在透明颜料的形式中用其透明的作用时才持久不变。提香和格列柯画中衣饰明亮的绯红色是通过在不透明的底色上加上一种绯红的沉淀颜料获得的。一些凡立水在大多数透明涂料中被用作配料成分。

十九世纪由于喜爱直接画法，大大抛弃了透明色层和薄擦色层。为了使直接画法的画达到画面统一，色调和谐，有时在作品上覆盖一层均匀的凡立水，有时也获得透明色层的效果。但是，较早的透明色层是绘画结构的一部分，其目的是要达到预期的闪光色调、深度、光亮度；而十九世纪的凡立水透明色层是想遮盖画中的不足之处，是为色彩不够和谐的作品提供一种伪和谐。

特纳在他的绘画中期，曾极力希望画出光与大气的效果，因此在油画上采用水彩画的技巧，主要是把透明的色层，或者薄薄的色层加到淡色的底层上。

glaze这个词也常用作陶器术语（意为"釉"），但是不能与绘画上技术词汇的含义相混。（译自《牛津艺术指南》）

阿尔诺菲尼的订婚式　白日里点燃的蜡烛象征基督的存在（注意：镜框上有耶稣受难的场面），小狗象征忠诚，拖鞋暗寓圣经经文：把鞋子从脚边挪开，因为脚下是神圣的土地 [Cf. Janson, *History of Art*, p.360]。

人们曾一度根据新娘肚子稍为突出的样子把这幅画解释为纪念妻子怀孕，但是那种样子当时很流行。因此，潘诺夫斯基考证为结婚场面（1934年）。由于1563年特兰托公会议 [Council of Trent]（1545—1563）的教令颁布之前，天主教男女信徒不用仪式、不要证人就可以结婚，往往引起麻烦，所以阿尔诺菲尼明智地让凡·艾克以画像来提供结婚证书（Cf. E. Panofsky, Jan van Eyck's "Arnolfini' Portrait", in *Burlington Magazine*, LXIV, 1934, pp.117-127）。

第十三章

247页　**大学**　巴黎大学 [Universités de Paris I à VIII] 的创建可追溯到中世纪。1303年教士索邦 [Sorbon] 的索邦大厦成为神学院，索邦成了巴黎大学的代名词，一直用到二十世纪六十年代后期。牛津大学建于十二世纪中期。帕多瓦大学 [Università degli Studi di Padova] 建于1222年。

248页　**同业行会** [Guild]　中世纪商人为了经济、宗教、社会性目的结成的组织。通常由数种行业联合组成一个行会，例如佛罗伦萨画家隶属于医师和药剂师行会 [Medici e Speziali]。之所以同属一个组织，可能因为药铺兼售画家所用的稀贵矿物颜料，如青金石 [lapis lazuli]。我们对早期绘画的了解多半来自行会的记载，因为除了以个人身份服务于公侯的画家之外，所有画家都要加入行会。当时只有画师 [master]（现在用此词称呼著名画家）可开业授徒，雇佣流动工匠 [journeyman]。而在成为画师之前必须提交一幅杰作给行会，以证明自己的能力。行会里的承办员对其招生人数、工作条件，甚至材料的供应，都负有监督之责。有些行会大量为会员采购材料，有些行会则

仅以印有本会印章的画板［panel］供会员作画。行会要求会员工作一致，导致莱奥纳尔多、米开朗琪罗等人坚持艺术家的自由与原则，并要求和学者专家等同。这种强调性灵而非单纯做生意的新观念促成行会衰落，学院兴起。不过，行会的权力在北欧持续的时间很长。

252页　**保罗·乌切洛**　本名Paoio Doni，因为他对动物，特别是鸟有兴趣，因此人称Uccello，意大利语，鸟或飞禽之意。

253页　**梅迪奇宫**　梅迪奇家族为佛罗伦萨的望族之冠，远祖已不可考，据知在十三世纪已靠贸易和金融活动发迹，后来又在政治上取得势力并出现许多艺术赞助人。乔瓦尼·迪·比奇·德·梅迪奇［Giovanni di Bicci de' Medici］（1360—1429）委托布鲁内莱斯基建造圣洛伦佐的圣器收藏室［Old Sacristy of San Lorenzo］。科西莫［Cosimo］（1389—1464）捐资修建几座修道院和教堂，请米凯洛佐［Michelozzo］（1396—1472）建造了梅迪奇宫，他也请多纳太罗作过雕刻。他的儿子皮耶罗［Piero］（1416—1469）委托戈佐利画过湿壁画，他也和许多著名的画家例如多梅尼科·韦内齐亚诺［Domenico Veneziano］（1461年去世）等来往。他的儿子"豪华者"洛伦佐［Lorenzo the Magnificent］（1449—1492）主要兴趣似乎在收藏古典的宝石和古币，没有记载证明他委托画家制作作品，但他是米开朗琪罗的第一个赞助人，在他的花园里设置了一些古物摹制品。他的远堂兄弟洛伦佐·迪·皮耶尔弗朗切斯科［Lorenzo di Pierfrancesco］（1463—1503）是波蒂切利的主要赞助人。他的次子乔凡尼［Giovanni］（1475—1521）成为教皇，即莱奥十世［Leo X］，是拉斐尔和米开朗琪罗的赞助人。他的堂兄弟朱利奥［Giulio］（1478—1534）也是教皇，即克莱门特七世［Clement Ⅶ］，也继承了这一传统。而科西莫一世［Cosimo I］（1519—1574）是佛罗伦萨的公爵和托斯卡纳的大公，在他周围集中了一大批著名的艺术家，例如蓬托尔莫［Pontormo］（1494—1557）、布龙齐诺［Bronzino］（1503—1572）、阿马纳蒂［Ammanati］（1511—1592）、切利尼、波洛尼亚［Bologna］和瓦萨里等人，奠定了乌菲奇［Uffizi］艺术藏品的基础。贡布里希对梅迪奇家族的研究《早期梅迪奇家族之为艺术赞助人》［*The Early Medici as Patrons of Art*］，已成经典之作，中文本见《文艺复兴：西方艺术的伟大时代》，第149-207页。

圣母领报　注意：画面左边有殉教者彼得［San Pietro Martire］（约1205—1252），他出生于维罗纳［Verona］，是多明我会成员，在与清洁派［Cathari］的斗争中殉教。贝利尼也曾画过他的肖像。

254页　**透视法多美妙啊！**　瓦萨里《名人传》里记下这一轶事，原话为："Oh, che dolce cosa la prospettiva!"（Cf. *L'opera completa di Paolo Uccello*, p.6, Presentazione di Ennio Flaiano, Rizoil Editore, Milano, 1971）

256页　**东方三博士骑马朝圣图**　博士，希腊文为 *magoi*，原为拜火教祭司的称谓。从六世纪起教会兴起了博士乃是君王的说法，尤其是该撒路司［Caesarius］的讲演肯定这种说法后，在中世纪成为当然之事，所以有"东方三王"的说法。博士朝圣的故事见于《新约》之《马太福音》第二章第1-2节：耶稣在伯利恒诞生后，有三个博士来到耶路撒冷。他们说在东方看到犹太人之王的星星在这里，特来拜见。后人因他们献上三样礼物（黄金、乳香、没药）而推定其为三人，名字是缪尔可勒［Melchior］、嘉士柏［Caspar］、巴尔退则［Balthasar］。但东方教会认为是十二个或十三个人，并且没有上述三人。

本书选的是画面局部，当中的博士，即骑马少年是洛伦佐·德·梅迪奇，其他两位博士是君士坦丁堡教主和拜占庭皇帝。洛伦佐身后的一丛月桂象征他的光荣，也可能与他名字的读音有关，洛伦佐的拉丁文拼法为 *Laurentiu*，而月桂的拉丁文名称是 *Lauru*。

260页　**君士坦丁大帝之梦**　据传说，公元312年君士坦丁在争夺王位时，夜里看见天上一个发光的十字架，上面有"制胜以此为记"几个字。在夜梦中基督又吩咐他用十字作旗号。他依此而行，获得胜利。

　　图案　原文为pattern，在绘画中有两种意思：一、艺术作品的整个构图或布局；二、装饰设计，在这种设计中重复使用形象或母题。本书中两种意思均用，但一律译为图案，以便和设计［design］、构图［composition］区别。

262页　**设计**　英语design，意大利语 *disegno*，在意大利，当系统的艺术术语产生以后，*disegno* 就像今天的"design"一样有广义和狭义之分，尽管重点已经改变。它的原意是"素描"［drawing］，例如十五世纪的理论家兰西洛蒂［Francesco Lancilotti］《绘画论集》［*Trattato di pittura*］（1509年）把 *disegno*［素描］，*colorito*［色彩］，*compositione*［构图］，*inventione*［发明］），当作绘画的四个要素。同样琴尼尼［Cennini］也把素描

［disegno］和敷彩［il colorire］当作绘画的基础，瓦萨里则把素描和发明对照，将它们看为整个美术的父母。最初，狭义的素描是绘画的几何式设计演练。大概自从瓦萨里收藏素描作品之后，才有了独立的艺术的价值。广义的disegno是画家对绘画的规划，包含艺术家心中的创造观念（这点通常在最初的素描上就具体化了）。这样巴尔迪努奇［Baldinucci］将其定义为"以可视线条的手段来说明那些先在人心中构想并在想象中成像，依靠实践的手使其显现的那些事物"。他还补充道："它也意味着构型［configuration］和线条与明暗的构图，这种构图决定着何处设色或用其他方式制作，而这实际上是再现了一件（在心中）完成的作品。"disegno也带有神秘性，因为人们认为艺术家的创作活动和神［Deity］或柏拉图的造物主［Demiurge］按照理念［ideas］或原型［prototypes］创造的世界结果类似。在这种情境中理念是指把艺术和工匠区分开来的design［设计］的能力。在十七世纪像祖卡里、贝洛里和洛马佐［Lomazzo］等柏拉图主义者倾向于使disegno和理念同一。祖卡罗在《画家、雕刻家、建筑家的理念》［L' idea de' pittori, scultori e architetti］（1607年）一书把他所谓的disegno interno［内在设计］与disegno esterno［外在设计］作了区分，前者即"理念"，后者是指用颜料、石头、木头或其他材料来实现理念。相反，亚里士多德学派则认为对于事物的图式理解来自经验，要留心于许多特殊的个别事物所拥有的共性，因此坚持design的基础必须是仔细观察自然——即德皮勒在《绘画原理》中所说的"la circonscription des objets"［对象之界限］的东西。

在design的现代用法中，它的最广含义是指计划一切实用的或观赏的人工制品。有效的design包含着采用任何体系以便至少能获得一个预期的结果，或避免不想要的结果。大卫·派伊［David Pye］在《设计的本质》［The Nature of Design］（1961年）中详细说明六种必须满足于任何设计的条件。其中四种"实用的要求"［requirement of use］如下：1. 必须正确体现配置的基本原则；2. 计划的各个组成部分必须有几何性的联系……不论使用什么特殊方式都要适合这一特定的结果；3. 各个部分的组合必须牢固得足以传达并承受各种力量，以便获得预期结果；4. 必须提供实现的方法。此外，还要求简易、经济和计划的外观必须为人接受。在二十世纪初，特别是在建筑和工业生产的某些部门中流行的功能主义理论，主张最适合的设计完

全取决于实用和经济的要求。它用短语简略表现为"形式跟随功能"。后来较冷静的观点流行起来，那种观点认为这些要求限制了外观的可能性，它能成为一种参考，但不能决定最适合的外观。正如大卫·派伊所说："在几乎每一个领域，大部分制造时间在事实上都令人吃惊地用在了为小心求得合乎外观的要求所做的那种无用的工作上。"

design一词的狭义，特别是在"工业设计"这一短语中，专指外观的要求，并且在实用和经济的各种要求作用下的变化幅度当中，通过引人的外观或流行的式样来影响市场能力的增进。design的这种用法，从大约十九世纪中叶英国政府赞助的设计学校［Schools of Design］的建立和受到手工艺运动［Arts and Crafts Movement］的各种影响以来，已经经历了一段很长的历史。

在不考虑实用性的美的艺术［fine arts］中，design主要不再指素描，而较接近以前所说的构图。大约二十世纪中叶，艺术学校中时兴的基础设计课［Basic Design］，教授的是艺术表现的各种要素以及组织、处理这些要素的客观原则，因而design是一种非常接近于在任何艺术作品中都有的结构原则的概念。（译自《牛津艺术指南》）关于design的史论著作，此处列举如下：A. Boe, *From Gothic Revival to Functional Form: A Study in Victorian Theories of Design*, Oslo, 1957, 1997年版，有贡布里希的序言；M. de Sausmarez, *Basic Design: The Dynamics of Visual Form*, 1964; W. M. Ivins, *Art and Geometry*, Cambridge, Mass., 1946; N. Pevsner, *Pioneers of Modern Design*, 1960; J. Heskett, *Industrial Design*, London, 1980; S. Lambert（ed.）, *Pattern and Design: Designs for the Decorative Arts*, 1480—1980, exh, cat., London, V&A, 1983; G. Naylor, *The Bauhaus Reassessed: Sources and Design Theory*, London, 1985; A. Forty, *Objects of Desire*, London, 1986; H. Conway（ed.）, *Design History: A Student Handbook*, 1987; J. Thackara, *Design after Modernism: Beyond the Object*, London, 1989; R. Miller, *Modern Design*, 1890—1990, N. Y., 1990; P. Greenhalgh（ed.）, *Modernism in Design*, London, 1990; P. Sparke, *An Introduction to Design and Culture in the Twentieth Century*, London, 1992; 贡布里希1937年发表的"Wertprobleme und mittelalterlich Kunst"（英文本收在 *Meditations on a Hobby Horse*）讨论中世纪的设计成就，应查尔斯王子之邀撰写的"Accident versus Design", in *Perspectives*, 4, I, July 1994, pp.50-51，谈

城市设计，极富洞见，《秩序感》则涉及设计的方方面面。

绘画得像镜子一样　在中世纪人看来，自然是镜子，教堂和写本中的图像也是镜子；自然是活着的书本［the Living Book］，《圣经》是文字的书本［the Written Book］，它们都是"最高智慧的真正神秘的镜子"。文艺复兴不同于中世纪的镜子观，他们把圣经看作反映自然的镜子，艺术因之也是事物的生动缩影。阿尔贝蒂就把绘画看成是捕捉事物的镜子。后来莱奥纳尔多、丢勒都有过类似的比喻。（Cf. K. E. Gilbert and H. Kuhn, *A History of Aesthetics*, pp.162–164, 1954）

圣塞巴斯提安　射手保护人。288年殉教，死于乱箭。据说当箭刺入他的身体时就像针插上一样，因此也被奉为制针者的保护人。

画人物形象使用同一个模特儿而从不同侧面观看　贡布里希认为画家如此行事主要是为了打破对称而又不牺牲平衡。当时戈佐利也采用过这种技巧。与此类似的是卡斯塔亚诺［Castagno］在圣阿波罗尼亚［Sant'Apollonia］中利用镜子的效果，而皮耶罗·德拉·弗兰切斯卡在《临产的圣母》［*Modonna del Parto*］中竟用一张素描大样［cartoon］的正反两面画两侧的天使。（参见贡布里希《沃尔夫林的艺术批评两极法》，载《美术译丛》1985年第二期）

263页　**艺术跟自然竞争**　在美术形式分析上，沃尔夫林提出关于秩序的五对基本概念［grundbegriffe］，即线描和涂绘［linear und malerisch］、平面和纵深［fläche und tiefe］、封闭形式和开放形式［geschlossene form und offene form］、多样性和统一性［vielheit und einheit］、清晰和朦胧［klarheit und unklarheit］。贡布里希认为可以简化一下，用构图［composition］代替秩序的原则，用忠实自然［fidelity to nature］代替轮廓和深度的再现手段，这构成贡布里希形式分析的核心，我们将看到这一观点贯穿本书。他说："显然，一幅画和一座雕像越反映自然的外貌，秩序和对称的原则自然就展现得越少。反之，形状越给秩序化，它复现自然的可能也越少。在我看来，强调这一点似乎是重要的，因为秩序和忠实自然是实在的客观的描述性术语……万花筒提供了一种各种成分的有序排列，而大多数摄影快照就不能。在自然主义手段上增强，在秩序上就要减弱。显然，我认为，艺术的最大价值就有赖准确地调解好这些冲突的要求。原始艺术在总体上是一种具有奇妙的图案

感而牺牲了真实性的严格的对称的艺术，而印象主义在探求视觉真实上走得那样远，似乎完全忽略了秩序的原则。"（*Norm and Form*, p.91）

波蒂切利　本名Sandro di Filipepi，绰号源于他哥哥开的店铺，那店铺以小桶作商标，Botticelli即"小桶子"。

古人对维纳斯从海中出现的描绘　关于"古人的描绘"，作者在另一篇著名的论文中指出是古罗马作家阿普列乌斯［Lucius Apaleius］（约123—170）《变形记》［*Metamorphoses*］中的描绘："我渐渐看见一个闪光的全身形象跃出海面，站在我的面前。我愿用人类的所有语言来描绘她的倩姿美貌……首先是她那头发，丰茂繁密，微微卷曲，柔顺而下，飘垂在她神圣的美颈上，优雅华贵。"波蒂切利描绘的维纳斯的一头美发即源于此。（Cf. E. Gombrich, *Symbolic Images*, pp.73—74；中文本见《象征的图像》，第101页）

264页　**阿梅里戈·韦斯普奇**（1454—1512）　意大利探险家、宇宙志学者。1492年代表梅迪奇家族去塞维利亚。他参加过多次探险旅行。据说他第一个指出美洲是与亚洲分离的大陆。甚至有人认为他是美洲的发现者，"亚美利加"就取自他的名字。1507年马丁·瓦尔特塞缪拉［Martin Waldseemüller］（约1470—约1521）《世界志入门》［*Cosmographiae Introductio*］中的地图第一次用这个名字称呼美洲。

第十四章

269页　**火焰式风格**　十九世纪法国考古学家阿尔西斯·德·科蒙［Arcisse de Caumont］（1801—1873）在1824—1841年之间出版了一系列建筑史的著作，特别强调分类和比较的方法，并把这一术语引进建筑史，来称呼法国最后阶段的哥特式艺术，时间从1370年到十六世纪，它主要根据由反转的曲线构成的像火焰般形象的花饰窗格，把这种窗格看作后期哥特式的标志。

垂直式风格　里克曼1817年引入，用于十四世纪末，但它一直持续了很久，甚至十七世纪，例如在牛津还使用。垂直的窗间竖棂［mullion］在垂直式风格的窗户中是一种很突出的特点。

273页　**圣母在玫瑰花荫下**　中世纪末和文艺复兴初，出现圣母和圣婴在玫瑰花园中的绘画，圣母或跪于躺在草地上的圣婴前，或坐在草地上抱着基督。玫瑰是象征物，红的象征殉教者的血，白的象征圣母的纯洁（圣母有"无刺玫瑰"之称），画中常出现小天使，有时也有圣徒和供养人。花园出自《旧约》之《雅歌》第十四章第12节"关锁的园"［Hortus Conclusus］，象征圣母的贞洁。

　　拉斯金（1819—1900）　英国艺术家、作家、社会改革家。他在艺术方面的评论引导英国公众达五十年之久。在英国从未有一位艺术评论家能有如此大的影响。特别是他激起了对安杰利科和波蒂切利作品欣赏的狂热。他的绘画题材多为建筑和风景，主要著作《现代画家》［*Modern Painters*］，《建筑的七盏明灯》［*The Seven Lamps of Architecture*］和《威尼斯之石》［*The Stones of Venice*］。

274页　**赞助人**［Patron］　或译恩主。在想象中，理想的赞助人应当纯粹是为艺术而对艺术家进行赞助。在西方，能证实这一信念——即一个社会团体乐于赞助并推崇著名的艺术家——的第一份资料可能是佛罗伦萨委员会1334年颁布的雇佣乔托的政令。这份政令讲述他为什么应当在祖国获得荣誉的理由，为乔托带来了跨国性声誉，并展示一个希望：他在佛罗伦萨的出现将增加这一城市的威望。后来意大利人文主义者极力传播无私资助文学艺术的思想，也振起艺术事业的资助者［Maecenas］的声誉。

　　由于法兰西一世雇佣莱奥纳尔多，马克西米利连皇帝雇佣丢勒，亨利八世雇佣荷尔拜因，于是人们称颂艺术在某个君王统治下得到繁荣就成了某个统治者的荣誉。

　　十八世纪艺术家与公众不断疏远，布莱克与世隔绝，海登［B. Haydon］（1786—1846）自杀，这是艺术家拒绝迎合他们认为是低级趣味艺术的表现。艺术家开始寻求这样的赞助人：他应当无条件接受天才所给予他的一切。但是这样的人罕见。艺术家开始寻求比较谦恭的中产阶级，他们愿意为友谊而不是为收藏买艺术家的画。印象派在医师和律师中发现的一些朋友便是这类赞助人。

　　这类新型的赞助人，值得注意的是丢列［François-Joseph Duret］（1804—1865），沃拉尔［Ambroise Vollard］（1867—1939）这样的画商，

丢列常常把自己的声誉赌押在一个年轻的艺术家身上（或新运动上），沃拉尔则在1895年组织了塞尚的第一次个人展览。他们甚至提供年金，以便让艺术家继续创作。

二十世纪，艺术家对于因赞助不足而有碍艺术运动开展的抱怨，导致官方的和非官方的各界人士极力地赞助，这促成了当代艺术的浪潮。

圣司提反被人用石头打死 事见《新约》之《使徒行传》第六章至第七章，司提反是初期教会的七执事之一，基督徒中的第一位殉教圣徒，他被犹太教徒用乱石打死。纪念日为12月26日。

276页 **抹大拉的玛利亚** 原为一罪恶浪荡的女子。圣经说她"拿着盛香膏的玉瓶，站在耶稣背后，挨着他的脚哭，眼泪湿了耶稣的脚，就用自己的头发擦干，又用嘴连连亲他的脚，把香膏抹上"。她因此得救，后给奉为圣徒。事见《路加福音》第八章第37-50节。

神秘剧 中世纪盛行于欧洲的剧种，题材都取自基督教的教旨或教史，意在向不识字的民众宣教。演神秘剧大都在寺院附近，由僧侣用拉丁语演出，后来演变为用各种语言由普通人扮演，滑稽卑猥的成分亦随之增多，由此1548年在法国遭禁。

281页 **印刷术** 印刷术为中国的四大发明之一。创始年代有争议，但不会迟于晚唐。现存最早的雕版书籍实物有发现于敦煌石窟的金刚经、唐韵和切韵，等等。印刷术传到欧洲可能是通过阿拉伯人之手。但欧洲人在十六世纪还不知道它的来源。如培根［Francis Bacon］《新工具》［*Novum Organum*］就说印刷术、火药和指南针，"这三种发明古人都不知道，它们的起源虽然是在近期，但却不为人所知，默默无闻"。印刷术、火药、指南针在文艺复兴中产生巨大的力量和影响，以至培根说没有一个帝国，没有一个赫赫有名的教派能与之媲美。恩格斯在1840年曾赋诗赞美："你是启蒙者，／你是崇高的天神，／现在应该得到赞扬和荣誉，／不朽的神，／你为赞扬和光荣而高兴吧!／而大自然仿佛是通过你表明，／它还蕴藏着多么神奇的力量。"（《咏印刷术的发明》，见《马克思恩格斯全集》第41卷第42-44页）

印刷图画早于印刷书籍 在欧洲发现的最早的雕版印刷品是一张较小的圣克里斯托弗的画像，边上有两行经文，印于1423年。

282页 **木刻** 木版画中的木纹木版画（或译木面木版，板目木版）和木口木版画

［wood-engraving］、麻胶版画［linocut］以及薯印版画［potato cut］都属于凸版版画。木版画最早出现在中国，存世有唐代咸通九年（公元868年）刻印的《金刚经》扉画佛说法像。木纹木版画和木口木版画不同，它约始于十四世纪末（另一说十五世纪初），而木口木版画则到十八世纪才由英国画家比威克［Thomas Bewick］（1701—1780）发明。它们的最大不同在使用的木板，木纹多取纵断面较松软的部分，可以在画面上保留木质肌理，木口则取坚硬树木的横断面。

木版书 是一种早期的带插图的宗教书籍，文字与图刻在同一块版上。起源的确切年代为十五世纪六十年代，可能源于威登等人的影响。此类书较早的例子有《启示录第一篇》［*Apocalypse I*］（1451—1452年）、《穷人的圣经》［*Biblia Pauperum*］（1465年）、《雅歌》［*Song of Songs*］（1466年）及《善终术》［*Ars Moriendi*］（1466年）

善终术 拉丁文为 *Ars Moriendi*，字义为"临终的艺术"［the Art of Dying］。指教士探视死者时所持的中世纪经文。十四五世纪时借着木刻版图书的形式，普及于一般民众。书中以一系列的版画描述天使与魔鬼争夺凡人的命运。当临死时的挣扎过去后，灵魂从死者的口中逸出，给列队的天使之一接去。这类木刻版画最有名者，是本书所举的例子。

古登堡的发明 据《梦溪笔谈》，约公元1041年到1048年间毕昇发明活字印刷术。古登堡［Johannes Gutenberg］（1398—1468）大约1450年在德意志美因兹城的一个印刷品店中使用活动字母，这种印刷品有教皇的《赦罪书信》和《圣经》（1454年）。李约瑟评价古登堡说："直到今天，没有人认为古登堡曾看到过中国的印刷书籍，可是不能排除他听人们谈论过这件事的可能性。不过，这种发明是一种再发明，而不是很有独创性的发明"。（《中国科学技术史》第一卷第554页，科学出版社，1975年版）

推刀 又称雕线刀［graver］，在金属板或硬质木板上雕琢精细线条的刀具，雕凹线技法中常用之。

雕刻铜版 凹版印刷法主要方式有线刻或铜版刻法［line or copper engraving］、直接刻线法［dry-point］、蚀刻法［etching］、包括软底蚀刻法［soft-ground etching］、点刻法和色粉画式刻法［stipple and crayon engraving］、网纹刻法［mezzotint］、飞尘蚀刻法［aquatint］等。

284页 **人间和平颂**　见《新约》之《路加福音》第二章第13—14节，是耶稣诞生之夜众天使在天上合唱的赞美歌中的词语。其首句为：Gloria in excelsis Deo, et in terra pax hominibus bonae voluntatis［天主受享荣福于高天，善心人受享太平于下地］。至今教堂举行大礼弥撒盛典时，仍唱此歌。

第十五章

291页 **赎罪券**［indulgence］　或译赎罪符。原出拉丁文 indul-gentia，意为仁慈或宽免，后给引申为免除赋税或债务等。一个人对自己的罪恶忏悔，教会便可免除他由罪而得的惩罚（包括现世的和炼狱中的）。十四世纪后，这类免罪方式渐渐变成以出售赎罪券的方式进行。

路德（1483—1546）　宗教改革者，新教路德宗的创始人。1517年教皇莱奥十世为完成圣彼得教堂的修建进行筹款，派出许多专职人员去散发赎罪券。路德被一个叫特茨尔［John Tetzel］的派出人员所激怒，发表抨击赎罪券的《九十五条论纲》，点燃十六世纪德意志宗教改革的导火线。

294页 **"不大懂拉丁语，希腊语更差"**　出自英国戏剧家、莎士比亚好友本·琼生［Ban Jonson］为1623年莎剧第一对开本的献诗，它常为后人引用，道出文艺复兴时期的一种价值观。

"那太阳不动"　原文为："Il sole no si move."［*The Literary Works of Leonardo Da Vinci*, Volume Ⅱ, p.121, edited Jean Paul Richter, Phaidon, 1970］

伽利略坚持地动说　哥白尼阐明地动说的《天体运行论》在他去世的那年发表，时间是1543年。伽利略1632年发表《关于两种世界体系的对话》支持地动说，次年遭到罗马教廷圣职部判罪管制。但最早提出地动说的是古希腊天文学家阿里斯塔恰斯［Aristarchus］（公元前3世纪），恩格斯说："阿里斯塔恰斯早在公元前270年就已经提出哥白尼的地球和太阳的理论了。"（《自然辩证法》，第168页，人民出版社，1971年）。

296页 **《仲夏夜之梦》**　见《仲夏夜之梦》第一幕第二场，斯纳格扮狮子，波顿扮皮拉摩斯［Pyramus］，斯诺特扮提斯柏［Thisbe］的父亲；他们演的戏取材古罗马诗人奥维德的《变形记》。

亚里士多德已经记载了古希腊的势利性　亚里士多德说：“任何职业、工技或学课，几可影响一个自由人的身体、灵魂或心理，使之降格而不复适合于善德的操修者，都属‘卑陋’；所以那些有害于人们身体的工艺或技术，以及一切受人雇佣、赚取金钱、劳悴并堕坏意志的活计，我们就称为‘卑陋的’行当。”（《政治学》，第408页，吴寿彭译，商务印书馆，1983年）

自由学科　古典文化时代最流行的学科分类是一般学科与自由学科之分，尽管这种分类法主要以其拉丁语 *artes vulgares*［卑俗学科或sordidae］和 *artes liberales*［自由学科］为中世纪人们所知。它起源于在教育理论和社会理论中所表现出的古希腊城邦的贵族精神。这种理论把适合于自由或生来就自由的公民活动与仅适合于异邦人或农奴的智力职业区分开来。公元二世纪盖伦［Galen］（129—约199）对这一区别所作的阐述在古典文化时代最为完整［《劝勉篇》*Protrepticus* 14］。一个世纪以前，年轻的塞内加在《信简》［*Epistulae*］中将这一区别与可以追溯到斯多噶派哲学家波塞多尼奥斯［Poseidonius］的另一种分类法相结合，把学科分为教育性学科［pueriles］和娱乐性学科［ludicrae］。后来，自由学科又渐渐称作encyclic，意思指一个受教育的人必须涉猎的全部的东西。跟“美的艺术”形成之前的所有分类法一样，在这些分类中，“art”一词的含义和现在所谈的美学中的“艺术”的含义相当不同，也和与它接近的保留在学院术语中的诸如“学科等级”［arts degree］的含义不同。希腊语 *techne* 和拉丁语 *ars* 包括对理论和实践的科学以及工艺知识的追求。哲学一直是最高的学科［art］，而自由学科与一般学科之分，表明了古希腊人对脑力活动的偏爱和对挣钱劳动的轻视。这种偏爱以各种形式从中世纪一直延续到文艺复兴。

　　亚里士多德把音乐归入自由学科，但却有个限制条件：一个天生自由的公民不应成为一个专职表演能手（希腊人通常以表演的观点而不是以鉴赏的观点看待我们所谓的美的艺术）。不知怎么，把绘画基本知识列入公民的教育课程，他却感到疑惑。盖伦曾提到在各种学科中修辞学、几何学、算术和天文学是自由学科，他也把音乐与声学的理论包括进去，但是排除对它的实践（这一区别在中世纪一直很盛行）。对于绘画和雕塑，盖伦犹疑不决，他说：“如果人们愿意，人们也可以将它看作自由学科。”在中世纪，这一古典传统被系统化了。最早系统阐述这一传统的是卡佩拉［Martianus

Capella］（公元五世纪）所写的诗体手册（《萨蒂里贡，或仙女语文学和神使墨丘利的结合与论七项自由学科九卷》［Satyricon or De Nuptiis Philologiae et Mercurii, et de septem artibus liberalibus libri novem］）。它将自由学科划分两组，一组包括三个学科，一组包括四个学科。这一分类法被波提修斯［Boethius］（480—524）采纳，他将研究物质实在的学科［算术、天文、几何、音乐］称为quadrivium［四艺］，把文法、修辞、逻辑三门学科称为trivium［三艺］。这七项自由学科的系统在卡西奥多拉斯［Cassiodorus］（约485—约585）的百科全书《圣学和俗学概论》［Institutiones divinarum et saecularium litterarum］（543—555）第二卷中有详尽的阐述。

在中世纪的体系，"音乐"指比例的音乐数学理论，而不包括后来在"美的艺术"中给予承认的任何音乐活动。古代轻视的实践活动还包括绘画、雕塑、建筑，与此对照，神学区别了对值得称赞［praise-worthy］的事物的追求和对值得尊敬［honourable］的事物的追求，理论知识与思考都视为不朽。阿奎那对亚里士多德《灵魂论》［De Anima］的评论曾对此作过经典而系统的阐述，他说："每种科学都是有益的，不仅有益而且值得尊敬。然而，要注意到这一点，一门科学胜于另一门……在有益的事物中，有一些值得称赞，即它们对于一个目的有用；另一些值得尊敬，即它们本身就有用……思辨的科学不但有益而且值得尊敬，而实践的科学则只值得称赞。"

莱奥纳尔多《画论》［Trattato della Pittura］反对这种对造型艺术轻视的中世纪观点，为文艺复兴展开的社会斗争——这一斗争将造型艺术从体力技巧的低下地位提高到精神的自由发挥的显贵地位——提供了理论根据。这一地位的取得是由于强调绘画的智力性和科学性，就它为以后所传授对艺术理论的理性与智力的偏好这点而言，它与浪漫主义和当代的观点都没有什么关系。

在卡佩拉的手册中，自由学科给人格化为拿着各种属像［attributes］的妇女，并且为那些学科的大师所伴随（如西塞罗伴随着修辞学拟人像），整个中世纪常常这样来图解它们。在沙特尔主教堂（十二世纪）的西面门廊上，几何学由毕达哥拉斯伴随。在十四世纪的艺术品中可以找到这一完整的体系，例如安德烈·达·费伦泽［Andrea Da Firenze］（约1337—1377）在佛罗伦萨的新圣玛利亚的西班牙小教堂中的壁画，或皮耶特罗·德·巴

托里［Pietro de Bartoli］的《道德与科学的诗》［*Canto delle Virtù e delle Scienze*］的插图写本，等等。

在意大利文艺复兴中，这一传统依然继续，但已自由处理。有时候，例如在里米尼［Rimini］的马拉提斯蒂亚诺庙［Tempio Malatestiano］（约1455年），各种学科与缪斯一起出现；在别处，这一范围扩大了，例如波拉尤洛所建的西斯图斯四世［Sixtus Ⅳ］陵墓（约1490年），表现了十种学科。平托里琪奥［Pintoricchio］在博尔贾宅第［Appartamento Borgia］（约1495年）中让一大群不知名的追随者拥簇于七位占最高地位的学科周围。拉斐尔在签字厅［Stanza della Segnatura］中描绘的诗歌、哲学、神学的追随者（约1510年）正是受了这一传统的影响。巴洛克时期的自由学科的形式曾由里帕［Cesare Ripa］编纂在拟人化手册《图像学》［*Iconologia*］（1593年）之中。贡布里希关于自由学科拟人像的讨论，见《拉斐尔的签字厅壁画及其象征实质》，收在《象征的图像》，中文本第134-173页。

手工劳动在绘画中的重要性 莱奥纳尔多在《比较论》中说："如果你说建立在观察基础上的这些真正的科学，因为它们不靠手工就不能达到目的而必须被归为机械的一类，那么我要说，所有通过文人之手完成的艺术都是如此，因为它们都属于书写一类，而书写正是绘画的一个分支。"
（Cf. *Literary Sources of Art History*, p.171, ed E. G. Holt, Princeton Univ. Press, 1947）

除非他对作品感到满意，否则他就不肯交出 对于莱奥纳尔多创作的有始无终，瓦萨里认为应作如下解释："由于他生来胸怀壮阔，不免有些好高骛远，正是这种精益求精、永无止境的脾气才构成真正的障碍，也就是彼特拉克所谓的 *Talche l'Opera fusse ritardata dal desio*［工作因热望而停顿不前］（《爱的胜利》［*Trionfo d'Amore*］第三章，压宿式引文）。"见瓦萨里《达·芬奇传》，*The Lives of the Painters, Sculptors and Architects*, tr. A. B. Hinds, N. Y., 1980, Ⅱ, p.162。

切萨雷·博尔贾（约1475—1507） 意大利红衣主教、政治家、军事家、教皇亚历山大六世［Alexander Ⅵ］之子。

300页 **伟大艺术作品的效果** 这种神秘效果，英国批评家佩特［W. Pater］（1839—1894）《文艺复兴史研究》［*Studies in the History of the Renaissance*］（1873

年）的描写最著名：“她比身边的岩石更古老；像吸血鬼一样，她曾死去
多次，探得茔墓的秘密……”［She is older than the rocks among which she
sits; like the vampire, she has been dead many times, and learned the secrets of the
grave…］

302页　《睡美人》　出自法国作家佩洛［Charles Perrault］（1628—1703）著名的童
　　　　话集《鹅妈妈的故事》［Les Contes de ma mère l'oye］（1697年），写一位
　　　　公主中了魔法，睡了百年，终于给一位王子用吻唤醒的故事。

303页　**渐隐法**　或译晕涂，来自意大利语 fumo［烟雾］。指在色域之间的圆润而
　　　　又微妙的过渡，即巴尔迪努奇所谓的“像烟雾一样溶于空气之中”。这种把
　　　　过于精确和粗糙的外形给予柔和化的能力，是十五世纪画家的特点，按照瓦
　　　　萨里的说法，是掌握了绘画完美手法的辨认标志，这种完美手法为莱奥纳尔
　　　　多和乔尔乔内所展示。

304页　《圣母诞生》　在这幅画的壁板上有意大利文签名Bigordi，这是画家的原
　　　　名。Ghirlandajo来自他父亲的绰号“花环”（他父亲擅长制作花环式首饰）。

305页　**两位巨人在争强斗胜**　莱奥纳尔多的画题是1440年佛罗伦萨人战胜米兰人的
　　　　《安加利之战》［Battle of Anghiari］，鲁本斯有局部的摹本；米开朗琪罗画
　　　　的是1364年佛罗伦萨人战胜比萨人的《卡希那之战》［Battle of Cascina］。

307页　**凿成人世间前所未见的雕像**　康狄维［A. Condivi］《米开朗琪罗传》［Vita
　　　　di Michelangelo Buonarroti］说他一天骑马在山中游逛，看见威临全景的山
　　　　头，忽发奇思，想把整个山头雕成巨像，使远处的航海者也能见到。

　　　　住了六个多月　一说为住了八个月（Cf. R. Salvini, The Hidden Michelangelo, p.64,
　　　　Phaidon, 1978）。

　　　　他觉得其中有阴谋　米开朗琪罗在1506年5月2日给桑加洛［Sangallo］的信
　　　　中透露出布拉曼特要暗害他的消息：“这还不是使我离开的唯一的原因；还
　　　　有别的原因，我不愿写出来；此刻只需说，如果我留在罗马，那么建起的将
　　　　是我的坟墓而不是教皇的坟墓。这就是我突然离开的原因。”（同上书，
　　　　第64页）

310页　**米开朗琪罗在西斯廷礼拜堂画天顶**　亨利·摩尔说：“我认为，由于教皇使
　　　　米开朗琪罗为西斯廷礼拜堂作画，这个世界获益匪浅：米开朗琪罗在一天之
　　　　内用一幅画——实际上和素描一样——完成他可能孕育了一年的雕刻构思，

这样我们就从他那获得了两三千种雕刻构思……如果他没有为西斯廷礼拜堂作画，那情形就会两样。"（*The Listener*, 1974. 1. 24）

313页 **把覆盖着人物形象的石层去掉** 米开朗琪罗在第十五首十四行诗中写道：最伟大的艺术家认为每一块大理石都具有潜在的意蕴，但只有师法心源的手，才能洞彻其中的形象［Non ha l'ottimo artista alcun concetto / C'un marmo solo in sé non circonscriva / Col suo superchio, e solo a quello arriva / La man che ubbidisce all' intelletto］。他把雕刻视为从大理石中解放出形象的观念和新柏拉图主义的人体是束缚灵魂的监狱的看法有关。米开朗琪罗曾引用彼特拉克的诗道：La morte é 'l fin d'una prigione scura［死亡结束了黑暗的监狱］（Charles de Tolany, *Michelangelo*，田中英道日译本，第203页，岩波书店，1978年）。

怀疑自己的艺术是否犯下了罪过 米开朗琪罗79岁写的一首十四行诗说：我把艺术当作偶像和君主的那种热烈幻想，现在知道它含有多大的错误……绘画和雕刻都已不能安慰我的灵魂，灵魂转向神明之爱，那爱在十字架上向我们张开手臂［Onde l' affettüosa fantasia / Che l'arte mi fece idol e monarca / Conosco or ben com'era d'error carca /…/ Né pinger né scolpir fie più che quieti/L'anima, volta a quell' amor divino/ C'aperse, a prender noi, 'n croce le braccia］。米开朗琪罗在《最后的审判》画下这样的形象：门徒巴多罗买［Bartholomew］手提人皮（他被剥皮殉难），但人皮上的那张脸不是巴多罗买而是米开朗琪罗本人，艺术家在这样一张残忍而又讥讽的自画像（它隐藏得很巧妙，直到现代才被发现）上表示对自己罪恶的忏悔（Cf. Janson, *History of Art*, p.428）。

315页 **但那是被迫去干的** 见1548年5月2日致莱奥纳尔多［Lionardo］的信（Cf. F. Hartt, *Michelangelo*, p.4, Harry N. Abrams, Inc, N. Y.）。注意：不是77岁，是73岁。

他的同代人称他为"神" 十五世纪，阿尔贝蒂把艺术家的创作描述为"第二个上帝"［Second God］的活动，十六世纪阿雷提诺［P. Aretino］（1492—1556）首次用"神人"［persona divina］称呼米开朗琪罗。这是第一次把"神"［divino］的属性赋予米开朗琪罗等艺术家。瓦萨里对米开朗琪罗诞生的描绘也出于同样的观念，说他像上帝之子的诞生一样。艺术家

给尊之为"神"的详细讨论，请参见E. Kris and O. Kurz, *Legend, Myth, and Magic in the Image of the Artist*, Chap. II, "Deus aretifex-divino artista"。

圣贝尔纳（1090—1153） 即明谷的伯尔纳［Bernard de Clairvaux］，法国贵族出身，基督教神学家，明谷隐修院创始人，第二次十字军东征（1147年）的鼓吹者。据说他正在写歌颂圣母的《关于所罗门之歌的布道词》［*Homilies on the Song of Solomon*］，圣母向他显现，并用奶水滋润他的嘴唇，给予他超然的雄辩力。纪念日为8月20日。

319页 **湿壁画取材于诗歌中的一节** 拉斐尔的画取材于波利齐亚诺［Angelo Poliziano］（1454—1494）的《比武篇》［*Giostra*］。

320页 **"某个理念"** 拉斐尔1514年致卡斯蒂廖内［Baldassare Castiglione］伯爵的信中说："为了创造一个美丽的女性形象，我要观察许多美丽的妇女，但由于美人难遇，我要按照涌现在我头脑中的理念去创造"［Per dipingere una bella, mi bisogneria veder piu belle, con questa condizione: che Vostra Signoria si trovasse meco a far scelta del meglio Ma, essendo carestia e di buoni giudici e di belle donne, io mi servo di certa Idea che mi viene nella mente. Cf. *Literary Sources of Art History*, p.322）。这段话影响很大，许多人援引。例如温克尔曼《希腊绘画和雕刻模仿沉思录》［*Gedanken über die Nachahmung der griechischen Werke in der Malerei und Bildhauerkunst*］（1755年），瓦肯罗德［W. Wackenroder］（1773—1798）《一位热爱艺术的修道士的衷情倾诉》［*Herzensergiessungen eines kunstliebenden Klosterbruders*］（1797年）和丹纳的《艺术哲学》。拉斐尔的观念或许来自古典时代，试比较下述两段：

西塞罗《论发明》［*De inventione*］在描述宙克西斯画海伦的故事时说："他不相信一个人体的所有部分看起来都美，大自然不会在一个单一种类里创造出任何完美的事物来"［Neque enim putauit omnia, quae quaereret ad venustatem, uno in corpore se reperire posse, ideo quod nihil simplici in genere omnibus ex partibus perfectum natura expoliuit.］。（The Loeb Classical Library, p.168; Cf. *Literary Sources of Art History*, p.321）

苏格拉底问画家帕拉修斯［Parrhasius］（前五世纪后期，和宙克西斯同为爱奥尼西派的代表）："如果你想画一个理想美的典型而又很难看到一个完美无瑕的人时，你是否从许多模特儿当中把最美的部分选择出来，

使你的形象显得完美？"帕拉修斯回答说："我们正是这样做的……"
（Xenophon, *Memorabilia* Ⅲ, Cf. R. Brilliant, *Arts of the Ancient Greeks*, p.167,
McGraw-Hill Book Company）。进一步研究者可参阅贡布里希"意大利
文艺复兴时期绘画中的理想和类型"［Ideal and Type in Italian Renaissance
Painting］，收在《老大师新解》［*New Light on Old Masters*］（Phaidon,
1986）。

323页　**本博**（1470—1547）　文艺复兴时期意大利诗人、学者，当过红衣主教。
他为拉斐尔写的墓志铭的拉丁原文如下：Ille hic est Raffael: timuit quo sospite
vinci / Rerum magna parens, et moriente mori。（这条原文系贡布里希教授
函告）

第十六章

326页　**天使在祭坛脚下轻柔地演奏小提琴**　根据《主题和象征词典》，本图中的
乐器叫 *Lira da braccio*（J. Hall, *Dictionary of Subjects and Symbols*, Harper and
Row, 1979, p.218）。*Lira da braccio*，译为臂提里拉，即古小提琴，和雷贝
克［Rebec］同为小提琴的祖先，是十三世纪到十六世纪西方宗教音乐中常
用的弓弦乐器。"我们在文艺复兴的画中看它一再出现在天使的手里。传下
来的一些样本展示出作品的罕见之美，就此而言，拉斐尔在梵蒂冈画的帕那
索斯山湿壁画具有特别意义，他拒绝所有传统的表现，让阿波罗演奏当代的
弓弦乐器。*Lira da braccio* 代替了古典文化时代的抱琴［lyre，注，据说抱琴
是阿波罗传到人间。荷马史诗中称 *Phorminx*］。"（Karl Geiringer: *Musical
Instruments, Their History in Western Culture from the Stone Age to the Present
Day*, G. Allen & Unwin Ltd., London, 1945, p.117）

328页　**圣彼得的钥匙**　见《马太福音》第十六章第19节："我要把天国的钥匙给你
［彼得］。凡你在地上所捆绑的，在天上也要捆绑。凡你在地上所释放的，
在天上也要释放。"

圣凯瑟琳（？—307）　或译加大利纳，生于亚里山大里亚。由于坚持基督

教信仰，在马克西米连命令下和异教哲学家辩论，她使满座折服，结果被压在轮下受刑。据说当轮子转动，她的枷锁奇迹地断了，最后被斩首，车轮匠奉她为保护圣徒，她手中的棕榈叶象征战胜死亡。据说她还看到一个幻觉，在幻觉中作了基督的新娘（参见《艺术的故事》第十九章）。因此她有时也表现为拿着一本书，书上有题铭："Ego me Christo sponsam tradidi"［我把自己作为新娘奉献于基督］。她也是教育的保护圣徒，因此常表现为被数学仪器、地球仪、书本等学术的象征物围着的样子。

圣露西尼亚（公元249年去世） 基督教圣徒，因不肯祭奠异教神而殉教。据说她受火刑前被拔掉牙齿，因此她通常是拿着钳子夹牙齿的样子，是牙医的保护圣徒。

圣哲罗姆（约347—420） 拉丁文名为Eusebius Hieronymus，拉丁教父，圣经学家。他根据《圣经》拉丁文旧译本编订成新译本（其中一部分由其重译），名为《通俗拉丁文本圣经》［Vulgate］。十六世纪特兰托公会议定为天主教的法定本。

《暴风雨》 对这幅画的解释众说纷纭，肯尼思·克拉克曾说：人们不知道，永远也不会知道它画的是什么，因为乔尔乔内时代的人也仅仅知道它是"一个士兵和一个吉卜赛女人"（K. Clark, *Civilization*, 1969, p.115）。1976年，克拉克又根据温德［Edgar Wind］的观点说：我现在坦白地接受温德的观点，在《暴风雨》［*Tempesta*］中，那个男子代表 *fortitudo*［刚毅］，女子代表 *caritas*［仁爱］，他们被 *fortuna*［命运］连在一起，而 *fortuna* 一词在古意大利语意为暴风雨（*Landscape into Art*, p.115, Happer and Row, 1976）。温德的观点见其著作《乔尔乔内的〈暴风雨〉》［*Giorgione's Tempesta. With Comments on Giorgione's Poetic Allegories*］（Oxford, Clarendon Press, 1969）。此书未见，但据劳埃德-琼斯［Hugh Lloyd-Jones］写的回忆传略，温德的观点大致如下：喂奶的吉卜赛女人代表仁爱［charity］，士兵代表命运［fortune］，两根断柱代表刚毅［fortitude］；这一切都在暴风雨中，意为 *fortuna*［双层含义：命运和暴风雨］（Cf. Hugh Llyd-Jones, "A Biographical Memoir", in *The Eloquence of Symbols* by E. Wind, ed. Jaynie Anderson, Oxford, Clarendon Press, 1985）。但威特科夫尔坚持认为，威尼斯贵族和人文主义者米基耶尔［M. Michiel］在乔尔乔内死后不久写的一

条简短评论，"作于画布上的小风景，表现的是暴风雨的天气及一个吉卜赛女人和士兵"是理解作品的直接证据（Cf. R. Wittkower, "Giorgione and Arcady", in *Idea and Image*, Thames and Hudson, 1978, p.164）。

331页　**风景本身凭其资格已经成了这幅画的真正题材**　贡布里希认为，意大利人通过古典文献中率先出现的描述看待美术，始于十五世纪，到了十六世纪已成惯例。例如贺拉斯的"诗如画"［*Ut pictura poesis*］就为绘画提供了词汇和标准，使人们想到田园诗，正是在这个结构之内，乔尔乔内画出他的田园画。

　　　　圣方济（1182—1226）　生于意大利阿西西［Assisi］，方济各会创始人，麻衣赤足，宣讲"清贫福音"。并规定修士自称"小兄弟"。据说，他祈祷时曾看到一个幻象，两个像六翼天使的人，伸展双臂紧拢双腿像个十字形。当他注视幻象时，基督的伤痕标记出现在他身上。

332页　**供养人肖像的传统**　在十五世纪和十六世纪之间，供养人肖像中的现实成分增加，预示着肖像画成为独立门类［genre］的兴起。但这最后的发展以及在视觉艺术中宗教意义逐渐的消失，实际上也导致了供养人肖像的消亡，它的最后实例是鲁本斯的伊尔底丰索祭坛画［Ildefonso altarpiece］。

337页　**科雷乔**　名字来源于他出生的一个小城。

　　　　极大地影响了后来的画派　在莱奥纳尔多的影响下，科雷乔发展出一种柔和的涂绘性［painterly］风格，十八世纪的艺评家对他的画风赞为"morbidezza"［意大利语，柔和］或"科雷乔的科雷乔风"［Correggiosity of Correggio］，这种风格影响了十八世纪的法国。

339页　**科雷乔彩绘教堂的天顶和圆顶的方法**　这里说的是科雷乔的第二种特色，学自曼泰尼亚。他以仰角透视法来画天花板和教堂圆顶画，所造成的错觉效果酝酿了巴洛克时期的错觉主义［illusionism］。但当时也的确有人反对这种方法，据说有个教士就不客气，形容他的翱翔天使像"一团糟的青蛙腿"。

第十七章

343页　**沃尔格穆特**（1434—1519）　德意志画家，木版插图家，丢勒的老师，

曾替十五世纪两本极有名的书即弗里多林［Stephan Fridolin］《宝库》
［*Schatzbehalter*］（1491年）和德意志人文学者施德尔［Hartmann Schedel］
（1440—1514）《世界年代记》［*Weltchronik*］（1491—1493年）作过木版
画插图。

流动工匠　英文为 Journeyman，源于法文 Journée，"一日"之意。指学徒
期虽已结束，但仍无法在同业公会中担任画师，而必须在各个不同的画师门
下工作，按日计酬。由于经常穿梭于不同的地方，所以他们在A地与B地之
间的作品往往难以分辨。许多画家在他们的"游学时期"［Wanderjahre］常
过着这种生活，也有人终生脱离不掉流动工匠的处境。

346页　**古老建筑**　此处破旧的建筑物象征犹太教规。由于救世主［Redeemer］的诞
生，犹太教规被废弃。这是废墟［ruin］在西方宗教艺术中的主要象征意义。

349页　**"在这里我是老爷，在家里我是食客"**　引自丢勒1506年2月7日自威尼斯
给皮尔克海默尔［Willbald Pirckheimer］的信［Cf. *Literary Sources of Art
History*, p.294, ed. E. G. Holt, Princeton Univ. Press, 1947］。

350页　**"……也都以最谦恭的方式低着头"**　引自 *The Travel Diary on the Trip to
the Netherlands*（参见上书，第298页）。

　　17世纪有一位作者　即桑德拉特［Joachim von Sandrart］（1606—1688），
撰有《德意志建筑、雕塑和绘画的艺术学院》［*Teutsche Akademie der
Edlen Bau, Bild und Malereikünste*］（1675—1679），其中谈到马蒂亚斯·格
吕内瓦尔德，他把阿沙芬堡的马西斯跟格吕恩［Hans Balung Grün］混为一
谈了。

　　莎士比亚生平之谜　莎士比亚其人是否存在，是长期争论的话题，有所谓
的培根派、马洛派、牛津伯爵派，等等。1963年德文郡地方的一位校长还宣
称，莎剧的真正作者是本·琼生和弗朗西斯·培根，而莎士比亚不过是一个
被琼生掐死的无知的乡下佬。

353页　**耶稣受难期**　大斋节的最后两个星期。所谓大斋节［Lent］，是从圣灰礼仪
［Ash Wednesday，或译大斋首日］开始，至复活节［Easter Vigil］前夕止。
耶稣受难期的第一天是苦难主日［Passion Sunday］，接下去的一个星期日
是圣枝主日［Palm Sunday］；从圣枝主日开始的一个星期称为圣周［Holy
Week］；圣周的最后三天［Holy Thursday, Good Friday, Easter Vigil］统称为

"逾越节" [Passover]，是最隆重的三天。在大斋节期间，教士们守斋克苦，纪念耶稣受难。

忧患的人　语出《旧约》之《以赛亚书》第五十三章第3节。是说基督为"耶和华受难的仆人"。

比例正确的新要求　阿恩海姆 [Rudolf Arnheim] 曾引证贡布里希的这一说法。另外还指出了这幅画色彩的象征意义。他说圣母的衣服、羔羊、圣经、基督的腰布以及十字架上部的刻辞，都用白色，象征贞节、牺牲、启示、纯洁和王权。它们不但在构图上起统一作用，而且以一种普遍的意义传给我们的眼睛（*Art and Visual Perception*, p.89, University of California Press, 1974）。

355页　**逃往埃及**　事见《马太福音》第二章第13—15节："有主的使者向约瑟梦中显现，说，起来，带着小孩子同他母亲，逃往埃及，住在那里，等我吩咐你。因为希律必寻找小孩子要除灭他。约瑟就起来，夜间带着小孩子和他母亲往埃及去。住在那里，直到希律死了。这是要应验主借先知所说的话，说，'我从埃及召出我的儿子来'。"

356页　**风景画**　贡布里希在研究风景画的著名论文《文艺复兴的艺术理论和风景画的兴起》[*The Renaissance Theory of Art and the Rise of Landscape*] 中说："我相信把自然之美当作一种艺术灵感的观念……过于简单，以致到了危险的地步。也许它还颠倒了人类发现自然美的过程。如果一个景色使我们想起所看到的画，我们就说它如画……依此来看，对于画家而言，除了跟他已经学过的语汇 [vocabulary] 相似的东西外，没有一样东西能成为一个'母题'……对于这个真理没有坚定的认识就不能理解风景画的起源。例如，如果帕蒂尼尔 [Patinier] 真的在他的画中画了与狄南 [Dinant] 景色相似的风景，如果彼得·布吕格尔真的发现阿尔卑斯山给人灵感，那是因为他们的艺术传统已经为那陡峭而独立的山岩提供了视觉符号，使这些形体有可能从自然中分离出来并得到欣赏的缘故。"

《牛津艺术指南》"风景画"条目，内容与上引论文一致，疑为贡布里希所作 [贡氏是《指南》撰写者之一]，现迻译如下：

"风景画"一词，源自荷兰画家的术语，十六世纪后期开始使用，指绘画中描绘的自然景色。当然，风景画的成分和自然特征是早期历史画、神话画、纪念性画、名人轶事画以及其他画类所附加的附件 [accessories]。在

埃及、拜占庭和罗马式时代的欧洲僧侣艺术风格中，当作表现一幅画主题的环境而被引入的风景成分，一般说来是非常程式化的，人们用标准的规范程式来表示山岭、河流、树木，等等。希腊时期的绘画里，河流和其他自然特征是以某个特定的神的形象来作象征性的表现，或画上鱼、鸟等来间接表示。但是把风景当作一幅画的基本主题、为风景而风景，这在艺术家和他们的赞助人学会去看风景以前是不可能的。那是缓慢而又逐步发生的。似乎直到近代，人们观察自然还是把它看成单个物体的集合，而不是把树木、河流、山岭、路径、岩石和森林看成片片景色。人们把自然看成是"景色"[scence]的能力大部分是艺术家发展起来的，是他们努力获得的图画技巧和技能使这种能力具体化，并传播给观众。透视的缓慢形成不仅因为它是一种困难的技术，也因为它是一种观察方法的表达。因此，与其说是对自然所作的自然主义的临摹，倒不如说是习惯的公式才是风景画的起点。艺术家或业余画家坐下来面对题材作画，而这题材正是以漫长的演变为前提的。在这个演变中，描绘自然景色的语汇的成型，是与把自然看为景色的能力的获得同时发生的。

在希腊化和罗马艺术中，风景从未从图解和装饰作用的双重束缚中解放出来。和亚历山大艺术相联系的是田园诗以及树神滑稽短歌剧的舞台道具。从庞贝留下来的风景画可以看出很强的田园诗成分。但是风景画在康帕尼亚艺术中已有了较主要的位置，并且在罗马时代首次成为一种艺术出现，当时，自然景色很为人们喜爱，并由于它自身价值而为人们所用。不管罗马人是不是风景画的先驱，他们的诗歌、书信集、演讲，以及他们为乡间别墅所选择的地方，都说明他们对乡村的极大热爱。普林尼记录下的传说就有一些属于这个方面：有位意大利画家（他的名字有好几个，叫塔迪乌斯[Spurius Tadius]、卢迪乌斯[Ludius]，或者叫斯塔迪乌斯[Studius]）"传入了一种最吸引人的壁画，上面画有乡间宅第和有圆柱的门廊，还有风景庭园、墓地、森林、山峦、鱼塘、水渠、河流、海岸，以及任何人可以想往的东西，与之一起的还有人物的各种速写，有的散步，有的水上泛舟，有的骑驴或坐马车走向乡间宅第，有的捕鱼、猎取野禽和野兽，还有的采摘葡萄"。就是在这一叙述中，风景也是和田园门类[genre]紧密联系在一起的。可是从庞贝和其他地方遗留下来的画中，我们看到风景常常是主要的兴趣所在，并形

成基本的主题：自然被描绘成一个统一的景色，而且由于它自身的缘故为人们喜爱。

另一方面，在中国，风景画的发展则跟对自然力的一种几乎是神秘的敬拜密切相关。甚至在佛教传入中国以前，"山水"题材就受到论述艺术的中国作家的注意，而宋代画家的崇高风格的作品似乎已经体现了禅宗的崇尚独处和退隐的心境。通过派生于中国的日本绘画，特别是通过十八世纪后期和十九世纪初期流行的浮世绘［Ukiyoe］，远东的风景画传统也冲击了欧洲绘画的发展。（关于这一论题，请参见贡布里希的论文"The European Appreciation of Far East Art: An Outline of History"，刊于《艺术史研究》，第一辑，1999年，第13-37页）

风景画成为一种独立的类型直到十六世纪才在欧洲出现。它的形成是由于种种力量的推动。在意大利文艺复兴时期，莱奥纳尔多曾经宣传并具体体现了画家关于艺术的新概念。对他来说艺术家不仅仅是个图解者，而且像诗人一样，是世界的创造者。虽然莱奥纳尔多没有留下风景画，但他的笔记写满了对这种艺术的观察所得。同时，当时对古典文化感兴趣的人文主义者为富有诗意的田园图解培养了公众，那种图解在威尼斯的绘画中，通过乔尔乔内的作品风行一时。对威特鲁威的再次研究使人想到画有林荫路风景的湿壁画，例如佩鲁奇［Peruzzi］和韦罗内塞［Paolo Veronese］的作品。所有这些都为奇妙的佛兰德斯画的风景背景（具有精致细节的）培养了一种新的感受。在威尼斯，人们争相收藏这种作品，并且要求多画背景少画故事，这促使了似乎包括像帕蒂尼尔那样的一些佛兰德斯画家去画巨大的、富有幻想的全景作为各种宗教故事的环境，如《逃亡埃及》［Flight into Egypt］。正是在十六世纪早期的这种欧洲气氛中，最早的"纯"风景画产生于意大利和佛兰德斯之间的多瑙河地区。阿尔特多夫尔的功绩在于打破了一幅画必须讲述一个故事的传统。不论是在慕尼黑的油画中，还是在蚀刻画和水彩画中，他都靠风景自身就使风景画成为人们乐于接受的题材。

这一曲折的发展过程中最后的一次推动力可能来自宗教改革运动对宗教绘画的普遍打击。佛兰德斯画家们发现教会不再雇佣他们，自然就想起他们的"专长"——这种专长使他们扬名全欧，并且在十六世纪后半期，从安特卫普出口的画中有很大一部分必定是纯粹的风景画。用诺加特［Edward

Norgate］的话说，为查尔斯一世［Charles I］买的画是"所有的画种中最纯洁的，连狄维尔［Divill］本人也不会责备说是偶像崇拜"。这些风景画在我们看来很难说是自然主义的作品。上面充满了奇异的母题，按照一种相当刻板的公式排列着：棕色的前景、绿色的中间地带和一个巨大的蓝色全景背景（三色调［three tone］规则——译注）。蒙普尔［Momper］家族在这个世纪初提供给"收藏家的小陈列室"有不少这种画的样品。在这一创作潮流中，只有老布吕格尔的作品以它的力量和创造性独树一帜。

在十六世纪后期，一批以康宁克斯鲁［Coninxloo］为首的新教难民在巴列丁奈特［Palatinate］的弗兰肯塔尔［Frankenthal］建立了一个最早的艺术家聚居地，专门画林地景色。在意大利，北方风景艺术家继续以专科画家的身份而有好的销路，例如，佛兰德斯人布里尔［Paul Bril］在西斯图五世［Sixtus V］统治下的罗马靠画弦月窗上的风景谋生。正是以这种装饰风景画为基础在十六世纪末的罗马，形成了理想化风景［ideal landscape］的传统。这有很大一部分要归功于卡拉奇的明朗的弦月窗风景画和埃尔塞莫尔［Elsheimer］（他和弗兰肯塔尔圈子有联系）的小室绘画［cabinet pictures］。埃尔塞莫尔早逝，但他所植下的根却为另一位来自北方的画家克劳德·洛兰所发展——他经久不懈表现了田园风情和罗马康帕尼亚平原的怀乡恋旧的哀愁。普桑以相似的路子在他的神话题材中创造了崇高而简朴的英雄化风景［heroic landscape］。

意大利的这种向理想化和英雄化的发展常被用来同产生于尼德兰那些获得自由地区的趋向现实主义的风景画的发展相对比。确实，大约1615年起，荷兰人就开始喜欢一种冷静的现实主义类型的风景画——一种新的趣味——而凡尔德［Esaias van der Velde］和格因［Jan van Goyen］则是这种趣味的最早探索者。但是他们所选择的那些简单母题，一条村路、一排树木、一个渡口，并不应使我们忽视荷兰艺术总是跟南方保持着风格上的接触。这不仅适用于荷兰的那些很明显是意大利式的风景画家如派那克尔［Pynacker］、艾塞林［Asselyn］，或勃克姆［Berchem］，它也适用于那些发现并美化了荷兰的平原、沙丘和林地之美的大师们：成熟的凡·格因、雷伊斯达尔［Salomon van Ruysdael］、雷斯达尔［Jacob van Ruisdael］、康尼克［Koninck］、库普［Cuyp］和霍贝玛［Hobbema］。是这些画家们最

先认识到仅是一个景象———一个出于自然而不是出于画家自己构思出来的场景——就可以成为一个值得伟大画家发挥最高才能去画的题材。维米尔的《德尔弗特的景色》［View of Delft］是一个简单的视觉记录，可能是由于借助了描像器［camera lucida］的机械帮助而得以完成，然而它已令人惊叹地转变成为一首光和色的诗。

至此，风景画的各种不同的方式都已创立，即理想化的［ideal］、英雄化的［heroic］、田园的［pastoral］和自然主义的［naturalistic］。十八世纪欧洲绘画对所有这一切加以自由吸收。罗可可的艺术趣味有助于田园情调的复兴，法国的瓦托和英国的盖恩斯巴勒的作品表明了这一点。但是，这个世纪的主要成就很可能是趣味和情调的接受力的不断增长，而这使人们把克劳德的宏伟和富有魅力的理想视像投射到英国的乡村，这既包括依据天然法则而建造的风景庭园，也包括"如画的"［picturesque］景色的新趣味以及"如画"的审美哲学。威尔逊［Richard Wilson］最早提出克劳德的绘画语言能够用于卡德尔·伊德里斯［Cader Idris］山那样的题材，而随着时间的推移，经过像吉尔丁［Girtin］和早年的特纳那样的水彩画家，这种语言不久就失去了它的外国腔调。最后，康斯特布尔从"如画"和"田园"的润饰性的传统语汇中走出，转而在雷伊斯达尔和霍贝玛中寻找一种表现视觉真理的语言源泉。

康斯特布尔毫不妥协的艺术对法国浪漫主义画家的冲击常为人们描述。他的方法和新的观察激励了巴比松画派［Barbizon School］，他们中间的柯罗复活了田园风情。当然，富有诗意的风景画同时也没有失去它的追随者。在德国，它为浪漫主义画家弗里德里希所培育；而在英国，年迈的特纳甚至更进一步，走进了光和色的梦幻之乡。特纳探索过的大气影响的种种可能性，这在莫奈的画中也留下印记，也许莫奈的这些发现是受荷兰画家琼坎［Jongkind］的影响。正是莫奈的印象主义最终在艺术家的题材谱系中把风景画提到最高地位，因为在风景画中一切非图画的、"文字性的"因素都可被排除在外，画家完全服从于视觉印象。这样的风景画也是后印象主义者如塞尚、凡·高和修拉等人选择的领域。但是，当现代艺术回避现实时，只有追随卢梭的业馀画家们还在有意忠实地记录特定的景象。

二十世纪，超现实主义发现了梦境风景画的魅力和恐怖，像契里柯

[Chirico] 和唐居伊 [Yves Tanguy] 这样的艺术家在风景画中开拓出新天地。在另一方面，各种抽象的线条或者半抽象的作品（它们始于塞尚，经由立体主义者，导致了像格里斯 [Juan Gris]、德朗 [Derain]、毕西埃 [Bissière] 和希钦斯 [Ivon Hitchens] 等人的各种不同的风格）都有一个共同的趋向，就是把风景当作静物来处理，并且为了创造色彩和形式的各种结构，把自然景色当作原材料使用。

359页　**反叛天使的堕落**　上帝造就众天使后，其中最大的叫吕西斐 [Lucifer, 光明之意或译明亮之星，即撒旦] 的天使竟煽动其他天使与上帝对抗，于是上帝将这群反叛天使打入地狱，使之变为魔鬼。

第十八章

361页　**手法主义**　自十七世纪艺术批评提出这个术语以来，它已混淆了历史内涵和批评内涵。第一层的历史含义通常指一个风格时期 [用于意大利艺术，主要是罗马]，在1530—1590年。就此而言有时被认为是盛期文艺复兴的古典主义的一种衰落。也有人看成是古典主义的反动，是连接盛期文艺复兴和巴洛克的桥梁。还有人认为它成为一种确定的风格完全在它自身。它的第二层历史含义则被用于任何一个风格时期，这个时期被认为和它以前的某个时期有类似的特征。沃尔夫林把它作为一个历史阶段引入风格抽象进化的格式中，把它看成是对拉斐尔所达到的完美"巅峰"的一种衰落。二十世纪初人们开始不满沃尔夫林仅仅以其为文艺复兴和巴洛克之间的一道桥梁的说法，德沃夏克 [Max Dvořák] 开始提出手法主义是欧洲的艺术运动，它在埃尔·格列柯手里达到顶峰。反映德意志表现主义精神的审美狂乱和精神紧张，也被看作手法主义的主要特征。约1925年，一些德国批评家又提出手法主义是一种运动，是对文艺复兴古典主义的反动，它显示出永恒的哥特精神。

在英语中，牛津词典把手法主义定义为对一种特殊的手法 [manner] 的"过分或不自然的嗜好"。直到二十世纪三十年代中期为止，很多英国历史

学家用这个术语指称文艺复兴后期，并把米开朗琪罗晚期的作品和除了威尼斯之外的意大利艺术看成是"衰落"。约1935年很多英国美术史学家开始用这个术语指称1525—1600年的欧洲艺术，把它的紧张和夸张解释为是由于宗教改革、劫掠罗马（the Sack of Rome，1527年）、教会的危机（它导致了特兰托公会议，1545—1565年）、反宗教改革运动和宗教战争等事件引起的普遍病态的反映。从1960年以来，英国较新的学派把这个术语限制在瓦萨里和他同代人在十六世纪后期的艺术实践，不包括蓬托尔莫［Pontormo］（1494—1557）、帕尔米贾尼诺和米开朗琪罗从劳伦佐图书馆［Laurentian Library］时起的反古典作品。他们的论点基于这样一个事实，即大约1550年以前没有人有意识背离拉斐尔的观念和米开朗琪罗早期的观念。像祖卡罗［Zuccaro］（1543—1609）、洛马佐［Lomazzo］（1538—1600）那样的理论家都活动在十六世纪晚期，他们把瓦萨里看作分水岭，并把他的"*maniera*"解释为"stylishness"［时样］，而不是"style"［风格］。

像法国文学中的*manière*一样，从十三到十五世纪意大利语的*maniera*既用于一般的人类行为，也用于艺术，和英语中的style的不太受限制的用法类似，例如我们有时说has style［有风格］。在瓦萨里时代的语言中*maniera*是指艺术品的令人惬意的性质，类似于"优雅"［grace］，而*bella maniera*［美好的手法］或*la maniera moderna*［现代手法］都意味着时代的最高的艺术表现，例如拉斐尔的圣米迦勒［St Michael］、米开朗琪罗的男青年人体［*Ignudo*］等。这样，理想美、典雅、有教养的姿态、矫饰、机敏等性质比忠实于自然的地位要高。

1662年尚布雷［Fréart de Chambray］滥用"*maniériste*"一词于阿尔皮诺［Arpino］（1568—1640）和兰弗兰科［Lanfranco］（1582—1647）在内的一群画家。1672年贝洛里在卡拉奇传记中使用"*maniera*"。1792年兰齐［L. Lanzi］也使用了"*manierismo*"一词。作为风格的术语，具有历史和批评含义的手法主义就始于兰齐。开始，它带有炫技和反复无常的意思，经过布克哈特和沃尔夫林之后，其含义才不带批评的偏见。十八世纪末手法主义曾在浪漫派手里有过一段短暂的复活。二十世纪超现实主义者们又发现他们和手法主义有某些类似之处。1956年，在阿姆斯特丹举办的画展"欧洲手法主义的胜利"［The Triumph of European Mannerism］，标志着手法主义美术已

受到更高的尊重。

　　贡布里希的最早研究成果就是对手法主义的贡献。二十世纪三十年代，西方美术史界热烈讨论的一个问题是，由于德沃夏克对埃尔·格列柯的研究，绘画的手法主义已解决，雕塑也不成问题，但建筑中究竟有没有手法主义？人们想找到确切的答案。贡布里希在曼图瓦发现了茶宫［Palazzo del Tè］，写成博士论文。其时维特科夫尔也发表研究米开朗琪罗的劳伦佐图书馆的论文。他们的结论相似，这样，手法主义建筑的问题得到解决。

362页　　**"一个笨拙的学生才不能超越他的师傅"**　　莱奥纳尔多的原话为："Tristo è quel discepolo che non avāza il suo maestro"（*The Literary Works of Leonardo da Vinci*, ed. J. P. Richter, Phaidon, third edition, 1970, vol. I., p.308）。

　　古典的艺术　　我们所谓的古典或古典艺术，一般是指希腊和罗马的艺术。这个词本用于文学，用于视觉艺术不会早于十七世纪，当时普遍认为（至少是学院派）古代艺术已经为所有未来的成就确立标准。从那以后，这个词经历了两次意义上的变化。首先，"古典"是任何时代的最佳典范。沃尔夫林论意大利盛期文艺复兴以 *Classic Art* 为书名就是这个意思。历史学家也以类似的观点说明中国艺术中的"古典传统"［Classical Tradition］，或像民族学家法格［William Fagg］对芳人［Fang］雕塑所描述的，它们"是非洲艺术所能做出的宁静美的古典例证"。其次，当我们说"古典的"希腊艺术时，我们指的是公元前五世纪的艺术。由于人们把有机生长的观念应用到古代艺术，所以，古风时期［archaic period］成为公元前五世纪艺术"开花"［flowering］之前的萌芽期，而希腊化时期是"衰败期"［decay］。

　　古希腊艺术为未来的成就确立标准的观念给温克尔曼奉为圭臬，跟随他的新古典主义批评家又作了进一步论证。温克尔曼在《希腊绘画和雕刻模仿沉思录》［*Gedanken über die Nachahmung der griechischen Werke in der Malerei und Bildhauerkunst*］（1755年）中写道："运用古典模特儿，是我们达到无与伦比的唯一方式，的确，如果我们能做到的话。"这种以尊崇希腊古物为正宗的观念，其意是说：当再现自然时，应该摒除每一件转瞬即逝的和微不足道的事物，以迈向一种建立在自然基础上的形式化的理想，在描绘自然时将自然美化，使摹品的价值不低于自然本身。再用温克尔曼的话说，即是："对于那些知道并研究希腊作品的人来说，他们的杰作不仅显示自然

的最伟大的美，还有更多的东西；换言之，某种理想的自然美，就像过去的柏拉图的诠释者教导我们的，只存在于理念之中。"

"古典主义"这个术语还流行着第二种性质不同的意义，与"浪漫主义"形成对立。这种对立可以追溯到德国施莱格尔［Friedrich von Schlegel］的《雅典娜季刊》［*Das Athenaeum*］（1798年），他把古典主义看作是以有限形式涵容无限的理念和情感的一种尝试。"古典主义"的含义常随着对立的浪漫主义观念而改变。在十九世纪这种对立几乎包括从"保守"与"革新"到"受制于贫瘠的规则"与"独创性的创作"之间的任何一种对立。在二十世纪，"古典的"大体指明晰性、逻辑性以及恪守关于形式和自觉性技巧的公认准则，甚至包括各种对称和比例的类型，与个人情感和非逻辑的灵感形成对照。

随想曲　原文Caprice，意为一时的兴趣，这里可能借用音乐术语，但也可能指美术中的随想画［意大利语，Capriccio；英语，Caprice］。按照巴尔迪努奇［Abate Filippo Baldinucci］（1624—1696）的说明，是指发明的观念，根据想象产生的作品。例如戈雅的蚀刻组画《随想画》［*Los Caprichos*］（1793—1798）。但它也常用来称呼带有幻想性的半地志性题材的画和实景画［Veduta］，例如马洛的《意大利景色》［*Views in Italy*］（1795年）。

创意曲　是一种自由对位式的短曲，根据一个动机即兴发展而成。但这里也可能语涉双关，指艺术创作中的"发明"（关于发明，见本书第二十三章468页注）。

363页　**切利尼著名的自传**　切利尼的自传极负盛名，原稿曾一度沉寂，有几种抄本流传。1728年科奇［Antonio Cocchi］根据一个有讹误的传抄本，将之付梓。1771年努根特［Thomas Nugent］据之译成英文，歌德非常喜爱，又据英文本译为德文，出版于1798年。原稿终于在1805年发现，1829年塔西将其编辑出版，原稿现藏佛罗伦萨劳伦佐图书馆（Bib. Medicea-Laurenziana, Cod. Mediceo-Palatino 234.2）。最权威的善本由巴奇［Orazio Bacci］编辑，名为 *Vita di Benvenuto Cellini: Testo critico con introduzione e note storiche*（佛罗伦萨，1901），这个带有导言和评注的本子也附有版本目录。丹纳在《艺术哲学》中大段大段引用了切利尼的《自传》，评论道："历史上就有这样一个人，我们有他亲自写的回忆录，文笔非常朴素，所以特别发人深省；而且比

一部论文更能表达当时人的感受、思想与生活方式，使你们觉得历史如在目前。暴烈的脾气，冒险的生活，自发而卓越的天才，很多而很危险的才干，凡是促成意大利文艺复兴，一面危害社会一面产生艺术的要素，可以说被本韦努托·切利尼概括尽了。"（傅雷译本，人民文学出版社，第119-120页）

364页　**两位胆敢给他推荐题材的著名学者**　两位学者，一是卢吉［Luigi］，他建议制作维纳斯和丘比特。另一位是加伯里埃洛［Gabriello］，他建议制作海神的妻子安菲特里特［Amphitrite］和儿子特里同［Triton］（Cf. *Memoirs of Benvenuto Cellini*, London, Everyman's Library, 1923, p.277）。

367页　**如果说是胡来，那么其中自有条理**　典出莎士比亚《哈姆雷特》：Though this be madness, get there's method in't.（The Tragedy of Hamlet, Act Ⅱ. Sc. Ⅱ, *Works of Shakespeare*, vol Ⅺ, p.254, New York, The University Society Publishers, 1881）

368页　**绰号丁托列托**　意为染匠之子。

　　威尼斯的保护圣徒　据说圣马可在里阿托岛（威尼斯市中心）海岸遇风暴，船被搁浅，濒临绝境，他向天祈祷，似乎听到天使的召唤：愿你平安，马可！你和威尼斯共存。后来就在那些岛屿上兴建水上之城威尼斯，圣马可也成威尼斯的保护圣徒。其标志为狮子，威尼斯的城徽是一头狮子拿着一本《马可福音》。

371页　**圣乔治**　传说中的勇敢圣徒，出生在小亚细亚的卡帕多西亚［Cappadocia］，约在公元三世纪末去世。后来欧洲的几个城市（包括威尼斯）把他奉为保护圣徒。龙在初期基督教中是恶的象征。圣乔治用矛将龙杀死，并由于他的忠诚赢得了少女卡帕多西亚（卡帕多西亚其地也给拟人化为一个少女）。后来，把这个故事和希腊传说珀耳修斯［Perseus］救公主的故事混在一起，这大概始于《金传奇》［Golden Legend］。

　　韩德尔逊［Joseph L. Henderson］《古代神话和现代人》［*Ancient Myths and Modern Man*］解释这个题材时说：当人的自我变强的时候，就需要英雄的象征，英雄救少女的神话或梦提供了一种*anima*，"不幸的少女"象征了*anima*（容格术语，每人身上都有男性和女性的要素，容格称之为*anima*［男性身上的女性意向］），Cf. Jung, "Approaching the Unconscious", in *Man and his Symbols*, p.31，即歌德《浮士德》说的"Eternal Feminine"［永恒的

女性〕。

"如果他不是打破常规……" 出自瓦萨里的《名人传》（Giorgio Vasari, *The Lives of the Painters, Sculptors and Architects*, Volume Four, p.23, Everyman's Library, 1927）。

373页　**图239霍尔滕西奥・费利克斯・帕拉维奇诺修士**　这位学者、诗人，活跃于菲力普三世宫廷，曾写过几首十四行诗赞美格列柯。

374页　**新教**　新教与天主教、正教并称为基督教的三大主要教派。在中国常以"基督教"指新教。在西方也称"抗罗宗"或"抗议宗"，源自德文Protestanten〔抗议者〕，最初指1529年在德意志帝国议会中对恢复天主教特权之决议案提出抗议的新教诸侯和城市代表，后衍生为新教各宗派的共同称谓。新教主张因信称义、因信得救、全体信徒都是教士、《圣经》的权威压倒一切。主要的早期教派是路德教派〔Lutherans〕、加尔文教派〔Calvinists〕、茨温利教派〔Zwinglianists〕，以及兼备天主教和新教两种教派要素的英国国教会，等等。

376页　**埃拉斯穆斯**（约1466？—1536）　或译伊拉斯莫。文艺复兴时期尼德兰著名的人文主义者，生于鹿特丹。在莫尔启发下，写成著名的讽刺作品《愚人颂》〔*Moriae Encomium*〕（1509年）

莫尔（1478—1535）　文艺复兴时期英国空想共产主义者。因拒绝承认英国国王为英国国教最高首领被判处死刑。代表作是《乌托邦》〔*Utopia*〕（1516年）。佛兰德斯画家和诗人曼德尔〔Carel van Mander〕（1548—1606）讲述荷兰与佛兰德斯绘画的名著《画家之书》〔*Het Schilderboeck*〕（1604年）中较详细描写了埃拉斯穆斯把荷尔拜因推荐给莫尔的事。

379页　**锡德尼**（1554—1586）　英国诗人、学者，文学批评名著《诗辩》〔*An Apologie for Poetrie*〕（1595年）的作者。他的十四行组诗《爱星者和星星》〔*Astrophel and Stella*〕（1595年）开创了英国十四行组诗的先河。还有一部未完成的牧歌传奇《阿卡迪亚》〔*The Arcadia*〕写于1584年，当中穿插许多抒情短诗和田园牧歌，最著名的是《牧人们的神灵》。

380页　**图245《画家和买主》**　斯特科评价这幅画说："我们知道布吕格尔未年迈就死了。在维也纳收藏的这幅年老画家的著名素描，严格而论很难说是一幅自画像。然而，布吕格尔在这里画的一定是他自己，虽然人们对这幅奇妙的

素描已经作了各种方式的解说，我还是认为它基本上是一幅精神的自画像。就像丢勒《忧郁Ⅰ》［*Melencolia Ⅰ*］多少也是一幅精神自画像一样。画家右边的那位'鉴赏家'看着他将要在没有显示出的画板或画布上落笔，他不是被彻底地漫画。他是 *Elck*（佛兰德斯语，意为每个人，有贬义，指贪婪的人，他们总是在寻找，可是又什么也不知道）。他不知道他看见的东西——从他脸上惘然的表情看，这是非常明显的；他不知道他看见的东西是否有价值——看他在钱袋里乱摸的狐疑不决的样子就是这样；他蒙昧，把握不住自身，在要作出选择趣味的关头，手脚不稳，正像他面临着道义必须作出决定时手脚也将不稳一样"（Wolfgang Stechow, *Bruegel*, pp.46-47, Harry N. Abrams, Inc., N. Y.）。贡布里希对此画的深入讨论见 "The Pride of Apelles: Vives, Dürer, and Bruegel"，in *The Heritage of Apelles*, Phaidon, 1976。

381页　**诙谐画**　法语 *drôleries*，英语 drollery，指一种哑剧性的诙谐画，由英国作家伊弗林［John Evelyn］（1620—1706）提出，指中世纪写本页边上的怪诞、可笑或喜剧的形象。贡布里希《秩序感》有过论述。

门类画　法文 *genre*，门类之意。现在美术史家用它指描绘日常生活的绘画。在十八世纪流行时的含义要比现在宽泛。狄德罗和瓦特尔［Wattelet］用它专指描绘一个门类［genre］，例如花卉或动物题材的画。按照狄德罗把画分为历史画和 *genre* 的看法，也许译成门类画更合适。当1769年格鲁兹［Jean-Baptiste Greuze］（1725—1805）给法兰西学院当作一个风俗画家［Peintre du genre］接受时，风俗画也就得到承认。自从风景画、静物画等专名确定之后，风俗画的意义也渐渐明确。在拉斯金笔下此词还有些飘忽，但在布克哈特《尼德兰的风俗画》［*Netherland Genre Painting*］（1874年），它已经和我们今天使用的意义一样。

把他们的作品跟他们自身混淆在一起　人们称布吕格尔为"农民布吕格尔"［Peasant Bruegel］，不是说他本人是农民，其实他受过高等教育，与人文主义学者相交甚笃，还受到大主教格兰维拉［Granvella］的赞助。

第十九章

387页　**巴洛克**　原文Baroque，来源不明，可能出于十三世纪谢莱斯伍德
［Shyreswood］的威廉［William］收集的帮助记忆的六音步诗。有些作
者例如维弗斯［Juan Luis Vives］（1492—1540）、埃拉斯穆斯、蒙田
［Montaigne］、圣西门［Saint-Simon］都以此词责难中世纪晚期的那种强
词夺理的炫弄，直到十九世纪还和"妄诞的"、"怪异的"是同义语。后来
用作"不规则"之义是出于臆测，认为它源于葡萄牙语barroco［一种不规
则的珍珠］，并得到似信非信的支持。此词在美术史上获得新义是由于布
克哈特和沃尔夫林。后者以此为题写了《文艺复兴和巴洛克》［Renaissance
und Barock］（1888年）。在英语中，它的流行义有三种：1. 指美术史、文
学史上的一个风格时期，美术史指从十六世纪后期到十八世纪初期，在手法
主义和罗可可之间；文学史指1580—1680年，即文艺复兴衰落到启蒙时代兴
起之间；在音乐中指示的时间不严格，有时和艺术，有时也和文学所指的时
间相同。2. 指一个时期，即十七世纪，这个世纪弥漫着一种特殊的风格。巴
洛克时代包括巴洛克文学艺术，也包括巴洛克政治、巴洛克科学等。3. 用为
普通的词，有"任性"、"浮华"、"过度紧张"等意。

文艺复兴时期意大利艺术批评家　这里说的批评家是瓦萨里，他用"哥特
式"描述建筑的堕落，见《名人传》序言，建筑部分，第三章（Le Vite,
Introduzione, Dell' architectura, Capitolo Ⅲ）。据贡布里希考证，瓦萨里的观
念派生于威特鲁威《建筑十书》［De architectura］对当时流行的装饰风格的
抨击的一段文字，而非出自对建筑物形态的观察。十八世纪人们开始反对瓦
萨里的看法，1760年瓦伯顿［William Warburton］写道："我们所有的古老
教堂被不加区分地叫做哥特式，那是错误的。它们有两类，一类建于萨克逊
时代，另一类建于诺曼底时代"［Pope's Moral Essays］（1760年）。瓦伯顿
宣称：哥特式体现了一种新原则，并首先把哥特式教堂比成林中之树。（几
年之后，歌德在赞美哥特建筑时写下了名言："它们腾空而起，像一株崇
高壮观、浓荫广覆的上帝之树，千枝纷呈，万梢涌现，有着多如海中之沙
般的树叶……"［Goethe On Art, p.103, ed. Johe, Gage, Scolar Press, 1980］）

他还为哥特式教堂拉来了一个对比的反衬：萨克逊人的建筑。他认为那是对"圣地希腊式"［Holy Land Grecian］建筑的拙劣模仿——这就是罗马式［Romanesque］一语的起源（Cf. *Norm and Form*, pp.83–85）。

"巴洛克"和"哥特式" 贡布里希说："十八世纪，当人们用哥特式和巴洛克式来描述败坏或怪异的趣味时，它们是可以互换的；后来这两个指称非古典的术语开始逐渐分离，哥特式越来越用于表示还未成为古典的、未开化的东西，巴洛克则表示不再是古典的、堕落的。"他还指出贝洛里《现代画家、雕塑家和建筑家传》［Vite de'pittori, scultori et architetti moderni］（1672年）也像瓦萨里一样是根据威特鲁威的那段文字来抨击博罗米尼和瓜里尼［Guarini］的巴洛克建筑（Cf. *Norm and Form*, p.84）。

388页 **顶楼** 在建筑物的主要檐口或额枋上的较低的楼层，通常装饰有窗户或壁柱。

390页 **折衷主义** 在批评理论上，折衷主义是指融合了各方面特点的一个人或一种风格。这种风格常常产生于公认的或默认的一种假说：大师的精华可以选取并结合进一件艺术品里。这一说法首先用于哲学上那些不属于任何一个公认的学派而又从不同学派中选取原则的人。在批评理论中，这一学说可追溯到古代的修辞学教师，而卢奇安［Lucian］实际上把它用于雕刻与绘画。在瓦萨里赞扬拉斐尔选取先辈艺术中最佳技巧之后，十六、十七世纪的文人学士也喜欢使用同样的方法颂扬其他的艺术家。据说丁托列托曾致力于把米开朗琪罗的素描与提香的色彩结合起来。

在十八世纪"折衷主义者"［Eclectics］已成为卡拉奇家族及其那些以他们的手法创作或者参加由他们在波洛尼亚创办的学院［Accademia degli Incamminati］（1589—1595）的画家的标签。他们中最有名的是多梅尼基诺［Domenichino］、阿尔巴尼［Albani］、雷尼和古尔奇诺［Guercino］。但此词常会受到误解，因为其意是卡拉奇采用折衷主义为他们这一学派的基本原则。而现代研究证明，这是一种错误的看法。正像马洪［Denis Mahon］所说："这一家族最伟大的成员，十七世纪绘画奠基人之一，安尼巴莱·卡拉奇无视艺术理论（他远不是一位学术配方和综合体系的配制者），在实践中，他是美术史上众所周知的一位从不满足的实验主义者。"

392页 **最先遭到这种指责的画家之一** 卡拉瓦乔遭受指责是因为批评家认为他违反了一条重要的古典原则：适合的原则（拉丁文为 *decorum*，与希腊语的

prepon 或 *harmotton* 相当）。这个原则代表了古典后期特别是古罗马诗论和修辞学中所反映的审美观念。它结合了两种原理：艺术品中的不同部分相互之间应该和谐一致；艺术品和它所反映的外界现实的各个方面要一致或"适合"。适合的原则最早用于文学，后来用于艺术，并在十七世纪获得重要地位，学院派批评家认为在绘画中违反这一原则便危及了绘画之为艺术的地位。但是对什么是"适合"自有它的社会观念（如贵族观念和贫民观念）。当卡拉瓦乔、伦勃朗为了"真"而牺牲"美"时，便遭到了把拉斐尔、普桑当作这一原则典范的批评家们的抨击，认为他们把低俗的类型引入到高尚的作品之中而轻视了传统惯例。

自然主义者　贝洛里在《理念》［*Idea*］（1672年）中用此词称呼卡拉瓦乔及其追随者，例如意大利画家曼弗雷迪［B. Manfredi］（1580—1620/1）、西班牙画家里贝拉［José Ribera］（1591—1652）、法国画家瓦伦丁［Moïse Valentin］（1591/4—1632）。贝洛里说他们忠实模仿自然。这可能是首次用"主义"来描述艺术运动。注意，美术中的自然主义从手法上讲往往和所谓的现实主义［realism］、错觉主义［illusionism］同义，与文学上左拉提出的自然主义不同。

393页　**圣多马**　或译"多默"，又名"低土马"［Didumos］，靠捕鱼为生，十二使徒之一。耶稣复活后，他一直怀疑，表示除非亲手摸着耶稣的伤痕后才能相信。怀疑的多马［doubting Thomas］于是成为成语，指那些怀疑主义者。传说他曾以传教士身份到印度等地传教，后被人用长枪刺死。

394页　**艺术家们不可能不知道对面临的各种方法进行选择**　在《艺术的故事》中，贡布里希经常给我们描述艺术家所处的创作情境，以及在那种情境下艺术家所能作出的选择。从方法论的角度看，这堪称是对他的好友波普尔提出的"情境逻辑"［Logic of Situations］的一种应用，尽管那时他受波普尔的影响还很小。《方坦纳现代思潮辞典》［*The Fontana Dictionary of Modern Thought*］对情境逻辑解释得较详细也易懂，现迻译如下："情境分析或情境逻辑，波普尔1945年提出的术语，一种解释社会行为的方法，它详尽重构行为发生的情况（包括客观条件，参与者的目的、知识、信仰、价值以及对情境的各种主观"定义"），以此为基础，理性的推测行为的发展过程，以求了解他们的行为。换言之，通过这种方法以求理解特定情境下行为

的手段和目的之间的主观逻辑性。情境分析与马克斯·韦伯［Max Weber］提出的 *verstehen*［理解］的方法有密切的联系。但是，情境分析摒弃狄尔泰［Dilthey］或科林伍德［Collingwood］在阐释学中所用的依靠直觉的做法。"波普尔本人把它阐述为："除了描述个人的兴趣、目的和其他的一些情境因素——例如对有关的人有利的资料——的那些初始条件外，历史的解释作为一种最近似真相的东西，不言而喻假定了一个平凡的普遍规律，即神志健全的人通常多少是按理性办事的。"（K. Popper, *The Open Society and its Enemies*, London, 1952, p.265）这种方法波普尔有时也称为"逻辑或理性结构的方法"，或"零点法"［Zero Method］，"它是以有关个人全部理性的假说（并且也许是以有关个人拥有全部信息的假说）为基础来构建模式的方法，也是把模式行为当作一种零点坐标来评价人们实际行为对于模式行为偏离的方法"（K.Popper, *The Poverty of Historicism*, p.141, London, 1957）。

395页　**方案**［programme］　《艺术的故事》多次出现此词指称某种创作方法或体系，可能与美术研究中的图像学有关，图像学的任务之一就是研究画家所制订、所依据的方案或所图解的原典［text］与他们实际所画内容之间的关系。文艺复兴时期，画家创作的方案有时由人文主义者或赞助人提出，因此反对别人拟订的方案，采用自己的构思，成了艺术家获取自由的标志之一。

学院派　关于卡拉奇的"学院"，塞蒙札托说："在巴洛克的初期，另一个重要运动远不同于卡拉瓦乔的平民主义［populism］……那场新运动的领袖是安尼巴莱·卡拉奇和阿戈斯提诺·卡拉奇［Agostino Carracci］和他们的表兄弟卢多维科［Ludovico］，这三位年轻的艺术家一起工作在波洛尼亚。1582年，他们建立一个学院［academy］，称为 *Incamminati*［意大利语，动词形式 *incamminare*，意为开始、指导或引上正确之路］。直到学院建立之前，一名想学技艺的人还仅仅是给一个已然成名的画家当助手；那种方式虽已结出丰硕成果，但是初学者学到的不过是老师的技巧而已。而卡拉奇想给初学者提供一种学习各种传统的风格和技巧的机会。在教学中，他们从许多源流中撷取精英。学院受到高度尊敬，它的成功为它培育出来的许多名画家证实，他们当中有圭多·雷尼、多梅尼基诺、阿尔巴尼、古尔奇诺等等（Camillo Semenzato, *Art in Europe from the XV to XVIII Century*, pp.68-69,

The Stonehouse Press, Inc, 1974）。关于学院一词，请见《艺术的故事》第二十四章正文及本书480页注。

396页　**阿卡迪亚之墓**　据潘诺夫斯基考证，"阿卡迪亚之墓"的主题在罗马诗人维吉尔的牧歌中已经出现。到了文艺复兴时期，那不勒斯诗人桑那札罗［Sannazaro］在田园诗《阿卡迪亚》［*Arcadia*］（1502年）已描写了这座牧人之墓。警句"*Et In Arcadia Ego*"第一次出现是在意大利画家古尔奇诺［Giovanni Francesco Guercino］（1591—1666）的画中，它可能出于罗斯皮里奥西［Giulio Rospigliosi］（即后来的教皇克里门特九世）之口。这警句从语法上讲应释作"我［指死神］也在阿卡迪亚"，后人误解为"我［指死者］也生在或长在阿卡迪亚"。但这并非出于纯然无知，而是为了真理牺牲了语法。解释上的改变表现出观念上的基本变化，它也极大地影响了近代文学，在两方面引起后人反思：阴暗忧郁与慰藉和缓。潘诺夫斯基指出："普桑本人没有改动铭文的一字，就诱使，几乎是强迫读者误解铭文，让读者把ego［我］和某位死者而不是和墓石联系起来，让读者使et［也］和ego而不是和Arcadia发生关联，并且让读者把省略掉的动词补充上vixi［我曾生活］或者fui［我曾是……］而不是sum［我是……］。这一图画视像的发展已经超越了那种文学形式上的意义。我们可以说，在卢浮宫收藏的普桑的这幅画的冲击下，人们绝意不把*Et In Arcadia Ego*这一成语释为'甚至在阿卡迪亚也有我'（现在时，'我'，指墓石本身，即死神，强调在田园牧歌的阿卡迪亚也要受神的统治。普桑的朋友，他的第一个传记作家乔瓦尼·皮特罗·贝洛里在1672年就是这样解释的——引者），而是释为'我也曾生活在阿卡迪亚'（过去式，'我'指墓中死者，强调即使是死去的人也曾住过美好的阿卡迪亚。普桑的朋友，他的第二位传记作者安德烈·费利比安在1685年作这样的解释——引者）。尽管这违反拉丁语法，但是却析出了普森构图中的新含义"［*Meaning in the Visual Arts*, p.316, Doubleday Anchor Books, N. Y., 1955］。注意，贡布里希在此采用了拉丁文原意，并没有用后人的误解意。

关于《在阿卡迪亚也有我》的当代学者评述，见《普桑和自然》［*Poussin and Nature: Arcadian Visions*］（ed., Pierre Rosenberg and Keith Christiansen, New Haven, London, 2008, pp.73−89）。

Barron's Ap Art History by John B. Nici（2008）概括此画的特征如下：1. 普桑认为绘画一定要有启示，表现道德意义，具有说教性。2. 墓碑上有铭文：“我也在阿卡迪亚。”3. 过着田园生活而没受教育的牧羊人读不来墓碑上的碑铭。4. 阿卡迪亚的女性角色温柔地将手放在一个牧羊人背上。5. 读碑铭的牧羊人投下身影，形成手持镰刀的死神［Grim Reaper］形象。6. 背景中有小树、大树和朽树。

397页　**仿照克劳德的美丽梦境加以改造**　受克劳德影响的园艺师有布里奇曼［Wise Bridegeman］等人。汤姆逊［James Thomson］《春》［*Spring*］（1744年）中描写的哈格雷园［Hagley Park］的人工风景也极受克劳德的影响。克劳德不仅影响英国庭园还影响了英国的诗歌（Cf. W. Wimsatt and C. Brooks, *Literary Criticism: A Short History*）。不过，考奈尔指出了弥尔顿和克劳德的平行性，前者在《天堂的丧失》［*Paradise Lost*］对伊甸园的描写很像后者的画：

> 这里是如此气象万千的田园胜景：森林中丰茂珍木沁出灵脂妙液，芬芳四溢，有的结出金色鲜润的果子悬在枝头，亮晶晶，真可爱。海斯帕利亚的寓言如果是真的，只有在这里可以证实，美味无比。森林之间有野地和平坡，野地上有羊群在啃着嫩草，还有棕榈的小山和滋润的浅谷，花开漫山遍野，万紫千红，花色齐全，中有无刺的蔷薇。另一边，有蔽日的岩荫，阴凉的岩洞，上复繁茂的藤蔓，结着紫色累累的葡萄，悄悄地爬着。这边的流水淙淙，顺着山坡泻下，散开，或汇集在一湖中，周围盛饰着山桃花的湖岸捧着一面晶莹莹的明镜，注入河流。（朱维之译文）

> “这种有无刺的玫瑰［象征圣母］的十七世纪花园和有金苹果的海斯帕利亚的古典花园的结合，是把古典神话予以巴洛克浪漫化的典型，我们在克劳德的画中就发现了这种典型”（Sara Cornell, *Art: A History of Changing Style*, p.263 Phaidon, 1983）。

398页　**圣奥古斯丁**（354—430）　或译奥斯定，基督教神学家，著有《忏悔录》［*Confessions*］（400年）、《论上帝之城》［*De civitate Dei*］（413—426年）等书。

圣劳伦斯　出生于西班牙，258年死于罗马。罗马执政官逼他交出教会财富，他却把它交给穷人，因而受炮烙之刑。他是皮革匠的保护圣徒，纪念日

是8月10日。

圣尼古拉斯（1246—1305）　奥古斯丁会［Augustine Order］修士，有很多关于他的传说，可能由于他和麦拉的尼古拉斯［Nicholas of Myra］（圣诞老人的原型）同名之故。

佩剑　见《以弗所书》第六章第17节："戴上救恩的头盔，拿着圣灵的宝剑，就是神的道。"

400页　**涂绘性**　德文 *malerisch*，和线描性［linear］相对，构成一对概念。贡布里希把它解释为Less linear［很少用线描的］。潘诺夫斯基《美术史在美国的三十年》［*Three Decades of Art History in the United States*］说 *malerisch* 根据语境有七八种英文译法，其中相对linear而言，是指"非线描的"［non-linear］。

　　这一术语出自沃尔夫林的理论，指在技法上不是靠轮廓或线条来捕捉对象，而是用明暗色块造型，并使所画的形象边缘处或互相融合，或融入背景。提香、鲁本斯、伦勃朗是"涂绘性"代表；反之，波蒂切利、米开朗琪罗是线描性代表。（Cf. Heinrich Wölfflin, *Kunstgeschichtliche Grundbegriffe*, 1915）

401页　**三十年战争**　从1618年5月23日到1648年10月24日在欧洲以德意志为主要战场的国际性战争，一方是德意志新教教派和丹麦、瑞典、法国，有荷兰、英国、俄国支持；另一方为德意志天主教教派和西班牙，有教皇和波兰支持。结果天主教教派失败，从此德意志分割局面加深。

英国内战　从1642年到1649年发生在英国的内战，一方是国王及其党羽，因骑马而称骑士党［Cavaliers］；另一方是议会党人，因留有清教徒"剪短的"发式而称"圆颅党"［Roundheads］，最后圆颅党获胜，宣布英国为共和政治，国王查理一世被处死。

403页　**密涅瓦**　罗马神话女神，与朱诺［Juno］、朱庇特［Jupiter］受尊为"三联神"。后与希腊神话的雅典娜合一，她经常用智慧战胜战神玛尔斯［Mars］。

有些人必须首先习惯他的作品，才能开始热爱和理解他的作品　贡布里希不同意知之深、爱之切的说法，认为顺序应该颠倒为爱之切、知之深。他说不先喜欢一种游戏，就可能对那个游戏的规则毫无所知；认为艺术重要的是

不伤风败俗的人就会讨厌伦勃朗；"那些因为鲁本斯画的女人过于肥胖而产生反感的人，一般就注意不到鲁本斯画的是多么绝妙"（*Ideals and Idols*, p.161）。

"肥胖女人"　丹纳说，佛兰德斯人不容易接受意大利的人体观念，因为"他生长在寒冷而潮湿的地方，光着身体会发抖。那儿的人体没有古典艺术所要求的完美的比例，潇洒的姿态；往往身体臃肿，营养过度，软绵绵的白肉容易发红，需要穿上衣服"（《艺术哲学》，第203页）。

405页　**斯图亚特王朝**　家族在苏格兰（1371年起）和英格兰（1603—1649；1660—1714）建立的封建王朝。

408页　**《宫女》**　*Barron's Ap Art History* by John B. Nici（2008年）概述《宫女》要点如下：1. 画家在其画室工作的群体肖像，画家从画布前后退注视着我们。2. 画家带着皇家圣地亚哥十字勋章［Gross of the Royal Order of Santiago］，把自己提升至骑士地位。3. 中间是西班牙公主玛格丽塔，旁边是宫女或随从、一条狗、一个矮子、一个侏儒，后面有两个陪伴；门口也许是尼耶托［José Nieto］，他负责皇后的织锦工作，所以他的手搭在窗帘上。4. 国王和皇后显示在镜中。但镜子反射的到底是什么：画家的画布？国王和皇后站在我们所处的位置（这就是大家看到反像的原因）？还是镜子反射的是房间墙上挂着的一幅国王和皇后的肖像画？5. 交替的明暗让我们更深入画面。6. 发光闪烁的表面用了斑点的效果。7. 此画原来挂在菲利普四世的书房。

第二十章

414页　**团体肖像**　几乎是荷兰独有的一种肖像画。十六世纪由于资产阶级的各种团体纷纷涌现，他们都想把团体记录下来传之于世，因此产生这种团体肖像画。先是科特尔［Cornelis Ketel］（1548—1616）及其门徒的推进，后来又产生了哈尔斯和伦勃朗那样的大师。李格尔《荷兰的团体肖像画》［*Das holländische Gruppenporträt*］（1902年）把它分为三个时期：1. 象征性时期；2. 风俗性时期；3. 戏剧性时期。还用风格理论从团体肖像画的构图法上

确立了区别外部统一和内部统一的观念。

419页　　**"如画"**　　原文picturesque，译名取自洪迈《容斋随笔》："江山登临之美，泉石赏玩之胜，世间佳境也，观者必曰如画。"并清代画家王鉴语意"人见佳山水，辄曰如画"（《染香庵跋画》）。这一术语在美术史和美学上都较重要，现据《牛津艺术指南》略述如下："如画"一词现今用法是指以非戏剧性的方式表现生动、迷人、静谧、富于色彩、明显触目的情境，可它没有十分清楚的描述内容，不能唤起确切的形象。在十八世纪，它用作名词，具有普遍公认的绘画性含义。人们将它与"优美"和"崇高"并举，列入美学范畴，后来又代表一种趣味标准，主要和风景画有关，并在十八世纪后半叶得到普遍的接受。1801年，乔治·马森［George Mason］对约翰逊［Johnson］辞典增补，将它定义为"悦目的；奇特的；以画的力量激发想象的；被表现在绘画中的；为风景画提供的一种题材，适合于从中析取出风景画的。"约翰·布里顿［John Britton］《英国城市的如画古迹》［*Picturesque Antiquities of the English Cities*］（1830年）说："它不仅在英国文学中流行，而且也像宏伟、优美、崇高、浪漫等其他类似的形容词一样明确而具有描述性，在描述景色和建筑物时，它是一个基本而颇为重要的术语。"

从词源学上，荷兰语的"*Schilderachtig*"［适合于画］可能早于意大利语的"*Pittoresco*"和法语的"*Pittoresque*"。在十七世纪的最后十年中，它被吸收到英语，用以表达绘画中大胆而生动的制作手法。用于文学风格，始于1705年的斯提尔［Steele］和蒲柏［Pope］，意思是："生动的"、"图画的"。它成为一种趣味的审美概念用于绘画或风景画，体现在十八世纪前后，一种是受克劳德·洛兰和普桑为影响形成的"古典的如画的"风格，一种是源自埃尔塞莫尔［Adam Elsheimer］（1578—1610），并通过罗莎［Salvator Rosa］之手形成的浪漫的如画风格。这一概念既可用于具有最适合人们赞赏的绘画特点的自然景色，也可以用于绘画本身。如果用于后者，它既指构图（参考古典的如画），也指十九世纪浪漫的趣味的那种粗犷性和不规则性，以及未完成［non finito］或即兴的特性。对如画概念的变化性、朦胧性和不一致性的研究本身，构成了一门十八世纪趣味的发展变化史，构成了从新古典主义的规则性到浪漫主义的强调个性、想象，以及运动性的重

大转变的历史。

在趣味范围内，如画的倡导者是业馀艺术家和作家吉尔平［W. Gilpin］
（1724—1804），吉尔平认为如画的性质结合了个人偏爱与审美性质："质
地的皱叠或粗糙、奇特、多变、不规则、明暗对照，以及那种刺激想象的力
量。"他还提出艺术家必须为自然的原料提供"构图"［composition］，以
产生和谐的设计。不断的、强调自然的视觉性，在他所有的文章中得到了证
明，在某种程度上这已表现在所谓的盖恩斯巴勒印象主义中，以及某种风景
庭园的发展中。

吉尔平努力发展多种多样的如画趣味，写有《诗意风景画三论》
［Three Essays, to Which is Added a Poem on Landscape Painting］（1792年）
和八卷本的《如画之美述见》［Observations Relative Chiefly to Picturesque
Beauty］（1782—1809年）等书，可他不是一位系统的思想家。一方面，他
试图把如画和优美与崇高这两个范畴并举；另一方面他又在模棱两可的词语
"如画之美"中看到没有不调和的东西，发现了给如画在理论上下定义，最
好把它解释为"美的特殊表现类型，这种美在画中令人赏心悦目"。

如画的信条在理论上的发展，是如画的理想引起了广泛的想象以后，
它起步于普赖斯［Uvedale Price］（1747—1829）和奈特［R. P. Knight］
（1750—1824）。普赖斯的两卷本《论如画》［An Essay on the Picturesque as
Compared with the Sublime and the Beautiful］（1794—1798年；修订版，1810
年，3卷本）最初对"能干的"布朗［"Capability" Brown］的风景改良体
系表示怀疑。他宣布那种体系在英国景色中破坏了他定义为"如画性"的基
本的视觉价值。根据普赖斯的分析，包含了自然和艺术的所有性质的如画概
念是通过对"现代绘画"如提香以来的绘画的研究，而不是通过对学院的格
言的研究而获得的，这比吉尔平的分析既广阔又更有技术性。按照伯克［E.
Burke］对崇高和美的观念的探讨［A Philosophical Inquiry into the Origin of
our Ideas of the Sublime and the Beautiful］（1757年），如画具有影响观者感
觉的物理性质；具有"错综性"、"不规则性"、"粗糙性"的物体以及
与之类似的色彩，都能在观者心中引起可定义为"好奇性"的反应。他指
出，这些特点也会在风景画家身上引起强烈的反响，风景画家用敏感的色调
概括吸收或"结合"这些特点，构成了基本的如画的视像。丑的东西也能像

"如画"一样受到欣赏，在这以前为人忽视的东西现在受到了重视。普赖斯的审美观激励了十九世纪初期的建筑学，特别是约翰·奈西［John Nash］（1752—1835）。莱普顿［Humphrey Repton］（1752—1818）反对把它用于风景庭园，但他在自己的作品中则大加表现。奈特的教诲诗《风景》［The Landscape:A Didactic Poem］（1794年）预示了普赖斯论文的产生。但在奈特的成熟之作《趣味原则的分析研究》［Analytical Inquiry into the Principles of Taste］（1805年），他开始抛弃它的客观基础。他所谓的"如画之美"包括如下内容：1. 绘画通过把折射光与其他种类的美相区别来显示出那些折射光的效果———一种预告康斯特布尔和特纳的印象主义的定义。2. 使人联想到绘画的客体所表现出来的意义——这是苏格兰美学家艾里逊［Archibald Alison］（1757—1839）传播到十九世纪的定义。尽管拉斯金在《建筑的七盏明灯》［Seven Lamps of Architecture］之六中嘲弄这些概念，但是十九世纪后半叶的建筑与庭园以及现代规划中的明显倾向，都是由于坚持了视觉价值，而不是文学价值，这也是如画运动的主要特点之一。

　　"如画"的观念对研究中国山水画或有启发，因稍述其文献。早期著作主要由伯克、吉尔平、奈特和普赖斯撰写讨论，参见前引。现代的研究，最著名的是C. Hussey, The Picturesque: Studies in a Point of View, 1927；其他主要论著有 W. J. Hipple jr., The Beautiful, the Sublime, and the Picturesque in 18th-century British Aesthetic Theory, 1957; D. Watkin, The English Vision: The Picturesque in Architecture, Landscape and Garden Design, 1982; A. M. Ross, The Imprint of the Picturesque on Nineteenth-century British Fiction, 1986; Ann Bermingham, Landscape and Ideology: The English Rustic Tradition, 1740-1860, 1986; Sidney K. Robinson, Inquiry into the Picturesque, 1991; J. D. Hunt, "Picturesque Mirrors and the Ruins of the Past", in Art History, iv, 1981, pp.32-62, and "Ut pictura poesis, ut pictura hortus, and the Picturesque", in Word & Image, i, 1985, pp.87-107, rev. in Gardens and the Picturesque, 1992; Malcolm Andrews 1989年出版的The Search for the Picturesque: Landscape Aesthetics and Tourism in Britain, 1760—1800，则提供了英格兰、威尔士和苏格兰的如画景色旅游表。

许多在乡间漫游的人…… 作者在这里讲述是艺术进入风景［art into

landscape〕的过程。要特别注意的是，人们常常从艺术中寻找语汇以扩展、丰富自己对自然的观赏。例如，韦斯特〔Thomas West〕《导游册》〔Guidebook〕（1778年）就说到康尼斯顿湖〔Coniston Lake〕像克劳德的画一样优美，温德米尔湖〔Windermere Water〕像普桑的画一样高贵，而德温特湖〔Derwent〕则像罗莎的画一样浪漫。这正讲出了西方风景画的三种类型：田园式、英雄式、理想式。这有类于中国明代钟惺所说的"一切高深，可以为山水，而山水反不能自为胜；一切山水，可以高深，而山水之胜反不能自为名。山水者，有待而名胜者也。"所待者何物？钟惺说是"事"、"诗"、"文"三者，而这三者正是"山水之眼"。（见钟惺为曹学佺《蜀中名胜记》写的序言）

423页　**"当他达到了目的"**　　出自霍布拉肯〔Arnold Houbraken〕《尼德兰男女艺术家列传》〔*De Groote Schouburgh der Nederlantsche Konstschilders en Schilderessen*〕（vol.I, Amsterdam, 1718, p.25）。

424页　**心灵之眼**〔mind's eye〕　　典出《哈姆雷特》第一幕第二场（*Works of Shakespeare*, Vol. XI, p.214）。

　　　　版画　原文为graphic，《牛津英文辞典》〔O. E. D.〕将graphic art定义为"素描、油画、版画〔engraving〕及蚀刻画〔etching〕等艺术"，但是现在这个名称已经变得狭窄起来，专指不同形式的版画、插图与排版设计。

　　　　蚀刻法　最早的蚀刻作品是1513年瑞士制图师、雕版师、金匠格拉夫〔Urs Graf〕（1485—1527／28）作的《濯足女》〔*Woman Washing Her Feet*〕。十七世纪，蚀刻画盛行，并由伦勃朗将其推到极致。

429页　**他喜欢研究那些地带多节而又饱经风霜的树木的外表和阴影**　原文为"He loved to study the effect and shade on these tracts…"；1956年版在"on"后有"the gnarly weatherbeaten trees of"，现依1956年版译出。

430页　**静物**〔still life〕　　一种描绘水果、花卉、用具（一般摆在桌上）之类的绘画。名称源于荷兰语*still-leven*。在十七世纪中期之前此词还未获得现代的用法，只是指不动〔still〕状态的自然〔leven〕，意思近于十八世纪的法文*nature morte*。按照普林尼的记载，公元前四世纪希腊画家宙克西斯画过葡萄，派雷克斯〔Pyreicus〕画过食品，并且都赢得了荣誉。庞贝的壁画和罗马的镶嵌画也有一点静物，据威特鲁威说，画家们把画有可吃之物的画叫

xenia，来自送礼物给外国参观者的习俗。菲洛斯特拉托斯［Philostratus］《图像纪丽》［*Imagines*］中记述了 *xenia*。它们似乎已然具有静物的真正特征。人们认为乔托的阿雷那礼拜堂［Arena Chapel］逼真的壁龛或加迪［T. Gaddi］的类似壁龛（画有教会用具）是西方最早的静物画。但这一说法遭到反对。一般认为静物成为一个独立画种出现在文艺复兴时期尼德兰的"专家"之手。尼德兰静物画主要在宗教改革运动以后流行起来并发展出各种类型。主要有："虚空型"［Vanitas type］，源自《传道书》［*Ecclesiastes*］第一章第二节："虚空的虚空"［Vanitas Vanitatum］，它的题材有沙漏、头盖骨、镜子、蝴蝶、花卉、蜡烛、书籍等，隐喻着人生的短暂不安；"象征型"［symbolic type］，题材为面包、酒水等物，象征耶稣受难、三位一体、圣徒圣母等；第三类为画家依照个人的审美处理对象的静物画，它常与象征性混淆。典型的静物画于十七世纪在荷兰得到重要的发展。当时不同的城镇喜好不同的母题：像大学城莱顿喜欢书本和头盖骨，拥有繁荣的市场的海牙喜欢贝叶伦［Abraham van Beyeren］（1620—1690）画的鱼，富裕的哈勒姆喜欢海达［W. C. Heda］（1594—1682）和克拉塞［P. Claesz］（1597—1661）的"早餐"画，而天主教的乌得勒支［Utrecht］仍然喜欢佛兰德斯的传统的花卉画。阿姆斯特丹还是由伦勃朗支配，他画牛的尸体是一种出人意料的形式。而卡尔夫也许是对伦勃朗提出的这个绘画问题最为理解的人了。

在法国，学院派认为静物画是艺术的最低形式。十八世纪夏尔丹赋了静物以不朽的性质，把它提到大艺术［Major Art］的地位。静物在十八、十九世纪的德国和英国不受人欢迎。雷诺兹对静物画评价较低，只是到后来，为艺术而艺术运动的一句口号，"画得好的萝卜比画得不好的圣母好"［A well painted turnip is better than a badly painted Modonna］，才克服了这种偏见。后来静物画在印象派画家手里又呈现出新的面貌，特别在二十世纪。由于轻视绘画中的文学和轶事的因素，只依赖画面结构，静物成了二十世纪艺术运动中最有特色的类型。绘画的题材（例如风景、肖像、战争画）往往都按静物的手法处理。

433页 **维米尔的作品** 克拉克指出：维米尔的画"不仅展示荷兰的光线，而且展示了笛卡尔所谓的精神的光线［the Natural Light of Mind］。""我们记得维米尔完全不同于抽象的现代绘画的特点——他对光线的热情。在这点上他和

同时代的科学家和哲学家的联系更为密切。从但丁到歌德，所有对文明作出阐述的伟人都曾为光线困扰过。但是在十七世纪，光线正经历着一个关键的阶段。透镜的发明（使人们对光线的认识）进入了新的领域并使光线具有新的力量。望远镜（发明于荷兰，后经伽利略发展）从空间开拓了新世界；显微镜使荷兰科学家列文胡克［Van Leeuwenhoek］在一滴水中发现新世界。你知道是谁琢磨出这些透镜使得这些奇迹般的观察成为可能吗？斯宾诺莎不仅是最伟大的荷兰哲学家，而且是欧洲最佳的透镜制造者。凭借这些仪器，哲学家们致力于对自然光线本身作出全新的诠释。笛卡尔研究折射，惠更斯提出光的波动理论——这二者都发生在荷兰。""有些人认为维米尔使用了照相中的 *camera obscura* 那种仪器，让一个影像投射到一块白板上；而我则想象他使用了一个摆好毛玻璃的盒子，再通过透镜，将他的所见精确地画下。"（*Civilization*, pp.209−212）。

第二十一章

438页　**特雷莎**（1515—1582）　　或译德肋撒，西班牙修女，曾重整复兴加尔默罗会［Carmelites Order］，著有论祈祷和默思的著作，还写有自传［*Libro de la vida*］（1561年）。1622年奉其为圣徒，纪念日为10月15日。*Barron's Ap Art History* by John B. Nici（2008年）总括圣特雷莎的特征如下：1. 对圣特雷莎日记的雕塑化释义，日记里讲述她看到上帝的灵视，有位天使降落把箭射入她身体。2. 舞台化的布置，赞助人科尔纳罗［Cornaro］家族成员坐在包厢里赏评。3. 隐于作品上方的窗户把自然光投向雕塑。4. 以触觉的方式处理大理石，表现出对象的质感：皮肤光洁，天使的羽翼相对粗糙，衣饰生动而流畅，云朵则切面毛糙。5. 角色像在空间浮动，上帝之光象征性从后方照亮场景。6. 圣特雷莎的姿态表现出她日记中描写的极乐忘我的感觉。

443页　**"耶稣圣名的崇拜"**　　圣名为IHS，为"耶稣"的希腊文缩写形式，在九世纪已出现于拜占庭帝国，后传入西部教会，被曲解为"Iesus Hominum Salvator"［人类的救世主耶稣］。十五世纪以后又把它理解为"Jesum

Habemus Socium"［我们与耶稣为伴］。

444页 **克娄巴特拉**（公元前68—前30） 埃及女皇，著名美人，有很多关于她的浪漫故事传世。她曾与罗马统帅安东尼（前82—前30）结婚，后来他们被屋大维打败，相继自杀。

第二十二章

449页 **马尔波罗**（1650—1722） 英国将军，马尔波罗公爵一世，本名John Churchill，英国首相丘吉尔的先辈。1704年曾于布伦海姆［Blenheim］大败法军。

萨瓦王侯欧根（1663—1736） 奥地利著名军事家，曾在布伦海姆和马尔波罗一起击败法军。他影响了后来的腓特烈大帝［Frederick Ⅱ the Great］（1712—1786）和拿破仑。

451页 **怪诞装饰**［grotesque］ 术语源于意大利文 *grotta*，起初是描述性术语，用来指动物、人物和植物混合一体的奇异的墙壁装饰，在罗马建筑中可以见到，如1500年发掘的尼禄的 *Domus Aurea*［金屋］。很快这一风格流行，当时在全欧洲的装饰均有采用。在克里维里［Carlo Crivelli］《圣母领报》（1486年）一画的饰带上，可以找到最早的"怪诞"装饰的范例。1502年平托里奇奥［Pintoricchio］曾受命装饰锡耶纳教会图书馆的天花板拱顶，也运用了这种风格。西尼奥雷利［Signorelli］为奥尔维耶托主教堂［Orvieto Cathedral］（1499—1504）作装饰，更有过火的使用。整个十六世纪，这种手法在欧洲大多数国家都非常流行。它把自然形态分解并按照艺术家的幻想重新配置各个部分，这样，它具有了广泛的"幻想装饰"的意义。

因此，怪诞装饰被认为是现实的对立物。当它用于艺术的其他领域时，指那些本质上怪异、与一般经验不同、和自然秩序相反的事物。所以英国作家布朗［Sir Thomas Browne］说："自然中不存在着怪诞装饰。"到十八世纪的理性时代，它不再是纯粹描述性的术语，带有畸形、反常、荒唐之类的贬义。在哥特式复兴时期和后来的浪漫主义运动的某些阶段，怪诞装饰又转为褒义术语。爱伦·波的书名《述异集》［*Tales of the Grotesque and Arabesque*］（1839年）表明了这一变化。拉斯金对怪诞装饰的评述使之超

出装饰领域成为受人推崇的艺术类型，但是拉斯金并不乐意让它在艺术的高级分支占一席之地。为此，他在《现代画家》［*Modern Painters*］中写道："优秀的怪诞装饰是以大胆无畏的联结方式将一系列象征图像结为一体，在转瞬之间表现出那种若用任何词语的方式则需很长时间才能表现出的真理。"桑塔亚那［Santayana］《美感》［*The Sense of Beauty*］（1896年）中对此概念作的规范分析，将之定义为"发人联想的畸形之物"［the suggestively monstrous］。

贡布里希《秩序感》第十章对怪诞装饰有详尽的论述。他特别提到古罗马诗人贺拉斯《诗艺》中的一些话：

如果画家作了这样一幅画像：上面是个美女的头，长在马颈上，四肢是由各种动物的肢体拼凑起来的，四肢上又覆盖着各色的羽毛，下面长着一条又黑又丑的鱼尾巴，朋友们，如果你们有缘看见这幅图画，能不捧腹大笑么？……"画家和诗人一向都有大胆创造的权利。"不错，我知道，我们诗人要求这种权利，同时也给予别人这种权利，但是不能因此就允许把野性的和驯服的结合起来，把蟒蛇和飞鸟、羔羊和猛虎交配在一起。

贺拉斯从"适合"的原则出发，抨击了不合情理的装饰画。不过，这段经典的论述却帮助了后世怪诞装饰画家的创作。例如，迪伊的画师［Master of the Die］作过一幅版画，当中的下部是一个顶着花瓶的女子，花瓶的盖子一半是盖儿，一半是人脸。下面还题有一首和贺拉斯的名句 *ut pictura poesis*［诗如画］有关的小诗：

Il poeta e'l pittor vanno di pare

Et tira il lor ardire tutto ad un segno

Si come espresso in queste carte appare

Fregiate d'opre et d'artificio degno

Di questo Roma ci puo essempio dare

Roma ricetto d'ogni chiaro ingegno

Da le cui grotte ove mai non soggiorna

Hor tanta luce a si bella arte torna.

诗人和画家像是伴侣

因为他们努力的激情一致

就像你见到的这张纸

它装饰着技巧高超的花饰

对这一点，罗马能提供佳例

所有的睿智者都向罗马汇集

因此，如今从那些无人居住的洞室［grotte］

把这种美术的新光辉传播出去

这首诗不仅告诉我们怪诞装饰的流行和罗马的洞室有关，而且从比较美术的角度看，它还是一项属于"读书历"［Belesenheit］研究范围的有用实例。

艺师 原文 *virtuosi*，意大利语，原指专家、艺术品收藏家或鉴赏家。皮查姆［Henry Peacham］《完好绅士》［*The Complete Gentleman*］（1634年）用此词评论那些能辨别古物真伪的人。不过，在十七世纪中叶此词的常用义却指对科学怀有兴趣的人，例如："一位皇家协会的 *virtuosi*"。但它也指职业艺术家，例如1689年建立的艺术家协会［Society of Virtuosi］就是由"有教养的画家、雕刻家和建筑家组成"。现在常指有杰出技术的艺术家。有时有言外意，指技术虽好，但创造力缺乏的艺术家。

452页 **唱经楼** 原文为gallery，基督教教堂建筑术语，指侧廊上的那层楼，也叫tribune，上面放有风琴，也是唱诗班的地方。

454页 **罗可可**［Rococo］ 源于法语 *rocaille*，原指用贝壳和石子制作的岩状装饰［rock-work］。巴洛克时期意大利宫殿庭园就有这种装饰，法国路易十五时代更为盛行。罗可可的主要特征是使用C形涡卷形花纹和反曲线。罗可可也是伴随着古典派的谴责声出现的。十八世纪中叶温克尔曼《希腊绘画和雕刻模仿沉思录》以威特鲁威的标准批评当时的时髦装饰说："自从威特鲁威抱怨责备了装饰的堕落以来，到现代它甚至更加堕落了，在目前的装饰中，好的趣味……可以通过对寓意故事的更彻底的研究立刻使它纯洁起来，并获得真实和意义。我们的涡卷形和非常漂亮的贝壳装饰（时下的装饰没有它们就无法制作），有时比威特鲁威所谴责的支撑着小城堡和小宫殿的壁烛架更不自然。"这样，温克尔曼就把 *rocaille* 挑选出来作为堕落风格的特点。*Rococo* 的出现，据说是在达维德［David］的画室里，他的一些激进弟子在批评某幅画不够质朴时就嘲笑说："*Van Loo, Pompadour, rococo*"［凡·卢，蓬巴杜，罗可可］（Cf. E. H. Gombrich, *Norm and Form*, p.85）。

第二十三章

457页　**圣保罗主教堂**　*Barron's Ap Art History* 简述其要点：1. 在1666年伦敦大火被毁的哥特式建筑原址上重建。2. 正立面三角形眉饰投影于建筑前方，在中心制造出光影对比，强调中心，淡去两边。3. 两座塔楼受博罗米尼繁复而优雅的柱子和动态节奏的影响。4. 圆顶实际有三个：内部圆顶为木制，低而弯曲，绘有画；第二圆顶是结构性的，吊着灯；外部的圆顶优雅，丰富了空间，有布拉曼特小神庙的遗韵。

460页　**帕拉迪奥的著作**　帕拉迪奥在1554年出版古建筑测绘图集《罗马古迹》［*Le Antichità di Rome*］，1570年出版代表作《建筑四书》［*Il Quattro Libri dell' Architectura*］，早期古典主义对他的崇拜，始于两度游学意大利的英国建筑师琼斯［Inigo Jones］（1573—1652）。帕拉迪奥的影响从十八世纪头十年一直持续到十八世纪末，主要体现在乡间宅第上。

　　蒲柏（1688—1744）　英国古典主义诗人，曾以十三年工夫译荷马史诗。作品有《田园诗集》［*Pastorals*］（1709年）、《批评论》［*Essay on Criticism*］（1711年）等。

461页　**一个庭园或花园应该反映出自然美**　克拉克认为：十九世纪的英国对欧洲的外观有两大影响，一是英国式庭园，一是男子的服饰（*Civilization*, p.271）。那时的英国庭园［jardin anglais］反映的审美观，用蒲柏的话说就是"凡园皆画"（试比较明代计成《园冶》中的"荆关之绘"）。法国的吉拉丹也称赞英国风景庭园具有"诗心画眼"［The Poet's Feeling and the Painter's Eye］。这都表明英国庭园趋向风景画。

　　肯特　肯特曾到意大利学画，受普桑、洛兰、罗莎影响，他也是十八世纪大旅行［Grand Tour］风潮中的向导和代理，因此，在罗马遇到伯林顿勋爵［Lord Burlington］（1694—1753），应伯氏之邀返回伦敦，直到逝世。在把英国变为帕拉迪奥建筑风格的时尚中，他俩起了举足轻重的作用。（Cf. R. Wittkower, "Lord Burlington and William Kent", *Palladio and English Palladianism*, London, 1974, pp.115—132）

　　肯特在英国风景庭园史上占有重要的地位，是把英国规整园林变为非规

整设计的先驱，为蒲柏和艾迪生［Joseph Addison］的理论找到了视觉表现的手段。他的作品就像罗宾逊［Sir Thomas Robinson］说的是没有直线和平面的作品［work without line or level］。他更多地从风景画而不是从他游历意大利和法国的园林获得灵感，因此把克劳德·洛兰、普桑和杜海［Gaspard Dughet］的理想化图像变为田园式的优雅景观。他多才多艺，也为蒲柏翻译的《奥德修纪》［Odyssey］（1725年）、汤姆逊［James Thomson］《岁华纪丽》［Seasons］（1730年）、斯宾塞［Edmund Spenser］《仙后》［Faerie Queene］（1751年）作过插图。童寯先生评论他的造园说，具有一连串画面，穿过一面又一面，具有时空结合的意境，表达了他要在自然界中实现理想画面的艺术思想。他的名言是："自然界憎恶直线"［Nature Abhors a Straight Line］。（参见童寯《中国园林对东西方的影响》，载《建筑师》第16期，中国建筑工业出版社，1983年）

克劳德·洛兰的画影响了英国的风景之美　昂纳［H. Honour］《新古典主义》［Neo-classicism］说，把英国十八世纪的风景庭园看为艺术家的图画的翻版是种误解，他认为那些庭园和克劳德的风景画都是古典诗歌所曾描绘过的景象的展现。维特科夫尔的看法和贡布里希相近，并且认为克劳德是乔尔乔内的真正继承者；正是通过克劳德，乔尔乔内的精神在十八世纪英国的风景庭园（例如，斯托海德园地）出人意料的现实化了。（Cf. R. Wittkower, *Idea and Image*, Thames and Hudson, 1978, p.173）

462页　**贺加斯自己把这种新型绘画比作剧作家和舞台演出家的艺术**　贺加斯说："我的画就是我的舞台，我画的男女就是我的演员，他们以某些动作和姿势去表演一出哑剧。"（Cf. H. Thomas and D. L. Thomas, *Living Biographies of Great Painters,* p.145, Blue Ribbon Books）

465页　**约翰逊**（1709—1784）　英国诗人，批评界泰斗，曾编撰英语大辞典，主编莎士比亚全集，著有诗人传，他影响了一代的文化趣味和风尚。1764年他和政治家伯克、小说家哥尔德斯密斯［O. Goldsmith］、画家雷诺兹、名演员加里克［D. Garrick］（1717—1779）成立文学俱乐部，后来又有史学家吉本［E. Gibbon］、东方学家琼斯［W. Jones］加入。雷诺兹说他："这个人教会了我去公正思索。他对诗、对人生、对我们周围一切事物的观察，我都用到我的艺术上，至于有多少，别人可以评骘。"约翰逊对雷诺兹的影响可以

从下述两段话的对比中看出：

约翰逊《勒莎拉斯》［*The History of Rasselas, Prince of Abyssinia*］（1759年）第十章借伊莫拉克［Imlac］的嘴说："诗人的职责所系，不是个体，而是种类；他注意的是一般的性质与大概的面貌；他不对郁金香花瓣上的纹理锱铢计较，也不对绿林深处参差多变的光影细加描绘。他在为自然画像时，应展示那些突出而引人注目的特征，以在人们头脑中唤起自然的原貌；他必须略去那些有人注意而有人忽视的细微差异，把握住那些不论是粗心还是细心都看得清楚的特征。"（引自*Critical Theory Since Plato*, ed. H. Abams, Harcourt Brace Jovanovich, 1971, p.328）

雷诺兹《讲演集》也说："他让那些第二流的画家相信，最能欺骗观众的画是最好的画。他让那些不入流的画家像花匠或贝壳收藏者那样去夸示其细微的差异，以在同一种类里辨析异同。至于他自己则像哲学家一样，用抽象的方式去认识自然，并在他的每一个形象中展示其类型的特征。"（Reynolds, *Discourses on Art*, ed. R. Wark, Yale University Press, 1981, p.50）

伟大艺术 原文为Great Art，即高贵风格［Grand Manner］（见《艺术的故事》第504页、511页），这是学院派，特别是雷诺兹《讲演集》第二讲（1770年）、第四讲（1771年）所鼓吹的历史画的最崇高的风格。他说："意大利语的*gusto grande*［高尚趣味］，法语的*beau idéal*［理想美］和英语中的great style［伟大风格］，genius［天才］和taste［趣味］是同一事物的不同表达方式。"雷诺兹把这种光荣给予罗马、佛罗伦萨和波洛尼亚等画派，认为法国画家例如普桑和勒布朗［Le Brun］"来自罗马画派"。他明确说威尼斯画派不具有这种特征，因为甚至在历史画中"也有两种性质不同的风格……高贵的与辉煌的或装饰的"。这种区分像许多风格的范畴一样，可以追溯到古典修辞学手册，那些手册区别诸如高尚的［elevated］、优雅的［elegant］、朴素的［plain］和有力的［forcible］风格之间的差别。把这样的一些范畴应用于绘画首先在十七世纪的意大利，贝洛里《多梅尼基诺传》［*Life of Domenichino*］（1672年）从阿古奇［Agucchi］的论文中引用了一段，认为米开朗琪罗是*la stile grande*［高贵风格］，他还在普桑的笔记中添入一篇专论*la maniera magnifica*［壮丽风格］的文字。这篇专论，布朗特［A. F. Blunt］证明是出自十七世纪的史学家，不过，它却给雷诺兹定下了基调。

约翰逊也论证了高贵风格在绘画中要求把个别放在次要地位所强调的一般性。渴望获得高贵风格的艺术家"用抽象的方式去认识自然，并在他的每一个形象中展示其类型的特征"。这种风格轻视粗俗或琐碎之物，偏爱英雄式或贵族式而排斥低微的生活。所以高贵风格蔑视荷兰的静物画和乡村风俗画。

在文学方面，高贵风格的代表是弥尔顿。安诺德［M. Arnold］称弥尔顿为第一流的高贵风格的大师。

"历史画" 根据学院理论，历史画［History Painting］是最高贵的艺术形式。"历史"一般是指古典历史、神话或基督教掌故。关于西方历史画更详细的中文资料请参见《西方历史画述要》，载1984年第一期《新美术》。

467页 **"用故事和把戏逗得小姑娘高兴"** 出自雷诺兹的最早传记《雷诺兹爵士的生活和时代》［*Life and Times of Sir Joshua Reynolds*］（commenced by Charles Robert Leslie, continued and concluded by Tom Taylor, London, 1865, p.134）。此系贡布里希教授函告。

468页 **发明**［invention］ 这个术语源于古典文化时代修辞学的常备成分，昆体良［Quintlian］曾列举那些成分如下：invention［发明］、disposition［布局］、style［笔调］、memory［记忆］、delivery［陈述］。前两个成分涉及题材的选择和安排。invention一词在现代的意义中没有独创或创造的含义，而是遵循那些受赞美的样板。从中世纪到文艺复兴此词含义未变。例如里布尔尼奥［Niccolo Liburnio］《三泉》［*Le tre fontane*］（1526年）建议年轻的作家去学习往昔最优秀的作者西塞罗、昆体良和贺拉斯，因为他们提供发明和表达。达尼罗［Bernadino Daniello］《诗学》［*La Poetica*］（1536年）则为诗人的"发明"或题材的选择与利用给出了规则。

invention带着相同的意思和含义从诗学转到视觉艺术。在多尔奇［Lodovico Dolce］《绘画对话集》［*Dialogo della Pittura*］（1557年），*inventione*［发明］、*disegno*［设计］和*colorito*［色彩］的三个阶段大致相应于古典修辞学文献中的*inventio*［发明］、*dispositio*［布局］和*elocutio*［表达］。然而在文艺复兴期间，当艺术家的状况开始发生变化并且成了尊严的学者和绅士而不再是体力劳动者的时候，当绘画和雕刻开始与诗歌并列成为自由学科［Liberal Arts］的时候，艺术家开始宣布他们有权力和能力选择自己的题材，不必再听学者和赞助人的颐指气使。伊莎贝拉·德埃斯特

［Isabella d'Este］试图为贝利尼命题，本博提醒她：伟大的艺术家偏爱他们自己发明［invention］出来的作品。同样，切利尼断然拒绝为他制作盐碟提建议的学者，当罗马诺［Giulio Romano］被请去为切利尼制作的宝石装饰搞设计时，他斯文地劝赞助人放心，切利尼会按照自己的发明制作。然而不应该忽视的是，认为头脑中的想法胜于制作，有时就威胁了中世纪同业公会所确立的牢靠的手工技艺［craftsmanship］的标准。这种观念变化的结果，能在文艺复兴时期很多伟大的艺术家的作品中看到，莱奥纳尔多常常满足于发明，而不屑于使之完成；拉斐尔陶醉于他的构思，以致在他最后几年总想把制作留给手下去做。艺术成为自由学科的新情况，以及对发明的强调，导致了审美活动理智论者的观念，它以后成为学院派的理想，并且回答了为什么肖像、静物画和风景画比历史画要低的原因：那就是它们几乎无需艺术家的发明。

469页　**盖恩斯巴勒的风景画**　盖恩斯巴勒的这类画在当时称为幻想画［Fancy picture］，通常是乡村景色，画有农民，但他们的举止很像是出自画室而非乡村。幻想画一词流行于十八世纪末，含义不确定。

470页　**图308《餐前祈祷》**　画的题目法文为 Le Bénédicité，是天主教餐前经的首句，意为赞颂天主。

473页　**在法国十八世纪也有这种爱好**　十八世纪上半期人们大谈自然，虽然卢梭与自然合一的神秘体验得诸瑞士的湖光山色，但他对自然的爱却是由于英国的如画庭园和几位沉郁诗人的作品触动引发（K. Clark, Civilization, p.271）。后来卢梭提出"回到自然"的口号成为浪漫主义的一面旗帜。

第二十四章

476页　**当人家说他讲了一辈子散文而不自知以后，他大吃一惊**　见莫里哀［Moliére］《贵人迷》［Le bourgeois gentilhomme］（1670年）第二幕第四场。一个醉心成为贵族的资产者汝尔丹听到他的哲学教师告诉他，一个人说的话就是散文。他大吃一惊："天啊！我说了四十多年散文，一点也不晓得；你把这教

给我知道，我万分感激。"

沃波尔（1717—1797） 英国鉴赏家、收藏家，著作极丰，包括有关绘画和雕刻、版画的著作以及百科全书式的书信集。他大力提倡复兴中世纪文化，对哥特式建筑和哥特式故事深感兴趣，他据自己的噩梦，写成中篇小说《奥朗托堡》［*The Castle of Oranto*］（1764年），成为哥特式小说的首创者。

477页　**钱伯斯研究中国建筑和庭园的风格**　钱伯斯曾任英国王室建筑师，年轻时两次到过中国，他在《中国建筑设计》［*Designs of Chinese Building*］中非常推崇中国造园艺术："自然是他们的图形，他们的目标是模仿自然的所有不规则之美"（Cf. Hugh Honour, *Chinoiserie: The Vision of Cathay*, p.156, Harper and Row, 1973）。中国园林对英国影响很大，以至于法国的勒鲁治［G. L. Le Rouge］造出"英华园庭"［Jardin Anglo-Chinois］（1774年），从此英华园庭风靡一时。参见童寯《造园史纲》，第27页，第61页，中国建筑工业出版社，1983年。

摄政时期的风格　指乔治四世［George Ⅳ］任摄政王（1811—1820）期间的英国艺术风格，但也用于他统治时期（1820—1830）。这是一个巨大变化的时期，主要特点是复兴古典形式。

479页　**图314"弗吉尼亚的蒙蒂塞洛住宅"**　*Barron's AP Art History* 概括此建筑特点：1. *Monticello*，意大利语，意为小山。2. 杰斐逊农庄主建筑。3. 内部对称设计。4. 砖建筑，使用抹灰，装饰出大理石的效果。5. 高大的法式门窗在炎热的弗吉尼亚的夏天确保了空气流通。6. 看似有着圆顶的单层建筑，其实栏杆掩住了二楼。7. 受到帕拉迪奥和法国的罗马遗迹的影响。

480页　**帝政风格**　这个术语最初是指法国大革命后兴起于巴黎并传遍全欧的家具和室内装饰的风格，与英国的摄政风格相对应。它的起源主要应归功于建筑师佩西埃［Charles Percier］（1764—1838）和方丹［Pierre-François Fontaine］（1762—1853），他们装饰了首席执政官［First Consul］的房间，并在《室内装饰集》［*Recueil de décorations intérieures*］（1801年，1812年）表述了这种很快就风靡开来的新风格。此风格基本上是新古典主义，但受考古学的影响，力图模仿古代的家具和装饰母题。其中也有埃及的母题，跟拿破仑远征埃及有关。

"学院"　此术语源于柏拉图的"学园"［Academy］，十五世纪意大利人

文学者借用它来指自己的聚会。最早的艺术学院由莱奥纳尔多和贝尔托多［Bertoldo］创办，名为Academia Leonardi Vinci，由梅迪奇家族的洛伦佐赞助，贝尔托多负责梅迪奇花园内的雕像及雕塑学校，并给予年轻的米开朗琪罗显著的帮助。第一所美术学院［Academy of Fine Arts］严格说来，是1563年瓦萨里在佛罗伦萨创办，襄助人以科西莫大公［Grand Duke Cosimo］为主，尤以米开朗琪罗费心力，他运用个人声望，致力于将美的艺术［fine arts］从工艺领域提升至与自由学科同等的地位。意大利其他地区尚有许多此种学院，其中以1598年建于波洛尼亚，与卡拉奇关系密切者为最著名。艺术家在贵族及鉴赏家赞助下，聚在一起画裸体写生，逐渐形成私下研讨的学会形式。1634年利塞留［Richelieu］创建法兰西学院，勒布朗担任院长时势力达到全盛。它的特征有二：一是以成员的绘画形式来界定严密的等级制度，居于首位的是历史画家，依次为肖像画家、风景画家及风俗画家；其二为独占公开展览的特权。后来它与一所公立学校结合，变成日后成立于十七、十八世纪的学院模式。英国1768年成立皇家美术学院［Royal Academy］，首任院长为雷诺兹。美国1805年在费城成立第一所学院，是由私立的皮尔博物馆发展而成；国立设计院［National Academy of Design］1826年在莫尔斯［S. F. B. Morse］（1791—1872）的努力下创办。参见Nikolaus Pevsner, *Academies of Art: Past and Present*, 1940；陈平先生中译本《美术学院的历史》，湖南科学技术出版社，2003年。

481页　**展览会**　艺术家的社会地位只要还是工匠的地位，那么他的制品只能在宗教集市和宗教节日，特别是在基督圣体节［Corpus Christi］的集会游行时展示。文艺复兴时期艺术家的状况尽管有了改变，但只要教会和贵族的赞助人身份仍然不变，那么几乎就没有或根本没有展览作品的机会。十七世纪，在罗马举行了一年一度的展览会，较有名的是圣约瑟节在万神殿举行，和守护圣徒节（8月29日）在圣乔瓦尼·代克莱特教堂［Church of S. Giovanni Decollate］修道院举行的展览会。但是，这些展览与其说是为艺术家提供展览，倒不如说是为了显耀圣徒，并且在万神殿上展出作品的两个艺术家，一个是外国人委拉斯克斯，另一个是著名的具有天资的反传统的罗莎。

　　官方资助的展览会始于1667年法国的沙龙。这些展览会每两年在卢浮宫举行一次，展出三个星期。一方面他们帮助柯尔培尔［Colbert］的政策，使

大众熟悉反对意大利流行式样的本国画家的作品。另一方面，他们通过有限的学院成员和在创作上加强对学院的束缚，帮助国家控制大众的趣味。沙龙展览目录也编印发行。十八世纪中期，批评理论也风行起来，这在狄德罗和后来的波德莱尔的著名沙龙评论中达到了顶点。

其他国家也慢慢跟上法国的先导，在意大利，威尼斯几乎也是每年在圣罗克教堂［Church of S. Roch］外举行一次展览会，现保存在伦敦国立美术馆的卡那莱托［Canaletto］作品展示了那一场景。英国的年度展览会，开始于1760年的艺术协会［Society of Arts］。有时，个别的艺术家也开放画室展示他们的近作。例如：罗马画家贝纳弗尔［Marco Benefial］（1684—1764）在1703年就是这样做的，格鲁兹在美术学院拒绝承认他是一位"历史画家"后，从1770年后举办画展。不管是个别艺术家，还是在官方机构以外活动的有组织的艺术家，这种独立的画展在十九世纪学院官方艺术与实验艺术或创造艺术之间的鸿沟变宽时，日益显得重要起来。1855年库尔贝不满意世界博览会［Exposition Universelle］对待他作品的态度，就自费建立一个现实主义展馆［Pavillon du Réalisme］，展出五十幅画，包括两幅被拒绝的作品。从那时起，至少在鉴赏家中，独立展览与官方沙龙在趣味上进行了抗争。

1883年，对沙龙评审团的怨声导致拿破仑三世建立一个"落选者沙龙"［Salon des Refusés］，但是由马内《奥林匹亚》［Olympia］引起的社会反感造成这一计划的破产。直到1884年，一批画家，包括第一流印象主义者们组成了独立沙龙［Salon des Indépendants］，它组织的几次展览没有评审团。以后的二十年以来，"先锋派"最重要作品展出在这些年度展览会上。野兽派也创办秋季沙龙［Salon d'Automne］。随后，在二十世纪，大多数新运动和艺术家团体组织一些时期或长或短的展览会。1895年威尼斯双年展［Venice Bienniale］创办，这是官方资助的比较开明的展览会，在这个国际展览会上展出来自世界各地的作品。巴西的圣保罗和其他城市也仿效了这个样板。

巴黎画商沃拉尔［Vollard］和卡恩威勒［Kahnweiler］在十九世纪九十年代开创商业性展览会的先导，在整个二十世纪，这种商业性艺术画廊在促进艺术大众与一些新露头角或鲜为人知的艺术家的联系中，起到无可估价的作用，而这些新艺术家的作品在官方收藏品中本无一席之地。当代社会的一些

青年艺术家也常常依靠商业性画廊开办的一些展览会，使作品打入市场，尽可能获得公众的理解。尽管商业画廊必须如期偿付管理费和经商赢利，但由这些画廊举办的展览会已成为一种普通大众与艺术界风行的活动保持接触的最重要的方式。（译自《牛津艺术指南》）

482页　**伯克**（1729—1797）　英国政治家、散文家，也是著名的美学家，撰有《崇高与优美的哲学探讨》［*Philosophical Enquiry into the Sublime and Beautiful*］（1757年）。他曾和约翰逊、雷诺兹等人成立"文学俱乐部"［Literary Club］（1764年），是约翰逊文人集团中的一员。

马隆（1741—1812）　英国文学批评家、莎士比亚学者，约翰逊俱乐部成员，帮助包斯威尔［James Boswell］（1740—1795）校订《约翰逊传》［*The Life of Samuel Johnson*］，出版过八卷本的莎士比亚集（1790年），马隆协会［Malone Society］（建于1907年）以他名字命名。

米拉波（1749—1791）　十八世纪法国资产阶级革命时期斐扬派领袖之一。1789年曾以第三等级代表身份参加三级会议；他猛烈攻击封建专制制度，但拥护君主立宪政体。1790年背叛革命。1791年病死。

浪漫主义　在视觉艺术中浪漫主义较易察觉而难以定义。它体现在艺术家对题材的选择以及对题材的态度上。它反映了某个时代感情的普遍趋向，并且它可以横越艺术形式自发技巧的发展乃至成为障碍。其为趣味史的一个重要部分，无处不在；为美术史的一个部分，则朦胧不定。然而在更多重要的艺术家为使浪漫精神合法化的努力中，他们发展的技巧，对于十九世纪的艺术风格产生了深远的审美上的影响。

在当代用法中，"浪漫的"这个术语可以用于整个美术史上的艺术品或运动；但出现在艺术批评语言中是在十八世纪，并逐步发展出各种含义。到了十九世纪末，它几乎成为一个滥用的术语，1850年以后在视觉艺术中退出主流。它源于中世纪传奇，即源于拉丁语虚构的故事和传说，因此表现出对中古骑士精神模式的模仿，是想象的、理想的。在十八世纪后期的艺术中，作为古典主义的对立物，浪漫主义受到普遍注意；这一点也许是认识其特点的最简便方式，但要记住在对世界艺术风格的广泛分析中，古典的与浪漫的都与"理想"有关，而不是与"真实"有关，它们都是自然主义类型的绘画和雕刻。可列表如下：

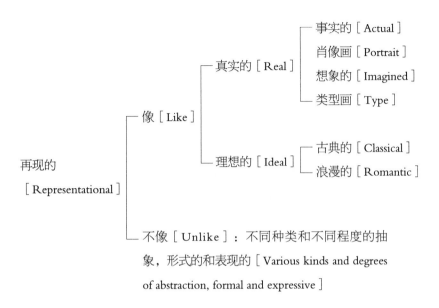

　　表格上显示出古典主义和浪漫主义都是理想型的、是选择的、是可能事
物或普通事物的"提升"、是周围事物的重组。正是因为古典和浪漫艺术的
这种密切关系，才提供了如此有趣而明显的对比和比较点。它们都是经过选
择而非日常生活的翻版。它们都接受高贵、宏伟、贞洁和优越性这些概念。
然而古典主义似乎是调适人与社会以及人与有条理的社会环境的模式之间的
一种可能实现的理想，而浪漫主义面对的则是不可企及的、超越社会和人类
所能适应的界限。一种可能实现的、社会的、古典主义的观点成了政治的；
而浪漫主义的观点则是诗歌的。古典主义英雄在默然之中高贵地承受那不可
驾驭和不可战胜的命运，否则他就不是一个英雄。而浪漫主义英雄则自怜自
艾反对敌对的环境，即使已达目的也绝不让步，否则他就不是浪漫的。古典
主义的象征是建筑柱廊和象征丰饶的羊角饰［cornucopia］；而浪漫主义的
象征则是建筑的废墟和花环。
　　有人认为浪漫主义精神早在十八世纪的第一个25年中就已经出现了。其
实浪漫主义没有明确的"历史"。浪漫的伤感已经风行一百年之久，并且

流风所被，蔚为壮观。有些史学家认为十八世纪的"前浪漫主义"［Pre-Romanticism］可以和十九世纪初的浓烈浪漫主义作一对比。事实似乎是：人们带着非常强烈的怀旧情绪想象过去，这种回顾随着世界劣性的不断揭露而与日俱增。从这种长远的观点看，没有一种风格可以说是已经完全战胜另一种，就此范围而言，存在着某种历史的延续性。首先抓住人想象的是古代的生活和艺术，然后是对中世纪优越性的确认，几乎是看作一次最后事件，导致了哥特式复兴。但实际上几乎并没有这样明确。

首先必须注意到，浪漫主义代表一种心态［attitude of mind］，关系一种观念的表现，而那种观念更多来源于语言而非视觉。在这种情境中，一座倾圮的神殿比一座新的神殿含义更多，因为它暗示了时光的流逝和人类意志的脆弱，这种脆弱加强了精神与感情性质的意味。那些断壁残垣就观念的真义而言，从来就不是古典的，因为古典的事物是完整一贯、不是残缺不全的。在倾圮的神庙中领略出美的观点是一种浪漫的观点，虽然那座神庙可能曾经是古典的杰作。在英国和法国，中产阶级的扩展，在德国，知识阶层的孤立，导致了对于往昔，或遥远、异域事物的情思，而优于对工业化阶段的喜爱；它是对那消逝了的贵族式优雅的反映，是对那不能容忍的泛滥的腐败逃避的标志。（节译自《牛津艺术指南》）。

485页 **罗伯斯庇尔**（1758—1794） 法国革命者，雅各宾派领袖，处路易十六以死刑，在法国大革命中起过很大作用，后在政变中被杀。

"最高主宰节" 法文为Féte de l'Etre Supreme，或译太上主宰节，罗伯斯庇尔为反对天主教教义及法国大革命中艾贝尔派的无神论，根据卢梭《社会契约论》的宗教思想，于1794年5月7日提出"最高主宰信仰法令"；6月8日他主持了一个盛大的新宗教仪式，即"最高主宰节"。（参见罗素《西方哲学史》下卷，第234页，商务印书馆，1976年）

马拉（1743—1793） 法国革命家。1789年革命爆发后曾创办《人民之友报》。1793年7月被一位谴责弑君的温和革命者刺死在浴缸内。马拉长时间泡澡以缓解皮肤癌瘙痒，除浸过醋的头巾（用于治疗皮肤癌）外，画中未表现此病。马拉的工作桌放在浴缸边，他在写一封追悼信时被杀。凶器是一把屠宰刀，柄上沾着血。达维德把他画成基督从十字架上降下或米开朗琪罗的哀悼基督的样子，并运用了卡拉瓦乔式的光线。桌子形似墓碑，上刻"致马

拉，达维德，第二年"，反映出法国大革命对历法的改革。

488页　**飞尘蚀刻法**　又称细点蚀刻法。此法为凸版制版的主要技法之一：是在金属版面上洒以松脂粉或沥青粉，然后加温火烤，使之均匀固着，再以酸液蚀刻制版，专门表现浓淡渐变的微妙效果。最早使用此法的是英国画家桑德拜〔Paul Sandby〕（1725—1809），其后最伟大的细点蚀刻法画家是戈雅。

490页　**布莱克图解的就是耶和华在渊面的周围画出圆圈的宏伟景象**　《外典》〔Apocrypha〕的《智者所罗门》〔Wisdom of Solomon〕11章第20节说：上帝用尺度、数目和重量来处理万物。因此后来把上帝描绘为用圆规（两脚规）创造世界的样子。

　　布莱克想象中的一个存在　布莱克认为人有四个方面〔four zoas〕：身体〔tharmas〕、理智〔urizen〕、情感〔luvah〕、想象〔urthona〕。它们分则堕落，合则赎回。尤理森即其中之一，意为理智〔由Your reason构成〕；布莱克也把他等同于旧约中的耶和华，是一个残暴的创世者，使人类陷于战争和苦难。（Cf. D Bindman, *Blake: as an Artist*; p.224, Phaidon, 1977）。

493页　**图323《暴风雪中的汽船》**　特纳在谈到这幅画时曾说："我希望表现一下这样的一个（暴风雪）场面；我让水手把我绑到桅杆上去观察；我被绑了四个小时，也不想逃避，我感到如果我能做到，就一定把它记录下来。"（Luke Herrmann, *Turner*, p.50, Phaidon, 1975）

495页　**"一个天才的画家有足够的天地……"**　出自康斯特布尔1802年5月29日给顿桑〔Dunthorne〕的信。（Cf. *Neoclassicism and Romanticism*, Ⅱ, pp.62−63, ed. Lorenz Eitner, Prentice−Hall, Inc., 1970）

　　图325《干草车》　*Barron's AP Art History* 总结此画的要点：1. 用颤动、闪光的画法细心描绘大气的效果。2. 以描绘英国乡村来反抗对之造成严重破坏的工业革命。3. 强调自然的统一性，人的行动参与却不破坏。4. 云朵满天，有种瞬间感。5. 一座乡村农舍在树中建起。6. 小舟轻易划过河水。7. 水面有一些点状反光。8. 所有人和所有物与自然和谐，一种理想的状态。

第二十五章

500页　**伦敦国会大厦**　此建筑有97个入口，91个用垂直哥特式，6个用伊丽莎白式样；全都是英国本土风格。庞大的结构，包括1100间房间，100个楼梯，2英里走廊。古典建筑师巴里负责整体设计，哥特式建筑师帕金为结构增添哥特式格调，大量的哥特式装饰比一座原初的哥特式建筑还多。一座现代的办公楼覆以中世纪的外观。大本钟［Big Ben］在某种意义上是全英格兰的乡村大钟。

503页　**随着情况的发展变化，艺术表现个性已是既合理又有意义的讲法**　请参见波普尔的下面几段论述："可以没有很大独创性的伟大艺术作品。但几乎不会有一部伟大艺术作品是艺术家全力打造其独创性或'与众不同性'（除非以一种风趣的方式）。真正艺术家的主要目的是作品的完美。独创性是一种神赐的恩物，像天真一样，可不是愿意要就会有，也不是去追求就会到手的。一味追求独创性或与众不同，一味想表现自己的个性，就必然会破坏艺术作品的所谓'完整性'。在一件艺术杰作中，艺术家不会打算把他个人的小小雄心强加于作品之上，而是利用这种雄心为他的作品服务。这样，他这个人就能通过与作品之间的相互作用而有所成长。通过某种反馈，他可以获得造就一个艺术家的技艺和其他的能力。

　　"根据我的客观主义理论（它不否认自我表现，而是强调它的微不足道），作曲家情感的真正有意义的功能不是它们要得到表现，而是用来检验（客观的）作品的成功与合情合理的效果：作曲家可将自身当作检验主体，当他对作品的反应感到不满，他可以修改和重写作品（像贝多芬常做的那样）；甚至可以完全抛弃它。（他的原初作品是否动人，他将通过这种方法利用自己的反应，利用自己的'高雅趣味'作出判断；这是试错法的另一种反应用。）

　　"应当指出，柏拉图理论在其非神学的形式上很难与客观主义理论相容，客观主义理论认为：作品的真实，主要由于艺术家自我批判的结果，而不在于艺术家灵感是否纯正。然而，恩斯特·贡布里希告诉我，像柏拉图理论那样的表现主义观点成了古典修辞理论和诗歌理论传统的组成部分；它甚

至走得更远，以致提出对情感的成功描述或描绘取决于艺术家所能具有的情感深度。也许就是这最后一种值得怀疑的观点，即柏拉图上述观点的世俗形式，把任何不是纯粹自我表现的作品看作是'装假'或'不真实'，导致了音乐和艺术的现代表现主义理论。

"恩斯特·贡布里希要我参照'你要我哭，首先你自己得感觉悲痛'（贺拉斯《致皮索氏的信》，103 f.）。当然可以认为，贺拉斯想表述的不是表现主义观点，而是认为只有先悲痛的艺术家才能够批判地判断他的作品的影响。我觉得贺拉斯可能没有意识到这两种解释之间的区别。"（Cf. Karl Popper, *Unended Quest: An Intellectual Autobiography*, pp.11–14）

因为那些艺术作品显然不都像我们今天通常想象的那样空虚和陈腐　贡布里希1977年接受黑格尔奖作讲演说：为了把任何一个曾被谴责的时代的权利记入发展的链条，而尽可能从美术史家的语汇中把"衰亡"这个概念清除出去，在今天看作是科学的。十八世纪对哥特式建筑名誉的维护，也被黑格尔所接受。之后，沃尔夫林追随布克哈特为巴洛克艺术平反。维克霍夫［Wickhoff］偏袒罗马式艺术，李格尔偏袒晚期古希腊罗马艺术，马克斯·德沃夏克偏袒地下墓室绘画和埃尔·格列柯到瓦尔特·弗里德兰德尔［Walter Friedinder］使手法主义艺术完全摆脱衰败的烙印，还有米拉德·迈斯［Millard Meiss］对十四世纪后期意大利艺术作出肯定的评价。现在，我们甚至还看到对十九世纪法国沙龙绘画的评价提高；而在不久前，这种沙龙绘画还被看作是集无聊艺术的大成（Gombrich, "The Father of Art History", in *Tributes*, p.65, *Phaidon*, 1984）。

504页　**蒙马特区**　巴黎北部靠山的一个地区，十九世纪艺术家的中心地。

他看到骑兵作战的场面之后，在日记中写道……　出自德拉克洛瓦1832年1月29日在丹吉尔［Tangier］写的日记。贡布里希用的是诺顿［L. Norton］的译文（见*The Journal of Eugéne Delacroix*, ed. H. Wellington, tr. Lucy Norton, Phaidon, 1980, p.49）。

511页　**"现实主义"**［Realism］，其为美术史、艺术评论和艺术理论的术语，具有多种含义，撰文者常常不加区分。

1. 最模糊的也是最普通的含义，常用来指舍惯见的美而描绘丑陋的事物或至少是贫困阶级的生活场面。像库尔贝之类的画家就是"现实主义"，

因为他们描绘下层生活或普通人的活动；卡拉瓦乔也可称为"现实主义"，因为他画了双脚肮脏的圣马太。

2. "现实主义"较为特定的含义是用作"抽象"的对立语。这样，塞尚画的苹果要比夏尔丹或苏巴朗［Zurbarán］画的更抽象而不现实，而苏巴朗又比海萨姆［Jan van Huysum］更不现实。

3. 此外，现实主义也可以用作"变形的"而不是"抽象的"对立语。许多作品画得几乎像前拉斐尔派那样的精细，例如达里的作品如果就其抽象的反面而言应被称为现实主义的。这种意义非常接近"自然主义"，即要求肖似于自然事物。这种"现实"的极致便是Trompe L'oeil［乱真］，在这种情况下，画家使他的作品达到乱真的地步，使观者误以为他的画是真实之物。

4. 在实践中，当现实主义和自然主义相关使用时，它常常用作"风格化"［stylization］的对立语。因此希腊古典时期的自然主义雕刻就常常被认为比古风时期的风格化雕刻更为现实主义。

5. 和前面的用法对照而言，现实主义也是"理想化的"［idealized］对立语。亚里士多德说波吕格诺托斯笔下的肖像比一般人好，泡宋笔下的肖像比一般人坏，狄俄尼西俄斯笔下的肖像则恰如一般人（见《诗学》第二章）。用现代艺评的语言说，狄俄尼西俄斯是现实主义者，而泡宋是漫画家。在这种意义上，提香的肖像是把查尔斯五世理想化了，而科普利是个现实主义者。

6. 不过，"现实主义"用作"理想化"的对立语，还有一个与之大不相同的意义。在这个意义上，希腊古典雕刻表现的是普遍的类型，几乎没有产生可以辨识出某位个别人的肖像（在这个意义上，"恶棍"可以是普遍性的，就像神或英雄一样）。按照这个术语，希腊雕刻是理想化的，而罗马雕刻是现实主义的。在这层意义上"现实主义"几乎是"个性化"的等同语。这种现实主义的极致情况和前述的第二种意义结合起来就是所谓的真实主义［Verism］肖像画的风格，在真实主义肖像画里，每个被画者的特质甚至连皱纹丘疹都加以忠实复制。

"我希望永远用我的艺术维持我的生计……" 作者译自瑞士美术史家库尔蒂翁（1902—1988）《库尔贝自述》（P. Courthion, *Courbet raconté par lui-même et par ses amis*, II, pp.78–79, Geneva, 1950）。

514页　**沙龙**［Salon］　法语，原义是指巨型住宅中的大客厅。后来指法国皇家美术院成员的画展，因画展在卢浮宫的阿波罗沙龙［Salon d'Apolon］举办，故名。在法国有多种沙龙画展，例如，在爱丽舍宫举行的老沙龙［Old Salon］，在火星广场举行的新沙龙［New Salon］，等等。

517页　**户外气氛**　指传达出户外和大气之感的画，但更常用来指实际上是在户外而不是在画室中作的画。在户外画风景只有到锡管颜料发明之后，才变得便利。1841年颜料商温索尔和牛顿［Winsor and Newton］经营锡管颜料。在这之前，画家的颜色是置于囊中的粉状颗粒，要经过研磨并调以适当的配料才能使用。而新的锡管易带且干净。它们促成了适合于一次性画法［Alla Prima］的慢干颜料的使用。新颜料的厚实、奶油般的特点也为那些喜爱厚实感［impasto］和笔触感画风的画家所采用。由于轻巧易携的画架的发明，户外作画更为便利，在1851年的博览会［Great Exhibition］中曾展出过那种画架。

　　因此"户外气氛"是指一种绘画风格，它强调户外的、即兴的、自然的印象；另一方面，也指一种实际的绘画技巧，它比在户外直接写生涉及得更多，并取代从现场画一幅粗糙速写然后再在画室构成一幅完整画的旧式作法。印象派更多肯定了这种对自然和户外的印象价值，但是在户外作画的实际技术是逐渐流行起来的。从不赞赏这种技术的德加和马内，后来也采用了它。最早采用它的是巴比松画派。

石版画　石版印刷法由塞内费尔德尔［A. Senefelder］（1771—1834）发明于1798年（一说1796年）。他是巴伐利亚的剧作家，为了给剧本寻求简便的印刷方法，发现化学印刷法，即石版印刷（lithography，来自希腊语，意为写在石上）。1803年英国出版《石印术样品集》［*Specimens of Polyautography*］，似乎是第一次出版的艺术家版画集，包括威斯特［B. West］和弗塞里［H. Fuseli］的画，不过他们都是用翎毛笔和油质墨水画的，而石板蜡笔又过了三四年后才应用。1808年，塞内费尔德尔印刷《马克西米利安一世祈祷书》［*The Prayer Book of Maximilian I*］（原书出版于1513年，边缘有丢勒的素描），山版了斯特里克斯奈尔［Johann Nepomuk Strixner］模仿丢勒素描的四十三幅石版画。1818年他撰写的《石版技法大全》［*Vollständiges Lehrbuch der Steindruckerey*］（Eng. Trans. *A Complete*

Course of Lithography, London, 1819）在慕尼黑出版。

德比赛马日 英国最重要的赛马节，每年在艾普松举行。名字源于十二世纪的德比［Derby］伯爵。第一次比赛在1780年。

我们也许知道它们是什么，但是我们没有看见它们 作者在另一处写道："我相信当安德烈·马尔罗［André Malraux］强调整个观看是一种有目的的活动，艺术家的目的就是绘画（见《寂默之声》［*Les Voix du Silence*］）时他更接近真理。在这样寻找可能选择的东西当中，艺术家无需比外行看得更多。在某种意义上他看得更少（当他半闭眼睛看的时候）。"（*Art and Illusion*, pp.275-276）

519页 **印象主义者** 1874年，莫奈等人在摄影师纳达尔［Nadar］的工作室举行画展。当时一家杂志《锡罐乐》［*Charivari*］的美术记者勒罗［Louis Leroy］以嘲笑的口吻用莫奈的画名写了篇报道，称他们为印象主义者。1877年，他们举行第三次画展，就径直借用，称自己为印象主义者。

1876年的一份幽默周刊写道…… 作者为阿尔伯特·沃尔夫［Albert Wolff］，载《费加罗报》［*Le Figaro*］（April, 3, 1876）。

522页 **"如果我漫步在这条林荫路，难道我看来就是这个样子？"** 作者此处有所指。例如勒罗以《印象主义展览会》（*Charivari*, April, 25, 1874）为题，嘲讽第一届印象派画展，讥笑莫奈《卡普辛大道》说：

　　"请行好告诉我，这幅画的下部那些数不清的小黑舌头代表什么？"

　　"啊，那是些正在走路的人。"我答道。

　　"那么，当我走在卡普辛大道上，我就这个样子吗？"热血和骚动!

　　"到底你是在开我的玩笑吧？"

　　（Cf. John Rewald, *The History of Impressionism*, p.258, N. Y., 1946）

这就是印象主义者的真正目标 帕克说："有两种看画方法，相应也有两种绘画方式。按其一种，我们分别看，把对象作为个别的东西来看；按照另一种，我们综合看，首先看光线、空间和空气组成的整体，再把个别的东西当作光线、空间和空气的承担者看。"佛罗伦萨绘画符合第一种，印象主义符合第二种（H. Parker, *The Principles of Aesthetics*, pp.220-22l, Greenwood Press, 1976）。狄德罗《绘画论》也曾指出有两类绘画，一类要近看，一类要远观。更详细的论述可见贡布里希《艺术与错觉》第六章第三节。类似

的古老说法，亦见沈括评董源、巨然："大体源及巨然画笔，皆宜远观。
其用笔甚草草，近视之几不类物象；远观则景物粲然，幽情远思，如睹异
境。如源画《落照图》，近视无功；远观村落杳然深远，悉是晚景。远峰
之顶，宛有反照之色，此妙处也。"（《元刊梦溪笔谈》卷十七，文物出版
社，1975年）

525页 **如果没有摄影术的冲击，现代艺术就很难变成如今这个样子** 剧作家萧伯纳
［Bernard Shaw］（1856—1950）从1898年开始以相机为画笔的代用品拍摄
景物。他说："不知道哪一天委拉斯克斯与霍荷的工作用摄影机就可以解
决。每年所完成的美术品，几乎把主题的选择和表现都托诸摄影。"在1900
年前后，出现了一批模仿画家的摄影家（参见曾恩波编《世界摄影史》，
第182-186页，艺术图书公司）。关于反对摄影可取代再现性绘画的意见，
可见早期论述勒南兄弟［Le Nain Brothers］和拉图尔［Maurice Quentin de la
Tour］的法国小说家、批评家尚夫勒里［Champfleury］（1821—1889）的文
论（见《欧美古典作家论现实主义和浪漫主义》，第二册，第178-180页，
中国社会科学出版社，1981年）。

530页 **"树敌的文雅艺术"** 惠斯勒将他同拉斯金打官司的材料一并付梓成书，名
为《树敌的文雅艺术》。

531页 **《画家母亲的肖像》** *Barron's AP Art History* 写此画的要点：1. 窗帘的设计
借用日本艺术。2. 大面积平涂颜色。3. 构图的严格，表现出新教英格兰的母
亲的严格。4. 避免母爱的感情，把肖像创作成一种"布局"。5. 背景上挂有
惠斯勒的蚀刻画《黑狮码头》［*Black Lion Wharf*］。

533页 **拉斯金写道……** 出自拉斯金《命运三式》［*Fors Clavigera*］，July 2,
1877。Cf. Sir William Orpen, *The Outline of Art*, Vol. Ⅱ, p.385。

唯美主义运动［Aesthetic Movement］ 这个术语用于下述理论的几种不同
的夸大表现：艺术本身自给自足，独立不倚，并且毫无目的可言；它无需为
更深的目的服务，也不能用道德、政治、宗教的非审美标准去判断它是否具
有艺术的资格［qua art］。这种理论及其对它的夸大表现已经铸为一句成语
"为艺术而艺术"。

这种自主的艺术标准，康德最早给出系统表达，他把审美的准则同
道德、功利和快乐相区别。歌德、席勒、谢林各以不同方式强调这种理

论。柯尔立治［Coleridge］和卡莱尔［Carlyle］把它介绍到英国；爱默生［Emerson］和爱伦波把它介绍到美国。爱默生的几行诗《紫杜鹃》［Rhodora］例证了这一理论：

> 如果眼睛为观看而生
>
> 那么美也就为美而存在
>
> That if eyes were made for seeing
>
> Then beauty is its own excuse for being

在法国，通过斯达尔夫人［Mme de Staël］（1766—1817）、哲学家库赞［Victor Cousin］（1792—1867）和他的学生儒弗洛瓦［Théophile Jouffroy］（1796—1842），这一理论得到普及。库赞1818年已在索邦［Sorbonne］《论真美善》［Le Vrai, le Beau et le Bien］的讲演首次使用l' art pour l' art［为艺术而艺术］这一成语（但首次出版于1836年）。

这种理论的一种极端形式，戈蒂叶［Théophile Gautier］在《莫邦小姐》［Mademoiselle Maupin］（1835年）的前言作出表达，他宣称艺术可以不适合任何超出审美之外的其他价值而不损害它的审美价值。"毫无用处的东西才是真正美的"［Il n'y a de vraiment beau que ce qui ne peut servir à rien］。法国象征派诗人从波德莱尔到马拉美都有意强调审美价值，尽管波德莱尔声称反对"那种排除道德的为艺术而艺术派的幼稚空想"。龚古尔兄弟［de Goncourt］宣布，绘画的存在是为愉悦眼睛和感觉，"并不渴求超越视神经之外的东西"。在英国"为艺术而艺术"成为夸大唯美主义的口号，它早在1827年就被德昆西［De Quincey］《论谋杀之为一种美的艺术》［On Murder as one of the Fine Arts］，以及后来吉尔伯特［W. S. Gilbert］游戏仿作中讽刺过。在1870年和1880年，通过前拉斐尔兄弟会培养出来的某种极度敏感力几乎得到佩特的正式认可，他在《文艺复兴》［The Renaissance］（1873年）的结尾推崇一种敏感，这种敏感在感觉活动中发现生命最宝贵的时刻，唤起高度的"诗的激情，美的渴望，对为艺术而艺术的爱"。王尔德［O. Wilde］《道莲·葛雷画像》［The Picture of Dorian Gray］（1891年）同样把审美经验放在首位。对这种趋势的反应是把艺术家和鉴赏家当作特别有天赋的个人，从日常生活中逃遁出来并被关在"象牙之塔"［Ivory Tower］，这是圣博甫［Sainte-Beuve］首次提出（1829年），它来自莫里

斯［W. Morris］和莱萨比［W. Lethaby］（1857—1931）倡导的手工艺运动［Arts and Crafts Movement］。拉斯金轻视这种对美的热情崇拜，反对不接触日常生活的艺术，他和惠斯勒关于为艺术而艺术的争论已经颇为著名。托尔斯泰《什么是艺术》［*What is Art*］（1898年）也向那种自认为把美的艺术从道德标准和普通人中解放出来的理论提出挑战。

　　认为艺术没有更进一步的动机，不关涉宗教、政治、社会和道德的极为偏颇的理论在这个世纪初很难幸存，虽然包含那一理论的回声被认为存在于贝尔［C. Bell］所鼓吹的"形式主义"的极端翻版中。贝尔强调视觉艺术的价值只存在于它的形式性质，而把题材或再现排斥在外。不过，这种理论的更温和形式已经成了二十世纪美学概念的一个组成部分，这种理论认为：审美标准是自发的，并且对于美的艺术创作的欣赏是"自我受益"［self-rewarding］的活动。

第二十六章

535页　**Art Nouveau**　美术史用"新艺术"通称盛行于十九世纪后20年及本世纪前10年西欧地区的一种装饰风格，它主要出现在实用美术、小件作品［Art Mobilier］、版画艺术和插图上。施姆特兹勒［Robert Schmutzler］《新艺术》［*Art Nouveau*］（1964年）和雷姆斯［Maurice Rheims］《新艺术时代》［*The Age of Art Nouveau*］（1966年）对它的风格、历史和表现形式作了研究。施姆特兹勒指出，这种风格的主导主题是"可以使我们想起海草或葡匐植物的细长、敏感而又弯曲的线条"。它主要源于前拉斐尔派的罗赛蒂、莫里斯等人，后来传入欧洲大陆，又出现各种名称，在德国为"青年风格"［Jugendstil］（名称来自1896年创刊的青年杂志［*Die Jugend*］）；在奥地利为"分离派风格"［Sezessionstil］；在意大利为"自由风格"［Stile Liberty］（取自一间商店的名称，此店在设计艺术的传播上起过很大作用）；在西班牙为"现代主义"［Modernista］；在十九世纪九十年代的巴黎称"现代风格"［Modern Style］。

538页　**"依据自然画出普森"**　出自塞尚1904年3月从埃克斯昂普罗旺斯［Aix-en-Provence］给贝尔纳［Emile Bernard］（1868—1941）的信。塞尚说："正如你知道的，我常常画一些男女浴者的速写。本想制作大幅的写生画，但由于缺少模特儿，不得不只作些粗略的速写。在我的方法中有不少困难，例如，怎样才能为画找到适当的背景，一种能和我的想象非常相似的背景；怎样才能集合起足够数量的人员；怎样才能找到愿意裸体并一动不动照我的要求摆姿势的男女模特儿。此外，还有一些别的困难，如带着大画布四处写生很不方便，会碰到不顺利的天气，不易找到合适的创作地点，以及完成一件大作品，供给必需品的问题，等等。因此，我不得已放弃了根据自然重作普森式绘画的计划，我原来并不打算通过调子、素描和局部画稿来完成；简而言之，我原是打算在户外用色和光，绘出一幅活生生的普森式的画，而不是要在画室——没有天光和阳光反射、样样东西都受微弱光线影响而呈褐色的画室——只凭想象作画。"（*Artists on Art, From the 14th-20th Centuries,* John Murray, Compiled and Edited by Robert Goldwater and Marco Treves, 1981, p.363）德尼［M. Denis］称塞尚是"印象主义的普森"（Cézanne, *L'Occident*, Sept, 1907）。

　　普森等前辈古典名家的作品已经达到了奇妙的平衡和完美　英国现代著名建筑家D. 拉斯顿爵士说："我这一代所尊崇的最伟大的一位巨人就是塞尚。他代表了文艺复兴以来最伟大的革命，是现代主义的创始人。对我来说，塞尚有两点非常重要：第一，他能透过自然的表面看到内在的结构；第二，驾乎近代艺术家之上，他能理解存在于吸取新事物的愿望和对旧事物的强烈感情之间的矛盾。"（作者在北京的报告《建筑艺术的延续性和变化》，《建筑学报》，1983年7期）。

539页　**"印象主义成为某种更坚实、更持久的东西，像博物馆里的艺术"**　出自Joachim Gasquet, *Cézanne*, Paris, 1921; Cf. P. Courthion, *Impressionism*, Harry N. Abrams, 1977, p.64。

543页　**直线透视**　物体形状在视觉中近大远小的一种透视：实线或暗示的延伸线在位于地平线或视平线上的一个或数个灭点上会合，同时把很远的各层平面连接在一起。

544页　**点彩法**　一种绘画技法，格拉维［Maitland Graves］《色彩基本原理》

[*Color Fundamentals*]（1952年）描述为："点彩法是这样一种方法，用很小的并置色点把色彩的光线反映出来……通过眼睛的外加混合，把它们调和成一种均一的色彩。这种调和只有当色点太小以致眼睛无法分辨，或当它们在一个足够的距离观看时才会出现。"点彩理论由布朗［Charles Blanc］《绘画艺术的法则》［*La Grammaire des arts du dessin*］（1867年）和鲁德［Ogden N. Rood］《现代色彩学》［*Modern Chromatics*］（1879年）提出，修拉研究了他们的著作。费侬［Félix Fénéon］评论修拉《大耶特岛的星期日下午》［*Un Dimanche aprèsmidi à l'Ile de la Grande Jatte*］说"peinture au point"［用点画］（"Les Impressionistes"，*La Vogue*, June 1866），但修拉和希涅克喜用"Divisionism"［分光法］一词。西涅克《从德拉克洛瓦到新印象主义》［*De Delacroix au Néo-Impressionisme*］对此作过详尽说明。从画史上看，穆里略、瓦托、德拉克洛瓦以及印象主义者都用过此法。

546页　**"感情有时非常强烈"**　出自凡·高给提奥的信，1888年7月，第504封（*The Complete Letters of Vincent van Gogh*, Volume Ⅱ, p.598, New York Graphic Society, Boston, 1978）。

547页　**给兄弟写的信中很好地说明了他的创作意图**　见凡·高从阿尔给提奥的信，1888年10月，第554封（参见上书，第三卷，p.86）。

551页　**"原始"**［Primitive］　在艺术语境中，它具有三种不同含义，但常被混淆以致引起误解。

　　1. 十九世纪末，此术语流行，用它指那些处身伟大文明中心直接影响之外的人，当时误解"进化论"假说［evolutionist assumption］，认为他们的生活模式代表一个文化阶段，而伟大文明早已穿过那个阶段。因此像撒哈拉南部的非洲黑人、北极地区的爱斯基摩人、太平洋群岛上的土著人的艺术都叫"原始艺术"。后来证明那些文化并非一个正在形成或退化的阶段，它们的社会组织与技术体系已达成熟并与西欧文明不同，所以"原始"一词并不适当，但人们还没有找到一个合适的术语。与上述类似，"原始艺术"用作术语也意味着原始人作品在审美上和技巧上并不低级，也不属于早期或向更伟大的艺术成熟期摸索演进的阶段。这个术语也不包含下述的流行假说：所谓"原始"的艺术现象，仅仅是对较高文化活动的不完美领悟和拙劣模仿的馀波。

原始艺术本身的文化传统，对它最美艺术成熟性的认识，以及理解并欣赏它的壮丽特性，在十九世纪末兴盛起来。原始艺术的有用之物开始在欧洲艺术引起现代艺术运动首要人物的重视。1897年由于非洲的贝宁事件，原始艺术进入欧洲知识界。高更在塔希提的作品也引起人们对原始土著的其他方面的关注。1900年，巴黎展览中土著母题用作一些分馆的装饰。人类学博物馆开始收藏原始艺术和手工制品，在二十世纪初期，德国桥派［Brücke］在德累斯顿博物馆研究南太平洋诸岛的雕刻。1905年高更纪念展显示出他把丰富的土著母题结合进画中。几年后，弗拉芒克［Vlaminck］开始搜集非洲雕刻，毕加索和勃拉克［Braque］沉迷于特罗卡德罗［Trocadéro］人类学藏品中的假面。1912年当蓝骑士表现主义者［Blaue Reiter Expressionists］发表他们的宣言时，复制原始假面和雕刻已成为不言而喻之事。

2. 在欧洲的语言情境，美术史家和鉴赏家使用"原始"一词是指欧洲各国的绘画和雕刻发展史上的早期阶段，带有这种含义的用法即认为那些早期艺术家经过努力也未达到——特别是在自然主义或错觉主义的再现领域——所谓的成熟期艺术家所达到的成就。十九世纪中期，它就用来指文艺复兴以前的西欧艺术，一种艺术由于它处在科学的透视法和解剖学之前而被认为是原始的。对早期文艺复兴的兴趣可以追溯到十八世纪中期，由哈格弗德［Ferdinando Hugford］（一位意大利血统的僧侣）和版画家帕奇［Thomas Patch］等人体现。定居在罗马的大收藏家塞鲁·达然古［Séroux d'Agincourt］（1730—1814）构想出"蛮风世纪"［century of barbarism］，就像温克尔曼构想出古典艺术的黄金时代一样。他对契马部埃、乔托等人的研究结果从1810年开始陆续发表。不过是蒙托尔［Artaud de Montor］1834年才用 peintres primitifs ［原始画家］描述他收藏的早期意大利画家作品。1857年在曼彻斯特［Manchester］古代大师画展的手册中，奥特雷［W. Y. Ottley］——曾为塞鲁·达然古工作过——被描写为已经形成"非常可靠的原始作品的收藏"。前拉斐尔派的兴趣和女王之夫［Prince Consort］的"原始艺术"的藏品，使大众注意到前文艺复兴的画家。1902年此词被用于描述在布鲁日举行的著名早期法兰德斯画展［Les Primitifs flamands］。这种用法一直被美术史家、鉴赏家以及博物馆或美术馆的主持人使用。但是它已经是描述性而不是评价性的术语，也不再具有下述含义："原始"代表了向成熟

期发展的一个幼稚阶段。

3. "原始"一词也被画商、鉴赏家和美术史家用来称呼那些未接受或未吸收专业训练的画法，与学院手法、传统手法或其时的先锋派的手法相异，并且在解释、处理他们的题材时展现出高度的天真特性。这类艺术家的例子有卢梭和更近一些的摩西祖母［Grandma Moses］（1860—1961）。就此而言此词确实指缺乏传统技巧，但随之也引起并不能总是被证明合理的假说的出现，即技巧的缺乏由于即兴的魅力而得到了补偿。画商审慎使用"原始"一词，有时可以卖出无名的业馀画家的作品。

贡布里希对"原始"的研究，请见"The Debate on Primitivism in Ancient Rhetoric", *Journal of the Warburg and Courtauld Institutes*, 29, 1966, pp.24-37; "The Primitive and its Value in Art", *The Essential Gombrich*, London, 1996, pp.295-330; *The Preference for the Primitive*, London, 2002，中译本《偏爱原始性》，杨小京译，广西美术出版社，2016年。另见Graham Birtwistle, "When Skills Become Obstructive: On E. H. Gombrich's Contribution to the Study of Primitivism in Art", Richard Woodfield（ed.），*Gombrich on Art and Psychology*, Manchester, 1996。

第二十七章

557页　**"语言混乱"**　典出《圣经》之《创世纪》第11章第1-9节，当时世人语言相同，他们要建一座城和一座塔，直通天际。耶和华弄乱了他们的语言，使他们停止建城造塔。

建造于芝加哥的高层建筑　作者可能指简尼［William Le Baron Jenney］（1822—1907），他是芝加哥学派的创始人，1885年完成十层铁框架结构办公楼——芝加哥家庭保险公司，为现代高层建筑的创始。

558页　**如果房屋内部宽敞，设计良好，符合主人的要求，它的外观也一定能被接受**　这种观点和东方的观念有联系，赖特在他的住所录有日本冈仓天心《茶之书》中解释老子思想的话：房子的实体不是它的屋顶、它的墙，而

是它内部为使用而设的空间（老子的原话：凿户牖以为室，当其无，有室之用）。

"有机建筑"　赖特的著名口号是"走向有机"［Toward the Organic］。他曾说："当我设计温斯娄住宅［Winslow House］时，一种像'有机体的'新的单纯感觉在我的头脑即将成形。但现在它已经开始实践。有机的单纯可以看成我们称之为自然的和谐秩序所产生的有意义特性。在成长的事物中，周围的一切都美，一切都具有意义。"（An Autobiography, 1932, in David Jacobs, *Architecture*, p.160, Newsweek Books, N. Y., 1974）

560页　**包豪斯**　格罗皮乌斯1919年在德国威玛建立的建筑设计学校，它拥有著名画家、建筑家和雕塑家，很快成为工业设计和建设的中心。1925年搬到德绍，1933年被纳粹封闭。包豪斯在现代艺术中影响巨大，美国艺术家莫霍利－纳吉［Moholy-Nagy］1937年还在芝加哥建立新包豪斯［New Bauhaus］。

功能主义　科林斯［Deter Collins］将功能主义的要点概括如下："1. 任何建筑除非它恰当地满足了它的功能，否则不美；2. 如果一座建筑满足了它的功能，它就因这一事实的本身而美；3. 既然任何人工制品的形式和它的功能有关，那么一切人工制品，包括建筑，都属于工艺或实用的艺术。"（见第十五版大英百科全书，详解编，第I卷，第111页）

关于美来源于功能的作用，或与功能作用具有同一的理论可以追溯到古代。在色诺芬《回忆录》中，苏格拉底争辩说：人体，以及人们所使用的一切东西，"就它们为之服务的对象而言，是美的和善的"。这样，根据它们应用目的的不同，同一事物可以既是美的又是丑的。在也被认为是色诺芬的作品《盛宴篇》［Banquet］中，苏格拉底又嘲笑功能主义者的理论，因为这种理论将导致荒谬的结论，那结论会说，苏格拉底要比美男子克里托布勒斯［Critobulus］更漂亮，因为他的突眼睛可以有更宽的视域，猴鼻子更适合于呼吸。亚里士多德《正位篇》［Topica］讨论了把美看作是"恰当"以及"对目的的效用"的定义，这两点都参照柏拉图的《大希庇阿斯篇》［Hippias Major］。两个定义都属于希腊语Kalon［美］的流行意义，也都重新出现在现代，并多少与功能理论有关。

十八世纪的美学理论家们也对功能主义提出讨论。伯克《崇高与优美的哲学探讨》（1757年）曾提出这样的忠告："认为一个部分符合它的目的，

是美的原因或者就是美的本身……我怕在确定这个理论时没有足够考虑到经验。"但狄德罗却表示屈从。他在《绘画论》[Essai sur la peinture]（1765年）写道："美男子是大自然造就，为了最轻松自如完成两个伟大的使命：保存个性……传播希望……"[Le bel homme est celui que la nature a formé pour remplir le plus aisément possible les deux grandes fonctions: la conservation de l'individu …et la propagation de l'espéce…]。贺加思承认：对于有用的客体，恰当[fitness]或效用[efficiency]是一个重要的美的特征。"当一艘船运行良好时，水手们就称之为美。这两种观念就具有这种联系。"不过，他对某种外表的美和功能主义意义上的美作了区别。没有理由可以否认对功能效用的感觉，并且有目的采用各个部分就是一种审美经验，它类似于在哲学或数学原理中对于理智美的欣赏。但视觉的美不必依从这一点。一块表、一台电子计算机或一个有效的组织没有必要成为视觉美的客体。

功能这一概念至少在十九世纪四十年代就进入建筑语言。当时，格林诺[H. Greenough]（1805—1852）在给爱默生的一封信中谈到形式与功能的关系，这一说法后来给沙利文[Louis Sullivan]（1856—1924）采纳，他在《稚语集》[Kindergarten Chats]首先提出"形式跟随功能"[form follows function]的理论，赖特又增补道："'形式跟随功能'，不过是对事实的一种陈述。当我们说，形式与功能同一时，我们才真正把事实带进创造性的思想领域"（见《1894—1940年作品选》[Selected Writings, 1894—1940]）。第一次世界大战后，柯布西埃[Le Corbusier]《走向建筑》[Towards an Architecture]（1927年）把功能主义鼓吹为一种美学信条，十年之后，功能主义十分流行。柯布西埃把房子定义为供人居住的机器，这种说法最容易令人想起《回忆录》中的苏格拉底（"难道一个人打算得到一所房子，他不应当将它布置得赏心悦目，而同时又最有益于居住吗？"）。到了二十世纪三十年代，"功能的"一词来描述专为家具和其他家用设备而作的严格的功利主义的设计，那些家具的流行一定程度上受包豪斯的影响。1938年莫霍利-纳吉依旧能够说："在所有创造性领域，今天的工匠们都在努力寻求生物性质的纯功能的解决方法：仅以功能所需的成分创造每一件作品"（《新观点》[The New Vision]）。但是，里德[Herbert Read]1934年已经表明了一种谨慎、保守的观点，他说："可以承认那种功能的效

用与美常常一致……但错误在于把功能的效用看作美的原因：因为是功能的，所以才是美的。这并不是事实的真正逻辑"（《艺术与工业》［*Art and Industry*］）。如果把它的字面含义用于建筑，那么这一理论势必会走向歧路，因为，尽管在建筑领域，现代运动的主要成就已然使建筑设计与它们服务的目的相互联系，但在一座建筑物的设计中，还是有许多方面的关系不能由功能决定；它们取决于设计者的趣味，或他工作于其中的传统，建筑物的美学特性或许即很好地依赖于此。柯布西埃自己的作品就远远不是什么机械功能的表现。到二十世纪，功能主义已经成为一切实用和功利艺术的美学基本原理之一，成为正统的信条。但是它已经不再被空洞吹捧为美的绝对和唯一的原则。

562页 **我们总是不能不从某种有如"程式的"线条或形状之类的东西下手**　对比阿恩海姆下面的论述："如果我们离开这个井然有序的世界即人造的形状［men-made shapes］去看周围的实际风景，我们看到些什么呢？也许是一片非常混乱的林木和灌丛。有些树干和树枝也许显示明确的方向，对此眼睛能够把握住，那棵完整的树或一丛灌木也常常提供一种清楚又被理解的球形或锥形，我们也可以注意到绿叶的全部肌理，但在风景中有那么多绿叶，眼睛并不能完全掌握。只有在这混乱的景观被看作是有明确的方向、大小、几何形状、色彩和肌理的完形［configuration］的范围里，景观才可以被真正看见。如果这种描述有效，我们就不得不说：看见不存在于'知觉概念'的形式之中。"（R. Arnheim, *Art and Visual Perception*, p.46, University of California Press, 1974）

　　"埃及人"本性　这里可理解为儿童本性。贡布里希认为绘画无论如何不能只画所"见"而排除所"知"，"纯真之眼"是不可能的。埃及人或儿童画的形象是他们所知的形象，是概念性图像，它的最初阶段可叫做"最低限度图像"［minimum-image］。吕凯［G. H. Luguet］对儿童画的著名研究也得出：儿童开始描绘他所知的人或物比他能描绘实际所看的人或物要早得多。（Cf. *Meditations on a Hobby Horse*, p.8；皮亚杰［Jean Piaget］和英海尔德［Barbel Inhelder］《儿童心理学》［*The Psychology of the Child*］，第50页，吴福元译，商务印书馆，1981年）

　　赞赏黑人的雕刻确实成为把各种倾向的青年艺术家联合在一起的种种热情

之一　由于李格尔为希腊艺术的几何风格辩护，勒维［E. Löwy］（1857—1938）又从考古学的角度为古风艺术辩护，这样，编史工作重新发现史前艺术，例如法国步日耶［Henri Breuil］（1877—1961）《中国旧石器时代》［*Le paléolithique de la Chine*］（1928年），英国柴尔德［V. G. Childe］（1892—1957）《欧洲文明的发端》［*The Dawn of European Civilization*］（1925年）；发现东方艺术，例如沙畹［E. Chavannes］（1865—1918）《中国民间艺术中愿望的表达》［*De l'expression des voeux dans l'art populaire chinois*］（1922年；英译本名为*The Five Happinesses: Symbolism in Chinese Popular Art*, 1937年），伯希和［Paul Pelliot］（1878—1945）《敦煌千佛洞》［*Les Grottes de Touen-houang*］（1920—1926年），喜龙仁［O. Sirén］（1879—1966）七卷本《中国绘画》［*Chinese Painting as Reflected in the Thoughts and Works of the Leading Master*］（1956—1958年）；以及原始艺术，最早是诗人和艺术家阿波利奈尔、毕加索、德朗，然后是史学家弗罗比尼乌斯［Leo Frobenius］（1873—1938）、屈恩［Herbert Kühn］（1895—1980）和奥伯迈尔［Hugo Obermaier］（1873—1946）。这样就取代了把原始艺术看成是文化和艺术的低级阶段的观点，例如哈顿［Alfred Haddon］《艺术的进化》［*Evolution in Art*］所持的观点。

563页　**表现主义**　埃尔韦［J. Hervé］1901年用表现主义形容自己的一批作品，沃林格［W.Worringer］首先用于凡·高的作品。但它最有可能来自柏林新分离派［Berlin Neue Sezession］一次画展的评审委员会成员的对话。一个人问佩希斯坦［Pechstein］的画：“这件也是印象主义的吗？”另一人回答：“不，这是表现主义的。”表现主义在1911年首先被德国批评家用以描述野兽派、早期立体主义者和其他与印象主义和模仿自然相对立的画家。有时也像浪漫主义、巴洛克那样来指格吕内瓦尔德、格列柯等画家，它有一个从泛指到特指的过程。

564页　**“我夸张头发的金黄色，……”**　出自凡·高自阿尔给提奥的信，1888年，第520封（The Complete Letters of Vincent Van Gogh, V01. Ⅲ, p.6）。

漫画［caricature］　此词常不严格地指图画中各种各样滑稽、怪诞的形体，或指夸张或变形部分的荒唐再现，有时也用于贬义画像，不管是有意还是无意的荒唐。然而在美术史里，更准确更专门的是用于“加强的”［loaded］

肖像（源于意大利语Caricare，意为装载、加重之意）。按照巴尔迪努奇
[Filippo Baldinucci]（1625—1697）的说法，"这个词表明一种制作肖像的
方法，这种像尽可能类似某人的全貌，然而是出于逗趣的目的，有时出于嘲
笑，它不相称地增强和强调某些特征的缺陷，以致画像从整体上看是被画者
本人，可每个部分都变了形。"[Vocabolario toscano dell'arte del disegno]
（Florence，1681年）。如果采纳这个定义，许多有时称作漫画的作品就
一定被归入幽默艺术或讽刺画的宽泛领域。这可用于例如古典和中世纪的
喜剧类型，莱奥纳尔多喜欢画的怪诞头像，以及有时显示一个敌人的模拟
像（effigy，它用于毁坏对方名声，并被倒挂）等辱骂性的肖像而不是"漫
画"，因为缺乏"不似之似"[like in unlike]的因素。这个词和这种纯粹
的漫画肖像，首先出现在十六世纪晚期卡拉奇的艺术圈里。当时的资料记载
了他们作的一些机智图画，他们以相貌的变形为工具，当作把严肃作品冲淡
的方法。由于它们被引证为理想化的补足物，因而使漫画把戏合理。像严肃
的艺术家看到外貌后面的观念一样，漫画家也显示出所画牺牲品的本质。波
洛尼亚的许多画家，例如古尔奇诺、多梅尼基诺是杰出的漫画家，不过手
法简洁而富于表现的大师是贝尔尼尼，他曾在路易十四面前表演过他的技
巧。十八世纪格兹[P. L. Ghezzi]（1674—1755）是许多聚集在罗马的艺术
爱好者的温和漫画画像的专家，十八世纪的几个英国艺术家，包括雷诺兹和
帕奇[Thomas Patch]（1725—1782），都在交谈画（conversation pieces，
一种群像画，以室内或风景为背景，被画者在交谈或进行社交活动，尺寸通
常较小，英国十八世纪产生了大量的这种作品）中采用他的手法。正是用这
种方式，英国鉴赏家熟悉了这种新型的嘲讽式肖像的技巧。它在那个世纪的
中期还仍然限于艺术和音乐领域，可是汤申德的乔治侯爵[George Marquess
of Townshend]由于散发恶意的讽刺政治家的草草画像，政治小册子撰写者
的军械库增添了一件新武器。虽然贺加斯已然如此行事，不过，这位最伟大
的肖像讽刺画家明确的地从流行的漫画制作样式中分离出来。因为他的目的
是描绘性格，而不是喜剧画像。然而，他的主张并不能阻止不同传统的合
并，在十八世纪的最后30年当中，由于狂热的政治气氛鼓舞，我们今天知道
的政治漫画出现了，由于吉尔雷[James Gillray]（1757—1815）和罗兰逊
[Thomas Roulandson]（1756—1827）那些画师的特殊才能，漫画成为一

个独特的类型完善起来，在他们粗率、放纵、不拘一格对其时代人物臧否的讽刺画中，一幅皮特［Pitt］、福克斯［Fox］甚至乔治三世［George Ⅲ］的喜剧画像被提炼为一种人所共知的样板。这些画师有些模仿者，但在欧洲其他国家则没有同路人，因此英国漫画一直处于领先地位，直到出现早期维多利亚文化的绅士气氛，才扭转了像克鲁克香克［George Cruickshank］（1792—1878）那样画家的注意力，使他们转向幽默的插图。那时，《笨拙》［Punch］周刊上的卡通有时幽默，有时浮夸，一成不变的为中产阶级家庭提供政治漫画。

在法国，十九世纪的紧张政治形势产生了此类绘画的大师杜米埃［Daumier］，他为《漫画》［La Caricature］和《锡罐乐》［Le Charivari］作画，那是一种周报和日报，它们无情反对国王资产者［Le roi bourgeois］菲力普［Louis Philippe］，他把菲力普的胖脸变形为著名的梨形脸。杜米埃开始成为肖像漫画家与丹唐［Dantan］流行的漫画式雕塑有关，但杜米埃的陶土政治家胸像超过了丹唐。每当检查制度取缔政治评论时，杜米埃就退到社会讽刺作品上，他的许多用喜剧手法制作的石版组画属于幽默画而不是漫画。

同时维多利亚时代的英国，在《名利场》［Vanity Fair］一书中复兴了格兹的绅士气派的肖像漫画。在英国的威尼斯画家皮勒格里尼［Giovanni Antonio Pellegrini］（1675—1741）以及其他画家所作的当时显贵人物的彩色石印画，大受公众舆论欢迎。比尔勃姆［Max Beerbohm］（1872—1956）笔下对世纪末［fin de siècle］文学味道的伦敦的机智而又异想天开的评论，巧妙利用了这位艺术家的技巧欠缺。

十八世纪和十九世纪的许多伟大艺术家制作的漫画既是一种草率之作又是一种副产品：第一种情况有莫奈和多雷［Doré］，第二种情况有蒂耶波罗、普维斯·德·夏凡纳［Puvis de Chavannes］和毕加索。毕加索早年在巴塞罗那就制作了一些漫画。二十世纪很多流行的版画艺术家把漫画天赋和社会或政治性的讽刺结合了起来（参见《牛津艺术指南》）。

贡布里希和克里斯在二十世纪三十年代曾一起对漫画进行专门研究，《世界艺术百科全书》评价他们的工作说：他们认为漫画中存在一种可以找到事物本质根源的特性，尽管随着时间的推移它发生了变化，它的象征主义

也不易充分理解。古代的萨提尔（Satyr，指古希腊滑稽短歌剧中化妆成森林神的合唱队）、意大利喜剧中的喜剧角色［pulcinella］、哥特艺术中的诙谐画［drôleries］、堂吉诃德的形象都是一种现象，比它们的表面内容具有更深的诠释层次。他们以弗洛伊德的概念为理论基础探讨漫画。弗洛伊德曾把漫画看作一种丑化［degradation］的形式，其目的是"通过强调被画物的某幅完整的画上突出它的某个特征，而这个特征本身就是滑稽的，不过在看那幅完整的画时，这个特征会被忽略……在这种滑稽特点实际缺乏的地方，漫画毫不犹疑通过把一个本身并不滑稽的特征夸张出来以创造滑稽"（Freud, *Der Witz und seine Beziehungen zun Unbewussten*, Vienna, 1905，Eng. trans, A. A. Brill, *Wit and Its Relation to the Unconscious*, N. Y., 1917）。从考察漫画和巫术活动之间联系的程序，克里斯和贡布里希在这些模拟像［effigies］中看到了它的原型［phototypes］。这些模拟像在古代用作缺席牺牲物的代用品被刺穿或烧掉；然而漫画在某种实际的人和他的像之间废除了巫术的关系，并且漫画只对后者起作用，它通过变形使后者"受伤"（*Encyclopedia of World Art*, Vol, III. p.763, McGraw-Hill Book Company, Inc., 1972）。弗洛伊德认为巧智是一种疏导攻击的渠道，是一种表现无意识力量的有意义方法。同样，克里斯认为讽刺性图画是一种发泄攻击性冲动的方法。

他们探索漫画史，特别是想把讽刺性图像追溯到那种借魔鬼之力的妖术［black magic］的实施上。在这些仪式中，人们用蜡像来替代假想的敌人，并用针把它刺穿，很显然图像在起着作用。这种敌意的行为与绞死或焚烧某人模拟像的行为（也就是给敌人的图像执行死刑的行为）之间的相似性引起了克里斯的注意。他特别对中世纪后期的"诽谤性图像"［defamatory images］感兴趣。但是得指出这种污辱性的图像没有将某人的相貌进行歪曲变形，克里斯正是想从这种不同之处，也就是图像的攻击性用法跟艺术性的漫画之间的不同之处寻找答案，解释漫画为什么这么晚才出现。他认为只要攻击性图像是实施妖术的一种形式，那么拿某个重要人物的外貌开玩笑，就像贝尔尼尼［Bernini］拿教皇的脸像开玩笑的做法便是不可思议的。换句话说，只要人们害怕魔法，将某人的图像变形的做法，可就不是闹着玩的。所以魔法消失之前，漫画不可能出现，对克里斯来说，漫画取代了图像魔法。

565页　　《尖叫》　　此石版画据1893年的同名的蛋彩和酪蛋白纸板画而作。一个憔

悴、头部扭曲似骷髅的人走在码头上。小船在远方的海中。粗长的笔触环绕着构图。人物在惊恐中尖叫，风景回应着他的情绪。

570页　**巴黎兴起了立体主义运动**　贡布里希曾引证鲁特［Frank Rutter］《现代艺术的进化》［*Evolution in Modern Art*］（London，1926年）说明立体派产生的情境："本世纪初我常去巴黎参观，一些住在拉丁区的艺术朋友向我说明，我在他们的画中看着奇怪的东西是由于我的视觉未开化而造成的。如果我提出那些阴影是灰的而不是紫的，他们会说'那是因为你不会使用你的眼睛呀'；当我沿着林荫大道散步时……我发现他们对而我错了……但十一二年后，我发现巴黎这些年轻艺术家对艺术的态度已幡然而变。所有和视觉有关的东西都被弃之不顾，'是啊，是啊，重要的不是画你所看见的，而是画你所感觉的……'

我的朋友们几乎不谈所见之物，满脑子都是观念和理论。一个新的短语就是一种灵感，一个新的词语就是一种愉悦。一天，我认识的一位画家陪一位理科学生到巴黎大学听矿物学讲座。他在那个得益匪浅的下午回来时带回了一个新词——晶体化［crystallization］。这是个有魔力的词，注定要成为现代绘画的一个护符。几天后，我和一些朋友坐在圣米歇尔大道旁的丁香园［Closerie des Lilas］，我一不慎，脱口坦白我赞美委拉斯克斯的画。'委拉斯克斯！'我的这伙人中学问最深的一位立刻说道：'他没有晶体化呀！'……一个新的艺术理论正在形成，它就建立在晶体是所有事物的一级形式［primitive form］这种观念上。他们使我知道了委拉斯克斯是个二级画家［secondary painter］，因为他使用圆凸的形式［rounded form］——也就是二级形式。他们告诉我，一位一级画家会保持平面的鲜明轮廓并强调出体积的棱角。"（*Ideals and Idols*, p.72）

573页　**"野兽"或"野蛮人"**　马蒂斯说，1905年的一次秋季沙龙展览会上，沃克塞尔［Louis Vauxcelles］（1870—1943）看到马尔凯［Marque］的一件意大利风格男孩胸像，说道："多纳太罗在野兽中！"［Donatello au milieu des fauves］"野兽派"便从此而来（*Matisse on Art*, ed., J. D. Flam, Phaidon 1978, p.132）。

574页　**塞尚曾劝告那位画家以球形、圆锥和圆柱的观点去观察自然**　见1904年塞尚致埃米尔·贝尔纳的信，他说："用圆柱、圆球、圆锥体去处理自然，每

一样东西都在适当的透视之中，以至每个物体的每一边或每一面都趋向于一个中心点"（*Impressionism and Post-Impressionism*, 1874—1904, ed. Linda Nochlin, Prentice-Hall, Inc, 1966, p.91）。詹森和考曼［Cauman］在论述皮耶罗·德拉·弗兰切斯卡时举他的《绘画透视》［*De Prospectiva pingendi*］插图为例，指出："当他画人的头部、手臂或衣饰的褶襞时，都把它们看作圆球、圆柱、圆锥、立方体和锥体的结合。他把世界看作一个几何形式的广大领域；探索这个领域并显示它的明晰性和永恒性是扣人心弦的奇遇。可以说皮耶罗是我们这个时代抽象艺术家的精神之父；而抽象艺术家也是对自然形体作系统的简化。"（*History of Art for Young People*, p.169）

577页 **他说他不是探索，而是发现** 见毕加索1923年自述："当我画我的对象以把它显现出来时，我是在发现［found］而不是在寻找［looking for］"（Alfred H. Barr, *Picasso: Fifty Years of his Art*, p.270, New York, 1946）。

"人人都想理解艺术，为什么不设法去理解鸟的歌声呢？" 出自毕加索1935年和泽沃［C. Zervos］的谈话（见上书第274页）。

578页 **使艺术家笔下的创造物茁壮成长** 克利1916日记写道："艺术模仿创造？"他把自己当作精神的媒介，在1918年的日记说："我的手已经变成那种遥远意志的顺从的工具"。（Beeke Sell Tower, *Klee and Kandinsky in Munich and at the Bauhaus*, UMI Research Press, 1981, pp.106-107）

581页 **他想弄清楚雕刻家可以保留多少原来的石块，而仍能把它转化成一组人像** 保持石头的自然形式，只让它暗示人体形象，杰菲［Aniela Jaffe］称之为石头的"自我表现"［"self-expression"of the stone］。用神的语言说，就是让石头"说自己的事"［speak for itself］（*Man and his Symbols*, p.234）。

吉迪昂-威尔彻尔［Giedion-Welcher］在《当代雕塑》［*Contemporary Sculpture*］中提到恩斯特［Max Ernst］1935年给他的一封信，那封信说："阿尔贝托·贾戈麦谛和我都害了雕刻狂［sculpture-fever］，我们在来自弗尔诺［Forno］冰川堆石的大大小小的花岗岩圆石上工作。圆石由于受到时间、冰冻和天气的奇妙琢磨，本身就具有奇异之美。人类的手是做不成那种样子的。既然如此，为什么不把那种艰辛的工作留给自然元素本身［the elements］，而我们只限于在石块上勾画我们自己的神秘符号呢？"

（David Martin, *Sculpture & Enlivened Space*, pp.175–176, The University Press of Kentucky, 1981; Cf. *Man and his Symbols*, p.234）

582页　**蒙德里安有些神秘主义者的思想**　蒙德里安《走向现实的真实视像》［*Towards the True Vision of Reality*］较详细说明了他使用矩形的过程，认为他"打开了一条通向更广阔的宇宙结构的道路"［opening the way to a much more universal construction］（Cf. Gäton Picon, *Modern Painting*, pp.176–177, Newsweek Books, Abacus Press, 1974）。

583页　**尽管我们没有他们那种兴趣，却不必嘲笑他们自找苦吃**　匈牙利现代音乐家巴托克［B. Bartok］（1881—1945）曾提到他在荷兰建筑师杜达克［W. M. Dudok］家里见到蒙德里安的画，杜达克告诉他，蒙德里安为那幅简单的画连续工作好几天，也许甚至是几个星期。巴托克认为"那种简化手段的做法，对良好的艺术欣赏来说，实在是一种相当可怜的发明"。他还认为：那种简化素材在绘画获得一定成功，在文学成功较少，而在音乐则毫无成功可言。（参见巴托克，《关于音乐中的'革命'与'演变'》，载《音乐译文》，第68–69页，1981年第1期）

584页　**考尔德在巴黎参观过蒙德里安的画室**　考尔德《抽象艺术对我意味着什么》［*What Abstract Art Means to me*］（1951年）说："我进入抽象艺术领域，大概是1930年在巴黎参观皮特·蒙德里安画室的结果。他钉在墙上用一种合乎他本性的图案所画的彩色矩形，给我留下特别深刻的印象。我告诉他我想使它们摆动——而他却表示反对。回到家后，我就抽象地试画起来——但是过了两个星期我就又转到造型的材料上了。我认为，在那时，实际上从那以来，我的作品的基本形式感就是一种宇宙体系，或者部分是那样。因为我的作品就源于那样一个很大的模型。"（R. H. Kempper and V. Mann, *Sculpture*, pp.173–174, Newsweek Books, N. Y., Abacus Press, 1975）

活动雕刻　静体雕刻［stabile］的相对语，发明于考尔德，定名于杜尚［Duchamp］。萨特《考尔德的活动雕刻》［*The Mobiles of Calder*］写道："考尔德的活动雕刻既不完全是有生命的，又不完全是机械的，它不停地变化，却又总是回复到初始状态，像水生植物那样随着水流而弯身下垂，又像是有感觉的植物花瓣，无头青蛙的双腿，或者上升气流带动的游丝。简言之，考尔德不想模拟任何事物——他的唯一目的是创造未知运动的和弦与节

奏——他的活动雕刻既是抒情的产物，技术性的，简直就是数学的结合，同时又是大自然的可以领悟的象征：巨大而无法把握的大自然，花粉飘散，突然引来群蝶翻飞，她是因果之间的盲目联系，还是那不断被搁延、被扰乱、被破坏、而又逐渐展开的观念。"（Jean-Paul Sartre, *Essays in Aesthetics*, pp.91-92, Peter Owen, London, 1964）。

586页 **高更曾经说他感觉自己必须向后回溯** 高更说："原始的艺术源于精神，凭借自然。精致化的艺术源于感官的感觉，服务自然。因此我们坠入自然主义的错误，我们只有一条合理回到真理的路。有多少次我退回到很远，比回到帕特侬的马更远，我回到我儿时的'达达'，回到我的好木马。"（参见赫斯编，《欧洲现代画派画论选》，第37-38页，宗白华译，人民美术出版社，1980年）

592页 **许多超现实主义者对弗洛伊德的著作深有所感** 例如达利很喜爱弗洛伊德《释梦》［*The Interpretation of Dreams*］，1938年茨威格陪同他访问弗洛伊德，他为弗洛伊德画了一幅素描，把他的头盖骨画成一只蜗牛壳的残痕（关于这次访问以及弗洛伊德对达利的评价，见贡布里希，*Tributes*, 1983, pp.103-104；另见高宣扬《弗洛伊德传》，第306页，南粤出版社，1980年）。

　　"神性的迷狂" 作者指柏拉图灵感论的迷狂说，参见朱光潜编译《柏拉图文艺对话集》的《伊安篇》和《斐德若篇》。

　　柯尔律治（1772—1834），英国诗人，评论家，据说他的著名诗篇《忽必烈汗》［Kubla Khan］就是药性催眠后的产物，他晚年贫病交迫，有鸦片嗜好。德昆西（1785—1859），英国散文家、文学批评家。1804年，因病服用鸦片成瘾，1821年发表《一个英国鸦片服用者的自白》［Confessions of an English Opium Eater］，以自己亲身体验和幻想，描写主人公的心理和潜意识活动，预示了二十世纪现代派的题材和创作方法的出现。

593页 **图391《面部幻影和水果盘》** 这种手法叫双重图像［double images］或视觉双关［visual punning］，超现实主义诗人也用这种技巧，他们在把一种形象变为另一形象时不借助任何比喻。像戴维斯［H. S. Davies］《诗》［*Poem*］写出有如万花筒似的一系列这类变化，例如"It doesn't look like a finger it looks like a feather of broken glass"［它看来不像一根手指而像一根破

碎玻璃的羽毛〕（Cf. Edward B. Germain, ed. *English and American Surrealist Poetry*, p.36, pp.104-105, Penguin Books Ltd., 1978）。绘画中，早在十六世纪阿西姆柏多〔Giuseppe Arcimboldo〕（1527—1593）就采用过，他的《变幻之神》〔*Vertumnus*〕（1591）用蔬菜、水果和花朵组成形象。后来佛兰德斯的莫普尔〔Joos de Momper〕（1564—1635）模仿阿西姆柏多的手法画神人同形的风景画，佛罗伦萨画家布拉塞里〔Giovanni Battista Braccelli〕也用锁链、抽屉、弹簧和三角规合成玩弄乐器和跳舞的人像，很像超现实主义者画的"巧尸"〔Exquisite Corpse〕。因此上述几位画家很为超现实主义者推崇。

595页 **新问题给艺术家指出努力的方向** 贡布里希这部美术史的方法论特色，就是把美术史写成美术问题史，在讨论艺术问题的提出与解决时，他建立了一个社会情境模式，其主要内容是艺术家所面临的问题情境〔Problem Situations〕。为了加深读者对贡布里希"问题论"的理解，现引述波普尔的一些话："我认为所有历史都该是问题情境的历史〔All history should be, I suggest, a history of problem situations〕。""我们大都知道，把问题表述清楚，是个困难的任务，而且常常不能胜任。有些问题不易鉴别或描述，除非像考试那样，有人把现成的问题提给我们。可甚至是考试，我们也可以发现考试教师没有把问题表述清楚，而我们可以表述得更好。因此经常有表述问题的问题，以及它是否是真正应被表述的问题的问题。所以，问题，甚至实际问题，总是理论性的。另一方面，理论只能被理解为问题的试探性解决，并且与问题情境有关。"（参见《无穷的探索》中译本，第140-142页），"科学和艺术的大部分问题都源自它们本身。正是科学和艺术的传统，不论是从量上还是从质上，成了我们的问题——以及我们的知识，或者技艺的最重要的来源……这种传统，这种历史的延续性，与推翻'坏'传统的革命一起建立和哺育了科学与艺术。没有传统，或者传统完全中断，我们就只好从亚当——或者北京猿人——那里再重新开始，那样的话，谁敢说我们会做得和他们一样好呢？我完全同意贡布里希说的话。他说：'艺术家……在传统预先定好型的媒介中工作。在创造相似的类型和价值的一些秩序时，他受惠于先前的无数次实验。此外，在开始创造另外一种有秩序并且有意义的排列时……他会在创造的过程中发现新的意外的关系，他警觉的头脑能够利用这

些关系并循此而行，直到作品的丰富性和复杂性在实际上超越了在起草时能够设想的任何构形。'艺术在变化着；但是，伟大的艺术总是在它自身产生的问题的影响下变化：伟大的艺术家是牛顿和爱因斯坦（他们致力于他们所发现的问题［但问题早已存在］的解题工作）那样意义上的独创性天才，而不像某些音乐家那样，他们受了把音乐的进步看作是它自身价值的历史决定论的影响，还受了很没有独创性的希望的影响，希望自己有独创性，即是说，希望自己与众不同……贡布里希在此表明，从解决问题的角度来分析艺术家的作品是非常有益的，对表现主义的艺术理论来说是致命的，它甚至能够用在'表现主义者'身上。这样，他引用了凡·高说的话：'平衡红、蓝、黄、橙、紫、绿六种主要颜色的精神努力。这时工作是冷静的计算，这时人的头脑非常紧张，就像在舞台上的演员表演他困难的部分一样，这时他不得不在半小时之内就想到上千种不同的东西……不要以为我会装模作样进入一种狂热的状态。最好记住我是在埋头于进行复杂的计算……'爱因斯坦曾经说过'我的笔比我更聪慧'［My pencil is more intelligent than I］。显然他的意思是说：在写下方程后，他的铅笔帮助他解题，解方程，而那些解，他是无法预见的。凡·高说的也没有什么两样。由于他缺少幸福，更不满意自己的画，他可能没有说过他的画笔比他更聪明的话，但是他强调问题的客观性，以及为了获得解答而费尽心血的客观需要。"（K. Popper, "Replies to my critics: Gombrich on periods and fashion in art", in *The Philosophy of Karl Popper*, ed. Paul A Schilpp, 1974, pp.1177−1179），另外还可参见贡布里希《秩序感》第三章和波普尔《论云和钟》（Of Clouds and Clocks, in *Objective Knowledge*），等等。

597页 ***《画家和他的模特儿》*** 此为毕加索为巴尔扎克《不为人知的杰作》［*Le Chef-d'Oeuvre Inconnu*］画的插图。那本书描写一个自由艺术家所特有的抱负和迷茫。故事说一位画家用全部精力和理想画了一位美貌的女子，他的朋友看到的却是"乱七八糟堆砌着的一些色彩，包含在无数光怪陆离的线条里，构成一面厚厚颜色的墙"。结果画家烧毁杰作并随之死去。林顿［N. Lynton］解释贡布里希选用此画作尾图的用意说："不管怎么说，这幅蚀刻画用非同寻常的力度表现了艺术家、母题和图像之间的相互作用，这种作用是所有再现艺术的源泉。不仅是源泉，在很大程度上也是此类艺术的内容。

我们也许会对那个女子表示同情，但我们给予艺术家的则是崇敬，因为他默默地奋斗，如此紧张如此痛苦。奋斗要比从那奋斗中产生的作品更重要：要想将一个活生生的人转为'一些色彩'，不可能有十分令人满意的方法。由于我们没有给艺术家分派一个具体的角色，这就使他的任务既广泛又深入：要看到、感觉到我们没看到、没感觉到的东西，要在这种经验基础上建立起作品，让我们走进他的范围更广的经验。毕加索笔下的那位艺术家正着手绘的画，并不是为某个具体场所或用处而画，看起来，除了画室以及艺术家、对象、作品之间奇特的三角关系（这对我们许多人来说是毋庸置疑的规范），艺术家对其他一切全然不知。我们也许会自问，艺术家在干什么？因为找不到更好的回答，我们便说他在'表现自己'，换句话说，我们知道他不光是复制，即使一件艺术作品与视觉世界里的某个物体'很像'，它的艺术性、它对于我们的价值却在别的地方，在于某种转换的过程，在于靠脱离视觉材料进入作品的内在含义。我们依旧相信使得艺术家有别于我们的那种冲动，因此它也对我们有用。"（N. Lynton, *The Story of Modern Art*, p.340, Phaidon, Cornell, 1980）

第二十八章

600页　　**湖泊区**　　在英格兰西北部，这里曾是十九世纪英国湖畔派诗人活动之地。施威特尔（达达派画家）是1945年转到那里居住的。

施威特尔把废汽车票、剪报、破布和其他零碎东西黏合在一起，形成颇为雅观、娱人的花束　　这种技法叫collage［拼贴］，源于法文 *coller*，是一种把剪报、布片或其他材料粘贴在画布或其他底面上构成作品的技巧。始于立体派。施威特尔发展了这种技法，他随意从报纸上取下"Merz"用作艺术特质的象征，1919年起创作了很多Merz造型［Merz-plastik，画与拼贴］，后又运用多种废物作创作媒介，成为集合艺术［assemblage］的开拓者。从1920年开始一些超现实主义画家也用，恩斯特就常把擦印［frottage］和拼贴结合起来。马蒂斯晚年曾用色纸拼贴代替涂绘。

601页 **达达派** 1916年创立于苏黎世的伏尔泰酒店。倡导者是罗马尼亚籍诗人查拉 ［Fristan Tzara］、德国诗人许尔森贝克［Richard Huelsenbeck］、德国作家 巴尔［Hugo Ball］，以及艺术家阿尔普［Hans Arp］（1887—1966）和詹克 ［Marcel Janco］（1895—1984）。他们从词典中随意选择"*dada*"（木马, 或婴儿的一种语声）为他们的团体命名。达达派的主要主张有两点：一是反 战，表现了他们对第一次世界大战的反感；二是反审美，表示他们对传统 的文学艺术以及立体主义和当时其他现代流派的厌烦。达达运动在二十世 纪二十年代传遍大半欧洲。

反艺术［anti-art］ 或译反传统艺术，指现代艺术对传统艺术形式和理论的 排斥，有时亦指新达达。

602页 **斑渍画法**［tachisme］ 或译泼色画法，为艺术批评家塔皮耶［Miched Tapié］1952年所创。指用不规则的色点或色块构成的画，乍看上去没有结 构可言，只是通过偶然的变化作随意的安排，这种技巧与从莱奥纳尔多到超 现实主义画家所采用过的墨渍画［blot painting］不同。墨渍画中的墨渍或污 点是用来刺激想象或无意识，以创作有形的构图。斑点派画家阿特兰［Jean Atlan］1953年述其观念说："我相信画家和舞蹈家有共同的渊源，这种共同 的渊源就是生命韵律的某种方式……对我而言，一幅画不可能是一个先入观 念的产物，因为机会［aventure］在其中扮演着太重要的角色，它在创作中 确实最具有决定性。最初有种要自我展现的韵律；而最根本的就是能知觉这 种韵律，一件作品的生命特质就系于它的开展。"另一个斑点派画家布莱因 ［Gamille Bryen］1955年写道："绘画首先是创造，然后才是启示，它不再 是一种定义或意义，更不是一种表现。"

他可能记得使用这种反常画法的中国画家的故事，还记得美洲印第安人为了 行施巫术在沙地上作画 波洛克《三项声明》［*Three Statements*］（1944— 1951）说："我的画不是出自画架。在作画之前，我几乎从不把画布绷平。 我宁愿把未绷平的画布钉在坚硬的墙上或地板上。我需要坚硬的表面的那 种反抗力。在地板上画，我感到更轻松。我觉得与画更接近，更是画的一 部分。因为那样一来我就能绕着画走动，从四面画，完全是在画中。这类 似西部印第安沙画画家的方法。"（Cf. G. Picon, *Modern Painting*）。沙画 以较高的形式存在于美国西南部印第安部落的纳瓦霍人［Navajo］和普埃布

洛人［Pueblo］当中，以较低级的形式存在于几个大草原印第安人［Plains Indians］部落。它是宗教的，而非审美的，主要功能和治病仪式有关。通常是规则化、风格化的象征性的画，通过把少量的带颜色的沙粒或炭、花粉，和其他的白、蓝、黑、红的干性材料洒在干净、平滑的沙上而成。我们大约知道有600种不同的画样，它们代表着伴随治疗仪式而唱的圣歌中所述的神、动物、雷电、彩虹、植物和其他象征物。画的选择由治疗者决定，病人被引入画的中央，向东而坐，同时圣歌唱起，然后把画中的沙粒撒在病人的身体上。他们认为沙粒可把疾病吸掉而神可进入病人的体内。当仪式结束后，画也就毁掉了。印第安人从不精确复制以前的沙画，他们要求的是随着岁月的流逝不合逻辑的变化。

604页 **抽象表现主义** 原是德国批评家赫洛格［Oswald Herog］1919年用来称呼康定斯基1910年代所作的主观表现绘画。1944年，美国批评家詹尼斯［Sidney Janis］首次以"抽象表现主义"称呼第二次世界大战中和战后崛起的一群美国年轻抽象画家。美国批评家哈罗德·罗森堡［H. Rosenberg］认为这群美国画家的创作，只是行动的结果，所以称之为"行动绘画"，又因他们以纽约为活动据点，精神上也有共同之处，故又称为"纽约画派"。

禅 日语作Zen，梵文作dhyāna，中国发展起来的佛教宗派，后传入日本。有人认为它是原始佛经中的戒［śīla］、定［samādhi］、慧［prājña］的结合与升华。它强调参悟［meditation］、专注［absorption］和内心顿悟［inner enlightenment］，不依赖任何权威和教义。禅师们常以隐喻、转语来以心印心。盛唐以后，禅宗的"机锋"转为"公案"的形式出现，通过一种对话的形式开悟人心。

610页 **流行艺术** Pop Art，为Popular Art的简称，英国批评家阿罗威［Lawrence Aloway］为称呼二十世纪五十年代的独立集团［Independence Group］发动的艺术运动所创的名称。阿罗威说："我们发现我们都有一种地方的文化，这种文化持续得超过我们在艺术、建筑、设计，或艺术批评中所能具有的任何特别的兴趣和知识。这个联络区域就是成批生产的城市文化：电影、广告、科幻小说。我们觉得在富有教养的人中没人会讨厌这种商业文化的准则，而是当作事实承认它，详细讨论它，热情享用它。""流行艺术"就是把大众化、低成本大量生产的物品以及新奇、活泼、性感的传播图像用作材

料来表现，反映了那些艺术家对消费文明、都市文化的思考以及对它采取的亲近或肯定的态度。流行艺术的表现手法没有一定的规矩，画家们采用各种形式捕捉大众文化（所谓大众文化是指把流行性、民主性与机器结合为一体的一种文化，是工业革命后的产物）的内涵。例如美国画家李希顿斯坦［Roy Lichtenstein］（1923—1997）喜欢把商品广告上的现成图像［Ready-Made Image］放大，而用类似印刷效果的网点或条纹表现出。瑞典雕刻家奥尔顿堡［Claes Oldenburg］（1929— ），喜欢把蛋糕、三明治、冰淇淋等翻制成巨大的石膏当作艺术实体［object，以实在的物件反对传统的"美术乃是虚像"的观念］。美国画家沃霍尔［Andy Warhol］把大众偶像例如玛丽莲·梦露［Marilyn Monroe］的照片，以丝网的手法重复印在画布上，以传达今日的都市人们每天所接触的视觉形象。

611页　**后印象主义**　这一术语出自弗莱［Roger Fry］（1866—1934），为贝尔［Clive Bell］等人采用（见贝尔的《艺术》［Art］序言，1914年），它指塞尚、高更、马蒂斯以及与之有关的运动。这个术语比法文的新印象主义［Néo-Impressionnisme］含义更宽泛。弗莱组织的首届伦敦后印象主义画展于1910—1911年秋季在格拉弗顿美术馆［Grafton Galleries］举办，题目为"马内和后印象主义者"［Manet and the Post-Impressionists］，包括修拉的画2幅，西涅克5幅，塞尚21幅，高更41幅，凡·高22幅。第二届后印象主义画展在1912年，没有修拉和西涅克，但多了毕加索和勃拉克。弗莱在第二届画展的前言中说，艺术家的杰出特色是"作品中显著的古典精神"，并解释说，他们不是寻求对自然形体的模仿而是创造形式。贝尔论后印象主义说："目前健在的优秀画家，一半人在某种程度上得益于塞尚，从某种意义上属于后印象主义运动。"

612页　**艺术是被看作主要的"时代表现"。尤其是艺术史学（甚至像这样一本书）的发展更扩大了这个信念**　本书作者和波普尔一起，在历史哲学领域的主要工作之一就是批判"历史决定论"［historicism］，与此平行的是在艺术理论批判自我表现理论和艺术进步论（可参见波普尔《无穷的探索》，第十三章、第十四章）。

618页　**为什么画家和雕塑家以迥然不同的方式对不同的局面、制度和信念作出反应，然后，艺术的历史才开始具有意义**　贡布里希在本书中关注的是艺术本

身的价值。关于艺术在事实世界〔World of Facts〕中的价值，参见《艺术和
自我超越》〔Art and Self-Transcendence〕，那篇文章以这样一段动人的话
结尾：

　　"在纳粹统治的头几个月，克勒〔Wolfgang Köhler〕在柏林还未失去大
学的职位，他大胆给报纸写了一篇反对在大学里进行清洗的文章。当我有幸
在他去世前不久在普林斯顿又见到他时，话题说到了这件事。他讲了当抗议
的文章发表后，他和朋友们是怎样度过那一夜，等待着命运的敲门声。幸亏
没有发生。整整一夜，他们都在演奏室内乐。我想不出比这更好的例子，来
说明在事实世界中价值的地位了。"

附录

《艺术的故事》日文版序言

《艺术的故事》日文版发行之际，我很高兴为它写上这篇序言。从儿童时代起我就对日本艺术抱有异乎寻常的兴趣。可以说，我同代的欧洲艺术爱好者都有类似的感觉。例如，从十九世纪末到二十世纪初，那些为欧洲人极力赞赏的日本木版画，我们这一代人常常在父母家中见到。虽然我们也知道其中的某些作品是为出口而作，但是与我们身边那些平淡无味的东西相比，日本版画确实表现出一种更为丰富而精致的美。当时，欧洲艺术家们发现了这种艺术，他们看出：在创造这种艺术的工匠的技术基础上存在着可以说是远东的规范之物，因而动摇了自己的信心。

1906年，伦敦皇家美术学院的绘画教授乔治·克劳森［George Clausen］（1852—1944）给学生们作了一系列讲座，这些内容不久成书出版（*Royal Academy Lectures on Painting*, London, 1913）。克劳森在西欧的学院派艺术传统中熏陶出来，他的著作反映了那种陈陈相因的东西。在最后的一讲中，他简单谈到日本美术对德加和惠斯勒等艺术家的影响（参看日文版《艺术的故事》第二十五章）：

日本美术是非常美的艺术。而且与我们的美术有着完全不同的风格，面对这一事实，也许不能否定有一丝不安掠过我们的心头，就是说日本美术或许比欧洲美术更为优秀。但是不管怎样，我们还得走我们自己的路，因为我们的传统和训练不会把我们引到像日本人那样表现自然的方向上去。

克劳森所说的传统和训练，不久即在当时的欧洲受到许多根植于非欧洲传统的新运动的挑战，大部分都覆灭了。但是，我认为克劳森的这一段话有助于引导大家去关心东方艺术和决心走自己路的西欧艺术两者在创作方法上存在的差异。

西欧表现自然的传统是建立在扎根于科学的技术基础之上的。科学的远近法、光学、人体解剖学等等在西欧美术学院的教学课程中一直发挥着它们各自的作用。但是它们不过是把始于公元前五世纪希腊雕刻作坊，后来又由意大利文艺复兴巨匠赋予新生的传统重新加以系统化而已。二十世纪的艺术，主要是面对照相技术这个可怕敌手的艺术，可以说是与上述传统的方法完全相反的东西。然而，人们把目光

转向远东的伟大艺术也正好就是这个时代。这一事实证明了画家和雕刻家未必一定要把西欧那种科学探求作为创作根据；证明了通过几个世纪练就的一套手法即使不立足于科学法则，也能创造出具有令人惊奇的清澄和魅力的形象。

但是我认为：要是我们把科学的好奇心只看作是创作"照相式的"形象所用的附属工具，那么就低估了科学对西欧艺术的重要性。所谓科学的态度就是对过去的东西所持的自豪态度、带批判性的叛离态度和相信进步可能性的态度。在西欧艺术的许多时期，包括我们称为"现代"的时期，都渗透着上述观念。艺术家们，不论是改革家还是发明家，都在寻求独自的东西，都在为艺术上的难题寻找新的解决方案。诚然，西欧艺术是不是受到这种态度的影响才创造出自己独特的东西，也还是个没有解决的问题。说不定这倒确实阻碍了西欧艺术向隐伏在东方荣耀之中的那种静谧的优雅靠拢。但是在另一方面，这种态度赋予古代和文艺复兴的一些巨匠们，如米开朗琪罗等人以自信和能力，使他们大胆超越了人类想象力的界限。欧洲的艺术，就是实验的、革新的、革命的，而且有反其道而行之的。不论是革新也好，反动也好，各种各样的事实只能在这样的情境联系中才能得以理解：其前做了些什么，其后又带来了什么。欧洲的艺术是永不休止的艺术，是变化的艺术，是活动的艺术。

据我所知，在远东艺术中，也同样存在着变动。我知道"没有变化的东方"这种西欧方面的武断说法主要由无知而产生。例如，浮世绘的发展，特别是这种充满生气的画种甚至还采用了西欧发明的远近法，我们怎能忘记这一事实呢？但是尽管如此，我还是认为，东方艺术的基本观念没有发生过像西欧那样的急剧的演化和变迁。至少，对于我这个遥遥观望东方的欧洲人来说，东方的艺术总是近乎诗一类的东西，而且是接近抒情诗。辑录了这类诗篇的诗集，不论在什么场合都能翻阅，都能使人在阅读中得到享受。反之，欧洲美术的历程可以喻为一系列叙事诗。如果从头开始读这些诗作，在阅读过程中，我们就会和主人公一同感受他们种种冒险的战栗场面、种种荣誉的丧失以及种种胜利的喜悦。

我想通过本书，让日本爱好艺术的朋友了解欧洲艺术的这种特有的性质，我希望大家能够理解：值得一提的名作都有这样的特点，即它们都可以作为一系列故事中的一个插曲，一条长链中的一个环节。也许，我们对西欧传统的这种认识同时也会有助于大家去理解东方艺术中什么是最宝贵的、什么是最优秀的精华。

E. H. 贡布里希

1981年12月

关于《艺术的故事》的第一句

本文受浙江大学缪哲教授之命所写，初刊于《中华读书报》2006年6月6日

最近，缪哲先生向我建议，能否用书面的形式，回答一个读者常提的问题，以尽译者的责任：贡布里希《艺术的故事》正文第一句话到底何意？为了不负朋友所望，我想试一试。让我先引用原文：There really is no such thing as Art. There are only artists. 我所见到的几种中文本分别译为：

其实，世上只有"艺术家"而没有艺术。（雨芸译，《艺术的故事》，台北联经出版事业公司，1980年）

实际上并没有"艺术"这种东西，有的只是艺术家而已。（党晟、康正果译，《艺术的历程》，陕西人民美术出版社，1987年）

我们的中译本，1987年天津人民美术出版社的版本为："现实中根本没有艺术这种东西，只有艺术家而已。"1999年三联出版时改为："实际上没有艺术（应为黑体，排版失校）这种东西，只有艺术家而已。"在1995年译对话录 *A Lifelong Interest*（下文即据此书），又干脆采用了更口语化的形式："没有艺术这回事，只有艺术家而已。"

这样简单明了的句子，几种译本在理解上并无分歧，但要表达得好却不容易。我们之所以一改再改，显然是因为还找不到一种理想的表达方式，唯恐蝇惑曙鸡，以昏启昭，败坏了原作本应带给读者的雅意。此处就容易犯上这种毛病。一位著名的译者谈翻译的甘苦，这样说道：一旦发现了自己的误解错译，便有一种穿地而去，不想人见的念头。这真是心声之言。我也译过几本书，译时抱着一种激情，想把自己的读书之乐传达给别人，可静心之际，内心的深处却是悲凉的。不过，我也认为，害怕犯错误，只是一种可怜的愿望。没有错误，我们的知识恐怕就无法增长。例如，我自己对于这第一句话的理解就是通过一些误解才觉得渐有所知的。原来，它看着容易，其实，不要说对中国读者，就是对西方读者，似乎也不那么简单。

有位学者在评论《艺术的故事》时说：贡布里希学识渊博，但他表达得不露声色。这第一句就足供佳例，因为它不是贡氏的独创，而是有典故可寻的名言，其出

处可以追溯到150多年以前。

1935年施洛塞尔 [Julius von Schlosser] 在他的著名论文《造型艺术的风格史与语言史》[Stilgeschichte und Sprachgeschichte der bildenden Kunst] 中讲到心理学家利普斯 [Theodor Lipps]（1851—1914）和一位批评家辩论的故事，那位心理学家说：Genau genommen gibt es "die Kunst" gar nicht. Es gibt nur Künstler [没有艺术其物，只有艺术家。]

施氏接着写道："不过，那位批评家不知道这句话早在1842年就由冯·麦尔恩 [von Meyern] 说过了。"这就是《艺术的故事》第一句话的来源。

我猜想，当费弗尔 [Lucien Febvre] 说"没有历史，只有历史学家"（保罗·利科《法国史学对史学理论的贡献》，上海社会科学院出版社，1992年，第3页，王建华译），他可能就是受了这句话的启发。曹意强先生告诉我，尼采也说过，"没有哲学，只有哲学家"（我找到的是英文，见Lesley Chamberlain's *Nietzsche in Turin: The End of the Future* 的卷首引言There are no philosophies, only philosophers, London, 1996年）显然也是旧瓶新酒，暗中换进了自己的私货。

贡氏从老师那里顺手拈来，在写法上有点像宋元话本的入话，或杂剧中的楔子，意在引起下文。但也有更深一层用意，即用一种唯名论的看法去反对他一贯批评的亚里士多德的本质主义。按照亚氏的学说，一个定义就是关于一种事物的固有本质或本性的一个陈述，它表明，一个语词（例如艺术）即指称此本质的名词的意义。

贡氏强调说，在古代，在文艺复兴时期，*arte* 指的是工艺技巧、技术能力，而不是我们所谓的艺术。他说道：

现在大部分人用"艺术"这个词，来指一种与社会上的任何功能都不相关的为艺术本身而进行的活动，艺术成了一种神秘的事业。

实际上这是十八世纪发生的一种变化造成的结果，当时人们开始赋予艺术一种新的意义。在那以前人们谈论绘画或雕塑，不是谈论一般意义上的艺术。只有当美学得到发展、人们的行为摆脱了教会的桎梏以后，当沉思已经代替祷告的时候，人们才开始谈论一般意义上的艺术。艾布拉姆斯 [M. H. Abrams] 最近写了一部极好的著作，证实艺术作为一种高尚和神圣之物的观念是在十八世纪才出现的。

从史学家的观点看，这一点很重要。我有时候在文章中也讨论这一点，比如关

于莱奥纳尔多的文章。有很多枯燥无味的文章说他如何把艺术和科学结合起来，但莱奥纳尔多本人绝不会说他把艺术和科学结合起来，因为他没有这些概念，艺术意味着技巧，而科学意味着知识。（参见贡氏为莱奥纳尔多·达·芬奇展览图录写的前言，Hayward Gallery，1989年）

这就是艺术一词的古典含义。至于它的今典，让我们继续引用贡氏本人的说法：

今天的"艺术"有两种意思。如果你说"儿童艺术"或"狂人艺术"，你不是指伟大的艺术品，而是指绘画或图像；如果你说"这是件艺术品"，或"卡蒂埃-布雷松［Cartier-Bresson］是位伟大的艺术家"，则表现了一种价值判断。这是两种不同的东西，但有时被混在一起，因为我们的范畴总是有点漂移不定。所以我认为一开始先警告读者我不从定义入手，这样做会稳妥些。因为定义是人造的，艺术没有本质。我们可以规定我们所谓的艺术和非艺术。

在这种场合重要的是认识到，我们能给出的只不过是波普尔说的"从左到右的定义"。根据这个定义，我可以说"在下文中所说的艺术是这还是那"，我不能说"这就是艺术"。你知道，在科学里这完全是当然之事。没人会问什么是生命，什么是电或什么是能源。他们说："我所说的能源指的是这或那。"在人文科学里这种亚里士多德的传统即对本质的信仰应该消除。这种观点存在得太久了，它没有任何结果。每个词都可以赋予很多不同的意思。从这种意义上说我认为艺术的范畴是由文化来决定的。慕尼黑大学的汉斯·贝尔廷［Hans Belting］教授写了一本关于图像的厚书。他坚持说，艺术的观念只产生于文艺复兴，中世纪艺术不能称为艺术。我认为这种讨论没有什么价值。只要知道我们说的是什么，我们不妨称中世纪艺术为艺术。高级的服装是不是艺术？这不仅仅是一种习俗的问题。关于马塞尔·杜尚［Marcel Duchamp］之类的书多得可怕，我不读这些书。当杜尚把一个便壶送去展览的时候，人们说他"重新界定了艺术"，真是无聊！

所以我用那句话开始我的书，并不觉得遗憾。当然，这话可能导致误解。我的观点是：有制像这么回事，但是要问建筑是否艺术，或者摄影和地毯编织是否艺术，那只是浪费时间。在德语中 Kunst 包括建筑，但在英语中不包括，如果你看一看《塘鹅艺术史》［Pelican History of Art］，你会发现其中一卷称为《十七世

纪的法国建筑和艺术》［ *The Art and Architecture of France in the Seventeenth Century*］。每个概念在不同的国家都有不同的意义范围。

　　简单地说，贡氏绝不想在词语定义上纠缠，他的意思是：实际上没有亚里士多德本质主义定义上的艺术，只有艺术家而已。但这样表达显然不适合他所设定的读者对象，何况他使用的又是引语，所以他又接着写道：

Once these were men who took coloured earth and roughed out the forms of a bison on the wall of a cave; today some buy their paints, and design posters for the boardings; they did and do many other things. There is no harm in calling all these activities art as long as we keep in mind that such a word may mean very different things in different times and places, and as long as we realize that Art with a capital A has no existence. For Art with a capital A has come to be something of a bogey and a fetish. You may crush an artist by telling him that what he has just done may be quite good in its own way, only it is not 'Art'. And you may confound anyone enjoying a picture by declaring that what he liked in it was not the Art but something different.［所谓的艺术家，从前是用有色土在洞窟的石壁上大略画个野牛形状，现在是购买颜料，为招贴板设计广告画；过去也好，现在也好，艺术家还做其他许多工作。只要我们牢牢记住，艺术这个名称用于不同时期和不同地方，所指的事物会大不相同，只要我们心中明白根本没有大写的艺术其物，那么把上述工作统统叫做艺术倒也无妨。事实上，大写的艺术已经成为叫人害怕的怪物和为人膜拜的偶像了。要是你说一个艺术家刚刚完成的作品可能自有其妙，然而却不是艺术，那就会把他挖苦得无地自容。如果一个人正在欣赏绘画，你说他所喜爱的画并非艺术，而是别的什么东西，那也会让他不知所措。］

　　再回到《艺术的故事》的第一句，既然只有艺术家，没有艺术其物，我们或许会问，贡氏是不是打算写一部艺术家的历史？贡氏答道：

As I said just now, the word 'art' has at least two meanings. As a result, *The Story of Art* is really two things. It is the story of how people made images, from the prehistoric caves to the Egyptians and so on, up to the present. But obviously I selected those which I

also thought were works of art in the evaluative sense. So *The Story of Art* is the story of
'art' in the other sense of the word, of making good pictures. [正如我刚刚说过的,
"艺术"这个词至少有两种意义,所以《艺术的故事》实际上讲述了两件事:它是
人们制作图像的故事,从史前洞穴到埃及人直到现代人制作图像的故事;但是显然
我选了那些可以在价值上作判断的艺术品作例子,所以,《艺术的故事》又是另外
一种意义上的"艺术"的故事,即制作好图画的故事。]

　　《艺术的故事》在西方向称美术史中的圣经,在中国也拥有广泛的读者。它
的第一句屡为人所援引,也经常听到友人问起它的含义,此处就个人所知,撮取贡
氏的观点如上,引文主要取自对话录《艺术与科学》。文章至此,总算完成了朋友
交付的任务。但搁笔临窗,想想贡氏已经谢世五年,不能不叫人兴慨无端,倏然想
起沈彬的诗句:千古是非无处问,夕阳西去水东流。(《题苏仙山》)哲人已去,
问疑无由,殊觉惘惘,唯一感到自若的是,好在我们能够倾听批评的声音,能够在
错误中学习,能够通过一种态度,即 I may be wrong and you may be right, and by an
effort, we may be get nearer to the truth,来获得一种生活的方式。

《艺术的故事》和艺术研究

　　1989年3月30日是贡布里希80岁寿辰，《阿波罗》杂志以整版篇幅刊登贡氏的大幅肖像，同时费顿出版社也隆重发行第15版《艺术的故事》。作为庆祝活动，美术史家波德罗［Michael Podro］专门就此作了访谈，讨论了《艺术的故事》和艺术研究的一些情况。对话的原文刊于*Apollo*（December 1989, Vol. CXXX No.334），第373-378页。题目为译者所拟，原题为To Celebrate Gombrich's Eightieth Birthday and the Publication of the Fifteeth Edition of *The Story of Art*。

　　如果是在三十年前谈话，我们也许会谈论把视觉艺术从人文科学中分离出来进行研究这一引人关注的问题。现在有些人认为，已不再有这种分离的研究了。你是怎么看待这种变化，以及近期出现的那些把视觉艺术，尤其是绘画，与其他学科结合起来进行研究的做法？

　　你没有说错，40年前，在这个国度里，艺术研究和有关艺术的著作把艺术当作美学的一个分支从其他学科中分离出来，如果你还记得罗杰·弗莱［Roger Fry］、克莱夫·贝尔［Clive Bell］或赫伯特·里德［Herbert Read］的话。不用说，你也知道瓦尔堡研究院有个使命，即要改变这种分离的研究方法，这不是偶然的，因为瓦尔堡本人来自欧洲中部或者说来自欧洲大陆，你知道，他是在将艺术置于文化史即*Kulturgeschichte*的背景里加以研究的那种传统中成长起来的学者。不仅德国有这种传统，法国也有。法国的埃米尔·马勒就研究了艺术与宗教、宗教史的联系。当时这种研究方法对英国人来说还是新的。也许在40年前，而不是30年前，这会是一个重大话题，但现在已不是了。

　　这是一种可喜的变化。

　　我现在要采取相反的做法，也就是说，我要在较大程度上把美术史再分离出来，我的意思是，切实研究一下艺术家现在和过去的所作所为，而不是绕着圈去作社会史、妇女问题或其他东西的研究。例如，我想确切知道特博尔希［Ter Borch］

在画丝绸时是怎么着手的。在这方面美术史家几乎很少把他所评述的作品抽出来并集中精力研究它。

在我看来，有一件令人担忧的事，那就是近来出现的一种文体，有些人用这种文体随意谈论美术史，仿佛美术史是一种单一的、相对简单的文献。他们以开拓者的高傲姿态来看待美术史。这些人有两个主要弱点：首先，不知道美术史文献并非简单文献；其次，没有对作品本身的深切感受，即没有观看绘画和雕塑艺术所需要的那种特殊的洞察力。

我很赞同你的说法，但让我插几句。我觉得，如果要继续讨论，我们先得同意，讨论美术史时"艺术"一词是难以捉摸的。不但古埃及石匠和二十世纪艺术家在学习和创作方式上不同，而且他们的作品在功能上也大不相同。除了传统把他们联系起来之外，他们的相同点很少。传统神奇地改变了制像者的地位，因而只有当你更多接触作品，你才会更多了解画坊［workshop］和画室［studio］之间的差别。我觉得，人们要求有一种新的美术史，它不研究作品，而只把发现的作品当作挂钩来挂历史问题。这种要求以很简单的方式搅乱了美术史的主要问题，因为正是考古学才这样处理作品。如果你在挖掘中发现一尊小雕像或一个陶罐，你会尽力找出与它有关的宗教或者部族迁徙的情况，或者有关的古代技术。自十八世纪起，这些内容一直是考古学的一部分，因为考古学自古物学会成立或更早些的时候起就开始在这个国度里发展了。当然你可以设想，未来的考古学家在3000年时发现了布鲁日［Bruges］收藏的米开朗琪罗的《圣母像》［Madonna］，并询问考古学家从中推断出些什么，但这不是美术史。因为，这里或多或少有个限制，我们之所以对米开朗琪罗的《圣母像》感兴趣，由于它是艺术，而不是摆在祭坛上的其他制品。

最近有个流行的说法，即我们不应该给某些作品比给另一些作品更高的评价，而现在我们正给布鲁日的《圣母像》比给在那里也能发现的彩绘陶器更高的评价。这里的一个严肃问题是，为什么可以给布鲁日的《圣母像》更高的赞誉？

的确有这种说法。这问题显然是个价值的问题，我认为，我已经说过，人文科学如果对价值失去兴趣，就等于自杀。我们必须要有所选择，不然我们就没法写美

术史，没法真正把我们的兴趣集中在与之相关的事情上。你可以说，布鲁日的《圣母像》雕刻比其他作品更具影响，但这并不一定对。米开朗琪罗的确是一位伟大的艺术家，我们对他创作的东西感兴趣。这尊《圣母像》是我知道的最感人的作品之一，我想，我们不会否认我们的感动，否则我们就在破坏人文科学的人性。我们会受感动，因为我们是人。

我想，我们换个话题谈谈。对过去的两代二十岁以下的人来说，《艺术的故事》是他们的视觉艺术入门书。我大胆猜想，它一直盛销不衰的原因，也许因为你没有讨论那些在你写这本书时特别热门的问题或介入当时激烈的学术争论。现在我也许可以由此推想，你认为我们有可能远离一点学术争论去从事艺术研究吗？而目前的情况是，艺术研究通常是与而且被认为必须是与学术争论相联系的。

确实，我在写《艺术的故事》时，是带着一种距离感去写的。我把我的记忆和兴趣用作过滤器，滤掉了我认为想入门的一般读者——年轻人——不感兴趣的东西，在这一方面，我似乎成功了。显然，如果你仔细读这本书，你会发现我在其中受过训练的维也纳美术史学派的遗风。"概念式图像"的问题，所知与所见区分的问题，在讨论风格发展时都是传统的内容，我把它们隐含在这部美术史之中。我觉得你关于《艺术的故事》的第二个问题和前一个问题密切相关，因为要写这本书，关键当然在于选择。我刚才说过，我的选择大都是我所记得的东西。《艺术的故事》是我口述的记录，书中的插图是我从自己的藏书中选的，尤其选自我有幸拥有的《柱廊版美术史》［Propylaen Kunstgeschichte］。

我认为《艺术的故事》之所以有较持久的生命力，是因为它试图揭示传统的聚合性。最近有位美国评论家指责我忽视了历史的凌乱性，但我认为，这种批评不得要领。当然，从某种意义上说，历史是凌乱的，我们不可把它的过程视作是注定的、必然发生的，但回顾时，历史又是聚合的。因而，从我们的视点看，我们一定能看到一种聚合性——一物来自另一物，就像站在树林的中间，看到一棵棵的树排列着从不同的方向聚向我们。就此而论，通过回顾而获得的聚合性也是一种奇妙的记忆法：因为一旦我们看到事物的聚合，我们也就能更好记住它们。近来，实际上是昨天，我看了林赛勋爵［Lord Lindsay］的《基督教艺术概论》［Sketches of Christian Art］。它是十九世纪中叶——我想是1847年——的一本反常的怪书。

林赛在各个艺术流派前面都列了长长的表。你会读到，他常把一个流派称作一种"准备"，例如翁布里亚派［Umbrian School］为拉斐尔作了准备。这当然是荒谬的，但是，它是为拉斐尔作了准备。也许拉斐尔从未出现，倒可能是为平图里基奥［Pinturicchio］作了准备，不过那是另一回事，可不是吗？这里有个相当有趣的问题：林赛这位美术史家用某个学派之后发生的情况作为选择标准。如果翁布里亚派之后什么也没有出现，他也许仍然对这个画派有兴趣，但是他可能不会把它放入他的概论里。

确实，还有个更广泛的问题：我们到处寻找的不仅仅是先声或准备。也许艺术概念的说服力与其说在于严格的发展关系，不如说在于一件非常复杂的作品能够揭示另一件非常复杂的作品。因为我们对一件作品已很了解，所以我们有可能去探讨另一件作品。《艺术的故事》之所以有影响，不是由于它讲述了艺术的发展情况，而是由于它用一件作品或一位大师的作品让人们认识清楚别的艺术家、别的时期的作品。不是这样吗？

是的，我希望这样。关键是，每一种风格都会使公众产生一系列预期，使人对这种风格所带来的惊奇和创新产生移情作用。这正是我努力想做到的。我常常要读者回翻书页参看并想一想，一个从没有见过莱奥纳尔多的绘画、而只见过先前绘画的人，现在会怎么看莱奥纳尔多的风格。这其实正是历史的移情。

也许还有更多的东西，因为你所描述的预期框架使我们能在观赏风格时好像在聆听音乐。你曾说过，那些建立了西方音乐传统的人使各种成分，音高、速度、音量、管弦乐范围、旋律的扩展等等，都成了变项。这些变项可以用作音乐媒介的各个部分，它们之间的关系可以变化。至于绘画传统，你是不是认为绘画像音乐那样在发展着自身的音乐性［musicality］？

是的，可以这样比较。我们甚至可以说，我们强加给过去的是一种交响结构。古典交响乐中有主题或母题，有展开部，其中有复杂的变化和变调。这些你都可以在美术史中找到类比和隐喻，你可以把美术史当作一种大型交响乐来欣赏。我相信这是一种很有用的隐喻，但是，仅此而已，因为音乐中程式和发现之间的关系不同

于美术中程式和发现之间的关系——建筑或装饰比再现艺术更接近音乐。上星期，我和一位现代音乐作曲家讨论了在多大程度上西方音乐调性系统只是许多可行的系统中的一种，或者说，讨论了我所说的发现，而不是发明。在艺术领域中，有真正的发现。这些领域从某种意义上说与科学领域有着共同的边界——对此我不想多说。透视法是光学的发现，也许在音乐调性系统的发展中有声学的发现——八音度和其他的东西都是很有趣的讨论话题。因而，我很赞同你的看法，类比是很有效的，只要你不过分强调它；因为在可作类比的东西之间有很大的差别。谁都知道，在桌子上画几个桃子不同于写小步舞曲。

我们也不能把一幅画，比方说，一幅桃子静物画或夏尔丹画的烟具视作一个伟大的交响过程。可不可以把一幅画看成一种具有丰富内在结构的作品，一种可与莫扎特的四重奏相匹比的作品？

也许可以这样类比，但莱辛［Lessing］敏锐指出了两者的不同之处，即我们怎么开始，以及怎么继续看夏尔丹的作品要比我们听一首小步舞曲任意得多，因为音乐一奏响我们即开始聆听，作曲家引导着我们沿着他的音乐思路走。即使这样，我还是赞同你的看法：衡量技巧时可作类比，比方说，夏尔丹运用笔触的技巧可与音乐大师奏出优质乐音的技巧作类比。

当我们理解了画家强化主题的方式，难道我们就不能找出其间可与音乐的和谐结构相比较的结构？

总是可以作类比的。我认为，你也可以谈到诗歌中韵律和内容之间的关系，诗歌能产生诗歌特有的张力，并达到它特有的解决结果。但我想我们最好还是集中探讨绘画中确切表现的是什么，而不要走得太远去研究别的东西。我觉得建筑是较接近的类比，比方说，哥特式窗花格及其对这种母题加以发展的方式和它所具有的创新潜力有时实在令人感到惊奇。我认为，哥特式窗花格的一些基本形式比夏尔丹的静物画更接近音乐。

让我们回到我以前探讨的一个要点上去：想要对绘画的丰富内涵有足够的敏感

性并对这种内涵作出清楚的表述非常困难。特别是在最近的这种文学味很浓的论述绘画的环境中，我们有必要发展我们清楚表述的专注能力。

是的，这很重要。问题在于专注力和写作之间有差别，因为写作也是在时间中进行，你得在什么地方开始并且接着写下去，你所恰当述及的丰富内涵是许多成分的集合。你得选择个起点，无论它是我研究的难题，"对角线"问题，还是什么别的难题。你知道戈尔德施米特［Goldsmidt］的故事，这位伟大的德国美术史家在慕尼黑接了沃尔夫林的班。他开学的第一天就给学生放映了荷兰风景画的幻灯片。他问道："你们看见了什么？"有个学生回答："我看见了一条水平线和两条垂直线交叉。"戈尔德施米特说："事实上，我看见的不只是这些。"重要的是，我们的确看见的不只是这些。

贡布里希自传速写

From E.H.Gombrich, '"Wenn's euch Ernst ist, was zu sagen?…"'Wandlungen in der Kunstgeschichtsbetrachtung', in Martina Sitt, ed., *Kunsthistoricker in eigener Sache*, Berlin, 1990, pp.62-100.

"艺术品表现人的鲜明个性，反映产生这种个性的时代特征，胜于其他任何事物，因为感觉和规范、特征和时代精神、世界观和时尚，这一切都汇集于此"。[1]这些话出自我的中学家庭作业，从那时开始，或者更准确说，在这种家庭作业中，已经显露出许多我后来为之奋斗一生的东西。我对于美术史的兴趣，可以追溯到中学时代。

有一次我过生日，得到一件礼物：威廉·韦措尔特［Wilheml Waetzoldt］写的《德意志美术史学家》［*Deutsche Kunsthistoriker*］，它引起我极大的兴趣。促使我向就读的维也纳特蕾西亚中学［Theresianum］的德语教师建议，让我写一篇"从温克尔曼至今艺术欣赏中的变化"，当作我高级中学毕业时必须交的家庭作业。现在回想起来，我当时为什么选这样一个题目，也许很富于历史性。

在以后的20年里，正是表现主义广泛传播的时期，那时出版了许多书，有的讲格吕内瓦尔德［Grünewald］，有的讲德意志哥特式建筑，都是宣扬表现主义艺术的书。我父亲的藏书，也有不少古典艺术家的画册和古希腊罗马文化时期的著作，还有人送我一本施拉德尔写的论菲狄亚斯的书，书写的很好，作者以巨大的热情描述希腊艺术，但现在已经过时。[2]

刚上高级中学时，我最初的兴趣是史前史，是那些在自然历史博物馆才能见到的东西，而艺术博物馆恰好就在自然历史博物馆的对面，我也常去参观。接下来的一段时间，我对古埃及产生强烈的兴趣。奥佩尔特［Oppelt］专为青年写的《古代的金字塔奇境》［*Das alte Wunderland der Pyramiden*］很有意思。我甚至学着写象形文字。中学时代还读过马克斯·德沃夏克［Max Dvorak］《精神史之为美术史》［*Kunstgeschichte als Geistesgeschichte*］[3]，读得入迷。

我想这是一个方面，另一方面是老一辈对我的影响。我父母和他们的朋友，促使我对艺术欣赏进行深入的思考。

父母是在歌德传统中成长起来的。他们热衷于去意大利旅行，崇拜盛期文艺复兴，崇拜伦勃朗，除去哥特式艺术和建筑之外，他们对于中世纪艺术了解不多，对它的态度也与我们不同。

歌德的观点是文学性的，也就是说，具体的事物、戏剧性的情节起着重要的作用。对主题的理解反映了歌德本人的观点。人们读他的美妙文章，例如关于曼泰尼亚［Mantegna］画的恺撒率领胜利队伍凯旋的故事，会发现，歌德是多么强烈投入他的每一个角色。这曾给认为是绝对正确的。比如"那个被俘的女人，也走在凯旋队伍中，她有什么感觉？"这样的问题我们今天会觉得过时了，但我相信，当时曼泰尼亚也会像歌德那样提问。这里还有一点也许值得一谈。我们认识一位非常高贵而又高雅的夫人尼娜·施皮格勒［Nina Spiegler］，她是马勒圈子中的亲密成员。中学时代我们常去拜访她。在她家的沙发上方挂着一幅很大的提香《纳税钱》［Zinsgroschen］（原作藏在德累斯顿）的复制品。有一次她对我们说，她在德累斯顿看这幅画的真迹很失望，因为它的颜色分散了精神内涵。这个讽刺性的例子可以说明那个圈子里的人具有的观点。她的感觉当时就令我震惊。但对她来讲，这关系到基督对法利赛人所提问题的反应。颜色让人不能把重点集中在那个问题上。[4]借此我想说明：这就是有教养阶层和新的表现主义的一个分水岭。对德沃夏克来说，艺术和时代的关系有一种完全新的关系。这些情况使我想回到温克尔曼，以便了解这一切是怎样发展起来的。

我的中学毕业作业里，有很长一段论歌德关于艺术的文字，接着描述了浪漫派时代的转变（瓦肯罗德［Wackenroder］和施纳泽［Schnaase］），最后写到表现主义的代表人物沃林格［Worringer］和德沃夏克，也隐约提到同时代的艺术动向，预见到会出现一种与表现主义相反的客观性艺术，并会影响美术史，现在看来正是这样的。时至今日，我对这个问题仍有兴趣。而且比以前更能从历史的角度看待表现主义。我对德沃夏克仍持批评态度。但是，如果自问，是什么决定我去学美术史，我想正是这个绘画观念的危机。我现在仍清楚记得，德沃夏克的去世给社会留下多么深刻的印象。1921年，我父亲的一位亲戚跑来说："马克斯·德沃夏克死了!"当时我12岁。我问："他是谁？"我从其他人身上感受到，他们觉得这是一个巨大的损失！而且不仅仅是大学生和艺术爱好者才有这种感情。

美术史的重大社会意义

当时在德语国家有一个很流行的词儿，叫作 *Bildung*［教化］。它到底是好是坏，当然可以商榷，不过这的确是歌德的传统。我父亲和霍夫曼斯塔尔［Hofmannsthal］是同学，我母亲和马勒也非常熟，在这些社会圈子里，歌德无疑总是处于中心地位。很多人看歌德的作品——我也看了不少，还比较他的作品。人们喜欢切利尼［Cellini］，也喜欢古代希腊文化传统，这都是崇拜歌德的表现。这种精神是国民教育的重要组成部分。当时美术史也列为国民教育的一部分，几乎每一位有教养的人，都读过《文艺复兴时期的文化》［*Kultaur der Renaissance*］。[5] 美术史的作者和那些伟大的音乐家一样，受人们的尊敬。美术史是人们精神生活的一个重要方面，而不是一门要学的课程。因此我认为，从某种程度上今天的美术史已经丧失它原来的生命力，或者说受到了威胁。简而言之，正是这种艺术欣赏的转变，促使我从事美术史的研究。我父亲是位律师，他当然希望我能继承他的事务所，他根本不喜欢我的选择，但他宽容大度，不会干涉我的志趣，他认为这是件挣不了钱的工作。但至今我仍感到惊奇，它没有成为挣不了钱的工作，可挣不了钱的情况确实有过。

1928—1933年在维也纳学习

我到了该作出决定的时刻，去跟谁学，是施特尔奇戈夫斯基［Strzygowski］还是施洛塞尔［Schlosser］？[6] 德沃夏克的遗孀组织了一个美术史大学生的沙龙，每月聚会一次，她极力说服我，一定要到施洛塞尔那里去。我去听过几次施特尔奇戈夫斯基的课，为的是更好作出决定。我不喜欢他那种群众集会的上课方式[7]，他是一位群众领袖，是一位富于煽动性的演说家，能吸引一大群听众，而施洛塞尔完全相反，他那儿只有稀稀拉拉的几个学生，好像都是被迫前来听课，免得桌椅板凳完全空着。[8] 我要做的第一件事，就是去找他的助手斯沃伯达［Karl Maria Swoboda］[9] 商量，确定一个论文题目。我选择的题目是"维也纳彼得教堂"［Die Peterskirche in Wien］。后来证实，这个题目非常有趣。因为一位老牧师的箱子里，保存着一系列的文件资料。他让我去查阅，于是我查遍了整个寺院和维也纳其他的档案馆，找到相当多的关于建筑史方面的文献。施洛塞尔甚至对我说，如果不是格里姆席茨［Grimschitz］[10] 已经论述过这个题目，他一定会将我的论文发表。这是我第一次

尝到档案资料工作的甜头，那种工作深深吸引了我，我非常愿意埋首在档案馆的资料里，如果有那种机会的话。

第二美术史学院的入学接纳是临时性的，因为只有在奥地利历史研究院通过古地理学和古文献学的考试之后，才能正式录取。[11] 课程非常枯燥，主讲者是希尔施［Hans Hirsch］，[12] 学期两年，但是施洛塞尔非常重视和这所学院的联系，因为那里的文献学研究与史源学有关。施洛塞尔是意大利人后裔，他要求我们一定要掌握意大利语，也就自然而然了。尽管我在这所学院是临时性的，但关系却非常和谐融洽。这和今天截然不同，从一开始我就给看成是他们自己的人。

施洛塞尔有三种教学方式：

1. 史源学：有一次是讨论瓦萨里的著作，先读卡拉伯［Kallab］《瓦萨里研究》，[13] 再将瓦萨里著作的第一版和第二版进行比较[14]，探寻其渊源。我研究其中的贝利尼［Giovanni Bellini］传记。

2. 艺术品：施洛塞尔曾在美术史博物馆的工艺美术部任主管。他认为对艺术品进行深入探讨是绝对必要的，因此，他让我们作藏品的报告，从讲课技术上说，这种训练是糟糕的。施洛塞尔坐在桌子一边，报告人坐在另一边，要分析的艺术品放在桌子中间，其他人都坐在后面。施洛塞尔讲话的声音很小，几乎听不清，当报告人讲完一个问题之后，就把图片给施洛塞尔看，然后让大家传看。由于后面的人不知前面讲的内容，结果乱哄哄的。为了避免这种情况，我们事先作准备，这样，不用听报告，就已经知道所讲的内容。当时我正在研究卡洛林王朝的一本书，它的封面上装饰着正在写字的格雷戈里［Gregory］，因此，读了戈尔德施密特［Goldschmidt］论述象牙制品的文章。[15] 我做报告时提到一张弓，我说："从形式上看叙利亚也有。"施洛塞尔马上补充说："噢，这是复杂的事。"他不要再提这个问题，为的是使人不再想起施特尔奇戈夫斯基。

第二年我又研究收藏在美术史博物馆里的一件Pyxis［圣物盒］。[16] 这件文物标明的年代是公元六世纪。但我却认为它是一件赝品，是卡洛林王朝早期基督教的一个复制品。这件事给施洛塞尔留下深刻印象，他说："为什么不把你的看法发表在我们的年鉴上？"[17]

这一点不仅是我后来学术生涯中一个特征，更多的也是我们这门课的特征。我们当中不管是谁，只要取得一点成绩，就把它公开发表出来，毫无等级观念。

3. 艺术问题：譬如，装饰的发展。施洛塞尔要求的第三种报告是解决美术史问

题。有一天，他建议重新研究一下李格尔的《风格问题》，[18]他给我们好几个月时间准备。于是，我一头扎进自然历史博物馆的植物标本部，仔细观察研究蕨类植物莨苕。[19]并对莨苕叶形装饰花纹图案的起源提出不同见解。李格尔的理论是一种纯线性的演变论，他认为莨苕从棕榈发展而来，所以不是一种植物形状的模仿，而是一种"移栽"。于是，我仔细观察李格尔引证的中间植物，用达尔文的话说，就是"缺少的一环"。从棕榈发展到莨苕，应该是渐变的，必须有中间物种。我在报告中说："物种由A向B演变，中间必然有一种AB形式，但不能说AB在A之后，B之前，它可能是老的和新的植物的一种杂交。"在《装饰与艺术》［*Ornament und Kunst*］（即 *The Sense of Order* 的德文本）中我曾经举过这样的例证。[20]

在某些地毯图案中，雉属动物的造型往往由某种植物的卷须构成。我们当然不能由此下结论，断定这种动物是从植物的卷须发展而来。它不过是模仿了卷须而已。

因此我相信，我们可以断定，莨苕不是从棕榈发展而来。这只是从方法论的角度对李格尔的观点进行评价。李格尔生于十九世纪，有这种看法不足为怪，但今天看来，他的观点是错误的。我对此进行了长时间的研究，从一开始我的兴趣就不仅仅局限于李格尔，而是研究装饰学。我从中学会发现别的东西，当时我一见到熟人，就没完没了地向他们讲述我在维也纳路灯上也发现的一种莨苕叶状图案和其他别的装饰图案。

在施洛塞尔指导下我作的另一个报告是评述卡尔·冯·阿米拉［Kart von Amira］对《撒克逊法鉴》上人物手势的研究。[21]这一研究也许更为有趣，其中有些宗教的固定手势，例如效忠的手势、宣誓的手势等等。他的研究引起我对手势语言的极大兴趣，即象征性表达和本能表达的区别，同时也引起我对比勒［Karl Buhler］语言理论的兴趣。[22]比勒是心理学家，当时在维也纳讲授表理论课。

我做这些研究，受了施洛塞尔极其有益的影响。施洛塞尔有时候被认为是一个怪人——他也的确有些怪癖——认为他只是全心全意研究意大利艺术文献。但实际上完全是一种误解，他不喜欢表现自己。记得有一次在课堂上，他竟提到恩斯特·冯·加格尔［Ernst von Garger］关于罗马行省艺术的文章。加格尔是一位非常有才华的年轻美术史学家，遗憾的是他过早去世。[23]下课后，我们对加格尔说："施洛塞尔今天在课堂上赞扬你的那篇文章。"他以为我们跟他开玩笑："……施洛塞尔怎么会看我的东西？"但是施洛塞尔确实看过。

除施洛塞尔之外，他的助手哈恩洛塞尔［Hahnloser］和斯沃伯达也都是我的老

师。[24]同时，我也听格吕克［Heinrich Gluck］的课，他是施特尔奇戈夫斯基的学生，他讲东亚艺术。还听容克尔［Junker］的"埃及艺术"。其中中国的艺术特别使我着迷。甚至使我下决心和库尔茨［Otto Kurz］一起去学汉语。[25]有位从中国回来的传教士，是个和蔼可亲的老头儿，在民族学博物馆教我们汉语。他对汉语的声调和声音特别重视，那些纷繁复杂的发音规则，把我们全搞糊涂了。现在我还能认出几个字。学汉语好比学钢琴，必须投入毕生的精力才行。

这里我还想提一下蒂策［Hans Tietze］。[26]他是一位博学多才的人，特别是对奥地利景观艺术画的研究作出极大的贡献。那时候阿尔贝蒂纳［Albertina］的版画收藏放在宫廷图书馆，蒂策主张出售版画重复品，以筹集资金购买现代艺术。他是现代艺术的先驱，为此受到猛烈抨击，在一次激烈的争论中，受到围攻并被迫辞职。1925年，他的文集《生气勃勃的艺术学》［Lebendige Kunstwissenschaft］出版，他的著作表达了表现主义的观点，他当时觉得这是一个受压抑的时代。人们可以从蒂策那里学到许多东西。他不善于作报告，但他是一位非常勤奋、有朝气的人。当时他正在写关于圣斯蒂芬教堂［St. Stephan］的景观艺术的文章，并在那儿主持实习，有时也在阿尔贝蒂纳博物馆。我也曾在那里做过关于多瑙河画派和阿尔特多夫尔［Albrecht Altdorfer］的报告。你看，课题的选择完全是随意的。

考古学

在维也纳，古典考古学是我的第二专业。我在赖施［Emil Reisch］[27]那里做过考古学博士的口试。这并不很难，因为在维也纳造型艺术学院［Wiener Akademie der Bildenden Künste］有一个器物收藏馆，只要很好利用它，通过论文答辩是不成问题的。在赖施的课上，施洛塞尔的古怪训练法得到更进一步的发挥。他使用幻灯片，让那些供作比较的片子在屏幕上来回移动，方法相当独特。对我影响更大的考古学家是勒维［Emanel Lowy］，[28]他当时已经退休，但还担任少量的精选课。他是一位非常聪明、非常精细的人，待人和蔼客气，正如那个美好的年代一样。有一次，一位同学做了一个非常糟糕的报告，我们都为他捏了一把汗：勒维会不会生气？但他只说："我非常感谢你的报告，显然你为此付出了很大的努力。但是我对某些问题有不同的看法，甚至持相反的见解。"

1930年的维也纳，其时代的艺术扮演什么角色？

对我来说，它毫无意义，那些抽象派艺术也完全一样。二十世纪二十年代在"艺术家之家"［Künstlerhaus］举行的画展，只给我留下一点模糊不清的印象。康定斯基的早期绘画未引起我特别的兴趣，那些现代派音乐也一样，尽管音乐在我精神生活中占有绝对重要的位置。我母亲听过布鲁克纳［Anton Bruckner］的和声学。她是著名的钢琴家莱舍蒂茨基［Leschetitzky］的学生和助手，[29]也是一位出色的钢琴家。

我们的朋友中，有一位叫布施［Adolf Busch］，他是著名的小提琴家，布施四重奏乐团［Buschquartetts］的负责人。[30]他也是一位严肃的古典派人物，拒绝接受十二音体系音乐，他对雷格尔［Reger］非常赞赏，但不承认勋伯格。我母亲也一样，她在音乐学院深造时就认识勋伯格，她和她的女友都拒绝和勋伯格一起演奏三重奏，"因为他掌握不住节拍"。

我大姐是布施的学生，常和音乐家韦伯恩［Anton von Webern］、贝尔格［Alban Berg］，还有雕刻家沃特拉巴［Fritz Wotruba］、马勒的女儿等人的社交圈子往来，因此我有时也碰到他们。[31]但我个人确实认为，在音乐的道德体现方面，我深深受到布施的影响。这是我青年时代受到的最重要的影响之一。

沃尔夫林1932年在柏林

当时维也纳有人传说，沃尔夫林要在柏林讲学一个学期。我的同学施瓦茨［Kurt Schwarz］极力动员我去柏林，[32]但我们事先并未报名。我有点惴惴不安去找施洛塞尔请假，但他从来就不计较这些小事。"好的，你已经跟我学过，那么你去好啦"。

沃尔夫林引起我唱反调的感觉。他在一间最大的教室里讲课，一幅名家派头，他的报告精彩至极。讲话略带瑞士口音，一双炯炯有神的蓝眼睛，风度翩翩。他讲的题目就是他刚刚出版的一本书《意大利和德意志的形式感》［*Italien und das deutsche Formgefuehl*］（慕尼黑，1931年），完全以他特有的风格讲课，借助于直观的比较，每组两张幻灯片。这在维也纳根本办不到，施洛塞尔总是用一个老式的、发出噪音的投影器。这儿完全不同，一边幻灯片是佩鲁吉诺［Perugino］，另

一边是库尔姆巴赫［Hans von Kulmbach］，当然佩鲁吉诺要重要得多。然后是把安德烈亚·德尔·卡斯塔尼奥［Andrea del Castagno］和穆尔切尔［Hans Multscher］进行比较。我渐渐觉得这一切我都知道，他为什么还要给我们讲这些？当时我很年轻，还带点叛逆，加上那里也有不少穿皮大衣的漂亮女人……所以我不去听他的课了。因为与此同时，伟大的格式塔心理学家克勒［Wolfgang Köhle］也正在讲授知觉心理学，[33]每天三节课。那里听课的人不多，但水平很高。我还记得，他是怎样讲热力学第二定律的，他曾写过一本书《休息和静止状态下的物理格式塔》［*Die physischen Gestalten in Ruhe und im stationären Zustand*］（1920年），因为我是他的学生，有时候他请我做他的实验员。那时候我还并不真正了解他，后来我们在美国重逢，他给我留下极深刻的印象。[34]我觉得对我来说，这比听沃尔夫林的课收获更大。同时我也在听魏斯巴赫［Werner Weisbach］[35]和拜占庭学者武尔夫［Oskar Wulff］[36]的课，但更多是去博物馆和歌剧院，因为当时的柏林是个非常活跃的地方。我特别记得在一次会议上听了薛定谔［Erwin Schrödinger］和其他著名物理学家的报告（薛定谔于1933年获诺贝尔物理学奖）。

学期结束后，我和我的朋友施瓦茨在德国各地旅游，我们去了汉堡、不来梅、吕贝克、马尔堡等地。当时正处于竞选期间，人们担心或者已想到国粹党（国家社会主义者）会获胜。

博士学位论文

期待已久的博士论文终于提上日程。所以第二年我到罗马去了一个月，以便确定选题。返程中途经曼图瓦，参观了罗马诺的茶宫，它引起我极大的兴趣。我不想说我非常喜欢它，而且以后我也没喜欢它，我只是觉得它是一个惊人的创举。

那时，维也纳正在热烈争论手法主义的问题。它由德沃夏克和弗勒利希－布姆［Lili Froehlich-Bum］关于帕尔米贾尼诺［Parmigianino］和手法主义的书（维也纳，1921年）宣扬开来，但现在这本书早已被人们忘记。争论的焦点是：在建筑学上究竟有没有手法主义？

保罗·弗兰克［Paul Frank］写了一本小册子，是一本很不错的书，名叫《论新的建筑艺术的发展阶段》［*Entwicklungsphasen der neueren Baukunst*］（柏林，1908年）。当然首先是泽德尔迈尔［Sedlmayer］的论博罗米尼［Borromini］的书（法

兰克福，1933年），内容涉及格式塔心理学和个性心理学的应用。茶宫是一座在
文献资料中受到极大冷落的建筑。古利特［Cornelius Gurlitt］曾经在著作中稍带述
及，[37]说是一位手法主义画家参与其事。所以我认为这是一个最合适的选题，可
以让我们对手法主义的问题重新展开讨论。我在曼图瓦的贡扎加档案馆［Gonzaga-
Archiv］里待了好几个星期，还找到几封罗马诺的未被发现的信，虽然不很重要。
博士论文极大吸引了我，并对我产生重要影响，后来我获得曼图瓦市荣誉市民的称
号，因为我"发现"了茶宫，[38]接踵而来的是无数的邀请、会议和展出，它和我
的关系越来越密切。[39]可我的兴趣已经转移。但在当时却关系到我的双重能力，
首先是关系到我用心理学给出解释的能力。

恩斯特·克里斯

现在来谈谈新的重要的一章：我和恩斯特·克里斯的关系。[40]他在美术史博
物馆的造型艺术和工艺美术品收藏部负责金器。我在施洛塞尔那里准备报告时，他
为我提供了各种各样的收藏品。

施洛塞尔总是称他为"我的老学生"，因为他还是个中学生时，寒假里就来听
施洛塞尔的课，施洛塞尔十分喜爱他，对他的作品评价极高，如他的博士论文，论
Stil rustique［野趣风格］。[41]他和施洛塞尔的关系也非常密切，几乎是他的一个
助手。他和我的朋友库尔茨合作写了一本书《艺术家的传奇：一次史学上的尝试》
（维也纳，1934年）。库尔茨把我介绍给克里斯。克里斯对于我的论手势和表达的
报告很感兴趣，于是，我们共同合作搞心理学研究。

克里斯通过他的夫人和西格蒙德·弗洛伊德建立起紧密的联系。他对心理学也有
浓厚的兴趣，正在研究瑙姆堡的创建者雕像的面部表情。这看来似乎牵强附会，但事
实上却不然。因为有一个艺术传说：当时发生了一件悲剧性事件，一个人被杀，其他
人为其报仇。他认为创建者的雕像所具有的表情和中世纪人物的造型迥然不同。

我们曾经做过这样一个实验：向一些人提问，"你怎么看这张脸的表情？"而
只给被问的人看半个脸。我们将全部回答记录下来，比勒的几个学生也协助我们做
这件事。当然，这不是件简单的事，因为比勒对弗洛伊德持批评态度。但是由于克
里斯居间调解，倒成了联合两派的重要题目。也可以说是外交上的一次胜利。

关于面部表情的研究没有取得什么结果，因为没过多久，他就跑来跟我说，他

有许多更大的计划想跟我合作，比如漫画的历史，漫画的本质和心理学。由于弗洛伊德写了语词的巧智［Wortwitz］，克里斯想写图画的巧智。这可以和他从前写的论述梅塞施密特［Messerschmidt］〔42〕雕刻的富有个性的头像的书形成一个完整的有机联系。

我获博士学位后，暂时还未找到合适的工作，所以就和克里斯一起搞这方面的研究。整天都在查阅、摘录有关漫画的资料，做了大量的卡片。我们每周碰头两三次，大多在晚饭后。他累得要命，但他精力仍非常充沛。

克里斯这本书的核心思想是展示漫画和图像魔法的关系。他花了大量篇幅阐述一个基本思想，但过了几年后，我们再见面时，不论是他还是我，都不完全相信这个“基本思想”了。

简单说，这个“基本思想”就是：事实上，图像魔法的观念首先建立在这样一种信仰上，即对图像进行的损害会损害被表现的人；接着，在下一个发展阶段，即所谓“攻击画阶段”，将敌人画成被吊在绞刑架上的样子来进行人身攻击；直到第三阶段，才有了真正意义上的漫画，它以诙谐的变形和嘲讽，把对象表现得既受损坏又相似。

只有对魔法不再恐惧而代之以审美感受时，漫画才有可能产生。“为什么在十七世纪之前没有漫画？”这是一个非常有趣的问题。是不是因为那时候没有人愿意被画成这种样子？我这样想是不是太进化论了？〔43〕

正在我无事可做时，1935年偶然得到一个任务，为一个少年儿童知识丛书［Wissenschaft für Kinder］写一本世界史。这一工作几乎把我引向另一轨道，因为它获得了意想不到的成功，书一出版就译成五种文字，评论家们说我一定是位经验丰富的中学教师。〔44〕

我到了英国后，出版商冯·施泰埃尔米尔［von Steyrermühl］又要我为孩子们写一本美术史，就像那本世界史一样。我勉强才接受。因为我认为，美术史不适合儿童，但由于稿酬颇丰，我就试着写。计划在纳粹吞并奥地利后失效。由于战争爆发，它已不合时宜。

美术史对儿童没有什么意义。我反对硬逼着孩子们看画，他们也许对画中的名人轶事有兴趣，但不要给他们讲什么图画中的对角线，我认为那毫无意义。由于时代不同，年代久远，孩子们很难理解几百年前发生的事情是怎样产生怎样发展的？孩子们没有那种想象力！他必须具备一定的知识和背景才行。对于外人来说，我像

一个中学教师。我只能说，我是一个介绍艺术的人，我没当过导游，也未在博物馆工作过，我永远只是一个爱钻图书馆的耗子，而绝不是一位传教士。所以，人们称赞我的美术史产生的影响，我感到惊奇。

侨居英国——瓦尔堡研究院

瓦尔堡图书馆组织编写"古典遗产"［Nachleben der Antike］的图书目录，正在寻找一些合作者。克里斯是其中的作者之一，负责工艺美术品及黄金制品部分，因此和扎克斯尔有着密切的接触。[45]于是，克里斯把库尔茨介绍到瓦尔堡图书馆，库尔茨当时正赋闲在家。

那时候我也看不到自己的前途，国家社会主义的威胁迫在眉睫。克里斯说："你必须离开！"我反问，"你为什么不走？""只要弗洛伊德在这儿，我就哪儿也不去。"他的确是这样做的。

有一天，扎克斯尔来找克里斯。他正在研究一本关于十六世纪服装的书。书里有大量的各式各样的人物肖像，他来请教克里斯，怎样才能认出这些人物？克里斯对此很有经验，他说："你看这个人既带圣灵勋章［Ordre de saint esprit］又带金羊皮骑士勋章［goldene Vlies］，当时能获得这两种勋章的寥若晨星，你可以去查查获得这两种勋章的名单，也许能找到他。"从此，扎克斯尔对克里斯更加钦佩，对他言听计从。克里斯对扎克斯尔说，他这儿还有一位年轻人，想让他一同去英国。按扎克斯尔的本意，他想找一位英国人，他正在寻找一位能读懂德文手稿的人来整理瓦尔堡的遗著。格特鲁德·宾［Getrud Bing］[46]找遍了所有的流亡者——不久我也成了流亡者——想寻觅一个合适的合作者，以免她总是单干。[47]

这是一段可怕的日子，人们每天都要为家庭生计操心，大多数人完全处于身无分文的境地，而流亡者又常常受到歧视，很多学者和知识分子，只有在他们的职业和英国人不发生竞争的情况下，才能获得入境签证。一个家庭中，丈夫去当管家或者园丁，妻子在家操持家务的情况是常有的。

谈谈瓦尔堡研究院

在瓦尔堡的文化科学图书馆里，美术史只是文化科学的一个分支。[48]我在瓦

尔堡研究院任教多年，但从未开过美术史课。[49]这是有意安排的。伦敦大学美术史学院不论过去和现在都是考陶尔德研究院，我们不想和他们唱对台戏。

1935年建立学院时，有个很有趣的争论，是应侧重美术史还是应侧重艺术欣赏。考陶尔德[Samuel Courtauld]是一位收藏家，他认为美术史的研究必须在大学里进行，但却不知道该怎样进行。有一些人反对德国的学术研究方式，认为应该用英国的方式即艺术批评、艺术鉴赏和美学等方法去做。最后，还是采用了德国式，至少，是部分接受了扎克斯尔的影响才实现的。[50]

所以，在战后瓦尔堡研究院的史学学生只把文艺复兴文化课作为"选修科目"[optional subject]。我觉得我有这种责任和义务来教这门课，因为我在研究瓦尔堡，对意大利十五世纪文艺复兴很关心，对意大利文艺复兴文献做过很多的工作。

例如，我开了赞助人、新柏拉图主义、历史编纂学、占星学、图像学以及和瓦尔堡的研究有关的课。但是我在那儿从未把波蒂切利的晚期作品和早期作品作分析比较，可实际上我这样做过，但不是在瓦尔堡，而是在考陶尔德研究院。1937—1938年我获得在考陶尔德研究院上课的机会，每学期十次课，先是讲瓦萨里，后来讲波蒂切利、多纳太罗诸人。

考陶尔德研究院请库尔茨和我写一本图像学教材。我们花了很多时间，但由于战争爆发，未能完成。它主要是带有很多例证的艺术书目式教材，有些部分后来发表了。[51]

战争年代

二战期间我在BBC电台从事监听敌台工作，记录并翻译德国电台的广播，同时还修订别人的译文，后来受命为监督员，负责组织工作。[52]

在战争期间，我也发表了几篇文章，《柏林顿杂志》[*Burlington Magazine*]稿件不足，向我约稿，于是发表了论雷诺兹[Joshua Reynolds]的《三位夫人》[*Three Ladies*]和论普桑的文章，它们都是从图像学教材中抽选出来的。[53]费顿出版社霍罗维茨[Bela Horovitz]博士找我，问我有没有东西给他出版。在吃午饭时，我突然想起尚未完成的为儿童写的那本美术史。他说："给我，让我女儿看看，她16岁。如果她喜欢，那也许我们能干点什么。"她女儿看后说："很漂亮。"于是他给了我一份合同并预付50英镑。但这工作对我压力很大，因为当时非

常忙，要在BBC经常值夜班，所以我给他去信，想把钱退给他，但他回信说："我不想要你的50英镑，我要你的稿子！"

于是我又开始工作，在战后完成。每周我请人来三次，听我口授、打字。这样我要轻松些，用不着一再修改稿子。我写东西很慢，用这种方法却完全不同。在英国很少有一卷本的简明美术史。我年轻时读过一本德文的美术史，今天肯定没人知道那本书了，它叫《艺术之路》[*Die Wege der Kunst*]，作者是莱欣 [Julius Leisching]（莱比锡，1911年）。那是一本简明但不是很好的美术史，但我相信，它仍然给了我不少启发。此外，我还有为孩子写世界史的经验。凡是读过《艺术的故事》的人一定会注意到，头两章比以后的几章更适合小一些的孩子读。无论如何，我是和这本书一起成长起来的。

这本书完全根据记忆选材，此外，还有以下三个原则：第一，我是否在什么地方见过这些作品；第二，我家中是否有这方面的插图——我手头有柱廊版美术史的老本子，在找到新资料之前，我只能根据这些来口授；第三，尽量不采用人物太小的插图，以免难以辨认。我是凭记忆来完成这一工作的。尽管已有6年之久我都在干别的事儿，可我脑海中的美术史概貌却无论如何不会磨灭。[54]

1945年以来

BBC的工作结束后，我回到瓦尔堡研究院，开始只得到个奖学金资助的很不稳定的位子。说它不固定，是因为瓦尔堡研究院才并入伦敦大学不久，只承认原来的工作人员。我是1945年后去的，请扎克斯尔突然给大学写信说"我这儿还要增加一个人"，是很为难的事，况且他不太关心行政事务。1948年，扎克斯尔不幸过早逝世，他的继任人弗兰克福特 [Henri Frankfort] 有一天早晨召我到他的办公室，问我，他是否可以为我做些什么？我的回答当然是："可以，你可以向大学推荐我。"他确实这样做了。

几个月后，牛津选举斯莱德教授 [Slade Professor]，评委会中有位成员是搞美术史的，他竭力推荐我。这一教授职务，特别在美国享有极高的声望，任期三年（1950—1953）。从此我在物质方面的窘境一去不返，接踵而来的是邀请我去美国讲学。我在牛津成了克拉克 [Kenneth Clark] 的继任者。我曾把一篇论文寄给他，他看后非常高兴。当时他正在华盛顿国家美术馆作梅隆讲座 [Mellon Lectures]，就

建议他们邀请我去讲学。

我的两部最长的著作《艺术与错觉》和《秩序感》都是由讲座整理成的（在华盛顿国家美术馆的梅隆讲座和纽约大都会博物馆的赖茨曼讲座［Wrightsman Lectures］）。其中有几章不是讲座材料，是后来专门写的。[55] 这样做当然也影响了自己的写作风格。写作的艺术主要靠想象力设定出听者的情况，这一点对我来说，似乎一直还得心应手。同时我也对语言学会了很多，对听觉、知觉学会了很多。当你心里所想不同时，很容易误听别人的话。在长期的实践中我还体验到：有些东西是不可翻译的，因为语言把世界分割成各个不同的区域。我不是从战争年代才开始搞翻译的。

新的重要的一章：语言

潘诺夫斯基曾有过一段极精彩的论述，谈到一种新的语言媒介如何把他带进一个完全不同的世界。[56] 我和他有完全相同的感受。我用意大利语译我的论罗马诺的茶宫的文章，当我和夫人一起校正时，我对她说："今后我再也不会这么干了。"[57]

每种语言都有它自己的网用以表达思想。凡是能使用双语写作的人都明白，两种语言的概念不可能完全相同。"科学"一词在德语是指一切合理而精确的活动，而英语的"science"指的是自然科学，不包括人文科学。历史学在英语中不能称为科学，只能称之为学识［scholarship］。

纯学术的概念也各不相同。古典主义在英语是"Neo-Classicism"，和德语中的概念不能等同。还有描述时用的修饰语也是如此，英语中的"lopsided"一词表示在天平上失去平衡，而德语要用"倾斜"［windschief］来表达，当然，这两个形容词的含义也不尽相同。

人们经常发现，一种语言使用的某个词，很难用另一种语言的一个词精确表达出来。我们必须从两种不同的表达方式中进行判断、选择。甚至连英语和德语如此相近的语言也经常不断出现差异。还有某些语言的习惯、典故等，例如，英语不用"Heimweh"［乡愁，若直译则为Heim（家乡）weh（痛苦）］，我们不能把这个词直译过去，只能寻找近似的词。正因为如此，当我将《艺术的故事》译成德文时，引起我极大的兴趣。即使对同一幅画，也不能用完全相同的语言描述。

我记得，我的同事帕赫特［Otto Pächt］为英语中找不到"blick"一词的准确译

法而苦恼甚至发怒。当然我们可以译成"gaze","view","look",但这些词都不准确。我相信,这的确是一个重要问题。凡是像我这样愿意依靠语言的人,语言对他来说是富有创造性的。语言为我们提供了表达任何思想的可能性。"你要严肃认真的说,就必须跟着转瞬即逝的词汇跑"[Wenn's euch Ernst ist, was zu sagen, ist's nötig Worten nachzujagen…](歌德,《浮士德》,第一卷)。

英国文艺批评家理查兹[I. A. Richards]的诗中有这样一个句子"Our mother tongue so far ahead of me"[我们的母语远胜于我自己]。[58]

这对于美学来说是完全正确和非常重要的。席勒和歌德也讲过类似的警句和格言:Weil ein Vers dir gelingt in einer gebildeten Sprache, die für dich dichtet und denkt, glaubst du schon Dichter zu sein…[当你成功写了几行好诗,就自以为是个诗人。其实是语言本身很高雅,是语言替你覃思,替你写诗]。语言为我们思考,为我们写诗,是的,只有你学会驾驭语言,你才能成为诗人。感觉的不可翻译性,对拙劣的美术史写作来说,是一种困难。因此我们要注意,不要奢望过高,办不到的事情就不要强求。我们必须认清可能与不可能的界线。还有,必须找到一个办法来代替你想用语言所无法表达的东西。想想维特根斯坦的名言:Wovon man nicht sprechen kann, darüber muß man schweigen[对不可说之物必须缄默]。认识这一界线是非常重要的。我相信,艺术质量的好坏用语言无法描述,用所谓的学术方法也无法解决。

为什么说夏尔丹的静物画比卡尔夫[Kalf]的静物画要好得多?我解释不清,[59]因为这里所表现出来的是极细微的感觉,是简洁的手法,这一切都无法用语言描述。

我们可以谈论它,我们也正在这样做,但我们无法证明它,我认为不要把目标定得太高,这一点很重要。我相信,我所崇拜的艺术家,例如委拉斯克斯在我的论文中不一定占据着中心的地位。

描述问题

长期以来,描述问题是个核心问题。莱奥纳尔多已经懂得,任何事物都无法彻底描述清楚。如果你读莱奥纳尔多的《比较论》[*Paragone*]就会明白,一幅画是无法描述的,或者说,不能像画一幅画那样去描述一幅画。从理论上讲,道理很简单(莱奥纳尔多没有提到),语言涉及的是非常广泛或者说是普遍性概念。我们很少

描述，而是经常指出一些东西：这幅画是对称的，那一幅是拉高的，这幅用暗色，那幅是亮色。关于一幅画。我们可以有说不完的东西，但是……[60]

语言的矛盾现象

一个具体的物体是不能描述的，比如对一块布就不能描述，但却可以把它画出来。*Individuum est ineffabile*［个别无法言喻］，我们的语言对此无能为力。[61] 如果语言有这种能力，我们就永远也学不会语言了。那会有几十亿个单词。每一种色调、每一种色彩都有它们自己的一个词。语言涉及各种不同的媒体，因此，在具体事物面前，语言永远是贫乏的。但是，语言也有许多优点，语言能创造句子，不管它们是对还是错。下雨，要下雨，也许要下雨或者在公元前200年下过雨。所有这些句子，你都无法画出来。谁也画不出"没下雨"，当然你可以画一个太阳，但这只是没下雨的反面。一个最简单的句子，却不能用画表现出来。我们常常说："有些事说得出，但画不出。"从理论上讲这是最简单的真理。我们可以讲解一幅画，但却不能详尽描述它，因此，也无法把对一幅画的描述，再用画表现出来。这在美术史领域有足够的例证。我们无法根据对一幅古典绘画的描述，如对《阿佩莱斯的诽谤》的描述来再现原画，每次画出来都会变成另一个样子。这是因为在描述中有许许多多漏洞，尽管描述得已经非常翔实。我们知道，昆体良［Quintillian］描述过《掷铁饼者》［Diskobolos］的转身动作（见《演说术原理》［Institutio Oratoris］，II，XIII，10），人们根据他的描述鉴定出了传世的雕像，但这是一个例外。

总的来讲，描述就是一种陈述，而且有极其不同的方式，但这种陈述是纯事实的，如尺寸的大小，所用的材料，当然我们也可以说"给我留下深刻印象"之类的话。描述只能达到某种程度，这就是语言的局限性。

大多数事物不能用语言准确表达，想想医生的情形，语言经常显得不够用，但你清楚，你的感觉是什么，只是表达不出来而已。

一个方案……

我有一个雄心勃勃的方案，搞一种三联画，这一方案早已开始，也取得一些进展。一方面写模仿的理论，即模仿自然的理论（《艺术与错觉》），另一方面写关

于自由形式表现的理论，即装饰（《秩序感》）。再就是原典的图解和象征主义，所有这些都已完成，在《象征的图像》讨论了艺术象征概念的历史；关于叙事表现的理论，已经写了《图像与眼睛》，[62]初步阐述了我的思想。当然还有许多其他可以探讨的领域。但我认为，这些都是一般性的领域，应当属于普通艺术科学探讨的问题。我这里所说的"探讨"，就是去了解今天的心理学关于知觉和表现的理论，这是很重要的。

美术史与心理学：一个悠久的传统

美术史的传统是把艺术科学建立在心理学的基础之上。至少从李格尔起就是如此，但是今天谁还相信"触觉和视觉"［haptisch und optisch］。[63]因此有理由说，我们必须重新开始。知觉理论的研究已经获得完全不同于前人的进展，特别是有了吉布森［J. J. Gibson］论视觉的著作，[64]今天我们知道，视网膜成像的理论完全是错误的，因为视网膜本身就是一个选择性的器官。因此，我们必须对这一切重新加以研究，以期取得更进一步的成果。我过去曾经这样做过，因为《艺术与错觉》已经出版30年了。我近来又研究了对称的问题和信息论的问题。[65]

科学原理和各学科间的相互影响

我订了一种杂志《科学的美国人》［Scientific American］，其中许多文章根本看不懂，但有时候我正是从这种杂志受到启发。我相信，这一点是我和同事们的不同之处，因为我确信，只有多往窗外眺望，广泛了解各学科的进展，才会得到更多有用的东西。

我应该感谢我的朋友卡尔·波普尔，他是《研究的逻辑》［Die Logik der Forschung］（维也纳，1935年）一书的作者。[66]他引起我对自然科学中用假说建立问题的兴趣。重要的是我们应该而且可能提出假说，尽管最终它是可以反驳的。这一原则对于美术史同样适用，在证实和证伪之间，存在着一种不对称的关系，这一点对我来说，是一个重要的方法论，它指导我们怎样更合理工作，在泽德尔迈尔和帕赫特时代，在那个"评论报告"［Kritischen Berichten］年代，这便是年轻人的口号："美术史怎样才能做到合乎理性的判断。"这也是我一生追求的目标之一。

我的计划就是真正掌握点儿不仅仅是主观臆测的东西，来反对一大堆 *Kunstgeschwätz*〔艺术废话〕。概念只是一种纸币，本来应该兑换成硬币（意思是，概念应像钱一样，帮人买到东西，否则无用。比较庄子的得鱼忘筌。）在这一点上，我和泽德尔迈尔以及所有的同行都是一致的，但在英国学会了含蓄。

我们必须知道，什么是可能的，并且尝试着讲出那些在原则上可以检验的事物，这是波普尔的一个公式：提出问题，找出答案。比如可以提出这样问题：这个东西原来是什么？回答是：摩泽尔地区〔Moselgegend〕发现的一根1235年的象牙。接下来的问题是，这根象牙是哪里来的？这时候我就得去查贸易史。课堂上的基本原则就是不能向学生提出无法回答的问题。有些问题我们永远也搞不清楚，我跟人们说过，历史像瑞士奶酪，有很多孔隙，有些时候我们相信可以填补这些孔隙，但有时文献可能把我们引入歧途。我曾谈过波佐〔Pozzo〕关于彼得教堂内部装饰绘画的合同，但这些绘画从未被画过。〔67〕

瓦尔堡研究院

我在瓦尔堡研究院担任院长达17年之久，尽管我不是一位干练的管理人才，而且我不可能将全部精力都投入管理。

我们每年作一次预算，有时候也不得不关心这样的问题，是否少抹抹窗子，以便节约点钱多买点儿书。

我每周和图书馆员商讨一次购书计划，并定期召开全院职工会议，安排学术报告的时间，这当然关系到办学方向，关系到我们把重点放在哪里。我还得说服同事，要有系统地教学并制定一个教学计划，否则突然大学来人检查工作："你们把钱花到什么地方去了？""你们都干了些什么？"我们就无法回答。这也促使我们设立了一种高级学位M. phil.（即Master of philosophy，相当于Doctor of philosophy）。

课堂上我们要求学生学拉丁文，还开设关于布克哈特和瓦萨里的讲座及许多别的课程，另外我们也出版书籍。我的一生从未享受过科研休假，有一次我要去美国讲学一个学期，但我并未因此要求休假，而一位大学教授是有这个权利的。

给学生上课

我在伦敦大学学院任美术史教授［Durning-Lawrence Prof. of the History of Art］给学生们讲过三年课(1956—1959年)。我非常喜欢这种工作，我也是牛津的斯莱德教授［Slade Prof. of Fine Art］（1950—1953年），以后在剑桥任斯莱德教授（1961—1963年），1976年退休后又去美国任客座教授。

参观美术家工作室：对艺术家的成就的崇敬

参观美术家工作室对我的艺术研究没有多大意义。我自己也从未严肃认真想搞美术。只是学生时代，我在一个小组学习做模型，引起我的兴趣，但没有继续下去。

关于艺术家和美术史研究的关系，我在大学艺术学院讲课时曾作过阐述。[68]他们之间也许没有直接的相互影响，但有许多共同之处。每个人都知道维克霍夫的《维也纳〈创世纪〉》[69]和印象派是相互吻合的。我认为，图像学和超现实主义之间也有某些相似点。正如人们总是在寻求解释和象征一样，人们也在寻求多层次意义。弗洛伊德经常被引证，但他却是反对超现实主义的。纯粹的形式分析和抽象艺术有着某种关系。关于我自己，我还想说，如果不是因为当时有这种抽象艺术的话，我也许不会花那么多时间去研究表现的理论。只有在和其他事物的对比中才能认清事物。手法主义的那场争论带有很强烈的表现主义色彩，我正是从这一点出发的。对罗马诺我认为有两种可能性，手法主义和古典主义，是一种对立的艺术。在很久以后，我才发现毕加索也是如此。那时候他正处在古典阶段并有很大的影响。我们要研究这些东西。

我认识几位重要的画家，[70]并且对他们的才华和知识都十分尊敬。我认为尊敬是人类活动的基础。我也曾深入研究过莱奥纳尔多，我发现他是一位奇才。他的成就无与伦比！只要看看他的笔记、手稿，你就会明白，他在描绘阴影时表现出来的耐心有多么了不起，他的工作热情令人肃然起敬。他在透视问题上的研究同样表现出令人难以置信的毅力。我们只要看一看《亚特兰蒂斯抄本》一页一页画满的圆形构图和不断作出的新尝试，就不能不说这位艺术家与众不同。[71]

什么是艺术品

我还可以介绍一点波普尔和他的科学理论，"什么是……"这类问题在自然科学中根本不会有人提出来。没有人问："什么是电？""什么是重力？"也没人问："什么是山？什么是丘陵？"如果他一定想知道，我们会告诉他，高于一千米者为山，低于这个高度的叫丘陵。但这不是定义，而是计算。

ars 一词的本意是制成品，是一种技巧。这是一个语言概念问题。总的来说，我认为我们有两种艺术概念。一个是画画，"儿童画"、"精神病人的画"，这里说的不是它的价值，而是分类。另一个是，如果我们说，这幅画是艺术品。这是一种高度的评价，不是每张照片都是艺术品，但照片可以达到艺术品的水平。〔72〕

维米尔［Vermeer］的德尔弗特［Delft］的风景画是艺术品，而海登［Heyden］的荷兰风光画，处于艺术的边缘，但它们都是风景画。〔73〕我认为，艺术品是一种特殊的成就，它体现了价值，至于它的定义，《艺术的故事》是这样开头的：没有艺术这回事，只有艺术家而已。这话不是我的发明，是从施洛塞尔的讲座中听来的。对于克罗齐来说，每种本能的表达就是一种艺术品。这一界线因人而异，这个问题可以有各种不同的答案。我认为定义并不重要，请想一下，今天在科学领域里，已不能给"生命"下定义了，但人们照样在研究生物学，因为我们无论如何都要去了解生命。只有亚里士多德派的人物才对完善的定义感兴趣，我不是。

《艺术与进步》［*Kunst und Fortschritt*］1978年用德文出版。这个题目我曾经在纽约的库珀艺术和建筑联合学院［Cooper Union］讲过两讲。其中也讲到美术史写作中的概念运用问题。〔74〕这本书从未用英文公开出版。至今我仍不知道，这是否是个错误。因为我另有一个计划，目前仍在进行，是关于原始主义的。在《艺术与进步》，我写了"从古典主义到原始主义"一章，现在我想把这一题目在更大的范围内详加论述。目前正在写这本书。

人文科学的责任与文化相对主义

我在一次教育问题研究会上曾谈及大学的地位，或者说大学教师的作用问题。我认为，人文学者的责任就是潜心研究他所从事的那门学科。〔75〕大学给教师的聘书有一个条件：to advance the subject［推动学科发展］——就是说必须在他的学科领

域中努力工作，这就是他的责任。要正直的工作；任何哗众取宠都是不负责任的行为！

请考虑一下，种族学是怎样产生的。它是一种不科学的产物，缪勒［Max Müller］[76]在牛津讲授梵文课，讲到印度日耳曼语言用了"雅利安"这个术语，但没料到，这一概念后来被纳粹利用。他当时很明确反对人们把"雅利安"用于民族，他认为只在语言上是可用的。

任何事物都与人文科学有关，所以责任是巨大的。直至今日，仍有许多知识分子在干着不负责任的事。我觉得在此应着重提一下相对主义问题。我认为，如果人们只相信他们自己的文化，那是泯灭良知，心胸狭窄，或者说目光短浅。我相信没有人真的这么认为，说这种话只是为了博得好感。但是这种论调的确破坏了人文概念的正确性。它会导致一切都是等价的，"一切都是纯主观的"，我们的责任就是旗帜鲜明反对这种相对主义。

〈西特按：贡布里希在"原来都是人"这一命题下，引用歌德的四行诗《温和的格言》［Zahmen Xenien］（第四节），当作进行比较的尺度，将一切人类活动的共同性和他概括为文化相对主义的观点进行比较。黑格尔在他的哲学史也曾做过类似的探讨。黑格尔的文化史之所以成为文化相对主义，其主要原因在于他研究几百年来人类文化所得出的一个结论：各种文化和各种生活方式不仅迥然相异，而且完全不能比较。换句话说，黑格尔认为，把一个地区或一个时代的人与其他地区的人进行比较是荒唐的。

贡布里希关心的是，"人"这个观念在我们的词汇表中灭绝以后，人文科学将出现什么情况。有些人认为，"人"这个观念与自然科学的概念不同，它并不描述任何有实质性或意义明确的东西。因而把永恒的人类作为尺度也就不可能了。这样，就必然导致放弃一切科学活动的最有价值的遗产，放弃追求真理的愿望。〉

由于我们不再把过去遗留的证据当作可以证明往昔的证据，我们对它们的研究纯然变为一种聪明的游戏。这种游戏不为知识服务，完全是一种智力技巧表演。

若从其他民族、文明和时代中的人都是人这一事实断定，他们一定有和我们一样的思维和感觉，那是荒唐的。人类文化学早就证实，有些远古部落的习俗和观念比别的更难理解。在这里，文化相对主义当然大受欢迎，因为它限制我们把自己的文化标准运用到别的社会。但即使在这里，也必须加以节制。如果否定一切标准，那只能导致荒谬的行为。

历史学家常常缺乏这类控制手段，基本上得依靠传统或偶然巧合所保存下来的证据，如法律文献、文学文献、艺术文献、宗教仪式文献，等等。难怪遇到这类业已消失的生活方式的证据，人们就特别注意人的易变性。*Natura abhorret vacuum*［大自然厌恶虚空］，人类心理也是如此，如果缺乏证据，想象力即取而代之，填补空缺。因此，我们便根据我们从过去时代的艺术中得到的印象，在心中塑造他们的形象。

我得承认，我所从事的研究领域——美术史要对许多这类的误解负责。因为，它宣称，每一时期的风格可以而且必须解释为一种征象或某个特定时代和民族精神的表现。美术史上的表现主义先驱沃林格75年前就在《哥特艺术的精神》中坚定宣称："对美术史来说，'人'就像'艺术'一样几乎是不存在的。它们是观念形态的偏见，把人类心理学贬到了枯燥无味的地步。"因此，他从中世纪艺术的装饰风格和衣饰风格得出令人吃惊的结论："北欧日耳曼与宁静安闲无缘，他们的创造力总是集中于放纵无忌的运动的观念上。"[77] 他显然从不曾自问，是否有任何其他证据可以证实这样一个骚动不安的民族的观念。他也不曾自问，他的诊断是不是被凡·艾克、维米尔或弗里德里希［Caspar David Friedrich］等人的艺术所证伪，他们也都是北方人。所谓的阐释循环［Hermeneutischen Zirkel］即寻求证实初始直觉的努力，如果只承认貌似有理的证据，便会退化为循环论证。正是这样，有人根据当时人们"观看"世界的方式来解释这个时期某种艺术风格对空间的处理，而人们观看世界的方式反过来又被认为导致了各种不同的再现特征——谁也不曾问一问，那些对西方透视法一无所知的人，当他们不愿被人看见时（正如一位心理学家的机智发问），是否就不会躲到一根柱子后面去。[78]

我相信，诱使美术史采纳文化相对主义的那些谬误，在其他人文学科也同样存在，我指的是 *ex silentio*［无反证］推论，即过去人们的生活和思想所表现的特征仅限于我们从当时的艺术所看到的那些东西。

我相信，任何时候都值得作这样一种初始假设：甚至研究异国他乡或遥远时代时，我们也得和人打交道。他们和我们没有本质的区别，尽管这一假设有时可能经不起进一步的验证。

我想说明的只是一种简单的见解：谈论"人"时，我们不要忘了老亚当。老亚当强调，应当满足人类共有的那些倾向或愿望。

我们的生物遗传更多的不是由外显特质组成，而是由可以在社团生活中得到发

展或衰退的心理倾向组成。在动物和人中，这种发展都不可逆转。有些行为模式确实变成了第二本性，并以其本身的智力、可能性和局限性创造出特定类型的人。

有意研究这些复杂过程的人文学者一定得求助于心理学，因为不管心理学这门科学包含着多少学派和问题，它们都逃不出蒲柏［Alexander Pope］的一句格言"The proper study of mankind is Man"［人的研究对象是人类自己］。确实，由于心理学力图成为一门科学，所以它不应该屈从于某种教条，甚至不屈从于"人类同一"的教条，不过我赞同现在那些反对相对主义的人。我和他们一样，相信我们应该从这样一种假设着手工作：人的心理确实存在恒常性，这些恒常性是人文学者可以认真考虑的。[79]

斯沃伯达有一次曾对我说，我是美术史中的一个边缘人物。波普－亨尼西［Sir John Pope-Hennessy］[80]这样评价我："…he is both more and less than an art historian"［直译：他多于也少于一位美术史学家］。我相信，在某种意义上，他的评价是很正确的。"少于"，因为我不是一个"专家"，我极少发表鉴定作品的文章，从未在一个博物馆里工作过，因为我没有收藏艺术品的动力。"多于"，因为我通过我的工作唤起其他领域对美术史的兴趣，因为我从美术史出发去寻找一个更广阔的天地。

也许正是由于这个原因，我获得1985年巴尔赞奖［Balzan Preis］。因为我更喜欢去思考那些与美术史的研究有着广泛联系的问题，从更广阔的角度去解决问题而且力求用通俗易懂的语言把我的思想表达出来，而不是用很多专业术语。如果你要严肃认真地说，那么就必须追着转瞬即逝的词汇跑。我信守歌德的这一名言，我总是严肃认真的。同时我也时常进行冒险，超越事实，提出新的假设，这些假设也许会使西方艺术更容易为人理解。为了这一目的，我涉猎一些心理学和其他科学领域。正如我在本文所表明的那样，从我和波普尔的友谊中获益匪浅。他给我指明，我们可以提出意义重大的假设，即使我们永远也不能期望得到最终的答案。

我们用不着害怕，由于无法证明这些假说而葬送艺术家的创造力，恰恰相反，我们越是紧紧而客观地抓住这些问题，我们就越发敬佩真正伟大的成就，我们会永远把它们当成遗产加以保护。

每一种文化都有自己的经典需要解说。西方的造型艺术已然成为一种经典，当我回首往事，看看我的著作论文，并展望未来，计划着要写的论著，我很愿意读者把它们看作注解，以便获得方便能更好理解过去的文化遗产。[81]

注释:

〔1〕中学家庭作业，1927年，第2页。

〔2〕施拉德尔［Hans Schrader］，《菲狄亚斯》［Phidias］，法兰克福，1924年。

〔3〕斯沃伯达［K. M. Swoboda］和怀尔德［J. Wilde］编辑，慕尼黑，1924年。

〔4〕贡布里希说："在马勒［Gustav Mahler］的社交圈子里，有一位哲学家利皮纳［Siegfried Lipiner］，他是奥地利国会图书馆馆员。我母亲曾对我讲，他常常邀请几位朋友去他家，把一幅画放在画架上，讨论这幅画的精神和道德内涵，完全按照拉斯金的思想方法，拉斯金当时还在发挥巨大的作用。"（拉斯金［John Ruskin］，1819—1890年，英国艺术批评家和作家。他的主要著作《现代画家》［Modern Painters］有很大影响，出版于1843—1860年间，通过对当时有争议的画家特纳［William Turner］的支持，从根本上建立了英国的艺术批评。在他家的社交圈子，也经常摆上一幅画，讨论它的内涵）。关于利皮纳，见策林斯基［Hartmut Zelinsky］写的条目，载《新德意志传记》［Neue Deutsche Biographie］，第14卷，1985年。

〔5〕布克哈特《文艺复兴时期的文化》，巴塞尔，1860年。贡布里希说："歌德不但翻译了切利尼的自传，还在文章中不断谈到古典文化。"

〔6〕见《十位代表性的美术史家自传速写》［Kunsthistoriker in eigener Sache, Zehn autobiographische Skizzen］，西特［M. Sitt］编辑，1990年，第55页注4。

〔7〕关于施特尔奇戈夫斯基，贡布里希说："重要的是他对崇拜古典文化的敌意，他反对一切他称之为'权威艺术'［Machtkunst］的东西。他的信念是，如果创造新的艺术，其源泉只有在游牧民族和草原艺术中才能找到，所以他敌视李格尔。李格尔反对东方艺术的影响，主张西方文化要独立自主发展。他们两人都是错误的。"

〔8〕关于施洛塞尔，见贡布里希"回忆我的恩师施洛塞尔"［Einige Erinnerungen an Julius von Schlosser als Lehrer］，发表于《评论报告》［Kritische Berichte］，第16卷，第4期，1988年，第5-9页。

〔9〕见注6引书，第55页，注1。

〔10〕格里姆席茨［Bruno Grimschitz］（1892—1964），这里提到的关于维也纳彼得教堂的论文，估计是指他对希尔德布兰特［Johann Lukas von Hildebrandt］的研究："J. L. v. 希尔德布兰特的教堂建筑"［J. L. v. Hildebrandts Kirchenbauten］，

载于《维也纳美术史年鉴》［*Wiener Jahrbuch für Kunstgeschichte*］，IV，维也纳，1929年，第216页起；关于希尔德布兰特，见《奥地利国家图书》［*Österreichischer Staatsdruck*］，VIII，维也纳，1932年；关于彼得教堂，见第38页以下。

〔11〕奥地利历史研究院是按照巴黎文献学院［Ecole de Charters］模式所建，文献学院十七世纪建于巴黎，以本笃会修士的先驱者圣德尼［St. Denis］和圣莫尔［St. Maur］为主，对档案学有很大推动。维也纳的西克尔［Theodor von Sickel］（1826—1908）制定了一个革新计划，将所谓的辅助科学、古文字学（手迹学）、年代学和古文献学从附属地位提高到独立的学科地位，并在奥地利历史研究院开设那些课程。参见施洛塞尔《维也纳美术史学派，德语学者百年间的成就》［*Die Wiener Schule der Kunstgeschichte, Ein Jahrhundert deutscher Gelehrtenarbeit*］，1934年，维也纳，从第27页起。

〔12〕希尔施［Hans Hirsch］（1878—1952），1908年成为编外讲师，1913年晋升副教授和奥地利历史研究院理事，1918—1926年在布拉格任教。

〔13〕卡拉伯［Wolfgang Kallab］（1875—1906），《瓦萨里研究》［*Vasaristudien*］，施洛塞尔编辑，维也纳，1908年。

〔14〕瓦萨里有过两版《名人传》。第一版是1550年Giunti版，第二版印于1568年，两版在许多基本观点上相差甚远。它阐述艺术家的生平，前一版只讲到米开朗琪罗，后版又较深入写了米开朗琪罗之后的艺术家的历史。

〔15〕见注6引书，第55页注6。

〔16〕希腊文：保存圣饼和圣体的容器。

〔17〕这篇文章发表于《维也纳美术史论文年鉴》［*Jahrbuch der Kunsthistorischen Sammlungen in Wien*］，N. F. 7，1933年，第I-14页，题为"维也纳美术史博物馆中一件被误断年代的卡洛林时期的圣物盒"［Eine verkannte karolingische Pyxis im Wiener Kunsthistorischen Museum］。

〔18〕李格尔《风格问题》，柏林，1893年。李格尔凭借在艺术和工艺品博物馆纺织品部的工作，研究了装饰图案史。

〔19〕贡布里希说："莨苕是一种希腊的野生植物。根本不是一种观赏植物，是飞廉属［Distel］植物！当时我就指出，装饰形式更多是模仿萼片而不是叶片。"参见贡布里希：《装饰和艺术》［*Ornament und Kunst*］，斯图加特，1982年，插图228。

〔20〕贡布里希"装饰心理学中的装饰欲望和秩序观念",见《装饰和艺术》,第199页起。

〔21〕卡尔·冯·阿米拉〔Karl von Amira〕"《撒克逊法鉴》插图抄本中的手势"〔Die Handgebärden in den Bilderhandschriften des Sachsenspiegels〕,发表于《巴伐利亚科学院论文集》〔*Abhandlungen der Bayrischen Akademie der Wissenschaften*〕,1909年第23期;及《〈撒克逊法鉴〉中画手的研究》〔*Die Dresdner Bilderhandschriften des Sachsnspiegels*〕,林茨〔Linz〕,1926年。

〔22〕比勒〔K. Buhler〕(1879—1963)从1922年起在维也纳任教授,1938年去美国定居。出版的著作有《表现理论》〔*Ausdruckstheorie, Das System an der Geschichte aufgezeigt*〕,耶纳,1933年;《语言理论:语言的表达功能》〔*Sprachtheorie:Die Darstellungsfunktion der Sprache*〕,耶纳,1934年;《语言学的公理体系》〔*Die Axiomatik der Sprachwissenschaften*〕,德文版,第二版,法兰克福,1976年。

〔23〕加格尔〔Ernst von Garger〕(1892—1948),毕业之后在布拉格、哥廷根、维尔兹堡、慕尼黑和维也纳工作。1920年在维也纳获博士学位,1930年在奥地利艺术和工艺博物馆任管理员,1927年和恩斯特〔R. Ernst〕合作发表研究哥特式造型艺术的著作《斯蒂芬大教堂的早期和鼎盛时期的哥特式造型艺术》〔*Die frueh und hochgotische Plastik des Stephansdomes*〕,两卷本,慕尼黑,1927年。1946年在阿尔贝蒂娜博物馆工作。他的著作目录见《古今艺术》〔*Alte und Neue Kunst*〕,第2卷,第1期,1953年,第1页起。

〔24〕贡布里希说:"哈恩洛塞尔〔Hans Hahnloser〕(1899—1974),从1927年起在维也纳任助教。在他指导下,我曾写过论杜米埃〔Honoré Daumier〕(1808—1879年)的文章。哈恩洛塞尔出身于一个著名的收藏家家庭,对于版画艺术兴趣极浓,1935年哈恩洛塞尔在伯尔尼任教授,后来是伯尔尼艺术博物馆馆长。在斯沃伯达的指导下,我曾做过关于错觉装饰画的报告,那是一种巴洛克建筑上的错觉画。"

〔25〕关于库尔茨(1908—1975),见《纪念奥托·库尔茨文集》〔*Festschrift für Otto Kurz*〕,1975年,伦敦。又见贡布里希用德文写的讣告,收在《奥地利历史研究院报告》〔*Mitteilungen des Öesterreichischen Instituts für Geschichtsforschung*〕,1976年;贡布里希用英文写的论文集《敬献集》〔*Tributes*〕,牛津,1984年,第235-249页。

〔26〕蒂策［Hans Tietze］（1880—1954），1905年为助教，1909年任维也纳大学编外讲师，1920年任副教授。1906年为文物保护委员会成员。他的论文刊于《维也纳美术史年鉴》和《美术史论文集》等杂志。著有多卷本《奥地利景观艺术志》［*Österreichischen Kunsttopographie*］（1908—1919）；《美术史方法论》［*Die Methode der Kunstgeschichte*］，维也纳，1913年。（参见科柯施卡［Oskar Kokoschka］画的他和夫人埃里卡·蒂策-康拉特［Erika Tietze-Conrat］的双人像，1908年间，收藏在纽约现代艺术博物馆）

〔27〕关于赖施［Emil Reisch］，参见施洛塞尔的文章，见注6引书，第55页，注4。

〔28〕勒维［Emanuel Lowy］（1857—1938），1889年起在罗马任教授，1918年起在维也纳任教授。

〔29〕莱舍蒂茨基［Theodor Leschetitzky］（1830—1915），车尔尼［Carl Czerny］的学生，1878年起在维也纳教钢琴。

〔30〕布施［Adolf Busch］（1891—1952），著名小提琴家、指挥家，弗里茨·布施［Fritz Busch］（在戈林德布纳节［Glyndebourne Festspiele］演出而成名）的兄弟。1918年为柏林音乐学院［Berliner Musikhochschule］教授，1926年赴巴塞尔任教，1940年移居美国。

〔31〕"对安娜·马勒创作的思考"［Betrachtungen zum Werk Anna Mahlers］，贡布里希为《安娜·马勒及其作品》［*Anna Mahler: Ihr Werk*］写的导论，1975年。

〔32〕施瓦茨［Kurt Schwarz］，1909年生。贡布里希的同学。1932年获博士学位，博士论文题目论述的是丹尼尔·格兰［Daniel Gran］。

〔33〕克勒［Wolfgang Köhler］（1887—1967），由于在格式塔心理学方面的研究而成名。1921—1935年在柏林心理学研究院任院长。移居美国之后，在斯沃斯莫尔学院［Swarthmore College］任教授。格式塔心理学的出发点是："如果发音c和g同时响起，就产生一种性质，在音乐中叫五度音，它既不存在于c音，也不存在于g音，也不属于两个音，它有别于使它形成的那两个音，这种性质无法详细解释，它是一种格式塔。"（克勒《格式塔心理学的任务》［*Die Aufgabe der Gestaltpsychologie*］，普拉兹［Carrol Pratts］作序，柏林，1971年，第8页）。这里确定了三种关系：1. 感觉；2. 形体，如立体的，各种类型的形式，曲线的，等等；

3. 五度音性质：它给人以一个总体印象，使人不忘。总体印象是怎样造成的？这一问题对美术的接受性研究起了很大的作用。

〔34〕关于这次会面，请参看贡布里希《装饰和艺术》第10页，另见《文化史的危机》［*Die Krise der Kulturgeschichte*］，斯图加特，1983年。

〔35〕魏斯巴赫［Werner Weisbach］（1873—1953），在柏林、慕尼黑、莱比锡等地研究学习美术史，1903年获博士学位，成为编外讲师，1921年在柏林任教授，1935年移居瑞士，在巴塞尔任教授。1926年在柏林出版《伦勃朗》［*Rembrandt*］，1921年在莱比锡出版《文艺复兴时期的意大利城市》［*Die italienische Stadt der Renaissance*］。

〔36〕武尔夫［Oskar Wulff］（1864—1946），从1902年起任编外讲师，1917年起在柏林任副教授，讲拜占庭美术史，著作有《造型艺术的基本原则》［*Grundlinien und kritische Erörterungen zur Prinzipienlehre der bildenden Kunst*］，柏林，1917年。

〔37〕古利特［Cornelius Gurlitt］（1850—1938）《意大利巴洛克风格史》［*Geschichte des Barockstiles in Italien*］，柏林，1881年。

〔38〕贡布里希"朱利奥·罗马诺的作品"［Zum Werke Giulio Romanos］：I. "茶宫"［Der Palazzo del Tè］，发表在《维也纳美术史论文年鉴》，新版，第8期，1934年，第79-104页；II. "一种解释的尝试"［Versuch einer Deutung］，发表在《维也纳美术史论文年鉴》，新版，第9期，1935年，第121-150页。贡布里希说："正如我在美术史学家大会的报告所说的那样，我的博士论文完全是在维也纳学派的航道上行驶：建筑风格的详细的形式分析，追求从心理学上说明它所表达的内涵。但同时也反对当时流行的观点，那种观点认为手法主义是时代的深刻的精神危机的表现。并建议从艺术家已经改变地位方面看所产生的新作用和解决问题的方法。"参见"五十年前的艺术学和心理学"［Kunstwissenschaft und Psychologie vor fünfzig Jahren］，刊于《第二十五届国际美术史会议文编》［*Akten des XXV Internationalen Kongresses für Kunstgeschichte*］，维也纳，1983年，第99-104页。

〔39〕贡布里希说："我的博士论文被译成意大利文，发表于《茶宫手册》［*Quaderni di Palazzo del Te*］，7-12月，莫德纳［Modena］，1984年，配有精美的插图，后又在FMR杂志上重新发表，1986年，我还给推举为朱利奥·罗马诺大型展览会的名誉主席。这一展览于1989年在曼图瓦举办。"

〔40〕恩斯特·克里斯（1900—1957），1922年获博士学位，在博物馆任主管，1938年和弗洛伊德移居英国，后去美国，在那里一直从事心理学研究。作为心理分析家，他创立了自己的实践方法。关于克里斯，请见贡布里希"艺术的研究和人的研究"〔The Study of Art and the Study of Man〕，收在他的文集《敬献集》，牛津，1984年，第221-234页。

〔41〕克里斯的博士论文探讨的是关于自然复制的运用问题，特别是詹姆尼采尔〔Wenzel Jamnitzer〕和帕里西〔Bernhard Palissy〕所谓的"野趣风格"〔Stile rustique〕，论文刊登在《维也纳美术史论文年鉴》，N. F. 第1卷，维也纳，1926年。

〔42〕梅塞施米特〔Franz Xaver Messerschmidt〕（1736—1783），奥地利雕刻家，他的49个具有个性的人头雕像，1770年以后陆续问世，闻名遐迩。

〔43〕关于漫画史这本书，贡布里希1979年的一次演讲曾经谈及：1937年德文原稿已完成，共250页及注释。1938年在《英国心理学杂志》〔British Journal of Psychology〕发表一篇论文，企鹅出版社出版了题为《漫画》〔Caricature〕的小书。1940年，克里斯将他们的合作论文收入他的著作《艺术中的心理分析探索》〔Psychoanalytic Explorations In Art〕（第七章，1952年）。关于他和弗洛伊德的合作，见贡布里希"弗洛伊德的美学理论"〔The Aesthetic Theories of Sigmund Freud〕，《敬献集》，第93-116页。

〔44〕这本书在50年之后又以《献给年轻读者的世界简史》〔Eine kurze Weltgeschichte für junge Leser〕为名出版，科隆，1985年，最后一章为新补。

〔45〕见注6引书，第57页，注25。

〔46〕格特鲁德·宾〔Getrud Bing〕，瓦尔堡的长期合作者。见贡布里希《瓦尔堡思想传记》〔Aby Warburg: Eine intellektuelle Biographie〕，德文版，法兰克福，1981年；另见"怀念格特鲁德·宾"〔Getrud Bing zum Gedenken〕，收在《汉堡艺术文集年鉴》〔Jahrbuch der Hamburger Kunstsammlungen〕，10，1965年，第7-12页。

〔47〕贡布里希说："在整理瓦尔堡的遗著之后，首先要出版一本关于瓦尔堡的书，由于格特鲁德·宾想写他的生平，我写了他的思想体系部分。瓦尔堡是在困难重重的条件下写作的，他的研究工作时断时续，研究方向不断改变，留下大量笔记。战争的爆发使我不得不中断整理研究瓦尔堡遗著的工作，战后才又得以继续。经过多年潜心的研究，我得到非常大的收获，这在我当时研究美术史的过程中是没有意识到的。"

〔48〕贡布里希说："这是很清楚的，人们误解了瓦尔堡，只把他看作一位伟大的图像学家是远远不够的。这种误解可能由于他对象征符号及其在艺术创作和文化史（卡莱尔〔Carlyle〕和菲舍尔〔Vischer〕）中的作用的兴趣而产生的。我回研究院后的第一批论文"波蒂切利的神话题材"〔Botticell's Mythologies〕，《象征的图像》〔Iocnes symbolicae〕也谈到了象征的问题。后来我在《象征的图像》〔*Das symbolische Bild*〕（斯图加特，1986年）序言中提醒人们，过分运用图像学会带来穿凿附会的危险。"

"图像学是怎么回事？如果有人问我：这幅画描述的是什么？有没有原典能解答这类问题？如果对此感兴趣，就是图像学。当然人们可以解答这类问题，但往往都是臆测。人们说这一方法是瓦尔堡开创，实际上，在法国有伟大的图像学者马尔〔Emile Mâle〕。德语地区的维克霍夫也对图像学有浓厚兴趣，尽管他的解释常常出错。当然他也像瓦尔堡一样对原典感兴趣，实际上瓦尔堡只在一种情况下，例如斯基法诺亚宫〔Schifanoia〕，才完全利用了原典。他更感兴趣的是某一对象怎样被接受，被当作 *all antica*〔古典式〕还是 *alla francese*〔法兰西式〕，也就是说当作古典的还是哥特式的来接受更感兴趣。"

〔49〕贡布里希说："瓦尔堡研究院经常提供和学者进行学术交流的机会。首先我应该感谢我的同事库尔茨、维特科夫尔和耶茨，感谢他们的热情和批评。"（关于库尔茨和耶茨，见贡布里希《敬献集》，牛津，1984年）。

〔50〕贡布里希说："扎克斯尔受命任院长，但他只能留在瓦尔堡研究院。于是，任命了历史学家博厄斯〔S. R. Boase〕，后来是布伦特〔Anthony Blunt〕，他原来在剑桥学数学，但对法国文学史很有兴趣。

"关于美术史在英国的地位：当然，历史早就是大学里的一门课，艺术也并非不重要，但主要的学者都在博物馆工作。一般来说，占统治地位的意见是，美术史不适合在大学里研究，大学应该搞点别的。如建筑学。

"艺术欣赏和艺术批评的关系：艺术欣赏永远是教育学的任务，引导孩子们和受教育水平不高的人了解艺术，唤起他们的注意，教他们怎样体验艺术，欣赏艺术。艺术批评应该是对艺术进行评价、鉴定、区分。艺术批评家应该是艺术行家，他们写出对艺术品的感觉、反应（如弗莱〔Roger Fry〕、克拉克〔Kennet Clark〕等）。按照我个人的意见，他不属于经典美术史〔Klassischen Kunstgeschichte〕的范畴。但是，没有一位美术史家不考虑价值等诸如此类的问题。我从来不觉得我是批评家。"

〔51〕贡布里希说："我以后的几篇文章收入《论文艺复兴的艺术》〔*Zur Kunst der Renaissance*〕（斯图加特，1980年）。"

〔52〕关于这项工作请参阅贡布里希的文章"德国战时广播中的神话和现实"〔Mythos und Wirklichkeit in den deutschen Rundfunksendungen der Kriegszeit〕，收在《文化史的危机》，斯图加特，1983年，第102—121页。

〔53〕贡布里希"雷诺兹的模仿理论和实践"〔Theorie und Praxis der Nachahmung bei Sir Joshua Reynolds〕，收在《规范和形式》〔*Norm und Form*〕，斯图加特，1986年，第145—149页。

〔54〕贡布里希说："1949年写完《艺术的故事》一书，当时我在美国，1950年出版，现已出第十四版，译成十八种文字。"

〔55〕贡布里希，《艺术与错觉》，科隆，1967年，斯图加特，1978年；另见《装饰与艺术》，斯图加特，1982年。

〔56〕潘诺夫斯基〔Erwin Panofsky〕（1892—1968），见他的"美术史在美国的三十年"〔Three Decades of Art History in the United States〕，英文本收在《视觉艺术中的意义》〔*Meanings in the Visual Arts*〕，纽约，1955年，第321—346页，他说："简言之，讲英语或者写英语，即使美术史学者也必须或多或少清楚他的本意，说出的话必须符合本意，这种强制性，对我们所有人都大有裨益。"德文本收在《造型艺术中的意义和解释》〔*Sinn und Deutung in der bildenden Kunst*〕，科隆，1975年，引文见第387页；另见《木马沉思录》〔*Meditationen über ein Steckenpferd*〕（维也纳，1973年）前言。

贡布里希谈潘诺夫斯基："他很少在大学，只开客座教授讲座时才在，他在普林斯顿高级研究院〔Institute for Advanced Studies〕工作，这所研究院特别著名，因为爱因斯坦和许多著名自然科学家在此工作、学习。潘诺夫斯基和他们相处极好，特别是和一些数学家，他本人对数学兴趣极大，他和许多他的追随者的不同之处在于他更富有幽默感。他待人很热情，而且一直愿意承认，他所研究的东西是一种知识分子的游戏。一次去普林斯顿访问，他差点让我出车祸。他开车来接我，边说边倒车，几乎惹出事故。人们往往误解潘诺夫斯基，在美国他给尊奉为一个奇才，因为他能直接引用希腊文。但他自己觉得很奇怪，因为他学过希腊文，他是出自教化传统。如果问我对潘诺夫斯基的看法，尽管我不完全同意他的观点，但是他论丢勒的书的确写得漂亮。有一天我到普林斯顿，桌上有许多科雷乔〔Correggio〕画的

湿壁画照片。他想解释这些画，把它当作书而不是文章发表。我对此抱怀疑态度，因为我对他的解释一句都不信。后来我用拉丁文给他写信，说我读了他的大作很激动，并把它收进了《瓦尔堡研究院文萃》［Studies of the Warburg Institute］。我相信，他并不强求我承认他是对的，我认为在某些问题上他错了（我们这期间的信件往来用德文发表在《海盗》［Freibeuter］第23期上，1985年，第15-40页）。另一次在普林斯顿的事，也令我很难忘怀。我在瓦尔堡诞辰一百周年报告会上做报告之前，潘诺夫斯基就开始谈瓦尔堡，并强调如何感激他，实际上有些无需感激。人们时常谴责潘诺夫斯基过于自负，但让我感动的是他发自内心承认别人的成就。"（贡布里希写的悼念潘诺夫斯基的讣告发表于《伯林顿杂志》，第6期，1968年）

　　〔57〕见贡布里希的讲演"我的语言经历"［Spracherlebnisse］，维也纳第一届维特根斯坦奖领奖仪式上的演说，刊登在《新闻报》［Die Presse］，1988年5月14/15日。

　　〔58〕理查兹（1893—1979），参见贡布里希"论传统的必要性"［The Necessity of Tradition］，收在《敬献集》（见注25）第185-210页，文中全文引用了这首诗。

　　〔59〕夏尔丹［Jean-Baptiste Chardin］（1699—1779），法国伟大的静物画家，由于他对光线的处理，奉为印象派的先驱。卡尔夫［Willem Kalf］（1619-1693），荷兰静物画家，喜欢以细腻的明暗手法画名贵的器皿。

　　〔60〕贡布里希说："我几乎没写过一本论画的专著，也没写过论艺术家的专著，很少对一幅绘画作品写专论，我回忆不起我是否做过关于某一幅画的报告。对了，写过拉斐尔的《椅中圣母》，收在《规范和形式》（斯图加特，1985年，第87-107页）；也许还有一次，评论莱奥纳尔多的《圣安妮》。我认为，这不是我的任务。"

　　〔61〕歌德的这句名言，据推测是引自经院哲学，在十九世纪成了浪漫派艺术观的纲领性名言。

　　〔62〕贡布里希"造型艺术中的运动和表现"［Handlung und Ausdruk in der bildenden Kunst］，收在《图像与眼睛》［Bild und Auge］，斯图加特，1984年，第28-104页。贡布里希说："在《艺术与错觉》和《秩序感》中，波普尔的影响随处可见，首先是他的假说的作用在感觉上的运用（我们摸索着接近母题，对于秩序的追求是我们的本能）。"

　　〔63〕这是李格尔论据中的主要概念，他的观点的形式特征是：通过观感和触

摸。贡布里希说："李格尔支持传统的理论，即视网膜成像没有深度尺度，这为我们开拓了触觉概念。"

〔64〕吉布森〔James J. Gibson〕（1904—1979）的著作有《视觉世界的知觉》〔*The Perception of the Visual World*〕，1950年；《作为知觉系统感官》〔*The Senses Considered as Perceptual Systems*〕，1960年；《视知觉的生态取向》〔*The Ecological Approach to Visual Perception*〕，1979年。

〔65〕见贡布里希"对称、视觉和艺术家的创造"〔Symmetrie, Wahrnehmung und künstlerische Gestaltung〕，刊于《人文科学和自然科学中的对称性》〔*Symmetrie in Geistes-und Naturwissenschaften*〕，维勒〔Rudolf Wille〕编辑，柏林，1988年，第94-119页。

〔66〕波普尔，1902年生于维也纳，哲学家和逻辑学家。1949—1969年在伦敦政经学院任教授，批判的理性主义的奠基人。波普尔建议用一种演绎方法，取代科学理论中奉为最有效的归纳方法。

〔67〕这些画是1713年由罗特迈尔〔Jahann Michael Rottmayr〕所作，1714年由他署名。波佐〔Andrea Pozzo〕大概只是根据合同装饰穹顶，1707年从罗马召来，但那时穹顶尚未完工。参见格里姆席茨，注10，第48页，和胡巴拉〔Erich Hubala〕，《J.M.罗特迈尔》〔*J.M.Rottmayr*〕，维也纳，1981年，第59页，书中有相应的文献。

〔68〕见贡布里希《木马沉思录》，维也纳，1973年，第165-183页。

〔69〕这里谈的是维克霍夫的《维也纳的〈创世纪〉》〔*Die Wiener Genesis*〕，和哈特尔〔W. von Hartel〕合作编辑，《帝国王朝美术史论文年鉴》〔*Jahrbuch der kunsthisorischen Sammlungen des allerhöchsten Kaiserhauses*〕，增刊，15/6，维也纳，1895年。

〔70〕贡布里希说："我和科柯施卡关系很好，我也常常评论他，特别在我的论文《时代潮流中的科柯施卡》〔*Kokoschka in His Time*〕（《泰特博物馆现代大师丛书》〔*Tate Modern Masters*〕，伦敦，1986年）。"同样，也见贡布里希获功勋团〔*Ordens Pour le mérite*〕称号的讲演，刊于《汉堡艺术文献年鉴》〔*Jahrbuch der Hamburger Kunstsammlungen*〕，1980年。

〔71〕贡布里希说："有两个傻子到西斯廷教堂，一个对另一个说'假如我有时间的话，我也可以画出像米开朗琪罗那样的作品。'我根本不相信这种说法。"

〔72〕贡布里希说："想想那些照片！摄影家布雷松〔Carrier-Bresson〕在爱丁

堡艺术节〔Edinburgh Festival〕上举行摄影展，他请我给他图录写前言。他看后非常满意，让我从他的作品中选一幅留念。这是一个困难的选择，我决定选一张中等水平的。"

〔73〕维米尔〔Jan Vermeer〕（1632—1675），荷兰画家，特别是他的《德尔夫特的景色》〔Ansicht van Delft〕，《画家与模特儿》〔Maler und Modell〕，还有他的室内画都很有名。海登〔Jan van der Heyden〕（1637—1712），布局严谨的城市风光画家。

〔74〕贡布里希说："当作一种进步而大加宣扬的所谓现代艺术，究竟是什么？这话也许有点讽刺的味道，但它不是什么先锋，即使后现代派也不是。"

〔75〕贡布里希，"严阵以待的人文学科"〔The Embattled Humanities〕，发表于《文化、教育和社会》〔Culture, Education and Society〕，39卷，第3期，1985年，第193-209页。

〔76〕缪勒〔Friedrich Max Müller〕（1823—1900），思想家、语言和宗教学家。1854年在牛津任欧洲文学教授，1868年起研究比较语言学，后又研究比较宗教史，1837年发表，他是现代宗教学奠基人。

〔77〕沃林格〔Wilhelm Worringer〕，《哥特艺术的精神》〔Der Geist der Gotik〕，慕尼黑，1910年，第10页和第50页。

〔78〕比较皮雷纳〔M. H. Pirenne〕《光学、绘画与摄影》〔Opties, Painting and Photography〕，剑桥，1970年，又见贡布里希《艺术与错觉》第8章，斯图加特/苏黎世，1978年。

〔79〕见斯塔格尔〔Justin Stagl〕《文化人类学与社会》〔Kulturanthropologie und Gesellschaft〕，慕尼黑，1974年，第120页。以上见贡布里希1985年在格丁根第七届国际日耳曼语言文学研究大会开幕式上的讲演，收在大会文献，第1卷，舍内〔Albrecht Schöne〕编辑，图宾根，1987年，第17-28页。

〔80〕波普-亨尼西〔John Pope-Hennessy〕，1913年生，长期与伦敦维多利亚和艾伯特博物馆合作研究文艺复兴时期的雕像。1939—1954年为建筑和雕塑部的负责人，1967—1973年任馆长，1974年任大英博物馆馆长。1977年以后在纽约大学任教授，1981年获米彻尔奖〔Mitchell Prize〕。

〔81〕引自贡布里希在1985年国际巴尔赞奖颁奖仪式上的讲演。

跋

　　近读黄泽望先生《缩斋文集》，其"论杜诗注"云："自李善注《文选》，号称博极群书，后遂转相刻画，贾其馀技，至取《凡将》甲乙而纷争辨讼之，滥觞极于诸家之注杜，陋尤不可胜言也。要当如程明道读《诗》注，取本文涵咏讽味，不轻下一字。岂独三百篇然哉。不可为俗人道也。"掩卷枯坐，觉背脊沁出冷汗。此册再版，读者倘不以其一句一段琐琐笺之，喟发旁引曲证、凿空架险之叹，而径折其波折，印以原典，则此书亦不违涑水编年、紫阳集注之心旨也。

　　辛卯年小草生月范景中跋。

图书在版编目（CIP）数据

《艺术的故事》笺注 / 范景中笺注. —2版. —南宁：广西美术出版社，2021.4（2022.7重印）

ISBN 978-7-5494-2343-9

Ⅰ.①艺… Ⅱ.①范… Ⅲ.①艺术史—世界—通俗读物 Ⅳ.①J110.9-49

中国版本图书馆CIP数据核字（2021）第049427号

《艺术的故事》笺注 第2版

Yishu De Gushi Jianzhu Di-er Ban

笺　　注：范景中

责任编辑：冯　波　韦丽华

助理编辑：苏昕童

封面设计：巨若星

排版制作：李　冰

校　　对：尚永红

审　　读：陈小英

出 版 人：陈　明

出版发行：广西美术出版社

地　　址：广西南宁市望园路9号（邮编：530023）

网　　址：www.gxmscbs.com

市 场 部：（0771）5701356

印　　刷：广西民族印刷包装集团有限公司

版　　次：2022年7月第2版第3次印刷

开　　本：710 mm×990 mm　1/16

字　　数：400千字

印　　张：15

书　　号：ISBN 978-7-5494-2343-9

定　　价：48.00元